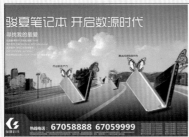

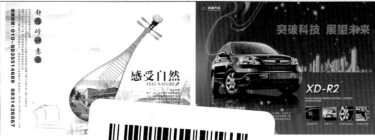

2.2 笔记本电脑广告 2.3 质 汽车广告

2.5 冰箱广告 2.6 首饰广告 2.7 吸尘器广告

2.8 课堂练习橙汁广告 2.9 课后习题手机广告

3.2 手表广告 3.3 摄像机广告 3.4 香水广告

3.5 洗衣机广告

3.6 音乐会广告

3.7 剃须刀广告

3.8 课堂练习节日促销广告

3.9 课后习题咖啡广告

4.3 舞蹈大赛广告

4.4 空调广告

4.5 流行音乐会广告

4.6 汉堡广告

4.7 小家电广告

4.8 课堂练习白酒广告

5.2 辞典广告

5.3 婴儿食品广告

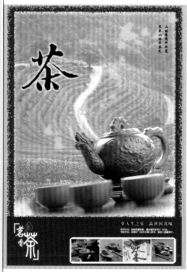

5.4 茶叶广告

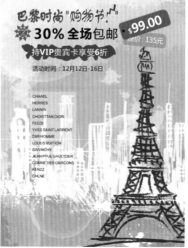

5.5 购物节广告

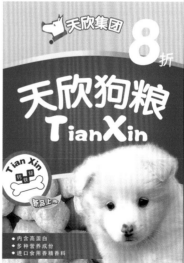

5.6 宠物食品广告

5.7 旅游广告　　　　　5.8 课堂练习楼盘销售广告　　　　　5.9 课后习题防盗门广告

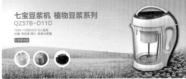

6.2 数码相机广告　　　　　6.3 面包广告　　　　　6.4 豆浆机广告

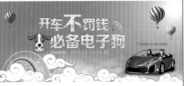

6.5 平板电脑广告　　　　　6.6 现代家居广告　　　　　6.7 电子狗广告

6.8 课堂练习时尚女鞋广告　　　　　6.9 课后习题葡萄酒广告

7.2 电视机广告　　　　　7.3 百货庆典广告　　　　　7.4MP4 音乐播放器广告

7.5 酒吧广告　　　　　7.6 汽车广告　　　　　7.7 航空广告

21世纪高等教育

数字艺术与设计规划教材

◎ 周建国 郑龙伟 主编

◎ 吴婷 单怀军 钱玉 副主编

平面广告设计与制作
（Photoshop+CorelDRAW）

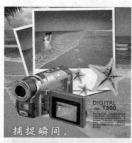

人民邮电出版社

北 京

图书在版编目（ＣＩＰ）数据

平面广告设计与制作：Photoshop+CorelDRAW / 周
建国，郑龙伟主编. -- 北京：人民邮电出版社，2013.9
21世纪高等教育数字艺术与设计规划教材
ISBN 978-7-115-31839-8

Ⅰ. ①平… Ⅱ. ①周… ②郑… Ⅲ. ①广告－平面设
计－图象处理软件－高等学校－教材 Ⅳ. ①J524.3-39

中国版本图书馆CIP数据核字(2013)第113511号

内 容 提 要

平面广告设计是目前最流行的广告宣传媒介之一。本书对广告的基础知识、平面广告的处理技巧以及各类平面广告的应用进行了全面的讲解。

本书以平面设计的典型应用为主线，通过48 个精彩实用的案例，全面细致地讲解如何利用Photoshop和CorelDRAW 完成专业的平面设计项目，主要包括广告的基本知识、报纸广告、杂志广告、招贴广告、DM 直邮广告、网络广告、户外广告和广告的后期输出。

本书适合作为高等院校平面设计类课程的教材，也可作为相关人员自学参考的材料。

◆ 主　　编　周建国　郑龙伟
　　副主编　吴　婷　单怀军　钱　玉
　　责任编辑　王　威
　　责任印制　杨林杰

◆ 人民邮电出版社出版发行　　北京市崇文区夕照寺街 14 号
　　邮编　100061　　电子邮件　315@ptpress.com.cn
　　网址　http://www.ptpress.com.cn
　　北京中新伟业印刷有限公司印刷

◆ 开本：787×1092　1/16　　　　彩插：2
　　印张：19.5　　　　　　　　　2013 年 9 月第 1 版
　　字数：488 千字　　　　　　　2013 年 9 月北京第 1 次印刷

定价：49.80 元（附光盘）
读者服务热线：(010)67170985　印装质量热线：(010)67129223
反盗版热线：(010)67171154
广告经营许可证：京崇工商广字第 0021 号

前言

平面广告设计是目前最流行的广告宣传媒介之一。在实际的平面设计和制作工作中，很少用单一软件来完成工作，要想出色地完成一件平面设计作品，就要利用不同软件各自的优势，将其巧妙地结合使用。Photoshop 和 CorelDRAW 自推出之日起就深受平面设计人员的喜爱，是当今最流行的图像处理和矢量图形设计软件。目前，我国很多高等院校的数字媒体艺术类专业，都将"平面广告设计与制作"作为一门重要的专业课程。为了帮助高等院校的教师全面、系统地讲授这门课程，使学生能够熟练地进行设计创意，我们几位长期在高职院校从事平面设计教学的教师和专业平面设计公司经验丰富的设计师，共同编写了本书。

本书以平面设计的典型应用为主线，精心安排了专业设计公司的 48 个精彩实例，通过对这些案例进行全面的分析和详细的讲解，使学生更加贴近实际工作，艺术创意思维更加开阔，实际设计制作水平不断提升。在内容编写方面，我们力求细致全面、重点突出；在文字叙述方面，我们注意言简意赅、通俗易懂；在案例选取方面，我们强调案例的针对性和实用性。

本书配套光盘中包含了书中所有案例的素材及效果文件。另外，为方便教师教学，本书配备了详尽的课堂练习和课后习题的操作步骤视频以及 PPT 课件、教学大纲等丰富的教学资源，任课教师可到人民邮电出版社教学服务与资源网（www.ptpedu.com.cn）免费下载使用。本书的参考学时为 43 学时，其中实践环节为 12 学时，各章的参考学时参见下面的学时分配表。

章 节	课程内容	学 时 分 配	
		讲 授	实 训
第 1 章	广告的基本知识	2	
第 2 章	报纸广告	5	2
第 3 章	杂志广告	4	2
第 4 章	招贴广告	5	2
第 5 章	DM 直邮广告	5	2
第 6 章	网络广告	4	2
第 7 章	户外广告	5	2
第 8 章	广告的后期输出	1	
课 时 总 计		31	12

本书由中关村学院周建国、广东轻工职业技术学院郑龙伟任主编，郑州航空工业管理学院的吴婷、单怀军、钱玉任副主编。

由于编者水平有限，书中难免存在错误和不妥之处，敬请广大读者批评指正。

编　者
2013 年 1 月

平面广告设计与制作教学辅助资源及配套教辅

素材类型	名称或数量	素材类型	名称或数量
教学大纲	1 套	课堂实例	36 个
电子教案	8 单元	课后实例	12 个
PPT 课件	8 个	课后答案	12 个
第 2 章 报纸广告	笔记本电脑广告	第 5 章 DM 直邮广告	辞典广告
	房地产广告		婴儿食品广告
	汽车广告		茶叶广告
	冰箱广告		购物节广告
	首饰广告		宠物食品广告
	吸尘器广告		旅游广告
	橙汁广告		楼盘销售广告
	手机广告		防盗门广告
第 3 章 杂志广告	手表广告	第 6 章 网络广告	数码相机广告
	摄像机广告		面包广告
	香水广告		豆浆机广告
	洗衣机广告		平板电脑广告
	音乐会广告		现代家居广告
	剃须刀广告		电子狗广告
	节日促销广告		时尚女鞋广告
	咖啡广告		葡萄酒广告
第 4 章 招贴广告	文物鉴赏会广告	第 7 章 户外广告	电视机广告
	舞蹈大赛广告		百货庆典广告
	空调广告		MP4 音乐播放器广告
	流行音乐会广告		酒吧广告
	汉堡广告		汽车广告
	小家电广告		航空广告
	白酒广告		饮品店广告
	咖啡店广告		戒指广告

目　录

第1章

广告的基本知识

本章主要介绍了广告的基础知识，包括广告的概念、设计要素、分类、创意表现、编排设计以及设计流程等内容。通过对本章的学习，可以将书面化、概念化的知识运用到实践中，以进行符合商业化市场所需要的广告设计。

课堂学习目标

- 广告的概念
- 广告的设计要素
- 广告的分类
- 广告的创意表现
- 广告的编排设计
- 广告的设计流程
- 常用设计软件介绍

1.1　广告的概念

　　现代社会中，信息传递的速度日益加快，传播方式多种多样。广告凭借着各种信息传递媒介充斥在人们日常生活的方方面面，已成为社会生活中不可缺少的一部分。与此同时，广告艺术也凭借着异彩纷呈的表现形式、丰富多彩的内容信息以及快捷便利的传播条件，强有力地冲击着我们的视听神经。

　　广告的英语为 Advertisement，最早从拉丁文 Adverture 演化而来，其含义是"吸引人注意"。通俗意义上讲，广告即广而告之。不仅如此，广告还同时包含两方面的含义：从广义上讲是指向公众通知某一件事并最终达到广而告之的目的；从狭义上讲，广告主要指盈利性的广告，即广告主为了某种特定的需要，通过一定形式的媒介，耗费一定的费用，公开而广泛地向公众传递某种信息并最终从中获利的宣传手段。

1.2　广告的设计要素

　　组成广告的要素主要包括文字、图形、商标以及色彩，4 个要素的相互组合构成了一组完整的广告信息。本章主要从组成一则广告的各个要素入手，分析每个要素在广告作品之中所起的作用，和其他要素的各种不同变化以及相互之间的影响。

1.2.1　广告文字

　　文字是最基本的信息传递符号。在广告设计策划活动中，相对于图形而言，文字的设计安排也占有相当重要的地位，是体现广告传播功能最直接的形式。以平面广告为例，文字的字体造型和构图编排恰当与否都直接影响到广告的诉求效果和视觉表现力，如图 1-1、图 1-2 和图 1-3 所示。

图 1-1　　　　　　　　　　　　图 1-2　　　　　　　　　图 1-3

1.2.2　广告图形

　　通常，人们在阅读一则广告的时候，首先注意的是图片，其次是标题，然后再去搜索正文。

如果说标题和正文作为符号化的文字受地域和语言背景的限制的话，那么图像的信息传递则不受国家、民族、种族的语言限制，它是一种通行的世界语言，具有广泛的传播性。因而，图形创意策划的选择直接关系到广告的成败。图形的设计也是整个广告内容最直观的体现，它最大限度地表现了广告的主题内涵，如图1-4、图1-5、图1-6和图1-7所示。

图 1-4　　　　　　　　图 1-5　　　　　　　　图 1-6　　　　　　　　图 1-7

1.2.3　广告商标

商标是商业领域普遍使用的识别符号，是商品和企业形象的浓缩。商标作为识别性质的标志性符号，主要表明了商品的来源，生产者、持有者的身份。商标作为品牌形象的化身，在平面广告中虽不及图形所占的幅面大，也不及标题文字醒目，但却同样起着极其重要的作用。广告商标如图1-8、图1-9所示。

图 1-8　　　　　　　　　　　　　　　　图 1-9

1.2.4　广告色彩

广告设计作品给人的整体感受最初取决于广告画面的整体色彩。色彩作为广告组成的重要因素，它的色调与搭配受到了广告主题、企业形象、广告推广地域等因素的共同制约。因此，在广告设计中要考虑到消费者对颜色的一些固定心理感受以及相关的地域文化，如图 1-10、图 1-11所示。

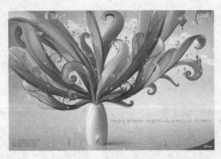

图 1-10

图 1-11

1.3 广告的分类

1.3.1 按目的和性质分类

广告按目的、性质可以分为以下几种类型。

1. 公益广告

公益广告作为一种非商业性广告，传播的主要内容是社会公益活动和公益性服务信息。现有公益广告的主要内容多数围绕环境保护、社会公德等与民生息息相关的问题展开，如图 1-12、图1-13 所示。根据广告所覆盖地域的不同，公益广告的内容也会有所差别。例如，在城市，公益性广告主要侧重社会公德，如环境保护、爱护公物等。而农村等偏远地域的公益广告重点集中在计划生育、防病治病等方面。与其他广告最大的不同之处就在于公益广告的非商业性与非功利性。在没有利益驱动下的公益广告，在宣传推广时更多的是社会责任和公益事业，推广内容也要求广告的投放方式是免费非商业性质的。

图 1-12

图 1-13

2. 文体广告

文体广告传播的主要内容为文化、体育信息。文化、体育信息包含内容广泛，如文化教育、科学技术、文学曲艺、新闻出版、广播影视、体育比赛等。文体广告的推广目的是提高国民文化水平、艺术素养和全民参与的体育热情。文体广告同公益广告相同，也同样经受着所覆盖地域性文化的影响。文体广告在丰富群众生活、启迪心灵的同时，也如同一面镜子，反映出了具有地域色彩与民族差异的文化特色。最常见的文体广告是奥运会、世界杯、美术展览、音乐会等与文化、艺术、体育相关的宣传活动，如图 1-14、图 1-15 和图 1-16 所示。

图 1-14　　　　　　　　　图 1-15　　　　　　　　　　　图 1-16

3. 商品广告

商品广告是指以推广商品及营利活动为目的进行的广告宣传。其基本功能主要是传播商业信息、推销产品或服务，满足消费者的消费需求、促进社会经济的发展，如图 1-17、图 1-18、图 1-19 和图 1-20 所示。

图 1-17　　　　　　　　图 1-18　　　　　　　　图 1-19　　　　　　　　图 1-20

4. 形象广告

形象广告是专为树立企业形象而创作的广告。通过同消费者进行深层次的交流，能够增强企业的知名度，使受众产生对企业及其产品的信赖感，如图 1-21、图 1-22 所示。

图 1-21　　　　　　　　　　　　　　　　　图 1-22

1.3.2　按广告媒体的种类分类

按发布广告的媒体将广告分为以下几种类型。

1. 音响广告

音响广告作为最原始的广告形式，电台广告仍旧以最原始的"口头叫卖"的形式发布信息。

2. 平面广告

平面广告以报纸、杂志、直邮广告等为代表，其共性是载体的选择为二维平面。

3. 立体广告

立体广告以视听一体的电视、网络为主要代表。

伴随着科技的发展和进步，科学技术为广告创造了更多的载体，新的广告载体不仅提高了广告艺术的生命力，而且也带动并促进了广告艺术的发展与创新。

1.4　广告的创意表现

"创新"是艺术发展的灵魂与原动力，广告艺术在现如今被越来越多的人视为一门创意思维产业，广告中独特的创新思维也成为展现魅力的闪光点。创意绝妙的广告不仅能够在第一时间吸引消费者的注意力，还给人们留下深刻美好的印象，进而引起人们对产品及品牌的关注。

1.4.1　广告图形创意

图形在广告设计中应用普遍，所占据的篇幅也较大，往往也是首先映入观者眼帘的设计元素。一个切合广告主旨的图形往往胜过千言万语的文字描述，一个充满创意的图形更会为广告增添一抹亮色，在吸引观者眼球的同时，也在观者的心中为信息传播打下了更加坚实的印记。广告图形创意如图 1-23、图 1-24 和图 1-25 所示。

图 1-23　　　　　　　图 1-24　　　　　　　　　　图 1-25

1.4.2　广告文案创意

广告文案的设计受广告定位的限制，是在预先策划好的框架下发挥创意的，具体来说广告文案包含以下两个部分：第一部分是产品描述，在消化产品信息和企业市场资料后，将这些信息进行归纳，这种总结性的文字就是产品描述，产品描述的字数一般不多，但是包括了产品的特点、功能、目标消费群、精神享受等方面的内容；第二部分就是产品承诺，它是对消费者的文字性承诺，承诺越具体越能够打动消费者。广告文案创意如图 1-26、图 1-27、图 1-28 和图 1-29 所示。

图 1-26

图 1-27

图 1-28

图 1-29

1.4.3　广告情感创意

广告中的情感是博得受众倾心的主要因素，有些广告画面不出现产品，或将产品改换至特定的环境，强化产品的个性，别出心裁地表现创意，会给人带来更多的想象空间，激发人与产品特殊的感情。将情感融入广告之中，受众通过情绪的感染，在不知不觉中接受了这种产品，并产生了购买欲望。广告情感创意如图 1-30、图 1-31 和图 1-32 所示。

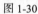
图 1-30

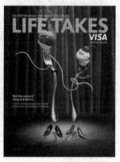
图 1-31

图 1-32

1.5　广告的编排设计

1.5.1　广告的编排原则

设计师在不断的实践中总结出来一些广告编排的经验和原则，依据这些原则能够最大限度地表现出广告编排的美感。广告编排原则包含三点，即主体突出、整体统一和树立形象。

1. 突出主体，引人注目

在当下这个信息爆炸的社会，如果无法快速吸引消费者的注意，广告将必然被各种杂乱信息组成的海洋所淹没，无法完成广告的本职任务——广泛的宣传和有效的促销。针对一般情况来说，突出广告的主题或主体，是衡量一个广告设计是否优秀的重要要素之一，所以设计师在进行广告设计时，要把所有会出现的视觉元素高效地组织安排，并通过元素间关系的融合，展示出极具性格的画面并能够迅速聚焦观者的视线，如图 1-33、图 1-34、图 1-35 和图 1-36 所示。

图 1-33 图 1-34 图 1-35 图 1-36

2．注重整体，和谐统一

在具体的广告设计中，设计师必须注意到各组成部分之间的关联性，使色彩、材质、形态、光感等组成元素在广告的整体创意之下，和谐地统一。以各种表现形态出现的元素环绕一个核心，广告主题则被放在最优的视觉区域，形式仍旧要保持尽可能简单纯粹，规避其他构成元素过多或不必要的干扰，影响整体效果，如图 1-37、图 1-38 和图 1-39 所示。

图 1-37 图 1-38 图 1-39

3．树立形象，展示个性

广告版面的编排是一种富有生命力和个性的语言表达形式，这种个性的体现同时又与广告产品本身的特性有着密切的关联且不可分离。在广告版面的编排设计过程中，不同的表现风格，应当以不同产品所表现出的时尚或朴素、优美或粗犷、收敛或奔放个性差异为基准和参考。除此之外，设计还要根据企业品牌形象发展战略的定位及需求，树立与之对应的品牌形象，展现其所具备或追求的特征，如图 1-40、图 1-41 和图 1-42 所示。

图 1-40 图 1-41 图 1-42

1.5.2　广告的编排形式

一幅优秀作品中的广告编排形式要满足以下几点要求：提高产品价值、引导消费者视线、有效利用版面空间。广告编排要最大限度地利用可视版面空间，并合理编排文字及图形元素。广告的编排方式多种多样，常见的有以下几种。

1. 上下分割

在平面广告设计中，最常见的一种形式就是将版面分割成上下两个部分，通常其中一部分会放置图片，而另一部分则会填充文字。横向分割画面的编排形式给人感觉比较安全、平静，但缺点是有点呆板，所以上下分割版面的广告中，所配图片要力求生动活泼、富有动感和韵律。另一部分的文字量也要相对多一些，其作用是调节版面节奏，令整个广告产生浓郁的感情倾向，如图1-43、图 1-44 所示。

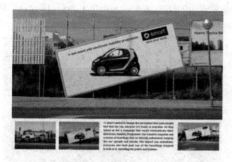

图 1-43　　　　　　　　　　　　　　　图 1-44

2. 左右分割

与上下分割的编排形式相比，垂直分割法将画面分为左右两个部分，给观者以一种崇高严肃的感觉。根据视觉的一般规律，图片一般会选择配置在左侧画面，右侧配置较小的图片或文字。如果让两侧图片的颜色或色调对比强烈，效果会更加明显，如图1-45、图 1-46 所示。

图 1-45　　　　　　　　　　　　　　　图 1-46

3. 斜向分割

广告设计中，将图片倾斜排版或将画面进行斜向分割，与前面提到的两种编排方式相比，显得更加生动活泼，这是由于倾斜的线条能够产生更多的动感和韵律。另外，产品自身特点较为呆板冷漠的商品，如果用斜向分割进行广告编排，其效果也会更加生动，如图 1-47、图 1-48 和图1-49 所示。

图 1-47 　　　　　　　　　图 1-48 　　　　　　　　　　　图 1-49

4. 以中心为重点的编排

在观察事物时，人的视线通常更容易集中在物体或画面的中心位置。在广告画面的中心位置放置产品图片、需重点突出的图形、形象，往往会起到很好的强调作用。如果画面是由中心向四周放射，则可以起到统一的视觉引导效果，并形成鲜明的主次之分，如图 1-50、图 1-51 所示。

图 1-50 　　　　　　　　　　　　　　　　　　图 1-51

5. L 型的编排构图

广告画面只以一幅全出血图片为主要元素，有的图形会显得较沉、形成画面的偏坠，所以在画面两边会产生 "L" 型空白，如图 1-52、图 1-53 所示。空白处既可以根据内容的变化来活跃版面，也可以在视觉重量上予以平衡，否则就会让观赏者因画面不平衡而感到不适，进而对广告产生抵触心理。

图 1-52 　　　　　　　　　　　　　　　　　图 1-53

6. 三角形编排

在广告编排领域，正置的三角形编排方式是最具有稳定感的形式，倒置的三角形编排则体现

出很强的运动感，这种规律的应用与物理学中的三角形稳定性极为吻合，如图 1-54、图 1-55 和图 1-56 所示。根据这样的特点，使用正三角形编排时须重点注意的是避免画面的死板，而使用倒三角形编排时则要更多地避免版面的失衡。相比于正倒三角形应用中的极端效果，任意三角形在编排中则没有太多这方面的顾虑，因此它的优势也显而易见，既具备明显的运动感，又不会让画面过度失衡。

图 1-54　　　　　　　　　图 1-55　　　　　　　　　图 1-56

7. 重复编排

在编排中，把内容相同、相似的图片重复使用，会使观赏者产生更趋于理性的协调感与舒畅感，如图 1-57 所示。尤其是在处理相对繁复的元素时，通过对比和反复联系，使设计中复杂的过程变得简易明确。另外在编排设计中，重复编排的方式还能起到强调的作用，使广告的主体更加突出。在画面中图像的反复出现，还会产生有节奏的韵律感，如图 1-58 所示。

当同一商品重复出现时，画面表现角度差异的两幅图片有机组成一体，所产生的协调感很容易引起观者的心理认同，如图 1-59 所示。

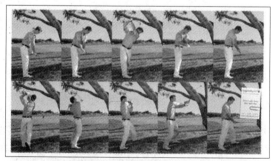

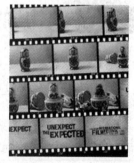

图 1-57　　　　　　　　　图 1-58　　　　　　　　　图 1-59

8. 并置编排

并置编排是将相同的或同一类内容的图片，以大小相同的面积不分主次地放置在一起，这种编排方式能够加重画面份量，突出广告重点。图像并置的画面，具备理智、顺畅与协调感，容易调动观者思考，使其主动对比图像，而这一过程也让观者对广告产生深刻印象。从画面构成角度看，相似图片的反复出现能够产生理智的节奏，使对比更加明显，产生新的意向和含义，如图 1-60、图 1-61 所示。

<div style="text-align:center">图 1-60　　　　　　　　　　　　图 1-61</div>

9. 包围

使用图案或图形将画面中心的四周围起来，让广告画面产生喧嚣热闹的氛围，以这样的编排方式加深主题，能够更好地起到画面烘托作用，如图 1-62、图 1-63 所示。围合起来的画面使空间有了限定的约束，限制了主题所处的范围，同时这种方式也强调了保护作用，增加了心理稳定感。

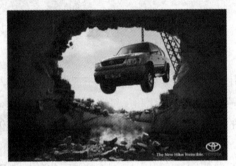

<div style="text-align:center">图 1-62　　　　　　　　　　　　图 1-63</div>

1.6　广告的设计流程

1.6.1　市场调查

针对广告活动计划来说，只有符合市场受众的实际需求，准确无误地反映企业的经营发展现状，才能确保广告宣传的效果，而这些都需要进行充分的市场调查之后才能得出真实的结论。在整个广告活动计划中，市场调查也是首先需要实施的第一个步骤。

1. 产品分析

在市场调查结束后，即可进入产品分析阶段，主要内容为调查企业背景及相关状况，了解产品的发展历史、属性、服务特点、形象、市场等信息。只有对产品进行深入了解后，才能够确定产品最适合的表达形式。

2. 消费者分析

在充分了解环境及主体的情况下，广告的另一个重点课题是对消费者的认知和解析，也就是针对消费公众群体而做的，其目的是在了解客户需求的基础上，务求使广告能够引起消费者的注意及好感，尽可能与消费者拉近距离，并刺激其产生消费欲望，从而建立和发展广大的消费群基

础。综合这些因素，广告的设计在文化、习惯、层次和对事物的接受程度等基本状况方面必须符合消费群的需求。

3. 市场环境分析

市场环境是一个包含众多方面的系统，这个系统制约着广告从制作到发布的整个流程，并且直接影响客户对广告作品的评判标准。所以，翔实了解市场环境信息就显得非常重要。市场中普遍存在的文化趋向、消费规律、商品格局分布、竞争产品状况、国家宏观经济政策，以及地方政府部门的经济管理措施等方面，这些都是市场环境分析需要重点调查的领域，其结果也对广告产生直接的重大影响。

1.6.2　目标定位

在广告宣传活动中，目标定位是指企业通过突出产品符合客群需求的个性特点，确定产品的基本定位及其在市场竞争中的策略方向，引导客户建立对产品的认可程度。同时，广告作品也要根据企业的产品特点，营造出符合产品档次、形象要求的意境。

以当下市场广告形势而言，广告定位一般有 3 种基本策略：观念定位策略、产品品质定位策略和市场定位策略。对多种策略的适当灵活运用是提高广告宣传效果的基本前提。

1.6.3　创意构思

在进行充分的调研、分析和定位后，广告就可以根据上述几项工作所得出的结论，开始进行广告作品的创意构思。

创意作为现代广告设计中的核心要素，素有"广告的灵魂"之称，新锐、富于创造力的广告创意是广告设计中最显著的亮点。创意是广告设计师智慧的映像，是充实一件作品不可或缺的内核，是直接塑造作品的原本力量。

1.6.4　深入完善

最佳的设计方案一定是经过不断深入发展、多轮探讨修改得到的，进一步尝试提高视觉表现力的可能性，从更多的方向、思路寻找表现创意的其他技巧方法，寻求最优化的图像组合手法对创意进行更加深刻和恰当的表现。深入考虑设计作品中，图像、文字、色彩、版式等设计元素之间的关系。

得到趋近完美的视觉效果，需要考量画面每一处细微的变化，直至获取最好的视觉效果。这个阶段中，设计师也要更多地吸收团队中其他人的意见，这样才能让最终设计稿的效果令人满意。

1.6.5　制作发布

在整个广告作品的创作流程中，进入到本阶段的广告设计已经完成了近八成的工作任务。在广告设计基本完成后，应先打印设计稿小样送达客户，由客户提出相应修改意见，并由广告创作团队对作品内容进行调整，然后再由客户敲定稿件版本，最后签字执行制作、发布。

1.7 常用设计软件介绍

1.7.1 图像处理软件 Photoshop

　　Photoshop 是 Adobe 公司最为出名的图像处理软件之一，如图 1-64 所示。Photoshop 在图像、图形、文字、视频、出版等方面都有涉及，常用于平面设计、影楼后期、数字绘画等领域。在平面广告的设计中，Photoshop 常用来处理素材图片，制作各种艺术特效，以其强大的功能、灵活的操作风格、炫目缤纷的艺术特效得到广泛的使用，如图 1-65 所示。

图 1-64　　　　　　　　　　　　图 1-65

1.7.2 矢量绘图软件 Illustrator

　　Illustrator 是 Adobe 公司的一款非常优秀的矢量绘图软件，如图 1-66 所示。它对线条的控制极为出色，可以很方便地绘制出高精度的线条和图形。Illustrator 常用于标志设计、包装设计以及进行绘画创作等。Illustrator 可以输出多种格式的文件，与 Photoshop、Flash 等搭配使用，可以创造出许多美轮美奂的艺术效果，如图 1-67 所示。

图 1-66　　　　　　　　　　　　图 1-67

1.7.3　矢量绘图排版软件 CorelDRAW

CorelDRAW 是一款综合性的矢量软件，如图 1-68 所示，它在标志设计、模型绘制、插画、排版、分色输出等诸多领域内都有广泛的使用。CorelDRAW 包含矢量图设计程序和图像编辑程序。它可以在一个软件内进行矢量图与位图的交互设计。此外，CorelDRAW 还具备排版功能，使得用户极大地避免了多种软件切换所带来的麻烦，为设计工作带来了极大的便利，如图 1-69 所示。

图 1-68　　　　　　　　　　　　　图 1-69

1.7.4　专业排版软件 InDesign

InDesign 是 Adobe 公司定位于专业排版领域的设计软件，如图 1-70 所示。它可以灵活地处理图片与文字，将图像、字型、印刷、色彩管理等多种技术集成一体，从而实现了快速、直观的桌面打印系统。InDesign 对 PSD、JPEG、AI 等多种文件格式都具有良好的兼容性，常用于书籍、画册、出片等领域中，如图 1-71 所示。

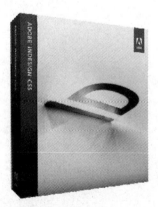

图 1-70　　　　　　　　　　　　　图 1-71

第2章

报纸广告

　　报纸作为最常见的广告宣传媒介，其平台特点是读者受众群体多，且涵盖社会上大多数阶层。短效、但广告传播效果迅速的报纸媒体，能够让广告的影响力呈现几何级增长。创意新颖、设计精美的报纸广告能够迅速吸引阅读者的目光，从而达到传播信息的目的。

课堂学习目标

- 了解报纸广告的特点
- 了解报纸广告的优势
- 掌握报纸广告的设计要领
- 掌握报纸广告的绘制方法和技巧

2.1 报纸广告概述

2.1.1 报纸广告的特点

1. 广泛性

众所周知,报纸的种类繁杂(如日报、周报等),发行范围广,阅读者数量众多。正是这种广泛性的特点,大多数报纸媒体上可刊登各种不同种类的广告,其中包括生活资料的广告、文化艺术类广告、医药滋补类广告、生产资料类的广告等,如图 2-1、图 2-2 和图 2-3 所示。

图 2-1　　　　　　　　图 2-2　　　　　　　　图 2-3

2. 快速性

报纸,尤其是日报类媒体,其时效性非常强,印刷和销售的速度也很快。广告公司甚至只要在前一天提供印刷定稿,其广告第二天即能随报面市,并且报纸的发行不受季节、天气等因素影响,通过报亭零售、订购邮寄等手段,每一期的报纸都能够及时送到读者手中。这种媒体类型的特点能够满足时效性要求较高的新品上市广告以及快件广告的要求,比如通知、展览、庆祝、劳务、展销、航运等。

3. 连续性

媒体具有连续性的特点,以日报为例,报纸每天都会发行,广告就可以利用这一点,在主题、画面、文字等方面使用渐变性和重复性的广告手法。一般这种广告的画面会采用同一版式来宣传产品的优势卖点,在主题相同或类似的前提下,内容侧重点会有一定程度上的差异,使读者在不断接收到新的广告信息的同时,也不会产生潜在的阅读障碍。除此之外,相同内容的广告会选择不断完善的形象出现,这种方式的优点是能够充分调动阅读者的好奇心,同时又能够加深顾客群对产品的印象,如图 2-4、图 2-5、图 2-6 和图 2-7 所示。

图 2-4　　　　　　图 2-5　　　　　　图 2-6　　　　　　图 2-7

4. 经济性

报纸并非只有广告内容，其本身包含的新闻报导、文化生活、学术研究、市场信息等内容具有很强的阅读吸引力，并由此为广告提供广泛的读者群体。设计师在设计报纸广告时，要充分考虑广告作品在报纸大量的文字内容中形成鲜明的个性和特征，让阅读者的目光在广告画面和内容上尽量多停留，并从中获取信息、享受美感。

5. 针对性

报纸类媒体还具备发行范围广泛和面市速度快的特点，因此，报纸广告就要考虑具体广告要求和情况，利用不同的发售时间、不同类型的报纸并结合不同的媒体内容，将广告信息有效地传递出去。例如，商品广告，一般广告投放的时间应该在生产和销售的旺季之前，如果广告中包含专业性较强的信息，就应该在与之相关的专业性报纸媒体上投放，这样能够准确地传播到受众群体。选定投放报纸后，广告也要综合考虑广告所在报纸的具体版面情况，将广告内容与报纸自身内容有机结合在一起。

5. 突出性

在报纸版面中，广告位置的选择直接影响到广告效果，好的位置能让广告更加引人关注，如选择报纸头版位置或刊登在阅读率较高的栏目侧边，都能吸引更多的读者关注。报纸的广告设计还可以利用定位设计的原则，对画面主体形象的标志、商标进行强调，标题和图形在面积、明度等方面进行对比。大标题、色块衬托、线条陪衬套红等手法都能够对广告起到加强作用。

2.1.2 报纸广告的优势

1. 受众广泛

报纸的发行量大，内容涉及政治、体育、文艺、生活、交通等诸多方面，可以在同一时间向读者展示大量信息。因此，报纸广告可以依靠广泛的读者群迅速传播。此外，报纸的权威性也增强了广告的可信度。

2. 传播速度快

相对其他广告媒介来说，报纸的出版周期较短，信息传递非常及时。对于一些时效性较强的产品广告来说，报纸可以及时将信息传播给受众。

3. 信息量大

报纸大多以文字为主、图片为辅来传递信息，加之报纸的版面较大，所以其信息量十分巨大。由于报纸以文字为主，因此说明性很强，可以详尽地描述产品信息。对于一些说明信息较多的产品来说，利用报纸作为广告载体可以让受众了解更多有关产品的信息，从而增加对产品的熟悉度。

4. 重复性

报纸相对于电视、广播等媒体，能够保存并传阅，因此增加了广告的阅读次数。有些人有剪报的习惯，这样，无形中又增加了报纸信息的重复阅读率。

2.1.3 报纸广告的设计要领

1. 简洁易懂

报纸的信息量十分庞大，很容易引起读者的阅读疲劳，晦涩难懂的语句会降低广告的传播率，

因此报纸广告需要简洁易懂，如图 2-8、图 2-9、图 2-10 和图 2-11 所示。

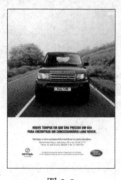

图 2-8　　　　　　　　图 2-9　　　　　　　　图 2-10　　　　　　　　图 2-11

2. 注重文字的设计

报纸属于时效性很强的刊物，其印刷成本比较低，报纸中图片的色彩和清晰度都受到很大的影响，因此在文字的设计上，要注重文字的可视性，要清晰、简明。

3. 合理利用版面

报纸中的版面形式多变，除了常见的矩形、圆形版面，还有一些异形的版面，在设计中，可以巧妙地利用这些版面进行创意设计，如图 2-12、图 2-13、图 2-14 和图 2-15 所示。

图 2-12　　　　　　图 2-13　　　　　　　　图 2-14　　　　　　　图 2-15

2.2　笔记本电脑广告

2.2.1　案例分析

本例是为电脑公司设计制作的笔记本电脑产品广告。这是一款既应用于娱乐休闲也应用于商务办公的多功能笔记本电脑。在广告设计上要表现出笔记本电脑的现代感和灵活性。

2.2.2　设计理念

在设计制作过程中先从背景入手，通过一望无际的公路来展示笔记本电脑的移动性强，通过蝴蝶与笔记本的结合展现出轻便快捷的特点，再通过宣传语和其他介绍性文字的编排，点明主题

并详细介绍笔记本电脑的强大功能。整个广告设计新颖独特，现代感十足。（最终效果参看光盘中的"Ch02 > 效果 > 笔记本电脑广告设计 > 笔记本电脑广告"，如图 2-16 所示。）

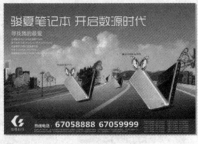

图 2-16

2.2.3 操作步骤

Photoshop 应用

1. 制作背景效果

（1）按 Ctrl+N 组合键，新建一个文件：宽度为 30 厘米，高度为 20 厘米，分辨率为 200 像素/英寸，颜色模式为 RGB，背景内容为白色，单击"确定"按钮。

（2）选择"渐变"工具，单击属性栏中的"点按可编辑渐变"按钮，弹出"渐变编辑器"对话框，在"位置"选项中分别输入 0、50、100 三个位置点，分别设置三个位置点颜色的 RGB 值为 0（10、85、86），50（69、180、181），100（255、255、255），如图 2-17 所示，单击"确定"按钮。单击属性栏中的"线性渐变"按钮，按住 Shift 键的同时，在图像窗口中从上向下拖曳渐变色，效果如图 2-18 所示。

图 2-17

图 2-18

（3）按 Ctrl+O 组合键，打开光盘中的"Ch02 > 素材 > 笔记本电脑广告设计 > 01"文件，选择"移动"工具，将天空图片拖曳到图像窗口中的适当位置并调整其大小，效果如图 2-19 所示，在"图层"控制面板中生成新的图层并将其命名为"蓝天"。将图层的混合模式设为"滤色"，图像效果如图 2-20 所示。

图 2-19

图 2-20

（4）单击"图层"控制面板下方的"创建新的填充或调整图层"按钮，在弹出的菜单中

选择"色阶"命令，在"图层"控制面板中生成"色阶 1"图层，同时在弹出的"色阶"面板中进行设置，如图 2-21 所示，按 Enter 键，图像效果如图 2-22 所示。

图 2-21

图 2-22

（5）按 Ctrl+O 组合键，打开光盘中的"Ch02 > 素材 > 笔记本电脑广告设计 > 02"文件，选择"移动"工具，将房屋图片拖曳到图像窗口中，在"图层"控制面板中生成新的图层并将其命名为"房屋 1"。按 Ctrl+T 组合键，在图像周围出现变换框，调整图像的大小，在控制框中单击鼠标右键，在弹出的快捷菜单中选择"透视"命令，拖曳变换框右下方的节点到适当的位置，效果如图 2-23 所示；再次单击鼠标右键，在弹出的快捷菜单中选择"扭曲"命令，分别拖曳各个节点到适当的位置，效果如图 2-24 所示，按 Enter 键确认操作。

图 2-23

图 2-24

（6）单击"图层"控制面板下方的"添加图层蒙版"按钮，为"房屋 1"图层添加蒙版。选择"画笔"工具，在属性栏中单击"画笔"选项右侧的按钮，弹出画笔选择面板，在面板中选择需要的画笔形状，如图 2-25 所示。在房屋图像的右侧进行涂抹，涂抹区域被隐藏，效果如图 2-26 所示。

图 2-25

图 2-26

（7）按 Ctrl+O 组合键，打开光盘中的"Ch02 > 素材 > 笔记本电脑广告设计 > 03"文件，选择"移动"工具，将房屋图片拖曳到图像窗口中的适当位置，在"图层"控制面板中生成新的图层并将其命名为"房屋2"。用相同的方法制作房屋图片，效果如图 2-27 所示。

（8）单击"图层"控制面板下方的"创建新的填充或调整图层"按钮，在弹出的菜单中选择"色彩平衡"命令，在"图层"控制面板中生成"色彩平衡 1"图层，同时在弹出"色彩平衡"面板中进行设置，如图 2-28 所示，按 Enter 键，图像效果如图 2-29 所示。

图 2-27　　　　　　　图 2-28　　　　　　　图 2-29

（9）按 Ctrl+O 组合键，打开光盘中的"Ch02 > 素材 > 笔记本电脑广告设计 > 04"文件，选择"移动"工具，将道路图片拖曳到图像窗口中的适当位置并调整其大小，效果如图 2-30 所示。在"图层"控制面板中生成新图层并将其命名为"大路"，单击控制面板下方的"添加图层蒙版"按钮，为"大路"图层添加蒙版。

（10）选择"画笔"工具，在属性栏中单击"画笔"选项右侧的按钮，弹出画笔选择面板，单击面板右上方的按钮，在弹出的菜单中选择"基本画笔"选项，弹出提示对话框，单击"追加"按钮，在画笔选择面板中选择需要的画笔形状，如图 2-31 所示。在图片的上方进行涂抹，将图片中山的图像隐藏，图像效果如图 2-32 所示。

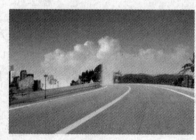

图 2-30　　　　　　　图 2-31　　　　　　　图 2-32

（11）新建图层并将其命名为"调色"。将前景色设为绿色（其 R、G、B 的值分别为 0、110、13）。选择"钢笔"工具，选中属性栏中的"路径"按钮，绘制一个路径，按 Ctrl+Enter 组合键将路径转换为选区。按 Alt+Delete 组合键，用前景色填充选区，如图 2-33 所示，按 Ctrl+D 组合键取消选区。在"图层"控制面板上方，将"调色"图层的混合模式设为"柔光"，如图 2-34 所示，图像效果如图 2-35 所示。

图 2-33　　　　　　　　　　图 2-34　　　　　　　　　　图 2-35

（12）单击"图层"控制面板下方的"创建新的填充或调整图层"按钮 ，在弹出的菜单中选择"渐变"命令，弹出"渐变填充"对话框。单击"点按可编辑渐变"按钮，弹出"渐变编辑器"对话框，将渐变色设为从黑色到黑色，将左上方不透明度色标的"不透明度"选项设为 100，"位置"选项设为 14；将右上方不透明度色标的"不透明度"选项设为 0，"位置"选项设为 0，如图 2-36 所示，单击"确定"按钮，返回到"渐变填充"对话框中进行设置，如图 2-37 所示，单击"确定"按钮，图像效果如图 2-38 所示。

图 2-36　　　　　　　　　　图 2-37　　　　　　　　　　图 2-38

（13）按住 Ctrl 键的同时，在"图层"控制面板中单击"渐变填充 1"图层的蒙版缩览图，选择"画笔"工具 ，在属性栏中调整适当的不透明度，在图像中进行涂沫，涂抹区域被隐藏，图像效果如图 2-39 所示。

（14）新建图层并将其命名为"亮调"。选择"钢笔"工具 ，绘制一条路径，按 Ctrl+Enter 组合键将路径转化为选区，如图 2-40 所示。选择"渐变"工具 ，单击属性栏中的"点按可编辑渐变"按钮 ，弹出"渐变编辑器"对话框，将渐变色设为从深绿色（其 R、G、B 的值分别为 58、104、9）到绿色（其 R、G、B 的值分别为 204、216、191）。在选区中从右下方向左上方拖曳渐变色，按 Ctrl+D 组合键取消选区，图像效果如图 2-41 所示。

图 2-39　　　　　　　　　　图 2-40　　　　　　　　　　图 2-41

（15）在"图层"控制面板上方，将"亮调"图层的混合模式设为"柔光"，图像效果如图 2-42 所示。新建图层并将其命名为"色块"。选择"钢笔"工具 ✐，绘制一条路径，按 Ctrl+Enter 组合键将路径转换为选区。将前景色设为蓝色（其 R、G、B 的值分别为 0、72、82），按 Alt+Delete 组合键用前景色填充选区，按 Ctrl+D 组合键取消选区，图像效果如图 2-43 所示。

图 2-42

图 2-43

2. 制作电脑图像

（1）单击"图层"控制面板下方的"创建新组"按钮 ⬜，生成新的图层组并将其命名为"电脑"。按 Ctrl+O 组合键，打开光盘中的"Ch02 > 素材 > 笔记本电脑广告设计 > 05"文件，将电脑图片拖曳到图像窗口中的适当位置并调整其大小，效果如图 2-44 所示。在"图层"控制面板中生成新的图层并将其命名为"电脑"。

（2）新建图层并将其命名为"投影"。将前景色设为黑色。选择"椭圆选框"工具 ⬭，在电脑的下方绘制一个椭圆形选区。按 Shift+F6 组合键，弹出"羽化选区"对话框，将"羽化半径"选项设为 10，单击"确定"按钮，填充选区为黑色，效果如图 2-45 所示。按 Ctrl+D 组合键取消选区。按 Ctrl+T 组合键，在图形周围出现变换框，旋转图形到适当的角度，并调整到适当的位置，按 Enter 键确认操作。在"图层"控制面板中，将"投影"图层拖曳到"电脑"图层下方，图像效果如图 2-46 所示。

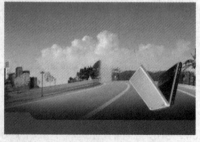
图 2-44

图 2-45

图 2-46

（3）按 Ctrl+O 组合键，打开光盘中的"Ch02 > 素材 > 笔记本电脑广告设计 > 06、07"文件，选择"移动"工具 ▶⊹，分别将蝴蝶图片拖曳到图像窗口中的适当位置并调整其大小，效果如图 2-47 所示，在"图层"控制面板中生成新的图层并将其命名为"蝴蝶""蝴蝶 2"。按住 Shift 键的同时，在"图层"控制面板中依次单击选择"投影"图层、"电脑"图层和两个蝴蝶图层，按 Ctrl+E 组合键合并图层，并将其命名为"电脑"，如图 2-48 所示。选择"移动"工具 ▶⊹，按住 Alt 键的同时，在图像窗口中拖曳电脑图片进行复制，将复制出的电脑图像缩小。用相同的方法复制多个图像并调整其大小，效果如图 2-49 所示。

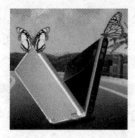

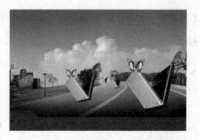

图 2-47　　　　　　　　　　图 2-48　　　　　　　　　　图 2-49

（4）按 Ctrl+Shift+E 组合键合并可见图层。按 Ctrl+Shift+S 组合键，弹出"存储为"对话框，将其命名为"笔记本电脑广告背景图"，保存图像为"TIFF"格式，单击"保存"按钮，将图像保存。

CorelDRAW 应用

3. 添加广告标语

（1）按 Ctrl+N 组合键，新建一个页面，在属性栏"页面度量"选项中分别设置宽度为 300mm，高度为 200mm，按 Enter 键，页面尺寸显示为设置的大小。按 Ctrl+I 组合键，弹出"导入"对话框，选择光盘中的"Ch02 > 效果 > 笔记本电脑广告设计 > 笔记本电脑广告背景图"文件，单击"导入"按钮，在页面中单击导入图片，按 P 键，图片在页面中居中对齐，效果如图 2-50 所示。

（2）选择"文本"工具 字，在页面中的左上角输入需要的文字。选择"选择"工具 ，在属性栏中选择合适的字体并设置文字大小。在"CMYK 调色板"中的"黄"色块上单击鼠标左键，填充文字，效果如图 2-51 所示。

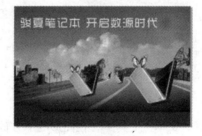

图 2-50　　　　　　　　　　　　　　　图 2-51

（3）选择"文本"工具 字，选取输入的文字，选择"文本 > 字符格式化"命令，弹出"字符格式化"面板，将"字距调整范围"选项设置为-20%，如图 2-52 所示，按 Enter 键确认操作，文字效果如图 2-53 所示。

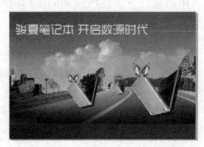

图 2-52　　　　　　　　　　　　　　　图 2-53

（4）选择"阴影"工具，鼠标指针变为图标，在文字对象中从上至下拖曳光标，为文字添加阴影效果，在属性栏中的设置如图 2-54 所示，按 Enter 键确认操作，效果如图 2-55 所示。

图 2-54

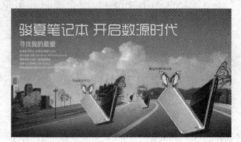

图 2-55

（5）选择"文本"工具，分别输入需要的文字，选择"选择"工具，在属性栏中分别选择合适的字体并设置文字大小，分别填充文字为白色和黑色，效果如图 2-56 所示。

图 2-56

4. 绘制商标图形

（1）选择"贝塞尔"工具，在页面中绘制不规则图形，如图 2-57 所示。选择"选择"工具，用圈选的方法将所绘制的图形同时选取，按 Ctrl+G 组合键将其群组。在"CMYK 调色板"中的"红"色块上单击鼠标左键，填充图形，并去除图形的轮廓线，效果如图 2-58 所示。

（2）选择"阴影"工具，鼠标指针变为图标，在图形对象中从上至下拖曳光标，为图形添加阴影效果，在属性栏中的设置如图 2-59 所示。按 Enter 键确认操作，效果如图 2-60 所示。

图 2-57　　　　　图 2-58　　　　　　　图 2-59　　　　　　　　图 2-60

（3）选择"文本"工具，在图形的下方输入需要的文字。选择"选择"工具，在属性栏中选择合适的字体并设置文字大小。在"CMYK 调色板"中的"黄"色块上单击鼠标左键，填充文字，效果如图 2-61 所示。

（4）选择"阴影"工具，鼠标指针变为图标，在文字对象中从上至下拖曳光标，为文字添加阴影效果，在属性栏中的设置如图 2-62 所示。按 Enter 键确认操作，效果如图 2-63 所示。选择"选择"工具，用圈选的方法将所绘制的图形同时选取，将其拖曳至图像的左下角，并选取群组图形将其填充为白色，效果如图 2-64 所示。

图 2-61

图 2-62

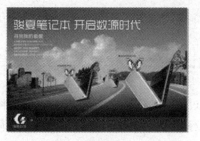

图 2-63 图 2-64

5. 添加其他文字

（1）选择"文本"工具 字，分别输入所需要的文字。选择"选择"工具 ，在属性栏中分别选择合适的字体并设置文字大小，填充文字为白色，效果如图 2-65 所示。选择"文本"工具 字，分别选取输入的白色文字，在"字符格式化"面板中将"字距调整范围"选项设置为-20%，如图 2-66 所示。按 Enter 键确认操作，文字效果如图 2-67 所示。

图 2-65 图 2-66 图 2-67

（2）选择"文本"工具 字，分别输入所需要的文字。选择"选择"工具 ，在属性栏中分别选择合适的字体并设置文字大小，填充文字为白色，效果如图 2-68 所示。笔记本电脑广告制作完成，效果如图 2-69 所示。

图 2-68 图 2-69

2.3 房地产广告

2.3.1 案例分析

本例是为房地产公司设计制作的房地产销售广告。在设计上要求既能体现出房屋所在地具有

优美的环境，又能体现出房屋别具一格和优雅高贵的气质。

2.3.2　设计理念

在设计制作过程中先从背景入手，通过水墨画图片体现
出房屋所在地具有风景优美的特点。通过琵琶的经典造型展
示出房屋优雅高贵的气质。通过横向和竖排文字的设计编排
更能体现出人与大自然融为一体的感受。（最终效果参看光盘
中的"Ch02 > 效果 > 房地产广告设计 > 房地产广告"，如
图 2-70 所示。）

图 2-70

2.3.3　操作步骤

Photoshop 应用

1.　制作背景效果

（1）按 Ctrl + N 组合键，新建一个文件：宽度为 30 厘米，高度为 21 厘米，分辨率为 200 像
素/英寸，颜色模式为 RGB，背景内容为白色，单击"确定"按钮。

（2）按 Ctrl + O 组合键，打开光盘中的"Ch02 > 素材 > 房地产广告设计 > 01"文件，选择
"移动"工具，将图片拖曳到图像窗口中的适当位置，效果如图 2-71 所示。在"图层"控制面
板中生成新的图层并将其命名为"风景"。单击面板下方的"添加图层蒙版"按钮，为"风
景"图层添加蒙版，如图 2-72 所示。

（3）将前景色设为黑色。选择"画笔"工具，在属性栏中单击"画笔"选项右侧的按钮，
弹出画笔选择面板，将"大小"选项设为 600，"硬度"选项设为 0，"不透明度"选项设为 33，
在风景图像上进行涂抹，涂抹区域被隐藏，效果如图 2-73 所示。

图 2-71　　　　　　　　　　　　　图 2-72　　　　　　　　　　　　　图 2-73

（4）单击"图层"控制面板下方的"创建新的填充或调整图层"按钮，在弹出的菜单中
选择"色彩平衡"命令，在"图层"控制面板中生成"色彩平衡 1"图层，同时在弹出的"色彩
平衡"面板中进行设置，如图 2-74 所示，按 Enter 键确认操作，效果如图 2-75 所示。

（5）按 Ctrl + O 组合键，打开光盘中的"Ch02 > 素材 > 房地产广告设计 > 02"文件，选择
"移动"工具，将图片拖曳到图像窗口的下方，效果如图 2-76 所示。在"图层"控制面板中生

成新的图层并将其命名为"风景 2"。

图 2-74　　　　　　　　　　　图 2-75　　　　　　　　　　　图 2-76

（6）单击面板下方的"添加图层蒙版"按钮 ，为"风景 2"图层添加蒙版，如图 2-77 所示。选择"画笔"工具 ，在属性栏中单击"画笔"选项右侧的按钮，弹出画笔选择面板，将"大小"选项设为 600，"硬度"选项设为 0，"不透明度"选项设为 33，在风景图像上进行涂抹，涂抹区域被隐藏，效果如图 2-78 所示。

图 2-77　　　　　　　　　　　　　　图 2-78

（7）选择"矩形选框"工具 ，绘制一个矩形选区，如图 2-79 所示。单击"图层"控制面板下方的"创建新的填充或调整图层"按钮 ，在弹出的菜单中选择"色相/饱和度"命令，在"图层"控制面板中生成"色相/饱和度 1"图层，同时在弹出的"色相/饱和度"面板中进行设置，如图 2-80 所示，按 Enter 键确认操作，效果如图 2-81 所示。

图 2-79　　　　　　　　　　图 2-80　　　　　　　　　　图 2-81

2. 制作琵琶合成图像

（1）按 Ctrl + O 组合键，打开光盘中的"Ch02 > 素材 > 房地产广告设计 > 03"文件，选择"移动"工具，将琵琶图片拖曳到图像窗口中的适当位置，效果如图 2-82 所示。在"图层"控制面板中生成新的图层并将其命名为"琵琶"。

（2）按 Ctrl + O 组合键，打开光盘中的"Ch02 > 素材 > 房地产广告设计 > 04"文件，选择"移动"工具，将图片拖曳到图像窗口中的适当位置，如图 2-83 所示，在"图层"控制面板中生成新的图层并将其命名为"房屋"。选择"钢笔"工具，选中属性栏中的"路径"按钮，绘制一个路径，如图 2-84 所示。

图 2-82　　　　　　　　　图 2-83　　　　　　　　　图 2-84

（3）按 Ctrl+Enter 组合键将路径转化为选区，单击面板下方的"添加图层蒙版"按钮，为"房屋"图层添加蒙版，如图 2-85 所示，图像效果如图 2-86 所示。

图 2-85　　　　　　　　　　　图 2-86

（4）选中"房屋"图层，单击面板下方的"添加图层样式"按钮，在弹出的菜单中选择"内阴影"命令，弹出对话框，将内阴影颜色设为浅紫色（其 R、G、B 的值分别为 166、171、209），其他选项的设置如图 2-87 所示，单击"确定"按钮，效果如图 2-88 所示。

图 2-87　　　　　　　　　　图 2-88

（5）在"图层"控制面板中将"房屋"图层隐藏。选择"钢笔"工具，选中属性栏中的"路径"按钮，绘制一个路径，如图 2-89 所示。按 Ctrl+Enter 组合键将路径转化为选区，选择"琵琶"图层，按 Ctrl+J 组合键复制选区中的图像，生成新的图层并将其命名为"复手"，将该图层拖曳到"房屋"图层的上方，如图 2-90 所示。

（6）选择"钢笔"工具，选中属性栏中的"路径"按钮，绘制一个路径，如图 2-91 所示。按 Ctrl+Enter 组合键将路径转化为选区，选择"琵琶"图层，按 Ctrl+J 组合键复制选区中的图像，生成新的图层并将其命名为"品"，将该图层拖曳到"复手"图层的上方，如图 2-92 所示。

图 2-89　　　　　图 2-90　　　　　图 2-91　　　　　图 2-92

（7）用相同的方法制作其他的"品"图形。在"图层"控制面板中将所有的"品"图层选中，按 Ctrl+G 组合键将其编组，并将图层组命名为"品"，如图 2-93 所示。新建图层并将其命名为"琴弦"。将前景色设为白色，选择"直线"工具，选中属性栏中的"填充像素"按钮，将"粗细"选项设为 1，分别绘制 4 条直线，效果如图 2-94 所示。在"图层"控制面板上方，将该图层的"不透明度"选项设为 80。显示出"房屋"图层，效果如图 2-95 所示。

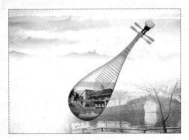

图 2-93　　　　　图 2-94　　　　　图 2-95

（8）按 Ctrl + O 组合键，打开光盘中的"Ch02 > 素材 > 房地产广告设计 > 05"文件，选择"移动"工具，将地图图片拖曳到图像窗口的下方，如图 2-96 所示，在"图层"控制面板中生成新的图层并将其命名为"地图"。按 Ctrl+Shift+E 组合键合并可见图层。按 Ctrl+Shift+S 组合键，弹出"存储为"对话框，将其命名为"房地产广告背景图"，保存图像为"TIFF"格式，单击"保存"按钮，将图像保存。

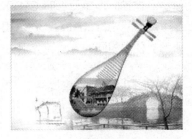

图 2-96

CorelDRAW 应用

3. 添加文字

（1）按 Ctrl+N 组合键，新建一个页面。在属性栏"页面度量"选项中设置宽度为 300mm、

高度为 210mm，按 Enter 键，页面尺寸显示为设置的大小。按 Ctrl+I 组合键，弹出"导入"对话框，选择光盘中的"Ch02 > 效果 > 房地产广告设计 > 房地产广告背景图"文件，单击"导入"按钮，在页面中单击导入图片，按 P 键，图片在页面中居中对齐，效果如图 2-97 所示。

（2）选择"文本"工具，在页面右下方输入需要的文字，选择"选择"工具，在属性栏中选择合适的字体并设置文字大小，效果如图 2-98 所示。

图 2-97　　　　　　　　　　　　　　　图 2-98

（3）选择"文本"工具，在适当位置分别输入需要的文字，选择"选择"工具，在属性栏中分别选择合适的字体并设置文字大小，效果如图 2-99 所示。按 Ctrl+I 组合键，弹出"导入"对话框，选择光盘中的"Ch02 > 素材 > 房地产广告设计 > 06"文件，单击"导入"按钮，在页面中单击导入图片，拖曳图片到适当的位置并调整其大小，效果如图 2-100 所示。

图 2-99　　　　　　　　　　　　　　　图 2-100

（4）选择"文本"工具，单击属性栏中的"将文本更改为垂直方向"按钮，输入需要的文字，选择"选择"工具，在属性栏中选择合适的字体并设置文字大小，效果如图 2-101 所示。

（5）选择"椭圆形"工具，按住 Ctrl 键的同时，在文字"悠"上绘制一个圆形，如图 2-102 所示。设置图形填充色的 CMYK 值为 60、50、0、0，填充图形并去除图形的轮廓线，效果如图 2-103 所示。按 Ctrl+PageDown 组合键图形向后一层，将其放置在"悠"字的下方，效果如图 2-104 所示。使用相同的方法，分别在"心"字和"远"字下方添加圆形，效果如图 2-105 所示。

图 2-101　　　　图 2-102　　　　图 2-103　　　　图 2-104　　　　图 2-105

（6）选择"文本"工具 字 ，分别在适当的位置输入需要的文字，选择"选择"工具 ，在属性栏中分别选择合适的字体并设置文字大小，效果如图 2-106 所示。房地产广告制作完成，效果如图 2-107 所示。

图 2-106 图 2-107

2.4 汽车广告

2.4.1 案例分析

本例是为汽车公司设计制作的汽车产品广告。这是一部既适合商务办公，又适合郊游旅行的多功能 SUV 汽车。广告设计在突出广告宣传主体的同时，展示出车型强大的功能。

2.4.2 设计理念

在设计制作过程中先从背景入手，通过背景图中的大厦和汽车的对比突出汽车主体，给人震撼感。通过小图的展示可以让人们更详细地了解汽车的功能。通过广告语和其他文字的编排，使整个广告更突出、更张扬。（最终效果参看光盘中的"Ch02 > 效果 > 汽车广告设计 > 汽车广告"，如图 2-108 所示。）

图 2-108

2.4.3 操作步骤

Photoshop 应用

1. 制作背景和底图

（1）按 Ctrl+N 组合键，新建一个文件：宽度为 29.7 厘米，高度为 21 厘米，分辨率为 200 像素/英寸，颜色模式为 RGB，背景内容为白色，单击"确定"按钮。

（2）按 Ctrl + O 组合键，打开光盘中的"Ch02 > 素材 > 汽车广告设计 > 01"文件，选择"移动"工具 ，将图片拖曳到图像窗口中的适当位置，如图 2-109 所示，在"图层"控制面板中生

成新的图层并将其命名为"底图"。按 Ctrl + O 组合键，打开光盘中的"Ch02 > 素材 > 汽车广告设计 > 02、03、04"文件，选择"移动"工具 ，分别将图片拖曳到图像窗口中的适当位置，如图 2-110 所示，在"图层"控制面板中分别生成新的图层并将其命名为"网格""暗影"和"建筑物"，如图 2-111 所示。

图 2-109　　　　　　　　　图 2-110　　　　　　　　　图 2-111

（3）将"建筑物"图层拖曳到"图层"控制面板下方的"创建新图层"按钮 上进行复制，生成新的图层并重新命令为"模糊效果"，如图 2-112 所示。选择"滤镜 > 模糊 > 动感模糊"命令，在弹出的对话框中进行设置，如图 2-113 所示。单击"确定"按钮，效果如图 2-114 所示。

图 2-112　　　　　　　　　图 2-113　　　　　　　　　图 2-114

（4）在"图层"控制面板中将"模糊效果"图层拖曳至"建筑物"图层的下方，如图 2-115 所示，图像效果如图 2-116 所示。单击面板下方的"添加图层蒙版"按钮 ，为"模糊图层"图层添加蒙版，如图 2-117 所示。

图 2-115　　　　　　　　　图 2-116　　　　　　　　　图 2-117

（5）选择"矩形选框"工具 ，在图像窗口中绘制一个矩形选区，如图 2-118 所示。将前景

色设为黑色，按 Alt+Delete 组合键，用前景色填充选区，按 Ctrl+D 组合键取消选框，效果如图 2-119 所示。

图 2-118

图 2-119

（6）选中"建筑物"图层，单击"图层"控制面板下方的"创建新的填充或调整图层"按钮 ，在弹出的菜单中选择"色相/饱和度"命令，在"图层"控制面板中生成"色相/饱和度 1"图层，如图 2-120 所示，同时在弹出的"色相/饱和度"面板中进行设置，如图 2-121 所示，按 Enter 键确认操作，效果如图 2-122 所示。

图 2-120

图 2-121

图 2-122

（7）按 Ctrl + O 组合键，打开光盘中的"Ch02 > 素材 > 汽车广告设计 > 04"文件，选择"移动"工具 ，将图片拖曳到图像窗口中，如图 2-123 所示。在"图层"控制面板中生成新的图层并将其命名为"光线"。将"光线"图层的"不透明度"选项设为 50%，图像效果如图 2-124 所示。

（8）按 Ctrl + O 组合键，打开光盘中的"Ch02 > 素材 > 汽车广告设计 > 05"文件，选择"移动"工具 ，将图片拖曳到图像窗口中的左侧，在"图层"控制面板中生成新图层重命名为"汽车"，单击面板下方的"添加图层蒙版"按钮 ，为"汽车"图层添加蒙版。选择"渐变"工具 ，将渐变色设为从黑色到白色，在汽车图片倒影部分拖曳渐变色，效果如图 2-125 所示。

图 2-123

图 2-124

图 2-125

（9）按 Ctrl + O 组合键，打开光盘中的"Ch02 > 素材 > 汽车广告设计 > 06、07、08、09"文件，选择"移动"工具 ，分别将图片拖曳到图像窗口中的右下方，如图 2-126 所示。在"图层"控制面板中分别生成新的图层并将其命名为"图片 1""图片 2""图片 3"和"图片 4"，如图 2-127 所示。

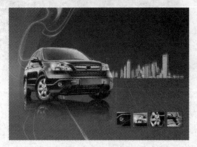

图 2-126　　　　　　　　　　　　　　　　图 2-127

（10）新建图层并将其命名为"星星"。将前景色设为白色。选择"画笔"工具 ，单击属性栏中的"切换画笔面板"按钮 ，弹出"画笔"控制面板，选择"画笔笔尖形状"选项，在弹出的相应面板中进行设置，如图 2-128 所示。选择"形状动态"选项，切换到相应面板中进行设置，如图 2-129 所示。选择"散布"选项，切换到相应面板中进行设置，如图 2-130 所示。在图像中绘制图形，效果如图 2-131 所示。

图 2-128　　　　　　图 2-129　　　　　　图 2-130　　　　　　图 2-131

（11）选择"横排文字"工具 ，输入需要的白色文字，选取文字，在属性栏中选择合适的字体并文字大小，按 Alt+ →组合键，调整文字到适当的间距，效果如图 2-132 所示，在"图层"控制面板中生成新的文字图层。

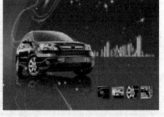

图 2-132

（12）单击"图层"控制面板下方的"添加图层样式"按钮 fx ，在弹出的菜单中选择"投影"命令，在弹出的对话框中进行设置，如图 2-133 所示；单击"斜面和浮雕"选项，切换到相应的对话框，选项的设置如图 2-134 所示。

（13）单击"描边"选项，切换到相应的对话框，将描边颜色设为深绿色（其 R、G、B 的值分别为 34、51、76），其他选项的设置如图 2-135 所示。单击"确定"按钮，图像效果如图 2-136 所示。

图 2-133

图 2-134

图 2-135

图 2-136

（14）按 Ctrl+Shift+E 组合键合并可见图层。按 Ctrl+Shift+S 组合键，弹出"存储为"对话框，将其命名为"汽车广告背景图"，保存图像为"TIFF"格式，单击"保存"按钮，将图像保存。

CoreIDRAW 应用

2. 添加商标和广告标题

（1）按 Ctrl+N 组合键，新建一个 A4 页面。单击属性栏中的"横向"按钮，页面显示为横向页面。按 Ctrl+I 组合键，弹出"导入"对话框，选择光盘中的"Ch02 > 效果 > 汽车广告设计 > 汽车广告背景图"文件，单击"导入"按钮，在页面中单击导入图片，按 P 键，图片在页面中居中对齐，效果如图 2-137 所示。

图 2-137

（2）选择"椭圆形"工具，按住 Ctrl 键的同时，在页面外绘制一个圆形，设置图形填充色的 CMYK 值为 0、70、100、0，填充图形，效果如图 2-138 所示。按 F12 键，弹出"轮廓笔"对话框，在"颜色"选项中设置轮廓线颜色的 CMYK 值为 0、100、100、60，其他选项的设置如图 2-139 所示。单击"确定"按钮，效果如图 2-140 所示。

图 2-138　　　　　　　　图 2-139　　　　　　　　图 2-140

（3）选择"贝塞尔"工具 ，在刚绘制的圆形上方绘制一个箭头图形，如图 2-141 所示，设置图形填充色的 CMYK 值为 0、100、100、60，填充图形并去除图形的轮廓线，图形效果如图 2-142 所示。选择"选择"工具 ，用圈选的方法将所绘制的图形同时选取，并将其拖曳页面中适当的位置，效果如图 2-143 所示。

图 2-141　　　　图 2-142　　　　　　　图 2-143

（4）选择"文本"工具 ，在适当的位置分别输入需要的文字。选择"选择"工具 ，在属性栏中分别选择合适的字体并设置文字大小，填充文字为白色，效果如图 2-144 所示。选择"文本"工具 ，在适当的位置输入需要的文字。选择"选择"工具 ，在属性栏中选择合适的字体并设置文字大小，设置文字填充色的 CMYK 值为 0、70、100、0，填充文字，效果如图 2-145 所示。

图 2-144　　　　　　　　　　图 2-145

3. 添加内容文字

（1）选择"文本"工具 ，在页面的左下方分别输入需要的文字。选择"选择"工具 ，在属性栏中分别选择合适的字体并设置文字大小，填充文字为白色，效果如图 2-146 所示。

（2）选择"文本"工具 字，在页面适当的位置分别输入需要的英文。选择"选择"工具 ，在属性栏中分别选择合适的字体并设置文字大小，填充文字为白色，效果如图 2-147 所示。

图 2-146　　　　　　　　　　　　　　　图 2-147

（3）选择"文本"工具 字，在页面适当的位置输入需要的文字。选择"选择"工具 ，在属性栏中选择合适的字体并设置文字大小，填充文字为白色，效果如图 2-148 所示。使用相同的方法输入其余文字，效果如图 2-149 所示。汽车广告制作完成，效果如图 2-150 所示。

图 2-148　　　　　　　　图 2-149　　　　　　　　图 2-150

2.5　冰箱广告

2.5.1　案例分析

本例是为电器公司设计制作的冰箱产品广告，主要以体现产品的经济实惠为主。要求广告设计能够通过对图片和文字的加工表现出产品的主要特点和功能特色。

2.5.2　设计理念

在设计制作过程中先从背景入手，使用拼图的方式展示出产品的多功能性。将小红帽置于产品之上，形成了视觉中心，引人注目。宣传文字的编排设计识别性强，下方介绍性文字和图片的设计起到补充说明的作用。（最终效果参看光盘中的"Ch02 > 效果 > 冰箱广告设计 > 冰箱广告"，如图 2-151 所示。）

图 2-151

2.5.3 操作步骤

Photoshop 应用

1. 制作背景和底图

（1）按 Ctrl+N 组合键，新建一个文件：宽度为 29.7 厘米，高度为 21 厘米，分辨率为 200 像素/英寸，颜色模式为 RGB，背景内容为白色，单击"确定"按钮。

（2）单击"图层"控制面板下方的"创建新图层"按钮 ，生成新的图层并将其命名为"黑色图形"，如图 2-152 所示。将前景色设为黑色。选择"圆角矩形"工具 ，选中属性栏中的"路径"按钮 ，在属性栏中将"半径"选项设为 20px，在图像窗口中绘制路径，效果如图 2-153 所示。按 Ctrl+Enter 组合键将路径转换为选区，按 Alt+Delete 组合键，用前景色填充选区，按 Ctrl+D 组合键取消选区，效果如图 2-154 所示。

图 2-152 图 2-153 图 2-154

（3）按 Ctrl+O 组合键，打开光盘中的"Ch02 > 素材 > 冰箱广告设计 > 01"文件。选择"移动"工具 ，拖曳海底图片到图像窗口中适当的位置，效果如图 2-155 所示。在"图层"控制面板中生成新的图层并将其命名为"海"，如图 2-156 所示。按住 Alt 键的同时，将鼠标放在"海"图层和"黑色图形"图层中间的位置，当鼠标指针变为 图标时，如图 2-157 所示，单击鼠标左键，为"海"图层创建剪贴蒙版，效果如图 2-158 所示。

图 2-155

图 2-156 图 2-157 图 2-158

（4）按 Ctrl+O 组合键，打开光盘中的"Ch02 > 素材 > 冰箱广告设计 > 02"文件。选择"移动"工具 ，拖曳鱼的图片到图像窗口中适当的位置，效果如图 2-159 所示。在"图层"控制面板中生成新的图层并将其命名为"鱼"，如图 2-160 所示。

图 2-159

图 2-160

（5）单击"图层"控制面板下方的"添加图层蒙版"按钮 ，为"鱼"图层添加蒙版，如图 2-161 所示。选择"画笔"工具 ，选择需要的画笔形状，在属性栏中将"不透明度"选项设为 37%，"流量"选项设为 70%，在鱼的图片上拖曳鼠标擦除不需要的部分。按住 Alt 键的同时，将鼠标放在"鱼"图层和"海"图层中间的位置，当鼠标指针变为 图标时，如图 2-162 所示，单击鼠标左键，为"鱼"图层创建剪贴蒙版，效果如图 2-163 所示。

图 2-161

图 2-162

图 2-163

（6）按 Ctrl+O 组合键，打开光盘中的"Ch02 > 素材 > 冰箱广告设计 > 03"文件。选择"移动"工具 ，拖曳夜景图片到图像窗口中适当的位置，效果如图 2-164 所示。在"图层"控制面板中生成新的图层并将其命名为"夜景"，如图 2-165 所示。

图 2-164

图 2-165

（7）选择"钢笔"工具 ，选中属性栏中的"路径"按钮 ，在图像窗口中绘制一个路径图形，如图 2-166 所示。按 Ctrl+Enter 组合键将路径转化为选区，如图 2-167 所示。

（8）单击"图层"控制面板下方的"添加图层蒙版"按钮 ，为"夜景"图层添加蒙版，如图 2-168 所示，图像窗口中的效果如图 2-169 所示。按住 Alt 键的同时，将鼠标放在"夜景"图层和"鱼"图层中间的位置，当鼠标指针变为 图标时，如图 2-170 所示，单击鼠标左键，为"夜景"图层创建剪贴蒙版，效果如图 2-171 所示。

图 2-166　　　　　　　　　　图 2-167　　　　　　　　　　图 2-168

图 2-169　　　　　　　　　　图 2-170　　　　　　　　　　图 2-171

2. 绘制圆形底图

（1）单击"图层"控制面板下方的"创建新图层"按钮 ，生成新的图层并将其命名为"绿色图形"，如图 2-172 所示。将前景色设为绿色（其 R、G、B 的值分别为 153、204、102）。选择"椭圆"工具 ，选中属性栏中的"填充像素"按钮 ，按住 Shift 键的同时，在图像窗口中绘制一个圆形，效果如图 2-173 示。

图 2-172　　　　　　　　　　　　　　　　　图 2-173

（2）按住 Alt 键的同时，将鼠标放在"绿色图形"图层和"夜景"图层中间的位置，当鼠标指针变为 图标时，如图 2-174 所示，单击鼠标左键，创建"绿色图形"图层的剪贴蒙版，效果如图 2-175 所示。

图 2-174　　　　　　　　　　　　　　　　　图 2-175

（3）单击"图层"控制面板下方的"创建新图层"按钮 ，生成新的图层并将其命名为"路径相加"，如图 2-176 所示。将前景色设为白色。选择"椭圆选框"工具，选中属性栏中的"添加到选区"按钮，按住 Shift 键的同时，在图像窗口中绘制两个相加的圆形选区，如图 2-177 所示。按 Alt+Delete 组合键，用前景色填充选区，效果如图 2-178 所示。按 Ctrl+D 组合键取消选区。

图 2-176　　　　　　　　　　图 2-177　　　　　　　　　　图 2-178

（4）按住 Alt 键的同时，将鼠标放在"路径相加"图层和"绿色图形"图层中间的位置，当鼠标指针变为 图标时，如图 2-179 所示，单击鼠标左键，为"路径相加"图层创建剪贴蒙版，效果如图 2-180 所示。

图 2-179　　　　　　　　　　　　　　　图 2-180

（5）单击"图层"控制面板下方的"创建新图层"按钮，生成新的图层并将其命名为"白色线条"，如图 2-181 所示。选择"钢笔"工具，在图像窗口中绘制路径，如图 2-182 所示。

图 2-181　　　　　　　　　　　　　　图 2-182

（6）选择"画笔"工具，在属性栏中单击"画笔"选项右侧的按钮，在弹出的画笔选择面板中选择需要的画笔形状，如图 2-183 所示。选择"钢笔"工具，在路径上单击鼠标右键，在弹出的快捷菜单中选择"描边路径"命令，弹出"描边路径"对话框，如图 2-184 所示。单击

"确定"按钮，路径被描边并隐藏路径，效果如图 2-185 所示。

图 2-183　　　　　　　图 2-184　　　　　　　图 2-185

3. 添加图片效果

（1）按 Ctrl+O 组合键，打开光盘中的"Ch02 > 素材 > 冰箱广告设计 > 04"文件。选择"移动"工具，拖曳冰箱图片到图像窗口中适当的位置，效果如图 2-186 所示。在"图层"控制面板中生成新的图层并将其命名为"冰箱"，如图 2-187 所示。

图 2-186　　　　　　　　　　　图 2-187

（2）单击"图层"控制面板下方的"创建新图层"按钮，生成新的图层并将其命名为"阴影"，如图 2-188 所示。选择"椭圆选框"工具，在图像窗口中绘制一个椭圆选区，如图 2-189 所示。

（3）按 Shift+F6 组合键，在弹出的"羽化选区"对话框中进行设置，如图 2-190 所示。单击"确定"按钮，效果如图 2-191 所示。

图 2-188　　　　　图 2-189　　　　　图 2-190　　　　　图 2-191

（4）将前景色设为黑色，按 Alt+Delete 组合键，用前景色填充选区，如图 2-192 所示。按 Ctrl+D

组合键取消选区。在"图层"控制面板上方将"阴影"图层的混合模式设为"正片叠底","不透明度"选项设为 35%，如图 2-193 所示，图像效果如图 2-194 所示。

图 2-192 图 2-193 图 2-194

（5）在"图层"控制面板中，将"阴影"图层拖曳到"冰箱"图层的下方，如图 2-195 所示。图像效果如图 2-196 所示。

图 2-195 图 2-196

（6）选中"冰箱"图层。按 Ctrl+O 组合键，打开光盘中的"Ch02 > 素材 > 冰箱广告设计 > 05"文件。选择"移动"工具，拖曳冰箱图片到图像窗口中适当的位置，效果如图 2-197 所示。在"图层"控制面板中生成新的图层并将其命名为"冰箱 1"，如图 2-198 所示。

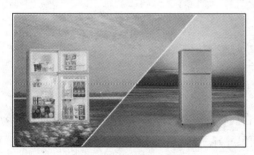

图 2-197 图 2-198

（7）按 Ctrl+O 组合键，打开光盘中的"Ch02 > 素材 > 冰箱广告设计 > 06"文件。选择"移动"工具，拖曳帽子图片到图像窗口中适当的位置，效果如图 2-199 所示。在"图层"控制面板中生成新的图层并将其命名为"帽子"，如图 2-200 所示。按 Ctrl+T 组合键，在图像周围出现变换框，将鼠标指针放在变换框的控制手柄外边，鼠标指针变为旋转图标，拖曳鼠标将图像到

适当的角度并调整其位置，按 Enter 键确认操作，效果如图 2-201 所示。

<div>图 2-199　　　　　　　　　　　　图 2-200　　　　　　　　　　图 2-201</div>

（8）将前景色设为白色。选择"横排文字"工具 ，输入需要的文字，选取文字，在属性栏中选择合适的字体并设置文字大小，效果如图 2-202 所示。在"图层"控制面板中生成新的图层，如图 2-203 所示。

（9）选择"移动"工具 ，选取"Z"字，按住 Alt 键的同时，复制两个"Z"字，分别调整文字的位置和大小，如图 2-204 所示。在"图层"控制面板中生成新的图层，效果如图 2-205 所示。

（10）按 Ctrl+Shift+E 组合键合并可见图层。按 Ctrl+Shift+S 组合键，弹出"存储为"对话框，将其命名为"冰箱广告背景图"，保存图像为"TIFF"格式，单击"保存"按钮，将图像保存。

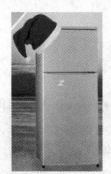

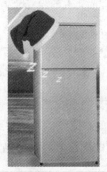

<div>图 2-202　　　　　图 2-203　　　　　　图 2-204　　　　　图 2-205</div>

CorelDRAW 应用

4．添加广告语

（1）按 Ctrl+N 组合键，新建一个页面。在属性栏"页面度量"选项中分别设置宽度为 300mm、高度为 210mm，按 Enter 键确认操作，页面尺寸显示为设置的大小。按 Ctrl+I 组合键，弹出"导入"对话框，选择光盘中的"Ch02 > 效果 > 冰箱广告设计 > 冰箱广告背景图"文件，单击"导入"按钮，在页面中单击导入图片，按 P 键，图片在页面中居中对齐，效果如图 2-206 所示。

（2）选择"文本"工具 ，在页面适当的位置分别输入需要的文字，在属性栏中分别选择合适的字体并设置文字大小。分别选取需要的文字，选择"形状"工具 ，分别调整文字间距，效果如图 2-207 所示。

图 2-206 图 2-207

（3）选择"文本"工具字，在页面中输入需要的文字，在属性栏中选择合适的字体并设置文字大小，在"CMYK 调色板"中的"白"色块上单击鼠标左键，填充文字，如图 2-208 所示。选择"贝塞尔"工具，绘制一条曲线路径，如图 2-209 所示。选择"选择"工具，按住 Shift 键的同时，将文字和路径同时选取。选择"文本 > 使文本适合路径"命令，文本自动绕路径排列，效果如图 2-210 所示。

图 2-208 图 2-209 图 2-210

（4）使用相同方法制作另一个文本绕环效果，如图 2-211 所示。选择"选择"工具，按住 Shift 键的同时，将两条路径同时选取，在"调色板"中的"无填充"按钮⊠上单击鼠标右键，去除路径的轮廓色，效果如图 2-212 所示。

（5）选择"文本"工具字，在页面中输入需要的文字。选择"选择"工具，在属性栏中分别选择合适的字体并分别设置文字大小。在"CMYK 调色板"中的"海军蓝"色块上单击鼠标左键，分别填充文字，效果如图 2-213 所示。

图 2-211 图 2-212 图 2-213

5.　添加内容文字

（1）选择"文本"工具字，在页面左下方分别输入需要的文字。选择"选择"工具，在属性栏中分别选择合适的字体并分别设置文字大小，效果如图 2-214 所示。

（2）按 Ctrl+I 组合键，弹出"导入"对话框，选择光盘中的"Ch02 > 素材 > 冰箱广告设计 > 09、10"文件，单击"导入"按钮，在页面中分别单击导入图片，分别拖曳图片到适当的位置并

调整其大小，效果如图 2-215 所示。

图 2-214　　　　　　　　　　图 2-215

（3）选择"矩形"工具 □，在属性栏中将矩形上下左右 4 个角"圆角半径"均设为 20，在页面中适当的位置绘制一个圆角矩形，如图 2-216 所示。设置图形填充色的 CMYK 值为 50、15、0、0，填充图形并去除图形的轮廓线，效果如图 2-217 所示。

图 2-216　　　　　　　　　　图 2-217

（4）选择"文本"工具 字，在页面中输入需要的文字。选择"选择"工具 ，在属性栏中选择合适的字体并设置文字，如图 2-218 所示。选择"文本"工具 字，在页面中输入需要的文字。选择"选择"工具 ，在属性栏中选择合适的字体并设置文字大小，如图 2-219 所示。

（5）选择"形状"工具 ，选取需要的文字，向右拖曳文字下方的 图标，适当调整文字间距，如图 2-220 所示。使用上述方法制作其余矩形与文字效果，并分别填充适当的颜色，效果如图 2-221 所示。

图 2-218　　　　　　　　图 2-219　　　　　　　图 2-220

图 2-221

（6）选择"贝塞尔"工具 ，在页面适当的位置绘制一条曲线，如图 2-222 所示。按 F12 键，在弹出的"轮廓线"对话框中进行设置，如图 2-223 所示。单击"确定"按钮，效果如图 2-224 所示。

图 2-222

图 2-224

图 2-223

（7）选择"多边形"工具 ◯，在属性栏中将"点数或边数" ◯ 5 ◯ 选项设为 5，在页面适当的位置绘制一个多边形，填充图形为黑色，并去除图形的轮廓线，效果如图 2-225 所示。

（8）选择"文本"工具 字，分别输入需要的文字。选择"选择"工具 ↖，在属性栏中分别选择合适的字体并分别设置文字大小，在"CMYK 调色板"中的"红"色块上单击鼠标，分别填充文字，效果如图 2-226 所示。选择"选择"工具 ↖，使用圈选的方法将文字和图形同时选取，如图 2-227 所示，单击属性栏中的"合并"按钮 ◘，将文字和图形合并，效果如图 2-228 所示。

图 2-225　　　　　　　图 2-226　　　　　　　图 2-227　　　　　　　图 2-228

（9）选择"文本"工具 字，分别输入需要的文字。选择"选择"工具 ↖，在属性栏中分别选择合适的字体并分别设置文字大小，效果如图 2-229 所示。选择"形状"工具 ↖，选取需要的文字，用鼠标拖曳文字下方的 ◄▏► 图标，适当调整文字间距，效果如图 2-230 所示。

佳奥电器国际贸易（中国）分公司
JIAAN DIANQI GUOJI MAO (CHINA) FENYI GONGSI

图 2-229

佳奥电器国际贸易（中国）分公司
JIAAN DIANQI GUOJI MAO (CHINA) FENYI GONGSI

图 2-230

（10）选择"文本"工具 字，在页面中输入需要的文字。选择"选择"工具 ↖，在属性栏中选择合适的字体并设置文字，如图 2-231 所示。选择"文本"工具 字，分别输入需要的文字。选择"选择"工具 ↖，在属性栏中分别选择合适的字体并分别设置文字大小，在"CMYK 调色板"中的"80%黑"色块上单击鼠标，分别填充文字，效果如图 2-232 所示。

佳奥电器国际贸易（中国）分公司
JIAAN DIANQI GUOJI MAO (CHINA) FENYI GONGSI　客服专线：

客服专线：**1001807989 1001808989**

图 2-231　　　　　　　　　　　　　图 2-232

（11）选择"形状"工具 ↖，分别选取需要的文字，用鼠标拖曳文字下方的 ◄▏► 图标，适当调整文字间距，效果如图 2-233 所示。

客服专线：**1001807989 1001808989**

图 2-233

（12）按 Ctrl+I 组合键，弹出"导入"对话框，选择光盘中的"Ch06 > 素材 > 冰箱广告设计 > 07、08"文件，单击"导入"按钮，在页面中分别单击导入图片，并分别拖曳图片到适当的位置，效果如图 2-234 所示。冰箱广告制作完成，效果如图 2-235 所示。

图 2-234

图 2-235

2.6　首饰广告

2.6.1　案例分析

首饰产品主要是针对客户本身的喜好和气质而制定的。要求广告设计能够通过佩戴首饰，塑造出人物迷人的魅力和个性，使人与珠宝首饰相得益彰、交相辉映。

2.6.2　设计理念

在设计制作过程中先从背景入手，通过极具个性的女性照片烘托出人物的魅力和个性，映照出一种华丽的氛围。通过对宣传语的艺术处理，表现出时尚和现代感。通过高光和白色线条的绘制，增加画面的活力和节奏感。（最终效果参看光盘中的"Ch02 > 效果 > 首饰广告设计 > 首饰广告"，如图 2-236 所示。）

图 2-236

2.6.3　操作步骤

Photoshop 应用

1.　制作背景并添加图片

（1）按 Ctrl+O 组合键，打开光盘中的"Ch02 > 素材 > 首饰广告设计 > 01"文件，如图 2-237

所示。

（2）新建图层并将其命名为"径向渐变"。选择"渐变"工具
![icon]，单击属性栏中的"点按可编辑渐变"按钮![icon]，弹出
"渐变编辑器"对话框，将渐变色设为从白色到粉红色（其 R、G、
B 的值分别为 228、0、125），如图 2-238 所示，单击"确定"按
钮。单击属性栏中的"径向渐变"按钮![icon]，在图像窗口中由左向
右拖曳渐变，编辑状态如图 2-239 所示，松开鼠标左键，图像效
果如图 2-240 所示。

图 2-237

图 2-238

图 2-239

图 2-240

（3）在"图层"控制面板上方，将"径向渐变"图层的混合模式设为"柔光"，如图 2-241 所
示，图像效果如图 2-242 所示。

（4）新建图层并将其命名为"长方形"。将前景色设为深红色（其 R、G、B 的值分别为 119、
1、0）。选择"矩形"工具![icon]，选中属性栏中的"填充像素"按钮![icon]，在图像窗口中的底部绘制
矩形，效果如图 2-243 所示。

图 2-241

图 2-242

图 2-243

（5）新建图层并将其命名为"画笔圆点"。将前景色设为白色。选择"画笔"工具![icon]，单击
属性栏中的"切换画笔面板"按钮![icon]，弹出"画笔"控制面板，在面板中选择"画笔笔尖形状"
选项，弹出"画笔笔尖形状"面板，在面板中选择需要的画笔形状，其他选项的设置如图 2-244
所示。选择"形状动态"选项，弹出"形状动态"面板，切换到相应的面板中进行设置，如图 2-245
所示。选择"散布"选项，切换到相应的面板中进行设置，如图 2-246 所示。在图像窗口中拖曳
鼠标绘制图形，效果如图 2-247 所示。

（6）在"图层"控制面板上方，将"画笔圆点"图层的混合模式设为"实色混合"，图像效果
如图 2-248 所示。

图 2-244 图 2-245 图 2-246

图 2-247 图 2-248

（7）按 Ctrl+O 组合键，打开光盘中的"Ch02 > 素材 > 首饰广告设计 > 02"文件，选择"移动"工具 ，将人物图片拖曳到图像窗口中的右方位置，效果如图 2-249 所示。在"图层"控制面板中生成新的图层并将其命名为"人物"。

（8）单击"图层"控制面板下方的"添加图层样式"按钮 _fx_，在弹出的菜单中选择"外发光"命令，弹出"图层样式"对话框，将发光颜色设为白色，其他选项的设置如图 2-250 所示。单击"确定"按钮，效果如图 2-251 所示。

图 2-249 图 2-250 图 2-251

2. 制作装饰线条

（1）单击"图层"控制面板下方的"创建新组"按钮 ▢，生成新的图层组并将其命名为"线条制作"。新建图层并将其命名为"羽化线条"。将前景色设为白色。选择"钢笔"工具 ✐，选中属性栏中的"路径"按钮 ▨，在图像窗口中绘制两条路径，如图 2-252 所示。

（2）按 Ctrl+Enter 组合键将路径转换为选区。选择"选择 > 修改 > 羽化"命令，弹出"羽化选区"对话框，选项的设置如图 2-253 所示，单击"确定"按钮。按 Alt+Delete 组合键，填充选区为白色。按 Ctrl+D 组合键取消选区，效果如图 2-254 所示。

图 2-252　　　　　　　　　　图 2-253　　　　　　　　　　图 2-254

（3）单击"图层"控制面板下方的"添加图层蒙版"按钮 ，为"羽化线条"图层添加蒙版。将前景色设为黑色。选择"画笔"工具 ，在属性栏中单击"画笔"选项右侧的按钮 ，弹出画笔选择面板，在画笔选择面板中选择需要的画笔形状，如图 2-255 所示。在属性栏中适当地调整画笔的不透明度，拖曳鼠标涂抹羽化线条，效果如图 2-256 所示。

（4）新建图层并将其命名为"线条"。选择"钢笔"工具 ，在图像窗口中绘制路径，效果如图 2-257 所示。

图 2-255　　　　　　　　　　图 2-256　　　　　　　　　　图 2-257

（5）按 Ctrl+Enter 组合键将路径转换为选区。选择"选择 > 修改 > 羽化"命令，弹出"羽化选区"对话框，选项的设置如图 2-258 所示，单击"确定"按钮。填充选区为白色，按 Ctrl+D 组合键取消选区，效果如图 2-259 所示。

图 2-258　　　　　　　　　　图 2-259

（6）单击"图层"控制面板下方的"添加图层蒙版"按钮 ，为"线条"图层添加蒙版。

选择"画笔"工具 ，在属性栏中适当地调整画笔的不透明度，拖曳鼠标涂抹线条，效果如图 2-260 所示。

（7）将"线条"图层拖曳到"图层"控制面板下方的"创建新图层"按钮 上进行复制，生成新图层"线条 副本"，将复制出的副本线条拖曳到图像窗口中适当的位置。在"图层"控制面板上方，将"线条 副本"图层的"不透明度"选项设为 60%，图像效果如图 2-261 所示。

图 2-260　　　　　　　　　　　图 2-261

（8）新建图层并将其命名为"形状"。选择"钢笔"工具 ，在图像窗口中绘制路径，效果如图 2-262 所示。按 Ctrl+Enter 组合键将路径转换为选区。选择"选择 > 修改 > 羽化"命令，弹出对话框，选项的设置同图 2-258 所示，单击"确定"按钮。

（9）填充选区为白色，按 Ctrl+D 组合键取消选区。在"图层"控制面板上方，将"形状"图层的"不透明度"选项设为 40%，效果如图 2-263 所示。

图 2-262　　　　　　　　　　　图 2-263

（10）用上述所讲的方法，制作"形状 2""形状 3""形状 4""形状 5"图层，并适当地调整各个图层的不透明度，图像效果如图 2-264 所示，图层效果如图 2-265 所示。

图 2-264　　　　　　　　　　　图 2-265

（11）按住 Shift 键的同时，将"形状 5"图层和"羽化线条"图层之间的所有图层选中，将

其拖曳到控制面板下方的"创建新图层"按钮　上进行复制，生成新的副本图层。按 Ctrl+E 组合键，合并图层并将其命名为"动感模糊"，如图 2-266 所示。

（12）选择"滤镜 > 模糊 > 动感模糊"命令，弹出对话框，选项设置如图 2-267 所示，单击"确定"按钮。调整图像到适当的位置，效果如图 2-268 所示。在"图层"控制面板中单击"线条制作"图层组前面的三角形图标，将"线条制作"图层组中的图层隐藏。

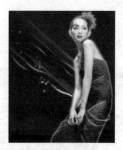

| 图 2-266 | 图 2-267 | 图 2-268 |

（13）按 Ctrl+O 组合键，打开光盘中的"Ch02 > 素材 > 首饰广告设计 > 03"文件，选择"移动"工具　，将图片拖曳到图像窗中适当的位置，如图 2-269 所示。在"图层"控制面板中生成新图层并将其命名为"戒指"，如图 2-270 所示。

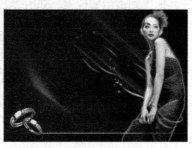

| 图 2-269 | 图 2-270 |

（14）按 Ctrl+Shift+E 组合键合并可见图层。按 Shift+Ctrl+S 组合键，弹出"储存为"对话框，将其命名为"首饰广告背景图"，保存图像为"TIFF"格式，单击"保存"按钮，将图像保存。

CorelDRAW 应用

3. 制作广告语

（1）按 Ctrl+N 组合键，新建一个页面。单击属性栏中的"横向"按钮　，页面显示为横向页面。选择"文件 > 导入"命令，弹出"导入"对话框，选择光盘中的"Ch02 > 效果 > 首饰广告设计 > 首饰广告背景图"文件，单击"导入"按钮，在页面中单击导入图片，按 P 键，图片在页面居中对齐，效果如图 2-271 所示。

（2）选择"文本"工具　，在页面左侧输入需要的文字。选择"选择"工具　，在属性栏中选择合适的字体并设置文字大小，填充文字为白色，效果如图 2-272 所示。

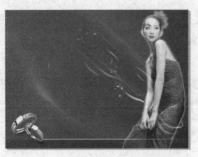

图 2-271 图 2-272

（3）选择"选择"工具 ，选择需要的文字，多次按 Ctrl+K 组合键将文字打散，如图 2-273 所示。分别将文字拖曳到适当的位置并调整其大小，效果如图 2-274 所示。

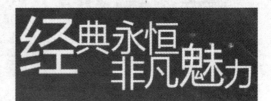

图 2-273 图 2-274

（4）选择"选择"工具 ，用圈选的方法将所用文字同时选取，按 Ctrl+Q 组合键将文字转换为曲线，如图 2-275 所示。选择"形状"工具 ，选取"经"字，使文字处于编辑状态，如图 2-276 所示。单击选取"经"字左上角上的节点，并将其拖曳到适当的位置，如图 2-277 所示。

图 2-275 图 2-276 图 2-277

（5）将鼠标放置在适当的位置，双击鼠标，在"经"字上添加节点，并将节点拖曳到适当的位置，效果如图 2-278 所示。双击"经"字上不需要的节点将其删除，效果如图 2-279 所示。分别选中"经"字上需要的节点，并将其拖曳到适当的位置，效果如图 2-280 所示。

图 2-278 图 2-279 图 2-280

（6）选择"贝塞尔"工具 ，在适当的位置绘制闭合路径，如图 2-281 所示。选择"选择"工具 ，按住 Shift 键的同时，单击所需要的图形，将其同时选取。单击属性栏中的"合并"按

钮 🔲，将两个图形合并成一个图形，效果如图 2-282 所示。使用相同方法对其他文字进行编辑，效果如图 2-283 所示。

图 2-281

图 2-282

图 2-283

4. 添加其他文字

（1）选择"文本"工具 字，输入需要的文字。选择"选择"工具 � ，在属性栏中选择合适的字体并设置文字大小，填充文字为白色，效果如图 2-284 所示。

（2）选择"选择"工具 ↳ ，选取"真爱"文字，按 Ctrl+Q 组合键将文字转换为曲线。选择"贝塞尔"工具 ↖ ，在适当的位置绘制闭合路径，如图 2-285 所示。选择"选择"工具 ↳ ，按住 Shift 键的同时，单击所需要的图形，将其同时选取。单击属性栏中的"合并"按钮 🔲 ，将两个图形合并成一个图形，效果如图 2-286 所示。

图 2-284　　　　　　　　　　图 2-285　　　　　　　　　　图 2-286

（3）选择"文本"工具 字，分别输入需要的文字。选择"选择"工具 ↳ ，在属性栏中分别选择合适的字体并分别设置文字大小，分别填充文字为白色，效果如图 2-287 所示。

（4）选择"矩形"工具 □ ，绘制一个矩形，在"CMYK 调色板"中的"白"色块上单击鼠标，填充圆形并去除图形的轮廓线，如图 2-288 所示。

图 2-287　　　　　　　　　　　　图 2-288

（5）选择"文本"工具 字，输入需要的文字。选择"选择"工具 ↳ ，在属性栏中选择合适的字体并设置文字大小，填充文字为白色。选择"形状"工具 ↖ ，向右拖曳文字右下方的 ⇛ 图标，调整文字的间距，效果如图 2-289 所示。

（6）选择"文本"工具 字，输入需要的文字。选择"选择"工具 ↳ ，在属性栏中选择合适的字体并设置文字大小，填充文字为白色。选择"形状"工具 ↖ ，向下拖曳文字下方的 ⇣ 图标，调整文字的行距，效果如图 2-290 所示。

（7）选择"文本"工具 字，输入需要的文字。选择"选择"工具 ↳ ，在属性栏中分别选择合适的字体并设置文字大小，分别填充文字为白色，效果如图 2-291 所示。

图 2-289	图 2-290	图 2-291

（8）选择"椭圆形"工具 ○，按住 Ctrl 键的同时，绘制出一个圆形，填充图形为白色，并去除图形的轮廓线，效果如图 2-292 所示。选择"选择"工具 ▷，选取圆形，按数字键盘上的+键复制图形，将其缩小并向右上方拖曳，填充图形为黑色，如图 2-293 所示。

（9）按住 Shift 键的同时，将两个圆形同时选取，单击属性栏中的"移除前面对象"按钮 ◻，效果如图 2-294 所示。

图 2-292	图 2-293	图 2-294

（10）选择"贝赛尔"工具 ，绘制一个三角形，如图 2-295 所示。在"CMYK 调色板"中的"白"色块上单击鼠标，填充图形并去除图形的轮廓线，效果如图 2-296 所示。选择"选择"工具 ▷，选取图形，按数字键盘上的+键，复制图形，按住 Shift 键的同时，将其按原比例缩小，在"CMYK 调色板"中的"黑"色块上单击鼠标，填充图形，如图 2-297 所示。按住 Shift 键的同时，将两个三角形同时选取，单击属性栏中的"合并"按钮 ◻，将两个图形合并，效果如图 2-298 所示。

图 2-295	图 2-296	图 2-297	图 2-298

（11）选择"选择"工具 ▷，将刚刚绘制的三角形拖曳到适当的位置，如图 2-299 所示。选择"文本"工具 ，输入需要的文字。选择"选择"工具 ▷，在属性栏中选择合适的字体并设置文字大小，填充文字为白色，效果如图 2-300 所示。选择"形状"工具 ，选取需要的文字，向右拖曳文字右下方的 图标，调整文字的间距，效果如图 2-301 所示。

图 2-299	图 2-300	图 2-301

（12）选择"选择"工具 ，选取需要的文字，并将其拖曳到适当的位置，如图 2-302 所示。按住 Shift 键的同时，选取需要的图形与文字，按 Ctrl+G 组合键将其群组，并拖曳到适当的位置，效果如图 2-303 所示。首饰广告制作完成，效果如图 2-304 所示。

图 2-302

图 2-303

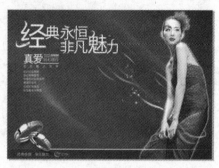

图 2-304

2.7　吸尘器广告

2.7.1　案例分析

本例是为电器公司设计制作的吸尘器广告，主要体现产品的新功能。要求广告设计能够通过对图片和文字的加工展现出轻松的氛围，同时表现出产品的主要特点和功能特色。

2.7.2　设计理念

在设计制作过程中先从背景入手，通过绿色的背景烘托出自然舒适的氛围。人物和景色图片的巧妙融合展现出一片安宁祥和的景象，给人轻松安定感，同时与主题相呼应。通过对文字和表格的使用让人们更详细地了解产品的功能特色。（最终效果参看光盘中的"Ch02 > 效果 > 吸尘器广告设计 > 吸尘器广告"，如图 2-305 所示。）

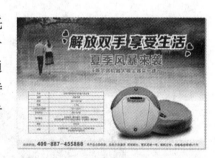

图 2-305

2.7.3　操作步骤

Photoshop 应用

1.　制作背景底图

（1）按 Ctrl+N 组合键，新建一个文件：宽度为 30 厘米，高度为 20 厘米，分辨率为 150 像素/英寸，颜色模式为 RGB，背景内容为白色，单击"确定"按钮。

（2）按 Ctrl+O 组合键，打开光盘中的"Ch02 > 素材 > 吸尘器广告设计 > 01"文件。选择

"移动"工具，拖曳图片到图像窗口中适当的位置并调整其大小，效果如图 2-306 所示。在"图层"控制面板中生成新的图层并将其命名为"底图"。单击"图层"控制面板下方的"添加图层蒙版"按钮，为"底图"图层添加蒙版，如图 2-307 所示。

图 2-306　　　　　　　　　　　　　　图 2-307

（3）选择"渐变"工具，单击属性栏中的"点按可编辑渐变"按钮，弹出"渐变编辑器"对话框，将渐变色设为黑色到白色，在图像窗口中拖曳渐变色，如图 2-308 所示，松开鼠标左键，效果如图 2-309 所示。

图 2-308　　　　　　　　　　　　　　图 2-309

（4）按 Ctrl+O 组合键，打开光盘中的"Ch02 > 素材 > 吸尘器广告设计 > 02"文件。选择"移动"工具，拖曳图片到图像窗口中适当的位置并调整其大小，效果如图 2-310 所示，在"图层"控制面板中生成新的图层并将其命名为"绿地"。单击"图层"控制面板下方的"添加图层蒙版"按钮，为"绿地"图层添加蒙版，如图 2-311 所示。

图 2-310　　　　　　　　　　　　　　图 2-311

（5）在"图层"控制面板中，将"绿地"图层的混合模式选项设为"正片叠底"，图像效果如图 2-312 所示。选择"渐变"工具，按住 Shift 键的同时，在图像窗口中适当的位置拖曳渐变色，效果如图 2-313 所示。

图 2-312　　　　　　　　　　　　　图 2-313

（6）按 Ctrl+O 组合键，打开光盘中的"Ch02 > 素材 > 吸尘器广告设计 > 03"文件。选择"移动"工具，拖曳图片到图像窗口中适当的位置并调整其大小，效果如图 2-314 所示。在"图层"控制面板中生成新的图层并将其命名为"山"。单击"图层"控制面板下方的"添加图层蒙版"按钮，为"山"图层添加蒙版，如图 2-315 所示。

图 2-314　　　　　　　　　　　　　图 2-315

（7）选择"画笔"工具，在属性栏中单击"画笔"选项右侧的按钮，弹出画笔选择面板，在面板中选择需要的画笔形状，如图 2-316 所示，在图像窗口中进行涂抹，擦除不需要的部分，效果如图 2-317 所示。

图 2-316　　　　　　　　　　　　　图 2-317

（8）按 Ctrl+O 组合键，打开光盘中的"Ch02 > 素材 > 吸尘器广告设计 > 04"文件。选择"移动"工具，拖曳图片到图像窗口中适当的位置并调整其大小，效果如图 2-318 所示。在"图层"控制面板中生成新的图层并将其命名为"大树"。单击"图层"控制面板下方的"添加图层蒙版"按钮，为"大树"图层添加蒙版，如图 2-319 所示。选择"画笔"工具，擦除图片中不需要的图像，效果如图 2-320 所示。

图 2-318　　　　　　　　　图 2-319　　　　　　　　　图 2-320

（9）按 Ctrl+O 组合键，打开光盘中的"Ch02 > 素材 > 吸尘器广告设计 > 05"文件。选择"移动"工具，拖曳人物图片到图像窗口中适当的位置并调整其大小，效果如图 2-321 所示。在"图层"控制面板中生成新的图层并将其命名为"人物"。

（10）在"图层"控制面板中，将"人物"图层的混合模式选项设为"明度"，"不透明度"选项设为 80%，如图 2-322 所示，图像效果如图 2-323 所示。

图 2-321　　　　　　　　　图 2-322　　　　　　　　　图 2-323

（11）按 Ctrl+O 组合键，打开光盘中的"Ch02 > 素材 > 吸尘器广告设计 > 06"文件。选择"移动"工具，拖曳图片到图像窗口中适当的位置并调整其大小，效果如图 2-324 所示。在"图层"控制面板中生成新的图层并将其命名为"吸尘器 1"。

（12）按 Ctrl+T 组合键，在图像周围出现变换框，在变换框中单击鼠标右键，在弹出的快捷菜单中选择"水平翻转"命令，图片水平翻转，按 Enter 键确认操作，效果如图 2-325 所示。

图 2-324　　　　　　　　　　　　　　图 2-325

（13）新建图层并将其命名为"阴影 1"。选择"椭圆选框"工具，在图像窗口中绘制一个椭圆选区，如图 2-326 所示。选择"选择 > 变换选区"命令，选区周围出现变换框，将鼠标指针放在变换框右上方的控制手柄鼠标上，鼠标指针变为旋转图标，拖曳鼠标将选区旋转到适当的角度，按 Enter 键确认操作，如图 2-327 所示。

图 2-326 图 2-327

（14）按 Shift+F6 组合键，在弹出的"羽化选区"对话框中进行设置，如图 2-328 所示。单击"确定"按钮，羽化选区。将前景色设为黑色，按 Alt+Delete 组合键，用前景色填充选区，按 Ctrl+D 组合键取消选区，如图 2-329 所示。

图 2-328 图 2-329

（15）在"图层"控制面板中，将"阴影 1"图层拖曳到"吸尘器 1"图层的下方，图像效果如图 2-330 所示。选中"吸尘器 1"图层，按 Ctrl+O 组合键，打开光盘中的"Ch02 > 素材 > 吸尘器广告设计 > 07"文件，用相同的方法制作出如图 2-331 所示的效果。

图 2-330 图 2-331

（16）按 Ctrl+Shift+E 组合键合并可见图层。按 Shift+Ctrl+S 组合键，弹出"储存为"对话框，将其命名为"吸尘器广告背景图"，保存图像为"TIFF"格式，单击"保存"按钮，将图像保存。

CorelDRAW 应用

2. 添加并编辑标题文字

（1）按 Ctrl+N 组合键，新建一个页面。在属性栏"页面度量"选项中设置宽度为 300mm、高度为 200mm，按 Enter 键确认操作，页面尺寸显示为设置的大小。按 Ctrl+I 组合键，弹出"导入"对话框，选择光盘中的"Ch02 > 效果 > 吸尘器广告设计 > 吸尘器广告背景图"文件，单击"导

入"按钮，在页面中单击导入图片，按 P 键，图片在页面中居中对齐，效果如图 2-332 所示。

（2）选择"文本"工具 字，在页面适当的位置输入需要的文字。选择"选择"工具 ，在属性栏中选择合适的字体并设置文字大小。选择"形状"工具 ，向左拖曳文字下方的 图标，调整文字间距，效果如图 2-333 所示。

图 2-332

图 2-333

（3）选择"选择"工具 ，再次单击文字，使其处于旋转状态，向右拖曳上方中间的控制手柄到适当的位置，松开鼠标左键，倾斜文字，效果如图 2-334 所示。选择"选择"工具 ，在"CMYK 调色板"中的"霓虹粉"色块上单击鼠标左键，填充文字，效果如图 2-335 所示。

图 2-334

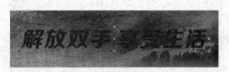
图 2-335

（4）按 F12 键，弹出"轮廓笔"对话框，在"颜色"选项中设置轮廓线颜色为白色，其他选项的设置如图 2-336 所示，单击"确定"按钮，效果如图 2-337 所示。

图 2-336

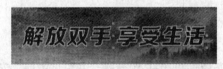
图 2-337

（5）选择"轮廓图"工具 ，在文字上拖曳光标，为文字添加轮廓化效果。在属性栏中将"填充色"选项颜色的 CMYK 值设置为 0、0、20、0，将"轮廓色"选项颜色的 CMYK 值设置为 0、40、0、0，其他选项的设置如图 2-338 所示，按 Enter 键确认操作，效果如图 2-339 所示。

（6）选择"文本"工具 字，在适当的位置分别输入需要的文字。选择"选择"工具 ，在属性栏中分别选择合适的字体并设置文字大小，效果如图 2-340 所示。将刚输入的文字同时选取，在"CMYK 调色板"中的"天蓝"色块上单击鼠标左键，填充文字，效果如图 2-341 所示。

图 2-338

图 2-339

图 2-340

图 2-341

（7）选择"选择"工具 ，选取文字"夏季风暴来袭"，按 F12 键，弹出"轮廓笔"对话框，在"颜色"选项中设置轮廓线颜色为淡黄色，其他选项的设置如图 2-342 所示，单击"确定"按钮，效果如图 2-343 所示。使用相同的方法为下方文字设置适当的轮廓，效果如图 2-344 所示。

图 2-342

图 2-343

图 2-344

（8）选择"基本形状"工具 ，在属性栏中单击"完美形状"按钮 ，在弹出的下拉图形列表中选择需要的图标，如图 2-345 所示，在页面适当的位置拖曳鼠标绘制一个图形，填充图形轮廓线为白色并在属性栏中的"轮廓宽度" 框中设置数值为 0.25mm，按 Enter 键确认操作，效果如图 2-346 所示，在"CMYK 调色板"中的"红"色块上单击鼠标左键，填充图形，效果如图 2-347 所示。

图 2-345

图 2-346

图 2-347

（9）选择"选择"工具 ，选取图形，在属性栏中的"旋转角度" 框中设置数值为 55，按 Enter 键确认操作，效果如图 2-348 所示。选择"轮廓图"工具 ，在图形上拖曳光标，为图形添加轮廓化效果。在属性栏中将"填充色"选项颜色的 CMYK 值设置为 0、0、20、0，将"轮

廓色"选项颜色的 CMYK 值设置为 0、40、0、0，其他选项的设置如图 2-349 所示，按 Enter 键
确认操作，效果如图 2-350 所示。

| 图 2-348 | 图 2-349 | 图 2-350 |

（10）选择"选择"工具，选取轮廓图形，按数字键盘上的+键，复制图形，向下拖曳到适
当的位置，调整其大小并将其旋转到适当的角度，效果如图 2-351 所示。使用圈选的方法选取需
要的图形，按 Ctrl+G 组合键，将其群组，效果如图 2-352 所示。

| 图 2-351 | 图 2-352 |

（11）按数字键盘上的+键，复制群组图形，单击属性栏中的"水平镜像"按钮，将图形水平
翻转，并向下拖曳到适当的位置，效果如图 2-353 所示。按 Ctrl+U 组合键，取消图形编组。选择"选
择"工具，选取下方的心形，调整其大小并将其旋转到适当的角度，效果如图 2-354 所示。

| 图 2-353 | 图 2-354 |

3. 添加其他相关信息

（1）选择"表格"工具，在属性栏中进行设置，如图 2-355 所示，在页面中拖曳光标绘制
表格，如图 2-356 所示。

| 图 2-355 | 图 2-356 |

（2）将光标放置在表格的左上角，当光标变为图标时，单击鼠标选取整个表格，如图 2-357

所示。在属性栏中单击"页边距"按钮，在弹出的面板中将"单元格边距宽度"设为 0，如图 2-358 所示，按 Enter 键，完成操作。

图 2-357　　　　　　　　　　　　　　　　　图 2-358

（3）选择"文本"工具 字，在属性栏中设置适当的字体和文字大小。选择"文本 > 段落格式化"命令，弹出"段落格式化"面板，设置如图 2-359 所示。将文字工具置于表格第一行第一列，出现蓝色线时，如图 2-360 所示，单击插入光标，如图 2-361 所示，输入需要的文字，如图 2-362 所示。

图 2-359　　　　　　　　　　　　　　　　图 2-360

图 2-361　　　　　　　　　　　　　　　　图 2-362

（4）将光标置于第一行第二列单击插入光标，输入需要的文字，如图 2-363 所示。用相同的方法在其他单元格单击，输入需要的文字，效果如图 2-364 所示。

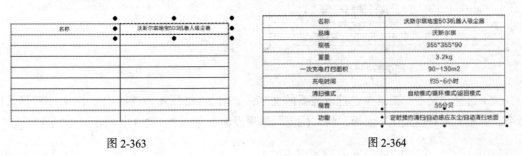

图 2-363　　　　　　　　　　　　　　　　图 2-364

（5）选择"表格"工具 ⊞，在第一行第一列单击插入光标，将光标置于第一列右侧的边框线上，光标变为 ↔ 图标，如图 2-365 所示，向左拖曳边框线到适当的位置，如图 2-366 所示，松开鼠标，效果如图 2-367 所示。

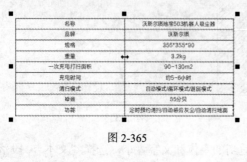

图 2-365　　　　　　　　　　　　　　　图 2-366

图 2-367

（6）选择"表格"工具 ⊞，将光标置于第 7 行下方的边框线上，光标变为 ↕ 图标，如图 2-368 所示，按 Shift 键的同时，向下拖曳边框线到适当的位置，如图 2-369 所示，松开鼠标，效果如图 2-370 所示。使用相同的方法适当的调整其他边框线，效果如图 2-371 所示。

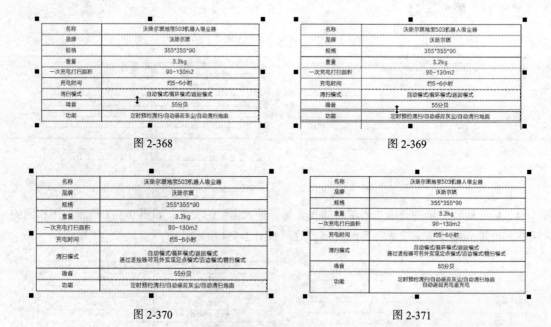

图 2-368　　　　　　　　　　　　　　　图 2-369

图 2-370　　　　　　　　　　　　　　　图 2-371

（7）选择"文本"工具 字，选取需要的文字，如图 2-372 所示，选择"文本 > 字符格式化"命令，弹出"字符格式化"面板，将"位置"选项设为上标，如图 2-373 所示，取消文字选取状

态，效果如图 2-374 所示。

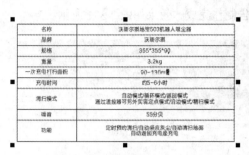

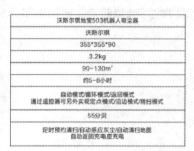

图 2-372　　　　　　　　　图 2-373　　　　　　　　　图 2-374

（8）选择"表格"工具　，在第一行第一列单击插入光标，将光标放置在表格的左上角，当光标变为　图标时，单击鼠标选取整个表格，如图 2-375 所示。设置表格颜色的 CMYK 值为 0、0、0、5，填充表格，效果如图 2-376 所示。

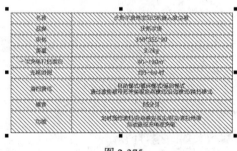

图 2-375

名称	沃斯尔琪地宝503机器人吸尘器
品牌	沃斯尔琪
规格	355*355*90
重量	3.2kg
一次充电打扫面积	90~130m²
充电时间	约5~6小时
清扫模式	自动模式/循环模式/返回模式 通过遥控器可另外实现定点模式/沿边模式/精扫模式
噪音	55分贝
功能	定时预约清扫/自动感应灰尘/自动清扫地面 自动返回充电座充电

图 2-376

（9）选择"选择"工具　，选取表格，将其拖曳到适当的位置，效果如图 2-377 所示。选择"矩形"工具　，在页面下方的适当位置绘制一个矩形，设置图形颜色的 CMYK 值为 0、0、0、5，填充图形，并去除图形的轮廓线，效果如图 2-378 所示。

图 2-377

图 2-378

（10）选择"文本"工具　，在矩形上输入需要的文字，选择"选择"工具　，在属性栏中选择合适的字体并设置文字大小，效果如图 2-379 所示。

咨询热线：400-887-455888　　本产品全国联保，享受三包服务 质保期为：整机质保一年，电机三年，充电电池保修6个月

图 2-379

（11）选择"文本"工具 字，选取文字"400-887-455888"，在属性栏中选择合适的字体并设置文字大小。在"CMYK 调色板"中的"霓虹粉"色块上单击鼠标左键，填充文字，按 Esc 键，取消文字选取状态，效果如图 2-380 所示。吸尘器广告制作完成，效果如图 2-381 所示。

咨询热线：**400-887-455888**

图 2-380

图 2-381

课堂练习——橙汁广告

在 Photoshop 中，使用椭圆选框工具、动感模糊滤镜和动作命令制作背景亮光，使用外发光命令制作图片外发光效果。在 CorelDRAW 中，使用导入命令将背景图片导入，使用文本工具添加广告语和内部文字，使用交互式轮廓图工具制作文字描边效果，使用星形工具绘制装饰图形。（最终效果参看光盘中的"Ch02 > 效果 > 橙汁广告设计 > 橙汁广告"，如图 2-382 所示。）

图 2-382

课后习题——手机广告

在 CorelDRAW 中，使用矩形工具和渐变填充对话框工具制作渐变背景，使用椭圆工具和交互式透明工具制作图形和透明效果，使用贝塞尔工具和渐变填充对话框工具绘制装饰图形，使用导入命令将素材图片导入，使用交互式阴影工具为图形和文字添加阴影效果，使用交互式透明工具为图片制作透明效果。（最终效果参看光盘中的"Ch02 > 效果 > 手机广告"，如图 2-383 所示。）

图 2-383

第3章

杂志广告

　　杂志广告，即刊登在杂志上的广告。这种广告一般用彩色印刷，用纸的纸质较好，因此表现力较强，是报纸广告难以比拟的。杂志广告还可以用较多的篇幅来传递关于商品的详尽信息，既利于消费者理解和记忆，也有更高的保存价值。

课堂学习目标

- 了解杂志广告的特点
- 了解杂志广告的优势
- 掌握杂志广告的设计要领
- 掌握杂志广告的绘制方法和技巧

3.1 杂志广告的基础知识

3.1.1 杂志广告的特点

杂志的读者群体有其特定性和固定性，所以杂志媒体的选题和内容更具针对性，如进行专业性较强的行业信息交流。正是由于这种特点，杂志广告的传播效率相对比较精准。同时，由于杂志大多为月刊或半月刊，更注重内容质量的打造，所以杂志比报纸的保存时间也要长很多。

杂志广告在设计时所依据的规格主要是参照杂志的样本和开本进行版面划分，并且由于杂志一般会选用质量较好的纸张进行印刷，所以画面图像的印刷工艺精美、还原效果好、视觉形象清晰，如图 3-1、图 3-2 和图 3-3 所示。

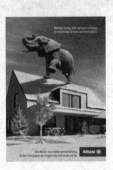
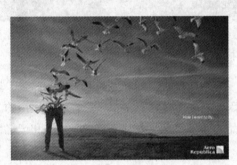

图 3-1 图 3-2 图 3-3

3.1.2 杂志广告的优势

1. 特定的受众

大多数的杂志都是为某个特殊兴趣群体印制的，因此杂志广告应具有一定的选择性，可以针对某一群体进行商品或服务的宣传。这样不仅能使广告迅速准确地传播到目标受众，还能够针对目标受众进行系列性的广告宣传。

2. 阅读频率高

电视和广播信息变化快，留存时间短，而杂志的信息量多，保存性非常好，因此杂志中的广告能够被多次阅读，从而加深了受众对广告的印象。此外，广告还可以利用杂志进行收集、发送礼券等活动，很大程度上提高了受众与广告的互动性。

3. 图片精美

杂志的印刷质量相对于报纸要高很多，图片的清晰度也非常高，能够很好地展示商品的色彩和质感。此外，光滑细腻的印刷纸张也提升了产品的档次。

3.1.3 杂志广告的设计要领

杂志的用纸通常会比报纸好很多，以铜版纸印刷见多，所以杂志广告的设计要更加讲究，版面也要更加灵活多变。杂志媒体一般会在封二、封三、封底、插页和内页提供广告位置，而版面

也有整版、跨版、半版、1/3 版、1/4 版、1/6 版等多种形式。

1. 主题形象明确清晰

相比刊登于其他媒体上的广告，杂志广告的设计是最注重通过视觉化的形象表现在广告中，在画面中塑造出极具感染力的主体形象，充分发挥杂志广告的优势特点，这样做也是为了使广告达到精准推介商品和促进销售的目的。一般而言，杂志广告的设计风格，多以展示画面清晰、印刷精美的产品实物原形为主要手段来打动客户，如图 3-4、图 3-5 和图 3-6 所示。

图 3-4　　　　　　　图 3-5　　　　　　　　　图 3-6

2. 版面分割结构合理

封面、封底作为杂志广告的设计重点，其创意应遵循单纯而集中的原则，画面的背景环境设计既要衬托出主题形象，还要注重标题的组合设计，保证广告信息的层次清晰且能有效地传达给受众。

3. 风格统一色彩柔和

在现代杂志广告设计中，风格和色彩上注重视觉效果的整体统一性是最显著的特点，广告内容的传达要具备整体性强、表达清楚、层次分明等特点。设计师在设计过程中，标题、说明文字和图片务必通过合理的组织与编排有机结合在一起，并通过共性和关联因素，使文字和图形深度结合在一起，如图 3-7、图 3-8 和图 3-9 所示。

图 3-7　　　　　　　图 3-8　　　　　　　　　图 3-9

3.2　手表广告

3.2.1　案例分析

本例是为手表产品制造商推销设计制作的广告。这一款手表既有休闲感又有时尚感，在广告

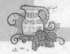

设计上要通过对氛围的营造展现出品位和时尚感。

3.2.2 设计理念

在设计制作过程中先从背景入手，通过深棕色的背景给人一种悠然浪漫、品位高雅的印象，同时突出前方的广告主体。通过虚幻的白色蝴蝶使画面具有动势，给人活泼感。通过文字的编排介绍产品的其他相关信息。（最终效果参看光盘中的"Ch03 > 效果 > 手表广告设计 > 手表广告"，如图 3-10 所示。）

3.2.3 操作步骤

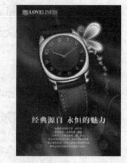

图 3-10

Photoshop 应用

1. 制作背景效果

（1）按 Ctrl+O 组合键，打开光盘中的"Ch03 > 素材 > 手表广告设计 > 01、02"文件。选择"移动"工具，将 02 素材拖曳到 01 素材的图像窗口的适当位置，效果如图 3-11 所示。在"图层"控制面板中生成新的图层并将其命名为"花纹"。在"图层"控制面板上方，将"花纹"图层的混合模式设为"柔光"，"不透明度"选项设为 70%，如图 3-12 所示，图像效果如图 3-13 所示。

图 3-11 图 3-12 图 3-13

（2）按 Ctrl+O 组合键，打开光盘中的"Ch03 > 素材 > 手表广告设计 > 03"文件。选择"移动"工具，将图片拖曳到图像窗口中适当的位置，效果如图 3-14 所示。在"图层"控制面板中生成新的图层并将其命名为"手表"。

（3）新建图层并将其命名为"光"。选择"椭圆选框"工具，在表盘上拖曳鼠标绘制一个圆形选区，填充选区为白色，效果如图 3-15 所示。按 Ctrl+D 组合键取消选区。

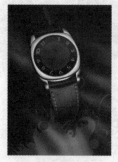
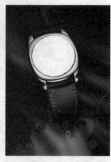

图 3-14 图 3-15

（4）选择"橡皮擦"工具，在属性栏中单击"画笔"选项右侧的按钮，在弹出的画笔选

择面板中选择需要的画笔，如图 3-16 所示。将"不透明度"选项设为 45%，在白色图形上拖曳鼠标擦除图形，按 Ctrl+D 组合键取消选区，效果如图 3-17 所示。

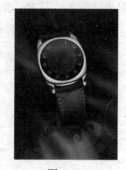

图 3-16　　　　　　　　　　图 3-17

（5）按 Ctrl+O 组合键，打开光盘中的"Ch03 > 素材 > 手表广告设计 > 04"文件。选择"移动"工具，将指针图形拖曳到表盘的中心位置，效果如图 3-18 所示。在"图层"控制面板中生成新的图层并将其命名为"指针"。

（6）单击"图层"控制面板下方的"添加图层样式"按钮 fx，在弹出的菜单中选择"投影"命令，弹出对话框，将投影颜色设置为黑色，其他选项的设置如图 3-19 所示。单击"确定"按钮，效果如图 3-20 所示。

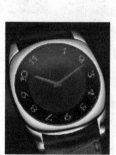

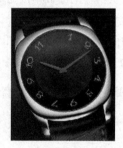

图 3-18　　　　　　　　　　图 3-19　　　　　　　　　　图 3-20

（7）将前景色设为橘黄色（其 R、G、B 的值分别为 242、194、86），新建图层并将其命名为"皇冠"。选择"自定形状"工具，单击属性栏中的"形状"选项，弹出"形状"面板，单击面板右上方的黑色三角形按钮，在弹出的菜单中选择"物体"选项，弹出提示对话框，单击"确定"按钮。在"形状"面板中选择"皇冠 2"图形，如图 3-21 所示。选中属性栏中的"填充像素"按钮，在表盘的上方绘制图形，并旋转至适当的角度，效果如图 3-22 所示。

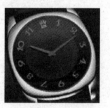

图 3-21　　　　　　　　　　图 3-22

（8）单击"图层"控制面板下方的"添加图层样式"按钮 fx ，在弹出的菜单中选择"投影"命令，在弹出的对话框中进行设置，如图 3-23 所示。选择"斜面和浮雕"选项，切换到相应的对话框中，将高亮颜色设为橘黄色（其 R、G、B 的值分别为 252、229、131），其他选项的设置如图 3-24 所示。单击"确定"按钮，效果如图 3-25 所示。

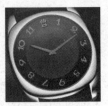

图 3-23　　　　　　　　　　　　图 3-24　　　　　　　　　　　图 3-25

（9）按 Ctrl+O 组合键，打开光盘中的"Ch03 > 素材 > 手表广告设计 > 05"文件。选择"移动"工具 ，将蝴蝶图片拖曳到图像窗口中适当的位置，如图 3-26 所示。在"图层"控制面板中生成新的图层并将其命名为"蝴蝶"。

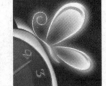

图 3-26

（10）新建图层并将其命名为"画笔"。选择"画笔"工具 ，单击属性栏中的"切换画笔面板"按钮 ，选择"画笔笔尖形状"选项，在弹出的"画笔笔尖形状"面板中进行设置，如图 3-27 所示。选择"形状动态"选项，切换到相应的面板中进行设置，如图 3-28 所示。选择"散布"选项，切换到相应的面板中进行设置，如图 3-29 所示。在图像窗口中拖曳鼠标绘制图形，效果如图 3-30 所示。

图 3-27　　　　　　　　图 3-28　　　　　　　　图 3-29　　　　　　　图 3-30

（11）单击"图层"控制面板下方的"添加图层蒙版"按钮 ，为"画笔"图层添加蒙版。选择"渐变"工具 ，单击属性栏中的"点按可编辑渐变"按钮 ，弹出"渐变编辑器"对话框，将渐变色设为从黑色到白色，如图 3-31 所示，单击"确定"按钮。按住 Shift 键的同时，在图形上由下至上拖曳渐变色，效果如图 3-32 所示。

（12）按 Ctrl+Shift+S 组合键，弹出"存储为"对话框，将其命名为"手表广告背景图"，保存图像为"TIFF"格式，单击"保存"按钮，将图像保存。

图 3-31

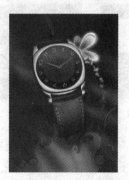

图 3-32

CorelDRAW 应用

2. 制作标志

（1）按 Ctrl+N 组合键，新建一个 A4 页面。按 Ctrl+I 组合键，弹出"导入"对话框，选择光盘中的"Ch03 > 效果 > 手表广告设计 > 手表广告背景图"文件，单击"导入"按钮，在页面中单击导入图片，按 P 键，图片在页面中居中对齐，效果如图 3-33 所示。

（2）选择"流程图形状"工具，单击属性栏中的"完美形状"按钮，在弹出的下拉图形列表中选择需要的图标，如图 3-34 所示。在页面的左上角绘制出需要的图形，填充图形为白色，并去除图形的轮廓线，效果如图 3-35 所示。

（3）选择"选择"工具，选取白色图形，按住 Shift 键的同时，向内拖曳图形的右上角的控制手柄到适当的位置并单击鼠标右键，等比例缩小并复制图形，设置图形填充色的 CMYK 值为 0、100、100、50，填充图形，效果如图 3-36 所示。按 Ctrl+Q 组合键，将图形转换为曲线。

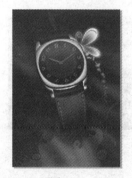

图 3-33　　　　　图 3-34　　　　　图 3-35　　　　　图 3-36

（4）选择"形状"工具，用圈选的方法同时选取图形上方的两个节点，按住 Ctrl 键的同时，向下拖曳鼠标到适当的位置，松开鼠标左键，效果如图 3-37 所示。选择"矩形"工具，绘制一个矩形，设置图形填充色的 CMYK 值为 100、0、100、50，填充图形，效果如图 3-38 所示。

（5）选择"文本"工具，在适当的位置分别输入需要的文字。选择"选择"工具，在属性栏中分别选择合适的字体并设置文字大小，填充文字为白色，效果如图 3-39 所示。

（6）选择"选择"工具，用圈选的方法同时选取白色文字，单击"文本"属性栏中的"粗体"按钮，将文本设为粗体。保持选取状态，按 Ctrl+G 组合键将其群组，如图 3-40 所示。

图 3-37　　　　　图 3-38　　　　　图 3-39　　　　　图 3-40

（7）选择"文本"工具，在适当的位置输入需要的文字。选择"选择"工具，在属性栏中选择合适的字体并设置文字大小，填充文字为白色，并适当调整文字间距，效果如图 3-41 所示。选择"选择"工具，选取文字，按 Ctrl+Q 组合键将文字转换为曲线。选择"封套"工具，选取文字上需要的节点，如图 3-42 所示，拖曳节点到适当的位置，如图 3-43 所示，松开鼠标左键，效果如图 3-44 所示。

图 3-41　　　　　图 3-42　　　　　图 3-43　　　　　图 3-44

（8）选择"文本"工具，输入需要的文字。选择"选择"工具，在属性栏中选择合适的字体并设置文字大小，填充文字为白色，并适当调整文字间距，效果如图 3-45 所示。选择"选择"工具，选取需要的文字，单击"文本"属性栏中的"粗体"按钮，将文本设为粗体，效果如图 3-46 所示。使用"文字"工具再次输入需要的白色文字，效果如图 3-47 所示。

图 3-45　　　　　　　图 3-46　　　　　　　图 3-47

3.　添加广告标语

（1）选择"文本"工具，在页面的下方输入需要的文字。选择"选择"工具，在属性栏中选择合适的字体并设置文字大小，填充为文字白色，效果如图 3-48 所示。使用"文字"工具再次输入需要的白色文字，效果如图 3-49 所示。

（2）选择"选择"工具，选取需要的文字。选择"文本 > 段落化格式"命令，在弹出"段落化格式"面板中将"行"选项设置数值为 141.175%，如图 3-50 所示，按 Enter 键确认操作，效果如图 3-51 所示。

图 3-48

图 3-49

图 3-50　　　　　　　　　　　　　　　　图 3-51

（3）单击文本属性栏中的"文本对齐"按钮，在弹出的下拉列表中选择"居中"选项，如图 3-52 所示，文字效果如图 3-53 所示。按 Ecs 键取消文字的选取状态。手表广告制作完成，效果如图 3-54 所示。

图 3-52

图 3-53

图 3-54

3.3　摄像机广告

3.3.1　案例分析

摄像产品的主要消费群体是喜欢记录精彩生活的 DV 爱好者。在广告设计上要通过产品图片

展示出摄像机的高性能，同时要体现出产品的时尚感和现代感。

3.3.2　设计理念

在设计制作过程中先从背景入手，通过对照片的展示体现出产品较高的质量和性能。通过添加产品图片显示摄像机的款式，点明宣传的主体。使用介绍性文字体现出摄像机的特性和优势。（最终效果参看光盘中的"Ch03 > 效果 > 摄像机广告设计 > 摄像机广告"，如图 3-55 所示。）

3.3.3　操作步骤

Photoshop 应用

图 3-55

1.　制作背景效果

（1）按 Ctrl+N 组合键，新建一个文件：宽度为 21 厘米，高度为 29.7 厘米，分辨率为 200 像素/英寸，颜色模式为 RGB，背景内容为白色，单击"确定"按钮。

（2）按 Ctrl+O 组合键，打开光盘中的"Ch03 > 素材 > 摄像机广告设计 > 01"文件，选择"移动"工具，将图片拖曳到图像窗口中适当的位置，效果如图 3-56 所示。在"图层"控制面板中生成新的图层并将其命名为"海滩"。

（3）单击"图层"控制面板下方的"创建新的填充或调整图层"按钮，在弹出的菜单中选择"色彩平衡"命令，在"图层"控制面板中生成"色彩平衡 1"图层，同时在弹出的"色彩平衡"面板中进行设置，如图 3-57 所示，按 Enter 键确认操作，图像效果如图 3-58 所示。

图 3-56　　　　　　　　　图 3-57　　　　　　　　　图 3-58

2.　制作照片效果

（1）新建图层并将其命名为"白色填充"。将前景色设为白色。选择"矩形选框"工具，在图像窗口中绘制选区，如图 3-59 所示。按 Alt+Delete 组合键，用前景色填充选区，按 Ctrl+D 组合键取消选区，效果如图 3-60 所示。

（2）单击"图层"控制面板下方的"添加图层样式"按钮，在弹出的菜单中选择"投影"

命令，弹出"图层样式"对话框，选项的设置如图 3-61 所示，单击"确定"按钮，图像效果如图 3-62 所示。

图 3-59 图 3-60 图 3-61 图 3-62

（3）按 Ctrl+O 组合键，打开光盘中的"Ch03 > 素材 > 摄像机广告设计 > 02"文件，选择"移动"工具，将海滩图片拖曳到白色矩形上方适当的位置，效果如图 3-63 所示，在"图层"控制面板中生成新的图层并将其命名为"海滩 3"。

（4）按住 Ctrl 键的同时，单击"海滩 3"图层的缩览图，图像周围生成选区。单击"图层"控制面板下方的"创建新的填充或调整图层"按钮，在弹出的菜单中选择"色彩平衡"命令，在"图层"控制面板中生成"色彩平衡 2"图层，同时在弹出的"色彩平衡"面板中进行设置，如图 3-64 所示，按 Enter 键确认操作，效果如图 3-65 所示。

图 3-63 图 3-64 图 3-65

（5）按 Ctrl+O 组合键，打开光盘中的"Ch03 > 素材 > 摄像机广告设计 > 03"文件，选择"移动"工具，将人物图片拖曳到图像窗口中适当的位置，效果如图 3-66 所示。在"图层"控制面板中生成新的图层并将其命名为"人物图片"。

（6）单击"图层"控制面板下方的"添加图层蒙版"按钮，为"人物图片"图层添加图层蒙版。选择"矩形选框"工具，在图像窗口中绘制一个矩形选区，如图 3-67 所示。填充选区为黑色。选择"画笔"工具，将前景色设为白色，在人物图片上进行涂抹将图片中的人物显示，效果如图 3-68 所示。"图层"控制面板中的效果如图 3-69 所示。

图 3-66

图 3-67

图 3-68

图 3-69

（7）新建图层并将其命名为"脚印"。选择"自定形状"工具，单击属性栏中的"形状"选项，弹出"形状"面板，单击面板右上方的黑色三角形按钮，在弹出的菜单中选择"全部"选项，弹出提示对话框，单击"确定"按钮。在"形状"面板中选择"左脚"图形，如图 3-21 所示。选中属性栏中的"路径"按钮，在图像窗口中绘制路径，将路径描为白色并隐藏路径，效果如图 3-71 所示。

图 3-70

图 3-71

（8）单击"图层"控制面板下方的"添加图层样式"按钮 $fx_.$，在弹出的菜单中选择"斜面和浮雕"命令，在弹出的对话框中进行设置，如图 3-72 所示，单击"确定"按钮，效果如图 3-73 所示。

图 3-72

图 3-73

（9）按 Ctrl+J 组合键，复制"脚印"图层，生成新的副本图层"脚印 副本"，选择"移动"工具，在图像窗口中调整其位置和角度，效果如图 3-74 所示。按住 Shift 键的同时，单击"白

色填充"图层，将"白色填充"图层到"脚印 副本"图层之间的所有图层同时选取，按 Ctrl+G 组合键将其编组，将图层组重命名为"照片"，如图 3-75 所示。按 Ctrl+T 组合键，在图片周围出现变换框，旋转图片到适当的角度，按 Enter 键确认操作，效果如图 3-76 所示。复制"照片"图层组，在图像窗口中调整其位置和角度，效果如图 3-77 所示。

图 3-74　　　　　　　图 3-75　　　　　　　图 3-76　　　　　　　图 3-77

（10）按 Ctrl+O 组合键，打开光盘中的"Ch03 > 素材 > 摄像机广告设计 > 04"文件，选择"移动"工具，将海星图片拖曳到图像窗口中适当的位置，效果如图 3-78 所示。在"图层"控制面板中生成新的图层并将其命名为"海星"。

（11）按 Ctrl+O 组合键，打开光盘中的"Ch03 > 素材 > 摄像机广告设计 > 05"文件，选择"移动"工具，将摄像机图片拖曳到图像窗口的左侧，效果如图 3-79 所示。在"图层"控制面板中生成新的图层并将其命名为"摄像机"。

图 3-78　　　　　　　图 3-79

（12）按 Ctrl+Shift+S 组合键，弹出"存储为"对话框，将其命名为"摄像机广告背景图"，保存图像为"TIFF"格式，单击"保存"按钮，将图像保存。

CorelDRAW 应用

3. 添加文字

（1）按 Ctrl+N 组合键，新建一个页面。按 Ctrl+I 组合键，弹出"导入"对话框，选择光盘中的"Ch03 > 效果 > 摄像机广告设计 > 摄像机广告背景图"文件，单击"导入"按钮，在页面中单击导入图片，按 P 键，图片在页面中居中对齐，效果如图 3-80 所示。

（2）选择"文本"工具，在页面适当的位置输入需要的文字。选择"选择"工具，在属性栏中选择合适的字体并设置文字大小，填充文字为白色，效果如图 3-81 所示。

（3）选择"形状"工具，选取文字，文字处于编辑状态，拖曳文字下方的图标，调整文字的字距，如图 3-82 所示，松开鼠标左键，效果如图 3-83 所示。选择"文本"工具，在适当的位置输入需要的文字。选择"选择"工具，在属性栏中选择合适的字体并设置文字大小，填充文字为白色，效果如图 3-84 所示。

| 图 3-80 | 图 3-81 | 图 3-82 | 图 3-83 | 图 3-84 |

（4）选择"文本"工具，在适当的位置输入需要的文字。选择"选择"工具，在属性栏中选择合适的字体并设置文字大小，填充文字为白色，效果如图 3-85 所示。选择"阴影"工具，在文字对象中由上至下拖曳光标，为文字添加阴影效果，如图 3-86 所示，在属性栏中的设置如图 3-87 所示，按 Enter 键确认操作，效果如图 3-88 所示。

| 图 3-85 | 图 3-86 |

| 图 3-87 | 图 3-88 |

（5）选择"文本"工具，在适当的位置分别输入需要的文字。选择"选择"工具，在属性栏中分别选择合适的字体并设置文字大小，适当调整字间距，设置文字填充色的 CMYK 值为 100、20、0、50，填充文字，效果如图 3-89 所示。选择"选择"工具，选择需要的文字，单击属性栏中的"粗体"按钮，将文本设为粗体，效果如图 3-90 所示。

（6）选择"矩形"工具，在适当的位置绘制一个矩形，设置图形填充色的 CMYK 值为 100、20、0、50，填充图形，并去除图形的轮廓线，效果如图 3-91 所示。

图 3-89　　　　　　　　图 3-90　　　　　　　　图 3-91

（7）选择"文本"工具 字，在适当的位置输入需要的文字。选择"选择"工具 ，在属性栏中选择合适的字体并设置文字大小，设置文字填充色的 CMYK 值为 100、20、0、50，填充文字，效果如图 3-92 所示。摄像机广告制作完成，效果如图 3-93 所示。

图 3-92　　　　　　　　　　　图 3-93

3.4　香水广告

3.4.1　案例分析

本例是为化妆品公司设计制作的香水新品推广广告，主要以介绍产品的优惠信息和所含的成份为主。在广告设计上要体现出产品独特的迷人芳香，诠释出无限的魅力。

3.4.2　设计理念

在设计制作过程中先从背景入手，通过黄色的背景色与橙黄色的香水瓶相呼应，增加画面的协调感。通过花纹和蝴蝶与背景融为一体，展示出产品自然健康的特色配方。数字文字的设计点明了宣传主题。其他文字的添加起补充说明的作用。（最终效果参看光盘中的"Ch03 > 效果 > 香水广告"，如图 3-94 所示。）

3.4.3　操作步骤

1．导入并编辑图片

（1）按 Ctrl+N 组合键，新建一个页面。在属性栏的"页面度量"选项中设置宽度为 216mm，

图 3-94

高度为 303mm，按 Enter 键确认操作，页面尺寸显示为设置的大小。双击"矩形"工具 □，绘制一个与页面大小相等的矩形，如图 3-95 所示。选择"渐变填充"工具 ■，弹出"渐变填充"对话框。点选"双色"单选框，将"从"选项颜色 CMYK 的值设置为 0、0、100、0，"到"选项颜色 CMYK 的值设置为 0、0、0、0，其他选项的设置如图 3-96 所示。单击"确定"按钮，填充图形并去除图形的轮廓线，效果如图 3-97 所示。

图 3-95　　　　　　　　　　　图 3-96　　　　　　　　　　　图 3-97

（2）按 Ctrl+I 组合键，弹出"导入"对话框，选择光盘中的"Ch03 > 素材 > 香水广告 > 02 文件"，单击"导入"按钮，在页面中单击导入图片，拖曳图片到适当的位置并调整其大小，效果如图 3-98 所示。

（3）选择"透明度"工具 ♁，在属性栏中的设置如图 3-99 所示，按 Enter 键确认操作，效果如图 3-100 所示。

图 3-98　　　　　　　　　　　图 3-99　　　　　　　　　　　图 3-100

（4）按 Ctrl+I 组合键，弹出"导入"对话框，选择光盘中的"Ch03 > 素材 > 香水广告 > 01 文件"，单击"导入"按钮，在页面中单击导入图片，拖曳图片到适当的位置并调整其大小，效果如图 3-101 所示。

（5）选择"阴影"工具 ◻，在图形对象中由左向右拖曳光标，为图形添加阴影效果，在属性栏中的设置如图 3-102 所示，按 Enter 键确认操作，效果如图 3-103 所示。

（6）选择"选择"工具 ▸，在数字键盘上按+键，复制一个图形。单击属性栏中的"垂直镜像"按钮 ㅌ，垂直翻转复制图形，并将其垂直向下拖曳到适当的位置，效果如图 3-104 所示。

（7）选择"透明度"工具 ♁，在图形对象中从上至下拖曳光标，为图形添加透明度效果，在属性栏中的设置如图 3-105 所示，按 Enter 键确认操作，效果如图 3-106 所示。

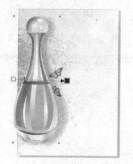

图 3-101　　　　　　　　　　图 3-102　　　　　　　　　　图 3-103

图 3-104　　　　　　　　　　图 3-105　　　　　　　　　　图 3-106

（8）选择"选择"工具 ，按住 Shift 键的同时，依次单击选取刚导入的图片，选择"效果 >
图框精确剪裁 > 放置在容器中"命令，鼠标的指针变为黑色箭头形状，如图 3-107 所示。在渐变
图形上单击，将图片置入到渐变图形中，如图 3-108 所示。

（9）选择"效果 > 图框精确剪裁 > 编辑内容"命令，选取图形，将其移动到适当的位置，
如图 3-109 所示。选择"效果 > 图框精确剪裁 > 结束编辑"命令，效果如图 3-110 所示。

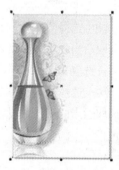

图 3-107　　　　　　图 3-108　　　　　　图 3-109　　　　　　图 3-110

2. 添加内容文字

（1）选择"文本"工具 ，在页面中输入需要的文字。选择"选择"工具 ，在属性栏中选
取适当的字体并设置文字大小，在"CMYK 调色板"中的"橘红"色块上单击鼠标左键，填充文
字，效果如图 3-111 所示。

（2）选择"形状"工具，向左拖曳文字下方的 图标，适当调整文字的间距，效果如图 3-112
所示。

（3）选择"文本"工具 字，在页面中的文字下方输入需要的文字。选择"选择"工具 ，在属性栏中选取适当的字体并设置文字大小，效果如图 3-113 所示。选择"形状"工具 ，向右拖曳文字下方的 图标，调整文字的间距，效果如图 3-114 所示。

图 3-111 图 3-112 图 3-113 图 3-114

（4）选择"椭圆形"工具 ，按住 Ctrl 键的同时，在页面中适当的位置分别绘制 4 个大小相等的圆形，如图 3-115 所示。在"CMYK 调色板"中的"红"色块上单击鼠标左键，填充图形，并去除图形的轮廓线，效果如图 3-216 所示。

图 3-115 图 3-116

（5）按 Ctrl+PageDown 组合键将圆形向后移一层，如图 3-117 所示。选择"选择"工具 ，使用圈选的方法将文字和圆形同时选取，按 Ctrl+L 组合键将其结合，效果如图 3-118 所示。

图 3-117 图 3-118

（6）选择"文本"工具 字，在适当的位置输入需要的文字。选择"选择"工具 ，在属性栏中选取适当的字体并设置文字大小。在"CMYK 调色板"中的"红"色块上单击鼠标左键，填充文字。选取文字，水平向左拖曳右侧中间的控制手柄到适当的位置，效果如图 3-119 所示。

（7）选择"文本"工具 字，在适当的位置输入需要的文字。选择"选择"工具 ，在属性栏中选取适当的字体并设置文字大小，如图 3-120 所示。分别选取文字"A"、"T"，分别在"CMYK 调色板"中的"橘红"、"青"色块上单击鼠标左键，填充文字，效果如图 3-121 所示。

图 3-119 图 3-120 图 3-121

（8）选择"选择"工具 ，选取文字，水平向右拖曳右侧中间的控制手柄到适当的位置，效果如图 3-122 所示，选取文字，按 Ctrl+Q 组合键将文字转换为曲线。在文字上单击鼠标右键，在

弹出的快捷菜单中选择"取消群组"命令，取消文字群组。选择"选择"工具 ，选取文字图形"T"，按住 Shift 键的同时，拖曳图形右上角的控制手柄，将图形等比例缩小，并拖曳到适当的位置，效果如图 3-123 所示。

图 3-122　　　　　　　　　　　图 3-123

（9）选择"形状"工具 ，用圈选的方法将需要的节点同时选取，如图 3-124 所示。将其垂直向上拖曳到适当的位置，编辑状态如图 3-125 所示，松开鼠标后，效果如图 3-126 所示。用相同的方法，选取文字"A"，拖曳右下方的节点到适当的位置，效果如图 3-127 所示。

图 3-124　　　　　　图 3-125　　　　　　图 3-126　　　　　　图 3-127

（10）选择"文本"工具 ，在适当的位置输入需要的文字。选择"选择"工具 ，在属性栏中选取适当的字体并设置文字大小。在"CMYK 调色板"中的"红"色块上单击鼠标左键，填充文字，效果如图 3-128 所示。使用相同的方法，在文字下方输入需要的文字，选择"选择"工具 ，在属性栏中选取适当的字体并设置文字大小，效果如图 3-129 所示。

图 3-128　　　　　　　　　　　图 3-129

（11）选择"文本"工具 ，在页面中输入需要的文字。选择"选择"工具 ，在属性栏中选取适当的字体并设置文字大小，如图 3-130 所示。水平向右拖曳右侧中间的控制手柄到适当的位置，将文字变形，效果如图 3-131 所示。选择"形状"工具 ，向左拖曳文字下方的 图标，调整文字的字距，效果如图 3-132 所示。

图 3-130　　　　　　图 3-131　　　　　　图 3-132

（12）选择"文本"工具 字，在页面中输入需要的文字。选择"选择"工具 ，在属性栏中选取适当的字体并设置文字大小。水平向右拖曳右侧中间的控制手柄到适当的位置，缩放文字，效果如图 3-133 所示。选择"形状"工具 ，向左拖曳文字下方的 图标，调整文字的间距，效果如图 3-134 所示。

图 3-133　　　　　　　　　　图 3-134

（13）选择"箭头形状"工具 ，在属性栏中单击"完美形状"按钮 ，在弹出的下拉图形列表中选择需要的图标，如图 3-135 所示。在适当位置拖曳鼠标绘制一个箭头图形，在属性栏中将"旋转角度" 文本框中的数值设置为-90，按 Enter 键确认操作，效果如图 3-136 所示。在"CMYK 调色板"中的"红"色块上单击鼠标左键，填充图形，并去除图形的轮廓线，效果如图 3-137 所示。

图 3-135　　　　　　　图 3-136　　　　　　　图 3-137

（14）选择"文本"工具 字，单击属性栏中的"将文本更改为垂直方向"按钮 ，在箭头图形对象上输入需要的文字。选择"选择"工具 ，在属性栏中选取适当的字体并设置文字大小，效果如图 3-138 所示。

（15）选择"选择"工具 ，使用圈选的方法将文字和箭头图形同时选取，按 Ctrl+L 组合键将其合并，效果如图 3-139 所示。

（16）选择"文本"工具 字，单击属性栏中的"将文本更改为水平方向"按钮 ，在箭头图形的下方输入需要的文字。选择"选择"工具 ，在属性栏中选取适当的字体并设置文字大小，效果如图 3-140 所示。

图 3-138　　　　　　　图 3-139　　　　　　　图 3-140

（17）选择"文本"工具 字，在适当的位置输入需要的文字。选择"选择"工具 ，在属性栏中选取适当的字体并设置文字大小，将"文本对齐"选项设为"右"，如图 3-141 所示。选择"文本"工具 字，分别选取文字"赠送精美礼物"和"凡购新款均可申请成为会员"，分别在"CMYK调色板"中的"红"色块上单击鼠标左键，填充文字，并单击"文本"属性栏中的"粗体"按钮 ，

将文字设为粗体，效果如图 3-142 所示。香水广告制作完成，效果如图 3-143 所示。

图 3-141 图 3-142 图 3-143

3.5 洗衣机广告

3.5.1 案例分析

本例是为某洗衣机厂商推销其产品而设计制作的广告，主要以介绍产品的型号和功能特点为主。在广告设计上要表现出产品新颖独特的强大功能。

3.5.2 设计理念

在设计制作过程中先从背景入手，通过蓝天白云和飘动的衣服，体现出产品强大的洁净功能。通过水珠、装饰图形和人物的添加，使画面更加生动活泼，同时揭示出公司以人为本的经营理念。通过产品图片显示洗衣机的外观。通过文字的编排介绍产品的功能和优势。（最终效果参看光盘中的"Ch03 > 效果 > 洗衣机广告设计 > 洗衣机广告"，如图 3-144 所示。）

3.5.3 操作步骤

图 3-144

Photoshop 应用

1. 制作背景效果

（1）按 Ctrl+N 组合键，新建一个文件：宽度为 21 厘米，高度为 30 厘米，分辨率为 200 像素/英寸，颜色模式为 RGB，背景内容为白色，单击"确定"按钮。

（2）选择"渐变"工具，单击属性栏中的"点按可编辑渐变"按钮，弹出"渐变编辑器"对话框，在"位置"选项中分别输入 0、50、100 三个位置点，分别设置三个位置点颜色的 RGB 值为 0（62、63、105），50（83、169、227），100（75、58、108），如图 3-145 所示，

单击"确定"按钮。单击属性栏中的"线性渐变"按钮，按住 Shift 键的同时，在图像窗口中从上向下拖曳渐变色，效果如图 3-146 所示。

（3）按 Ctrl+O 组合键，打开光盘中的"Ch03 > 素材 > 洗衣机广告 > 01"文件，选择"移动"工具，将图片拖曳到图像窗口中适当的位置并调整其大小，效果如图 3-147 所示，在"图层"控制面板中生成新的图层并将其命名为"底图"。

图 3-145　　　　　　　　　图 3-146　　　　　　　　　图 3-147

2. 添加图片效果

（1）按 Ctrl+O 组合键，打开光盘中的"Ch03 > 素材 > 洗衣机广告设计 > 02"文件，选择"移动"工具，将洗衣机图片拖曳到图像窗口的右下方并调整其大小，效果如图 3-148 所示。在"图层"控制面板中生成新的图层并将其命名为"洗衣机"。单击控制面板下方的"添加图层样式"按钮 *fx*，在弹出的菜单中选择"投影"命令，在弹出的对话框中进行设置，如图 3-149 所示。单击"确定"按钮，效果如图 3-150 所示。

图 3-148　　　　　　　　　图 3-149　　　　　　　　　图 3-150

（2）按 Ctrl+O 组合键，打开光盘中的"Ch03 > 素材 > 洗衣机广告设计 > 03"文件，选择"移动"工具，将素材图片拖曳到图像窗口中适当的位置，效果如图 3-151 所示。在"图层"控制面板中生成新的图层并将其命名为"装饰图形"。

（3）新建图层并将其命名为"星光"。将前景色设为白色。选择"画笔"工具，单击属性栏中的"切换画笔面板"按钮，弹出"画笔"控制面板，选中"画笔笔尖形状"选项，切换到相应的面板，选择需要的画笔形状，其他选项的设置如图 3-152 所示。在属性栏中将"不透明度"

选项设为 100，"流量"选项设为 100，在图像窗口中绘制图形。用相同的方法分别在"画笔"控制面板中设置画笔的大小，在图像窗口中绘制图形，效果如图 3-153 所示。

图 3-151　　　　　　　　图 3-152　　　　　　　　图 3-153

（4）按 Ctrl+O 组合键，打开光盘中的"Ch03 > 素材 > 洗衣机广告设计 > 04、05"文件，选择"移动"工具，分别将素材图片拖曳到图像窗口中适当的位置并调整其大小，效果如图 3-154 所示，在"图层"控制面板中分别生成新的图层并将其命名为"人物"和"水泡"，如图 3-155 所示。

图 3-154　　　　　　　　图 3-155

（5）新建图层并将其命名为"装饰点"。选择"椭圆选框"工具，选中属性栏中的"添加到选区"按钮，在图像窗口中绘制多个圆形选区，如图 3-156 所示。填充选区为白色，然后按 Ctrl+D 组合键取消选区。单击"图层"控制面板下方的"添加图层样式"按钮 _fx._，在弹出的菜单中选择"内阴影"命令，在弹出的对话框中进行设置，如图 3-157 所示。单击"确定"按钮，图像效果如图 3-158 所示。

（6）选择"移动"工具，选取装饰点图形，按住 Alt 键的同时，拖曳图形到适当的位置，复制图形。按 Ctrl+T 组合键，在图形周围出现变换框，在变换框中单击鼠标右键，在弹出的快捷菜单中选择"水平翻转"命令。再次单击鼠标右键，在弹出的快捷菜单中选择"垂直翻转"命令，按 Enter 键确认操作，效果如图 3-159 所示。

（7）按 Ctrl+Shift+S 组合键，弹出"存储为"对话框，将其命名为"洗衣机广告背景图"，保存图像为"TIFF"格式，单击"保存"按钮，将图像保存。

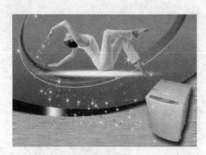

图 3-156 图 3-157

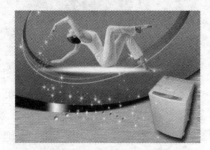

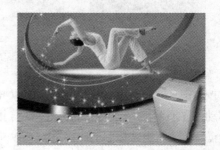

图 3-158 图 3-159

CorelDRAW 应用

3. 添加文字

（1）按 Ctrl+N 组合键，新建一个 A4 页面。按 Ctrl+I 组合键，弹出"导入"对话框，选择光盘中的"Ch03 > 效果 > 洗衣机广告设计 > 洗衣机广告背景图"文件，单击"导入"按钮，在页面中单击导入图片，按 P 键，图片在页面中居中对齐，效果如图 3-160 所示。

（2）选择"文本"工具 字，在页面中的右上角输入需要的文字。选择"选择"工具 ，在属性栏中选择合适的字体并设置文字大小，填充文字为白色，如图 3-161 所示。选择"选择"工具 ，选取白色文字，按 Ctrl+Q 组合键将文字转换为曲线，如图 3-162 所示。选择"形状"工具 ，选择字母"L"最右边的两个节点，拖曳节点到适当的位置，如图 3-163 所示，松开鼠标左键，并取消文字的选取状态，文字效果如图 3-164 所示。

图 3-160 图 3-161

图 3-162	图 3-163	图 3-164

（3）选择"文本"工具 ，在适当的位置输入需要的文字。选择"选择"工具 ，在属性栏中选择合适的字体并设置文字大小，填充文字为白色，如图 3-165 所示。选择"形状"工具 ，选取需要的文字，向左拖曳文字下方的 图标，如图 3-166 所示，松开鼠标左键，调整文字的字距，效果如图 3-167 所示。

图 3-165	图 3-166	图 3-167

（4）选择"文本"工具 ，输入需要的文字。选择"选择"工具 ，在属性栏中选择合适的字体并设置文字大小，填充文字为白色，效果如图 3-168 所示。选取白色文字，选择"轮廓图"工具 ，在文字对象中拖曳光标，为文字添加轮廓化效果，在属性栏中将"填充色"选项颜色的 CMYK 值设为 100、20、0、50，其他选项的设置如图 3-169 所示。按 Enter 键确认操作，效果如图 3-170 所示。

图 3-168	图 3-169	图 3-170

（5）选择"文本"工具 ，输入需要的文字。选择"选择"工具 ，在属性栏中选择合适的字体并设置文字大小，设置文字填充色的 CMYK 值为 100、20、0、50，填充文字，效果如图 3-171 所示。选择"椭圆形"工具 ，按住 Ctrl 键的同时，在适当的位置绘制一个圆形，设置图形填充色的 CMYK 值为 100、20、0、50，填充图形，并去除图形的轮廓线，效果如图 3-172 所示。

低碳芯变频·

图 3-171	图 3-172

（6）使用上述相同的方法输入其余文字并绘制需要的圆形，效果如图 3-173 所示。选择"矩形"工具 ，分别在适当的位置绘制两个矩形，设置图形填充色的 CMYK 值为 100、20、0、50，

填充图形，效果如图 3-174 所示。

图 3-173　　　　　　　　　　　　　　　　图 3-174

4. 制作变形文字

（1）选择"文本"工具 字，输入需要的文字。选择"选择"工具 ，在属性栏中选择合适的字体并设置文字大小。在"CMYK 调色板"中的"黄"色块上单击鼠标左键，填充文字，效果如图 3-175 所示。选择"文本"工具 字，选中黄色文字，单击"文本"属性栏中的"字符格式化"按钮 ，在弹出"字符格式化"面板中将"字距调整范围"选项设为-35%，如图 3-176 所示，按 Enter 键确认操作，文字效果如图 3-177 所示。

图 3-175　　　　　　　　图 3-176　　　　　　　　图 3-177

（2）选择"封套"工具 ，选取文字上需要的节点，如图 3-178 所示，拖曳节点到适当的位置，如图 3-179 所示，松开鼠标左键，效果如图 3-180 所示。

图 3-178　　　　　　　　图 3-179　　　　　　　　图 3-180

（3）选择"阴影"工具 ，在变形文字对象中由上至下拖曳光标，为文字添加阴影效果，如图 3-181 所示。在属性栏中的设置如图 3-182 所示，按 Enter 键确认操作，效果如图 3-183 所示。

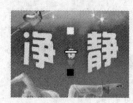

图 3-181　　　　　　　　图 3-182　　　　　　　　图 3-183

（4）选择"文本"工具 字，在适当的位置输入需要的文字。选择"选择"工具 ，在属性栏

中选择合适的字体并设置文字大小，填充文字为白色，如图 3-184 所示。选择"文本"工具 字，输入需要的文字。选择"选择"工具 ，在属性栏中选择合适的字体并设置文字大小，设置文字填充色的 CMYK 值为 100、20、0、50，填充文字，效果如图 3-185 所示。

图 3-184

图 3-185

（5）选择"椭圆形"工具 ，按住 Ctrl 键的同时，在适当的位置绘制一个圆形，设置图形填充色的 CMYK 值为 100、20、0、50，填充图形并去除图形的轮廓线，效果如图 3-186 所示。用相同的方法绘制其余圆形，效果如图 3-187 所示。洗衣机广告制作完成，效果如图 3-188 所示。

图 3-186

图 3-187

图 3-188

3.6　音乐会广告

3.6.1　案例分析

本例是为即将演出的音乐会设计的广告。本次音乐会邀请了众多的明星参与，以"2013 激情之夜"为主题。在广告设计上要表现出号召力和音乐感染力，使音乐会的主题更加突出。

3.6.2　设计理念

在设计制作过程中先从背景入手，通过橘红色的背景和装饰图形表现出音乐会的热烈气氛。使用陶醉在音乐中的人物图片，展示出广告的音乐主题。通过灵活的设计和编排，在广告中的白色区域给出音乐会的相关信息。整个广告设计年轻时尚、绚丽多彩。（最终效果参看光盘中的"Ch03 > 效果 > 音乐会广告设计 > 音乐会广告"，如图 3-189 所示。）

图 3-189

3.6.3　操作步骤

Photoshop 应用

1.　制作背景效果

（1）按 Ctrl+N 组合键，新建一个文件：宽度为 21 厘米，高度为 29.7 厘米，分辨率为 200 像素/英寸，颜色模式为 RGB，背景内容为白色，单击"确定"按钮。

（2）选择"渐变"工具 ，单击属性栏中的"点按可编辑渐变"按钮 ，弹出"渐变编辑器"对话框，将渐变设为从橙黄色（其 R、G、B 的值分别为 237、144、23）到红色（其 R、G、B 的值分别为 170、0、8），如图 3-190 所示，单击"确定"按钮。单击属性栏中的"线性渐变"按钮 ，按住 Shift 键的同时，在图像窗口中由上至下拖曳渐变色，效果如图 3-191 所示。

图 3-190　　　　　　　　　　　　　　图 3-191

（3）新建图层并将其命名为"渐变"。选择"渐变"工具 ，单击属性栏中的"点按可编辑渐变"按钮 ，弹出"渐变编辑器"对话框，在"位置"选项中设置多个位置点，并分别设置颜色为洋红色（其 R、G、B 的值分别为 226、11、130）和粉红色（其 R、G、B 的值分别为 243、130、192），如图 3-192 所示，单击"确定"按钮。按住 Shift 键的同时，在图像窗口中由左至右拖曳渐变色，效果如图 3-193 所示。将"图层"控制面板中"渐变"图层的混合模式设为"柔光"模式，如图 3-194 所示，效果如图 3-195 所示。

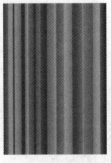

图 3-192　　　　　　图 3-193　　　　　　图 3-194　　　　　　图 3-195

2. 添加装饰图形

（1）按 Ctrl+O 组合键，打开光盘中的"Ch03> 素材 > 音乐会广告设计 > 01"文件，选择"移动"工具，拖曳图片到图像窗口中适当的位置，在"图层"控制面板中生成新图层并将其命名为"人物"。按 Ctrl+T 组合键，图像周围出现变换框，旋转图像到适当的角度，按 Enter 键，确认操作，如图 3-196 所示。

（2）按住 Ctrl 键的同时，单击"人物"图层的缩览图，生成选区。将前景色设为淡黄色（其R、G、B 的值分别为 255、220、197），按 Alt+Delete 组合键用前景色填充选区，按 Ctrl+D 组合键取消选区，如图 3-197 所示。将"图层"控制面板中"人物"图层的混合模式设为"明度"，如图 3-198 所示，效果如图 3-199 所示。

图 3-196 图 3-197 图 3-198 图 3-199

（3）在"通道"控制面板中，新建通道"Alpha 1"。选择"矩形选框"工具，绘制矩形选区，用白色填充选区，然后取消选区，效果如图 3-200 所示。选择"滤镜 > 画笔描边 > 喷色描边"命令，弹出对话框，选项设置如图 3-201 所示。单击"确定"按钮，效果如图 3-202 所示。

图 3-200 图 3-201 图 3-202

（4）按住 Ctrl 键的同时，单击"Alpha 1"图层的缩览图，在图形周围生成选区。返回到"图层"控制面板，新建"白色形状"图层，填充选区为白色，按 Ctrl+D 组合键取消选区，如图 3-203 所示。按 Ctrl+T 组合键，图像周围出现变换框，旋转图形到适当的角度，按 Enter 键确认操作，效果如图 3-204 所示。

（5）按 Ctrl+O 组合键，打开光盘中的"Ch03 > 素材 > 音乐会广告设计 > 02"文件，选择"移动"工具 ，拖曳素材图片到图像窗口中适当的位置，效果如图 3-205 所示。在"图层"控制面板中生成新图层并将其命名为"人物 1"。

图 3-203 图 3-204 图 3-205

（6）按 Ctrl+J 组合键，复制"人物 1"图层，并重命名为"人物 2"。按住 Ctrl 键的同时，单击"人物 1"图层的缩览图，生成选区。将前景色设为黑色，按 Alt+Delete 组合键，用前景色填充选区，如图 3-206 所示。在"图层"控制面板中将"人物 1"图层的"不透明度"选项设为 12%，图层的混合模式选项设为"线性加深"，在图像窗口中适当调整图形的位置，效果如图 3-207 所示。

（7）按住 Ctrl 键的同时，单击"人物 1"图层的缩览图，在人物周围生成选区。单击"图层"控制面板下方的"创建新的填充或调整图层"按钮 ，在弹出的菜单中选择"色彩平衡"命令，在"图层"控制面板中生成"色彩平衡 1"图层，同时在弹出的"色彩平衡"面板中进行设置，如图 3-208 所示，按 Enter 键确认操作，效果如图 3-209 所示。

图 3-206 图 3-207 图 3-208 图 3-209

（8）按 Ctrl+O 组合键，分别打开光盘中的"Ch03 > 素材 > 音乐会广告设计 > 03、04、05"文件，选择"移动"工具 ，分别拖曳图片到图像窗口中适当的位置，效果如图 3-210 所示。在"图层"控制面板中分别生成新图层并将其分别命名为"装饰图形"、"大标题"和"小标题"，如图 3-211 所示。

（9）按 Ctrl+ Shift+E 组合键合并可见图层。按 Ctrl+Shift+S 组合键，弹出"存储为"对话框，将其命名为"音乐会广告背景图"，保存图像为"TIFF"格式，并取消勾选"存储选项"下的"Alpha 通道"和"图层"选项，单击"保存"按钮，将图像保存。

图 3-210　　　　　　　　　　　图 3-211

CorelDRAW 应用

3.　添加标题

（1）按 Ctrl+N 组合键，新建一个 A4 页面。按 Ctrl+I 组合键，弹出"导入"对话框，选择光盘中的"Ch03 > 效果 > 音乐会广告设计 > 音乐会广告背景图"文件，单击"导入"按钮，在页面中单击导入图片，按 P 键，图片在页面中居中对齐，效果如图 3-212 所示。

（2）选择"艺术笔"工具 ，单击属性栏中的"笔刷"按钮 ，在"类别"选项的下拉列表中选择"飞溅"命令，在"笔刷笔触"选项下拉列表中选择需要的笔触 ，其他选项的设置如图 3-213 所示。拖曳鼠标绘制图形，并填充图形为黑色，效果如图 3-214 所示。

图 3-212　　　　　　　　　图 3-213　　　　　　　　　图 3-214

（3）选择"排列> 拆分艺术笔群组"命令，将图形拆分，效果如图 3-215 所示。选择"选择"工具 ，选取曲线，按 Delete 键将其删除。选取图形，设置图形填充色的 CMYK 值为 0、10、100、0，填充图形，效果如图 3-216 所示。

图 3-215　　　　　　　　　图 3-216

（4）选择"文本"工具，在适当的位置输入需要的文字。选择"选择"工具，在属性栏中选择合适的字体并设置文字大小，设置文字填充色的 CMYK 值为 0、100、100、20，填充文字，效果如图 3-217 所示。选择"形状"工具，选取刚输入的文字，向左拖曳文字下方的图标，调整文字间距，效果如图 3-218 所示。

图 3-217　　　　　　　　　　　　　　　图 3-218

（5）选择"选择"工具，选取文字，在属性栏中的"旋转角度"框中设置数值为 10.1，按 Enter 键确认操作，效果如图 3-219 所示。选择"文本"工具，在适当的位置输入需要的文字。选择"选择"工具，在属性栏中选择合适的字体并设置文字大小，并在"旋转角度"框中设置数值为 10.9，按 Enter 键确认操作，文字效果如图 3-220 所示。使用相同的方法制作其他文字效果，如图 3-221 所示。

图 3-219　　　　　　　　　图 3-220　　　　　　　　　图 3-221

4．添加内容文字

（1）选择"矩形"工具，在页面适当的位置绘制一个矩形，在属性栏中的"圆角半径"框中设置数值为 2，按 Enter 键确认操作，效果如图 3-222 所示，设置图形填充色的 CMYK 值为 0、100、100、50，填充图形并去除图形的轮廓线，效果如图 3-223 所示。选择"文本"工具，在刚绘制的图形上输入需要的文字。选择"选择"工具，在属性栏中选择合适的字体并设置文字大小，填充文字为白色，效果如图 3-224 所示。

图 3-222　　　　　　　　　图 3-223　　　　　　　　　图 3-224

（2）选择"手绘"工具，按住 Ctrl 键的同时，绘制一条直线，如图 3-225 所示。在属性栏中将"轮廓宽度"选项设为 0.5mm，在"轮廓样式选择器"框中选择需要的轮廓样式，效果如图 3-226 所示。

图 3-225

图 3-226

（3）选择"文本"工具 字，在适当的位置输入需要的文字。选择"选择"工具，在属性栏中选择合适的字体并设置文字大小，如图 3-227 所示。选择"选择"工具，选取刚才所绘制的虚线，按住 Shift 键的同时，向下拖曳虚线到适当的位置并单击鼠标右键，复制虚线，效果如图 3-228 所示。

倾情奉献中国歌迷

参团的150位歌迷均可免费获得亲临现场的入场券；
参团歌迷将有机会与自己喜爱的艺人更亲密地接触；
更有机会赢取百万大奖。

图 3-227

倾情奉献中国歌迷

参团的150位歌迷均可免费获得亲临现场的入场券；
参团歌迷将有机会与自己喜爱的艺人更亲密地接触；
更有机会赢取百万大奖。

图 3-228

（4）使用上述相同的方法，制作其余文字效果，如图 3-229 所示。音乐会广告制作完成，效果如图 3-230 所示。

图 3-229

图 3-230

3.7　剃须刀广告

3.7.1　案例分析

本例是为某剃须刀厂商设计制作的广告，主要以介绍产品的优惠信息为主。在广告设计上要表现出产品新颖独特的设计和相关的优惠信息。

3.7.2 设计理念

在设计制作过程中先从背景入手，通过蓝色的渐变背景给人沉稳可靠的印象。掉落的水滴和向上溅起的水花使画面产生动势，同时衬托出前方的宣传主体。文字的设计和彩色块的添加，使画面丰富多变，同时突出了优惠信息，醒目直观。（最终效果参看光盘中的"Ch03 > 效果 > 剃须刀广告设计 > 剃须刀广告"，如图 3-231 所示。）

图 3-231

3.7.3 操作步骤

Photoshop 应用

1. 制作背景底图

（1）按 Ctrl+N 组合键，新建一个文件：宽度为 21 厘米，高度为 28.5 厘米，分辨率为 150 像素/英寸，颜色模式为 RGB，背景内容为白色，单击"确定"按钮。

（2）选择"渐变"工具██，单击属性栏中的"点按可编辑渐变"按钮██████，弹出"渐变编辑器"对话框，将渐变色设为从深蓝色（其 R、G、B 的值分别为 6、4、67）到蓝色（其 R、G、B 的值分别为 36、160、222），如图 3-232 所示，单击"确定"按钮。单击属性栏中的"线性渐变"按钮██，按住 Shift 键的同时，在图像窗口中由上至下拖曳渐变色，图像效果如图 3-233 所示。

图 3-232

图 3-233

（3）按 Ctrl+O 组合键，打开光盘中的"Ch03 > 素材 > 剃须刀广告设计 > 01"文件，选择"移动"工具██，将图片拖曳到图像窗口中适当的位置，效果如图 3-234 所示。在"图层"控制面板中生成新的图层并将其命名为"剃须刀 1"。

（4）单击"图层"控制面板下方的"添加图层样式"按钮 *fx.*，在弹出的菜单中选择"外发光"命令，在弹出的对话框中进行设置，如图 3-235 所示，单击"确定"按钮，效果如图 3-236 所示。

图 3-234 图 3-235 图 3-236

（5）按 Ctrl+O 组合键，打开光盘中的"Ch03 > 素材 > 剃须刀广告设计 > 02"文件，选择"移动"工具，将图片拖曳到图像窗口中适当的位置，效果如图 3-237 所示，在"图层"控制面板中生成新的图层并将其命名为"剃须刀 2"。

（6）在"剃须刀 1"图层上单击鼠标右键，在弹出的菜单中选择"拷贝图层样式"命令。在"剃须刀 2"图层上单击鼠标右键，在弹出的菜单中选择"粘贴图层样式"命令，效果如图 3-238 所示。

图 3-237 图 3-238

（7）按 Ctrl+O 组合键，打开光盘中的"Ch03 > 素材 > 剃须刀广告设计 > 03"文件，选择"移动"工具，将水图片拖曳到图像窗口中适当的位置，效果如图 3-239 所示。在"图层"控制面板中生成新的图层并将其命名为"水滴"。

（8）在"图层"控制面板中，将"水滴"图层拖曳到"剃须刀 1"图层的下方，图像效果如图 3-240 所示。并将该图层的混合模式选项设为"正片叠底"，"不透明度"选项设为 60%，如图 3-241 所示，图像效果如图 3-242 所示。

图 3-239 图 3-240 图 3-241 图 3-242

（9）按 Ctrl+O 组合键，打开光盘中的"Ch03 > 素材 > 剃须刀广告设计 > 04"文件，选择"移动"工具，将水花图片拖曳到图像窗口中适当的位置，效果如图 3-243 所示。在"图层"控制面板中生成新的图层并将其命名为"水花 1"。

（10）在"图层"控制面板上方，将"水花1"图层的混合模式选项设为"划分"，"不透明度"选项设为80%，如图3-244所示，图像效果如图3-245所示。

图3-243　　　　　　　　图3-244　　　　　　　　图3-245

（11）按 Ctrl+O 组合键，打开光盘中的"Ch03> 素材 > 剃须刀广告设计 > 05"文件，选择"移动"工具，将水花图片拖曳到图像窗口中适当的位置，效果如图 3-246 所示。在"图层"控制面板中生成新的图层并将其命名为"水花2"。

（12）在"图层"控制面板上方，将"水花2"图层的混合模式选项设为"划分"，"不透明度"选项设为50%，如图3-247所示，图像效果如图3-248所示。

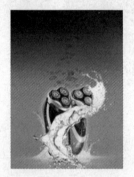

图3-246　　　　　　　　图3-247　　　　　　　　图3-248

（13）按 Ctrl+Shift+S 组合键，弹出"存储为"对话框，将其命名为"剃须刀广告背景图"，保存图像为"TIFF"格式，单击"保存"按钮，将图像保存。

CorelDRAW 应用

2.　添加并编辑标题文字

（1）按 Ctrl+N 组合键，新建一个页面。在属性栏的"页面度量"选项中设置宽度为210mm，高度为285mm，按 Enter 键确认操作，页面尺寸显示为设置的大小。按 Ctrl+I 组合键，弹出"导入"对话框，选择光盘中的"Ch03 > 效果 > 剃须刀广告设计 > 剃须刀广告背景图"文件，单击"导入"按钮，在页面中单击导入图片，按 P 键，图片在页面中居中对齐，效果如图 3-249 所示。

（2）选择"文本"工具，在适当的位置分别输入需要的文字。选择"选择"工具，在属性栏中分别选择合适的字体并设置文字大小，效果如图 3-250 所示。

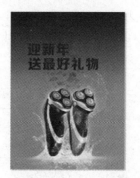

图 3-249 图 3-250

（3）选择"选择"工具 ，选取文字"迎新年"。选择"渐变填充"工具 ■，弹出"渐变填充"对话框，点选"自定义"单选框，在"位置"选项中分别输入 0、34、41、50、59、65、100七个位置点，单击右下角的"其他"按钮，分别设置七个位置点颜色的 CMYK 值为 0（0、0、0、0），34（14、0、0、0），41（24、0、0、0），50（40、20、0、40），59（27、0、0、0），65（14、0、0、0），100（0、0、0、0），其他选项的设置如图 3-251 所示，单击"确定"按钮，填充文字，效果如图 3-252 所示。

图 3-251 图 3-252

（4）选择"文本"工具 字，选取文字"礼"，在属性栏中设置适当的文字大小，效果如图 3-253所示。选择"形状"工具 ，单击选取文字"礼"的节点，向上和向左拖曳文字到适当的位置，效果如图 3-254 所示。

（5）选择"形状"工具 ，单击选取文字"物"的节点，向左拖曳文字到适当的位置，效果如图 3-255 所示。

图 3-253 图 3-254 图 3-255

（6）选择"选择"工具 ，选取文字。选择"渐变填充"工具 ■，弹出"渐变填充"对话框，点选"自定义"单选框，在"位置"选项中分别输入 0、50、100 三个位置点，单击右下角的"其

他"按钮，分别设置三个位置点颜色的 CMYK 值为 0（0、10、100、0），50（0、60、100、0），100（0、0、100、0），其他选项的设置如图 3-256 所示。单击"确定"按钮，填充文字，效果如图 3-257 所示。

<div align="center">图 3-256　　　　　　　　　　图 3-257</div>

（7）选择"选择"工具，使用圈选的方法将输入的文字同时选取，按 Ctrl+G 组合键，将其群组，如图 3-258 所示。选择"阴影"工具，在文字对象中由上至下拖曳光标，为文字添加阴影效果，在属性栏中的设置如图 3-259 所示，按 Enter 键确认操作，效果如图 3-260 所示。

<div align="center">图 3-258　　　　　　图 3-259　　　　　　图 3-260</div>

（8）选择"贝塞尔"工具，沿文字边缘绘制一个不规则闭合图形，如图 3-261 所示。选择"渐变填充"工具，弹出"渐变填充"对话框，点选"自定义"单选框，在"位置"选项中分别输入 0、11、55、87、100 五个位置点，单击右下角的"其他"按钮，分别设置五个位置点颜色的 CMYK 值为 0（100、0、0、20），11（100、20、0、0），55（100、100、0、80），87（100、60、0、47），100（100、20、0、20），其他选项的设置如图 3-262 所示，单击"确定"按钮。填充图形，并去除图形的轮廓线，效果如图 3-263 所示。

<div align="center">图 3-261　　　　　　图 3-262　　　　　　图 3-263</div>

（9）选择"立体化"工具 ，鼠标指针变为 图标，在图形上从中心到下方拖曳鼠标，为图形添加立体效果。单击属性栏中的"立体化颜色"按钮 ，在弹出的面板中单击"使用递减的颜色"按钮 ，将"从"选项的颜色的 CMYK 值设置为：100、100、0、80，"到"选项的颜色的 CMYK 值设置为：100、20、0、0，其他选项的设置如图 3-264 所示，按 Enter 键确认操作，效果如图 3-265 所示。选择"选择"工具 ，连续按 Ctrl+PageDown 组合键，将图形向后移动到适当的位置，效果如图 3-266 所示。

图 3-264　　　　　　　　图 3-265　　　　　　　　图 3-266

（10）按 Ctrl+I 组合键，弹出"导入"对话框，选择光盘中的"Ch03 > 素材 > 剃须刀广告设计 > 06"文件，单击"导入"按钮，在页面中单击导入图片，选择"选择"工具 ，拖曳图片到适当的位置并调整其大小，效果如图 3-267 所示。

（11）选择"透明度"工具 ，在属性栏中的设置如图 3-268 所示，按 Enter 键确认操作，透明效果如图 3-269 所示。

图 3-267　　　　　　　　图 3-268　　　　　　　　图 3-269

（12）按 3 次数字键盘上的+键，复制图片，分别拖曳复制的图片到适当的位置并调整其大小，效果如图 3-270 所示。选择"选择"工具 ，选取需要的图片，选择"透明度"工具 ，在属性栏中的"开始透明度"选项设为 60，按 Enter 键，效果如图 3-271 所示。

图 3-270　　　　　　　　　　图 3-271

3.　添加其他相关信息

（1）选择"文本"工具 ，在适当的位置输入需要的文字。选择"选择"工具 ，在属性栏

中选择合适的字体并设置文字大小，在"CMYK 调色板"中的"10%黑"色块上单击鼠标左键，填充文字，效果如图 3-272 所示。选择"形状"工具 ，向左拖曳文字下方的 图标，调整文字的间距，效果如图 3-273 所示。

（2）选择"文本"工具 ，在适当的位置输入需要的文字。选择"选择"工具 ，在属性栏中选择合适的字体并设置文字大小，在"CMYK 调色板"中的"10%黑"色块上单击鼠标左键，填充文字，并适当调整的文字的字距，效果如图 3-274 所示。

图 3-272

图 3-273

图 3-274

（3）选择"矩形"工具 ，在页面外拖曳光标绘制一个矩形，设置矩形颜色的 CMYK 值为 0、10、100、0，填充图形并去除图形的轮廓线，效果如图 3-275 所示。保持图形选取状态，再次单击图形，使其处于旋转状态，向右拖曳上方中间的控制手柄到适当的位置，松开鼠标左键，倾斜效果如图 3-276 所示。

图 3-275　　　　　　　　　　　图 3-276

（4）选择"矩形"工具 ，在适当的位置再绘制一个矩形并制作倾斜效果，设置矩形颜色的 CMYK 值为 0、100、100、15，填充图形并去除图形的轮廓线，效果如图 3-277 所示。

（5）选择"贝塞尔"工具 ，绘制一个不规则图形，设置矩形颜色的 CMYK 值为 0、100、100、50，填充图形并去除图形的轮廓线，效果如图 3-278 所示。

图 3-277　　　　　　　　　　　图 3-278

（6）选择"文本"工具 ，在适当的位置输入需要的文字。选择"选择"工具 ，在属性栏中选择合适的字体并设置文字大小，填充文字为白色，效果如图 3-279 所示。

（7）选择"轮廓图"工具 ，在文字对象上拖曳光标，为文字添加轮廓化效果。在属性栏中将"填充色"选项颜色的 CMYK 值设置为 0、80、100、0，将"轮廓色"选项颜色的 CMYK 值设置为 0、40、0、0，其他选项的设置如图 3-280 所示，按 Enter 键确认操作，效果如图 3-281 所示。

图 3-279　　　　　　　　　　　图 3-280　　　　　　　　　　　图 3-281

（8）选择"选择"工具 ，选取上方的文字。选择"阴影"工具 ，在文字对象中由上向下拖曳光标，为文字添加阴影效果，在属性栏中的设置如图 3-282 所示，按 Enter 键确认操作，效果如图 3-283 所示。

（9）选择"文本"工具 字，在适当的位置输入需要的文字。选择"选择"工具 ，在属性栏中选择合适的字体并设置文字大小，设置文字颜色的 CMYK 值为 0、10、100、0，填充文字，效果如图 3-284 所示。

图 3-282　　　　　　　　　　　图 3-283　　　　　　　　　　　图 3-284

（10）选择"选择"工具 ，使用圈选的方法将文字和图形同时选取，按 Ctrl+G 组合键，将其群组，如图 3-285 所示。拖曳群组图形到页面中适当的位置，并将其旋转到适当的角度，效果如图 3-286 所示。

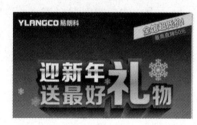

图 3-285　　　　　　　　　　　　　　图 3-286

（11）选择"星形"工具 ，在属性栏中的设置如图 3-287 所示，在页面适当的位置拖曳光标绘制一个星形，在"CMYK 调色板"中的"黄"色块上单击鼠标左键，填充图形并去除图形的轮廓线，效果如图 3-288 所示。

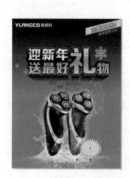

图 3-287　　　　　　　　　　　图 3-288

（12）按 Ctrl+I 组合键，弹出"导入"对话框，选择光盘中的"Ch03 > 素材 > 剃须刀广告设计 > 07"文件，单击"导入"按钮，在页面中单击导入图片，选择"选择"工具 ⌖，拖曳图片到适当的位置并调整其大小，效果如图 3-289 所示。

（13）选择"文本"工具 ꞯ，在适当的位置分别输入需要的文字。选择"选择"工具 ⌖，在属性栏中分别选择合适的字体并设置文字大小，效果如图 3-290 所示。选取文字"赠"，在"CMYK 调色板"中的"红"色块上单击鼠标左键，填充文字，效果如图 3-291 所示。按 Esc 键，取消文字选取状态，剃须刀广告制作完成，效果如图 3-292 所示。

图 3-289

图 3-290

图 3-291

图 3-292

课堂练习——节日促销广告

在 Photoshop 中，使用图层混合模式改变图片的显示效果，使用图层样式命令为人物图片添加阴影效果。在 CorelDRAW 中，使用文本工具添加广告标题和其他文字效果，使用交互式阴影工具为文字添加阴影效果，使用星形工具、矩形工具和轮廓笔对话框添加装饰图形。（最终效果参看光盘中的"Ch03 > 效果 > 节日促销广告设计 > 节日促销广告"，如图 3-293 所示。）

图 3-293

课后习题——咖啡广告

在 Photoshop 中，使用色彩平衡命令改变图片的颜色，使用添加图层蒙版命令为图片添加蒙版，使用图层样式命令为图片添加阴影效果。在 CorelDRAW 中，使用文本工具添加广告标题和其他文字效果，使用椭圆工具绘制装饰图形，使用矩形工具和文本工具制作标志效果。（最终效果参看光盘中的"Ch03 > 效果 > 咖啡广告设计 > 咖啡广告"，如图 3-294 所示。）

图 3-294

第4章

招贴广告

招贴也可称作"宣传画""海报",是一种发布在公共场合进行信息传递,以达到广告宣传作用的印刷广告形式。

课堂学习目标

- 了解招贴广告的作用
- 了解提高受关注度的方法
- 掌握招贴广告的设计要领
- 掌握招贴广告的绘制方法和技巧

4.1 招贴广告的基础知识

4.1.1 招贴广告的作用

1. 传播信息

招贴媒体最重要、也是最基本的功能即传播信息，特别是商业招贴，其传播信息的功能首先表现在对商品的质量、成分、性能、规格、维修情况等进行说明，对劳务方面内容，如洗染、旅馆、饮食、旅游等加以介绍，如图4-1、图4-2和图4-3所示。

图4-1 图4-2 图4-3

2. 有利于视觉形象传达

招贴是广告宣传中经常使用的一种效果明显的媒体，通常用来宣传企业的良好形象，提高产品的知名度和美誉度，使企业和产品在开拓市场、促进销售等方面获得提升，利于市场竞争。

3. 刺激需求

消费者并非对每一件商品都有消费需求，其中一些需求是处于潜在状态中的，企业如果不充分刺激客户的消费冲动，就不可能实现来自消费者的购买行动，随之而来的就是产品的滞销。招贴的作用正是可以有效刺激客户的潜在需求，并且效果非常明显。

4. 审美作用

招贴广告的审美作用表现在三方面：第一，招贴广告语是经过艺术处理的语言，言简意赅而且易于记忆，能够在客户的脑中形成深刻印象；第二，招贴的画面形式生动活泼，擅长使用图文结合的方式，易于吸引消费者的关注；第三，招贴在具备高效的说服功能基础上，一般会以富于渲染力的感性化方式进行传播，而非用勉强、生硬的方式来灌输的，消费者在心理上，更容易被广告中产品的理念说服，如图4-4、图4-5所示。

图4-4 图4-5

4.1.2　提高受众关注度的方法

1. 色彩

醒目的颜色会增加招贴的吸引力，也易于远距离观看。在招贴的设计中一定要充分利用色彩的特性，使其在周围的环境中脱颖而出，抓住观者的视线。

2. 创意

充满创意的招贴能够将观者带入思考中，观者会追寻广告的信息来解开心中的疑惑。同时加深对广告的印象，如图 4-6、图 4-7 所示。

图 4-6　　　　　　　　　　　　　　　图 4-7

3. 图片

选择具有视觉冲击力的图片或令人们感到惊奇的图片能够引起观者极大的兴趣。

4. 文字

一目了然的文案易于观者记忆，也易于传播。招贴中的文字要简洁、醒目，颜色要与画面背景产生对比，此外，文字的位置要尽可能占据观者的最佳视线处。

4.1.3　招贴广告的设计要领

（1）招贴的整体色彩要符合产品的个性，在设计时要充分考虑到不同色彩所带来的不同心理感受。招贴的背景色要尽量突出标题、商标等文字，如图 4-8 所示。

（2）使用容易看清的字体，对于表示价格等信息的文字，字体和颜色都要突出表示。

（3）尽量使用与企业或产品风格近似的视觉效果、图案和色彩，以达到整体画面的统一和谐，如图 4-9 所示。

图 4-8　　　　　　　　　　　　　　　图 4-9

4.2 文物鉴赏会广告

4.2.1 案例分析

本例是为文化公司设计制作的文物鉴赏会广告。本次鉴赏会是以展出古代的文物为主，在广告设计上要求通过对古文物的合理布局，展示出文物高深的文化内涵和很高的珍藏价值。

4.2.2 设计理念

在设计制作过程中先从背景入手，通过使用带有龙图案的红色背景体现出历史和文物感。通过具有古代特色的纹样制作装饰图形，突出和点明主题。通过其他文字介绍鉴赏会的有关信息。（最终效果参看光盘中的"Ch04 > 效果 > 文物鉴赏会广告设计 > 文物鉴赏会广告"，如图 4-10 所示。）

图 4-10

4.2.3 操作步骤

Photoshop 应用

1. 合成背景图像

（1）按 Ctrl + N 组合键，新建一个文件：宽度为 21 厘米，高度为 29.7 厘米，分辨率为 200 像素/英寸，颜色模式为 RGB，背景内容为白色，单击"确定"按钮。将背景色设为深红色（其 R、G、B 的值分别为 165、5、0），按 Ctrl+Delete 组合键，用背景色填充"背景"图层，效果如图 4-11 所示。

（2）分别选择"减淡"工具 和"加深"工具 ，分别在属性栏中单击"画笔"选项右侧的按钮 ，弹出画笔选择面板，将"大小"选项设为 300，"硬度"选项设为 40，在图像窗口中拖曳鼠标，涂抹图像，效果如图 4-12 所示。

图 4-11

图 4-12

（3）按 Ctrl + O 组合键，打开光盘中的"Ch04 > 素材 > 文物鉴赏会广告设计 > 01、02"文件。选择"移动"工具 ，将 01 图片拖曳到图像窗口中适当的位置，在"图层"控制面板中生

成新的图层并将其命名为"龙纹样"。在控制面板上方, 将"龙纹样"图层的混合模式设为"叠加", "不透明度"选项设为 15, 图像效果如图 4-13 所示。选择"移动"工具, 将 02 图片拖曳到图像窗口中适当的位置, 在"图层"控制面板中生成新的图层并将其命名为"花纹"。在控制面板上方, 将"花纹"图层的混合模式设为"柔光", "不透明度"选项设为 50%, 如图 4-14 所示, 图像效果如图 4-15 所示。

图 4-13　　　　　　　　　　图 4-14　　　　　　　　　　图 4-15

（4）选择"椭圆选框"工具, 按住 Shift 键的同时, 在龙纹样上绘制圆形选区, 按 Shift+F6 组合键, 弹出"羽化选区"对话框, 将"羽化半径"选项设为 20, 单击"确定"按钮, 如图 4-16 所示。按 Ctrl+Shift+I 组合键, 将选区反选。单击"图层"控制面板下方的"添加图层蒙版"按钮, 为"花纹"图层添加蒙版, 如图 4-17 所示, 图像效果如图 4-18 所示。

图 4-16　　　　　　　　　　图 4-17　　　　　　　　　　图 4-18

（5）单击"图层"控制面板下方的"创建新的填充或调整图层"按钮, 在弹出的菜单中选择"色阶"命令, 在"图层"控制面板中生成"色阶 1"图层, 同时在弹出的"色阶"面板中进行设置, 如图 4-19 所示。按 Enter 键确认操作, 图像效果如图 4-20 所示。

图 4-19　　　　　　　　　　图 4-20

2. 添加图片

（1）按 Ctrl + O 组合键，打开光盘中的"Ch04 > 素材 > 文物鉴赏会广告设计 > 03、04"文件。选择"移动"工具，将铜狮图片拖曳到图像窗口的左下方，在"图层"控制面板中生成新的图层并将其命名为"铜狮"。在控制面板上方，将"铜狮"图层的混合模式设为"叠加"，图像效果如图 4-21 所示。将"铜狮"图层拖曳到控制面板下方的"创建新图层"按钮上进行复制，生成新的图层"铜狮 副本"，按 Ctrl+T 组合键，在变换框中单击鼠标右键，在弹出的快捷菜单中选择"水平翻转"命令，将图片水平翻转并向右移动到适当的位置，按 Enter 键确认操作，效果如图 4-22 所示。

图 4-21 　　　　　图 4-22

（2）用相同的方法将文物图片拖曳到图像窗口的中心位置，效果如图 4-23 所示。按 Ctrl + O 组合键，打开光盘中的"Ch04 > 素材 > 文物鉴赏会广告设计 > 05"文件。选择"移动"工具，将书画图片拖曳到图像窗口中适当的位置，效果如图 4-24 所示。在"图层"控制面板中生成新的图层并将其命名为"书画"。单击控制面板下方的"添加图层蒙版"按钮，为"书画"图层添加蒙版，如图 4-25 所示。

图 4-23 　　　　　图 4-24 　　　　　图 4-25

（3）选择"画笔"工具，在属性栏中单击"画笔"选项右侧的按钮，弹出画笔选择面板，在面板中选择需要的画笔形状，如图 4-26 所示。在图像窗口中进行涂抹，涂抹的区域被隐藏，效果如图 4-27 所示，"图层"控制面板中的效果如图 4-28 所示。

图 4-26 　　　　　图 4-27 　　　　　图 4-28

3. 绘制装饰图形

（1）新建"图层 1"。选择"矩形选框"工具，在图像窗口中适当的位置绘制选区，如图

4-29 所示。按 Ctrl+Shift+I 组合键将选区反选。单击"图层"控制面板下方的"创建新的填充或调整图层"按钮 ，在弹出的菜单中选择"纯色"命令，弹出"拾取实色"对话框，将 R、G、B 的值分别设为 197、14、43，单击"确定"按钮。单击"图层"控制面板下方的"添加图层样式"按钮 *fx* ，在弹出的菜单中选择"描边"命令，弹出"图层样式"对话框，将描边颜色设为白色，其他选项的设置如图 4-30 所示，单击"确定"按钮，效果如图 4-31 所示。

图 4-29　　　　　　　　　　　图 4-30　　　　　　　　　　　图 4-31

（2）选择"自定形状"工具 ，单击属性栏中的"形状"选项，弹出"形状"面板，单击右上方的按钮 ，在弹出的菜单中选择"全部"选项，弹出提示对话框，单击"确定"按钮，在"形状"面板中选择图形"拼贴 5"，选中属性栏中的"路径"按钮 ，按住 Shift 键的同时，在图像窗口的左上方绘制路径，效果如图 4-32 所示。

图 4-32

（3）选择"路径选择"工具 ，在图像窗口中选择绘制的路径，按住 Alt 键的同时，向右拖曳鼠标复制路径。用相同的方法，复制多个路径。新建图层并将其命名为"边框"。将前景色设为红色（其 R、G、B 的值分别设为 255、28、86）。按 Ctrl+Enter 组合键将路径转化为选区，按 Alt + Delete 组合键，用前景色填充选区，按 Ctrl+D 组合键取消选区，效果如图 4-33 所示。

（4）在"图层"控制面板上方，将"边框"图层的混合模式设为"叠加"。复制多次"边框"图层，"图层"控制面板中生成"边框"图层的多个副本图层，如图 4-34 所示。选择"移动"工具 ，分别将复制出的图形进行旋转并调整到适当的位置，效果如图 4-35 所示。

图 4-33　　　　　　　　　　　图 4-34　　　　　　　　　　　图 4-35

4．制作展示图

（1）新建图层并将其命名为"画框"。将前景色设为深红色（R、G、B 的值分别设为 204、0、

51）。选择"自定形状"工具，单击属性栏中的"形状"选项，弹出"形状"面板，在面板中选择图形"边框 1"，选中属性栏中的"填充像素"按钮，在图像窗口中绘制图形，如图 4-36 所示。

（2）单击"图层"控制面板下方的"添加图层样式"按钮 *fx*，在弹出的菜单中选择"投影"命令，弹出"图层样式"对话框，选项的设置如图 4-37 所示；选择"斜面和浮雕"选项，切换到相应的对话框中进行设置，如图 4-38 所示，单击"确定"按钮，图像效果如图 4-39 所示。

图 4-36

图 4-37　　　　　　　图 4-38　　　　　　　图 4-39

（3）新建图层并将其命名为"矩形"。选择"矩形"工具，选中属性栏中的"填充像素"按钮，绘制矩形，如图 4-40 所示。按 Ctrl + O 组合键，打开光盘中的"Ch04 > 素材 > 文物鉴赏会广告设计 > 06"文件。选择"移动"工具，将文物图片拖曳到矩形上适当的位置，效果如图 4-41 所示。在"图层"控制面板中生成新的图层并将其命名为"文物 1"。按住 Alt 键的同时，将鼠标放在"文物 1"图层和"矩形"图层的中间，当鼠标指针变为图标时，如图 4-42 所示。单击鼠标，创建图层的剪贴蒙版，图像效果如图 4-43 所示。

图 4-40　　　　图 4-41　　　　图 4-42　　　　图 4-43

（4）按 Ctrl + O 组合键，打开光盘中的"Ch04 > 素材 > 文物鉴赏会广告设计 > 07、08、09、10"文件。用相同的方法制作出如图 4-44 所示的效果。单击"图层"控制面板下方的"创建新组"按钮，生成新的图层组"组 1"，将其重命名为"展示图"。将"文物 5"和"画框"图层之间的所有图层拖曳到新建的"展示图"图层组中。

（5）按 Ctrl + Shift+S 组合键，弹出"存储为"对话框，将其命名为"文物鉴赏会广告背景图"，保存图像为"TIFF"格式，单击"确定"按钮，将图像保存。

图 4-44

CorelDRAW 应用

5. 添加文字

（1）按 Ctrl+N 组合键，新建一个 A4 页面。按 Ctrl+I 组合键，弹出"导入"对话框，选择光盘中的"Ch04 > 效果 > 文物鉴赏会广告设计 > 文物鉴赏会广告背景图"文件，单击"导入"按钮，在页面中单击导入图片。按 P 键，图片在页面中居中对齐，效果如图 4-45 所示。

（2）选择"文本"工具 字，在页面适当位置输入需要的文字。选择"选择"工具 ，在属性栏中选取适当的字体并设置文字大小，效果如图 4-46 所示。选择"形状"工具 ，向左拖曳文字下方的 图标，调整文字的间距，效果如图 4-47 所示。

图 4-45　　　　　　　　图 4-46　　　　　　　　图 4-47

（3）选择"文本"工具 字，在适当的位置输入需要的文字。选择"选择"工具 ，在属性栏中选取适当的字体并设置文字大小。选择"形状"工具 ，向左拖曳文字下方的 图标，调整文字的间距。在"CMYK 调色板"中的"红"色块上单击鼠标左键，填充文字，效果如图 4-48 所示。

（4）选择"轮廓图"工具 ，在文字对象上拖曳光标，为文字添加轮廓化效果。在属性栏中将"填充色"选项颜色设为白色，其他选项的设置如图 4-49 所示。按 Enter 键确认操作，效果如图 4-50 所示。

图 4-48　　　　　　　　图 4-49　　　　　　　　图 4-50

（5）用上述相同的方法制作文字"鉴赏会"，效果如图 4-51 所示。选择"文本"工具 字，在页面适当的位置输入需要的文字。选择"选择"工具 ，在属性栏中选取适当的字体并设置文字

大小，效果如图 4-52 所示。文物鉴赏会广告制作完成，如图 4-53 所示。

图 4-51

图 4-52

图 4-53

4.3　舞蹈大赛广告

4.3.1　案例分析

　　本例是为即将开展的舞蹈大赛设计制作的宣传广告。本次舞蹈大赛主要是以街舞为主题来表现舞蹈这种艺术形式。在广告设计上要求通过图片和文字的艺术设计，表现出强烈的号召力和舞蹈艺术的感染力。

4.3.2　设计理念

　　在设计制作过程中先从背景入手，通过渐变的黑白方框背景图增加画面的立体感。通过对广告语的艺术编排点明主题。通过灵活的设计和编排文字展现出舞蹈大赛的相关信息。整个广告设计年轻时尚，活力四射。（最终效果参看光盘中的"Ch04 > 效果 > 舞蹈大赛广告设计 > 舞蹈大赛广告"，如图 4-54 所示。）

4.3.3　操作步骤

图 4-54

Photoshop 应用

1.　制作背景效果

　　（1）按 Ctrl + N 组合键，新建一个文件：宽度为 21 厘米，高度为 29.7 厘米，分辨率为 200 像素/英寸，颜色模式为 RGB，背景内容为白色，单击"确定"按钮。

　　（2）单击"图层"控制面板下方的"创建新图层"按钮 　 ，生成新的图层并将其命名为"底色"。选择"矩形选框"工具 　 ，在图像窗口的上半部绘制选区，并填充选区为白色，如图 4-55 所示。选择"滤镜 > 杂色 > 添加杂色"命令，在弹出的对话框中进行设置，如图 4-56 所示，单击"确定"按钮。按 Ctrl+D 组合键取消选区，效果如图 4-57 所示。

图 4-55 图 4-56 图 4-57

（3）新建图层并将其命名为"杂点"。将前景色设为黑色。选择"画笔"工具 ，在属性栏中单击"切换画笔面板"按钮 ，弹出"画笔"控制面板，单击"画笔笔尖形状"选项，在弹出的相应面板中进行设置，如图 4-58 所示。单击"形状动态"选项，在弹出的相应面板中进行设置，如图 4-59 所示。单击"散布"选项，在弹出的相应面板中进行设置，如图 4-60 所示。在图像窗口中拖曳鼠标，绘制出的图形效果如图 4-61 所示。

图 4-58 图 4-59 图 4-60 图 4-61

（4）在"图层"控制面板上方，将"杂点"图层的"不透明度"选项设为 11%，如图 4-62 所示。图像窗口中的效果如图 4-63 所示。

图 4-62 图 4-63

2. 制作地板砖

（1）按 Ctrl + N 组合键，新建一个文件：宽度为 4 厘米，高度为 4 厘米，分辨率为 200 像素/

英寸，颜色模式为 RGB，背景内容为白色，单击"确定"按钮。按 Ctrl+R 组合键显示出标尺。选择"移动"工具，在标尺上拖曳出两条参考线，如图 4-64 所示。选择"矩形选框"工具，按住 Shift 键的同时，在图像窗口中绘制 2 个方形选区，效果如图 4-65 所示。填充选区为黑色，按 Ctrl+D 组合键取消选区，效果如图 4-66 所示。选择"编辑 > 定义图案"命令，在弹出的对话框中进行设置，如图 4-67 所示。

图 4-64　　　　　图 4-65　　　　　图 4-66　　　　　图 4-67

（2）返回到背景图像窗口中，新建图层并将其命名为"地板砖"。选择"矩形选框"工具，在图像窗口的下半部绘制选区，如图 4-68 所示。选择"油漆桶"工具，在属性栏中"设置填充区域的源"选项的下拉列表中选择"图案"，在"图案"面板中选择刚才定义好的"图案 1"，如图 4-69 所示，其他选项为默认值。在图像窗口的选区中单击鼠标，用"图案 1"填充选区，按 Ctrl+D 组合键取消选区，效果如图 4-70 所示。

图 4-68　　　　　　　图 4-69　　　　　　　图 4-70

（3）按 Ctrl+T 组合键，在控制框中单击鼠标右键，在弹出的快捷菜单中选择"斜切"命令，分别拖曳各个控制手柄到适当的位置，如图 4-71 所示。按 Enter 键确认操作，效果如图 4-72 所示。

（4）单击"图层"面板下方的"添加图层蒙版"按钮，为"地板砖"图层添加蒙版。选择"渐变"工具，将渐变色设为从黑色到白色。选中属性栏中的"线性渐变"按钮，按住 Shift 键的同时，在图像窗口中从上向下拖曳渐变色，效果如图 4-73 所示。

图 4-71　　　　　　　　图 4-72　　　　　图 4-73

3. 添加人物图片

（1）按 Ctrl + O 组合键，打开光盘中的"Ch04 > 素材 > 舞蹈大赛广告设计 > 01"文件，选择"移动"工具，将人物图片拖曳到图像窗口中适当的位置，效果如图 4-74 所示。在"图层"控制面板中生成新的图层并命名为"人物"。

（2）将"圆形"图层拖曳到图层控制面板下方的"创建新图层"按钮 上进行复制，生成新的图层"人物副本"，并拖曳该图层到"人物"图层的下方，如图 4-75 所示。将复制出的人物图片垂直翻转，并向图像窗口的下方拖曳，最后只留出手部图像做人物的倒影效果，效果如图 4-76 所示。

（3）单击"图层"控制面板下方的"添加图层蒙版"按钮 ，为"人物副本"图层添加蒙版。选择"渐变"工具，将渐变色设为从白色到黑色。在手部倒影上从上向下拖曳渐变色，效果如图 4-77 所示。

图 4-74 　　　　　 图 4-75 　　　　　 图 4-76 　　　　　 图 4-77

（4）按 Ctrl + O 组合键，打开光盘中的"Ch04 > 素材 > 舞蹈大赛广告设计 > 02"文件，选择"移动"工具，将人物图片拖曳到图像窗口中适当的位置并调整其大小，效果如图 4-78 所示，在"图层"控制面板中生成新的图层将其命名为"人物 2"。单击面板下方的"添加图层样式"按钮 ，在弹出的菜单中选择"外发光"命令，将发光颜色设为黄色（其 R、G、B 的值分别为 255、246、0），其他选项的设置如图 4-79 所示。单击"确定"按钮，效果如图 4-80 所示。

（5）按 Ctrl + Shift+S 组合键，弹出"存储为"对话框，将其命名为"舞蹈大赛广告背景图"，保存图像为"TIFF"格式，单击"确定"按钮，将图像保存。

图 4-78 　　　　　　　　　 图 4-79 　　　　　　　　　 图 4-80

CorelDRAW 应用

4. 添加标题文字

（1）按 Ctrl+N 组合键，新建一个 A4 页面。按 Ctrl+I 组合键，弹出"导入"对话框，选择光盘中的"Ch04 > 效果 > 舞蹈大赛广告设计 > 舞蹈大赛广告背景图"文件，单击"导入"按钮，在页面中单击导入图片。按 P 键，图片在页面中居中对齐，效果如图 4-81 所示。

（2）选择"文本"工具 字，在页面适当的位置输入需要的文字。选择"选择"工具 ，在属性栏中选取适当的字体并设置文字大小，并单击"文本"属性栏中的"粗体"按钮 ，将文字设为粗体，如图 4-82 所示。选择"形状"工具 ，向右拖曳文字下方的 图标，调整文字的间距，效果如图 4-83 所示。

STREET DANCE

图 4-82

STREET DANCE

图 4-81

图 4-83

（3）选择"渐变填充"工具 ，弹出"渐变填充"对话框，点选"自定义"单选框，在"位置"选项中分别输入 0、37、85、100 四个位置点，单击右下角的"其他"按钮，分别设置四个位置点颜色的 CMYK 值为 0（0、0、0、100），37（0、100、100、0），85（0、100、100、0），100（0、0、0、100），其他选项的设置如图 4-84 所示。单击"确定"按钮，填充文字，效果如图 4-85 所示。

图 4-84

STREET DANCE

图 4-85

（4）选择"椭圆形"工具 ，按住 Ctrl 键的同时，分别绘制两个同心正圆形，如图 4-86 所示。选择"选择"工具 ，使用圈选的方法将刚绘制的正圆形同时选取，按 Ctrl+L 组合键将其合并，在"CMYK 调色板"中的"青"色块上单击鼠标左键，填充图形并去除图形的轮廓线，效果

如图 4-87 所示。

图 4-86

图 4-87

（5）选择"选择"工具 ，在数字键盘上按+键，复制图形。按住 Shift 键的同时，向内拖曳图形右上方的控制手柄，将其按原比例缩小。在"CMYK 调色板"中的"红"色块上单击鼠标左键，填充图形，效果如图 4-88 所示。

（6）选择"椭圆形"工具 ，按住 Ctrl 键的同时，在适当位置绘制一个正圆形。在"CMYK 调色板"中的"洋红"色块上单击鼠标左键，填充图形并填充轮廓线为白色。在属性栏中的"轮廓宽度" .2 mm 文本框中设置数值为 2.5mm，按 Enter 键确认操作，效果如图 4-89 所示。

图 4-88

图 4-89

（7）选择"选择"工具 ，使用圈选的方法将刚绘制的几个图形同时选取，按 Ctrl+G 组合键将其群组。选择"文本"工具 ，在页面适当的位置输入需要的文字。选择"选择"工具 ，在属性栏中选取适当的字体并设置文字大小。选择"形状"工具 ，向左拖曳文字下方的 图标，调整文字的间距，效果如图 4-90 所示。

（8）选择"形状"工具 ，单击选取文字"街"的节点，向下拖曳文字到适当的位置，效果如图 4-91 所示。

图 4-90

图 4-91

（9）选择"形状"工具 ，单击选取文字"舞"的节点，向下拖曳文字到适当的位置，如图 4-92 所示。使用相同的方法分别选取文字"大赛"的节点，并将其拖曳至适当的位置，效果如图 4-93 所示。

图 4-92 图 4-93

（10）按 Ctrl+Q 组合键，将文字转换为曲线。在"CMYK 调色板"中的"白"色块上单击鼠标左键，填充文字，效果如图 4-94 所示。

（11）选择"形状"工具 ，在文字上需要的位置分别双击添加节点，并分别将其拖曳到适当的位置，效果如图 4-95 所示。

图 4-94 图 4-95

（12）选择"轮廓图"工具 ，在文字上拖曳光标，为文字对象添加轮廓化效果。在属性栏中将"填充色"选项颜色设为红色，其他选项的设置如图 4-96 所示。按 Enter 键确认操作，效果如图 4-97 所示。

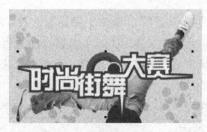

图 4-96 图 4-97

（13）选择"选择"工具 ，选取文字"时尚街舞大赛"，在数字键盘上按+键，复制一组文字。选择"阴影"工具 ，在文字对象中由上至下拖曳光标，为文字添加阴影效果，在属性栏中的设置如图 4-98 所示。按 Enter 键确认操作，效果如图 4-99 所示。

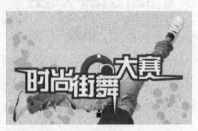

图 4-98 图 4-99

（14）选择"文本"工具 字，在页面适当的位置输入需要的文字。选择"选择"工具 ，在属性栏中选取适当的字体并设置文字大小，填充文字为白色，效果如图 4-100 所示。

（15）选择"轮廓图"工具 ，在文字上拖曳光标，为文字对象添加轮廓化效果。在属性栏中将"填充色"选项颜色设为黑色，其他选项的设置如图 4-101 所示，按 Enter 键，确认操作，效果如图 4-102 所示。

（16）选择"选择"工具 ，使用圈选的方法将输入的文字同时选取，按 Ctrl+G 组合键将其群组。在属性栏中将"旋转角度" .0 文本框中的数值设置为 348，按 Enter 键确认操作，效果如图 4-103 所示。

图 4-100

图 4-101

图 4-102

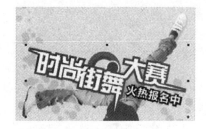

图 4-103

5.　添加其他文字

（1）选择"文本"工具 字，在页面适当的位置输入需要的文字。选择"选择"工具 ，在属性栏中选取适当的字体并设置文字大小，填充文字为白色。

（2）按 F12 键，弹出"轮廓笔"对话框，在"颜色"选项中设置轮廓线的颜色为"红"色，其他选项的设置如图 4-104 所示。单击"确定"按钮，效果如图 4-105 所示。

图 4-104

图 4-105

（3）选择"文本"工具 字，在页面适当的位置输入需要的文字。选择"选择"工具 ，在属

性栏中选取适当的字体并设置文字大小，效果如图 4-106 所示。

（4）选择"文本"工具 字，在页面适当的位置输入需要的文字。选择"选择"工具 ，在属性栏中选取适当的字体并设置文字大小。在"CMYK 调色板"中的"黄"色块上单击鼠标左键，填充文字，效果如图 4-107 所示。

图 4-106

图 4-107

（5）按 F12 键，弹出"轮廓笔"对话框，在"颜色"选项中设置轮廓线的颜色为"黑"色，其他选项的设置如图 4-108 所示，单击"确定"按钮，效果如图 4-109 所示。

图 4-108

图 4-109

（6）使用上述相同的方法添加其他文字，效果如图 4-110 所示。按 Ctrl+I 组合键，弹出"导入"对话框，选择光盘中的"Ch04 > 素材 > 舞蹈大赛广告设计 > 03"文件，单击"导入"按钮，在页面中单击导入图片。选择"选择"工具 ，将图片拖曳到适当的位置，如图 4-111 所示。舞蹈大赛广告制作完成，效果如图 4-112 所示。

图 4-110

图 4-111

图 4-112

4.4　空调广告

4.4.1　案例分析

本例是为空调制造商设计制作的销售宣传广告。广告设计要求在展示产品特色功能的同时，又要体现产品的性价比。

4.4.2　设计理念

在设计制作过程中先从背景入手，通过海洋背景图片体现出产品源于自然的特点。红色丝带图片的添加在引导人们视线的同时，突出前方的主体。通过空调图片展示出产品的新颖款式。通过文字的编排设计详细介绍产品的特色功能和较高的性能。（最终效果参看光盘中的"Ch04 > 效果 > 空调广告设计 > 空调广告"，如图 4-113 所示。）

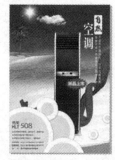

图 4-113

4.4.3　操作步骤

Photoshop 应用

1. 制作背景效果

（1）按 Ctrl + O 组合键，打开光盘中的"Ch04 > 素材 > 空调广告设计 > 01、02、03"文件。选择"移动"工具 ，分别将 02 和 03 素材图片拖曳到 01 图像窗口的适当位置，效果如图 4-114 所示，在"图层"控制面板中分别生成新的图层并将其命名为"红丝带""空调"，如图 4-115 所示。

（2）单击"图层"控制面板下方的"创建新组"按钮 ，生成新的图层组并将其命名为"圆形组合"。新建图层并将其命名为"圆形"。将前景色设为天蓝色（其 R、G、B 的值分别为 206、249、248）。选择"椭圆"工具 ，选中属性栏中的"填充像素"按钮 ，在图像窗口的左下方拖曳鼠标绘制圆形，效果如图 4-116 所示。

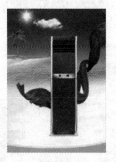
图 4-114

图 4-115

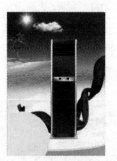
图 4-116

（3）单击"图层"控制面板下方的"添加图层样式"按钮 ，在弹出的菜单中选择"投影"命令，弹出对话框，将投影颜色设为青色（其 R、G、B 的值分别为 16、120、142），其他选项的

设置如图 4-117 所示，单击"确定"按钮，效果如图 4-118 所示。

图 4-117 　　　　　　　　　　　　　　　　图 4-118

（4）单击"图层"控制面板下方的"添加图层样式"按钮 _fx._，在弹出的菜单中选择"描边"命令，弹出对话框，将描边颜色设为白色，其他选项的设置如图 4-119 所示，单击"确定"按钮，效果如图 4-120 所示。

图 4-119 　　　　　　　　　　　　　　　　图 4-120

（5）将"圆形"图层拖曳到图层控制面板下方的"创建新图层"按钮 上进行复制，连续复制 5 次，在"图层"控制面板中生成新的副本图层，如图 4-121 所示。选择"移动"工具，分别将复制出的图形拖曳到适当的位置并调整大小，效果如图 4-122 所示。在"图层"控制面板中，将"圆形"图层拖曳至"圆形 副本 5"图层的上方，如图 4-123 所示，图像窗口中的效果如图 4-124 所示。

图 4-121 　　　　　　图 4-122 　　　　　　图 4-123 　　　　　　图 4-124

（6）在"图层"控制面板中，将"圆形 副本 3"图层拖曳至"圆形"图层的上方，如图 4-125 所示，图像窗口中的效果如图 4-126 所示。单击"圆形组合"图层组左侧的三角形按钮 ▽，将其隐藏。按 Ctrl + Shift+S 组合键，弹出"存储为"对话框，将其命名为"空调广告背景图"，保存图像为"TIFF"格式，单击"确定"按钮，将图像保存。

图 4-125　　　　　　　　　图 4-126

CorelDRAW 应用

2. 添加标题文字

（1）按 Ctrl+N 组合键，新建一个 A4 页面。按 Ctrl+I 组合键，弹出"导入"对话框，选择光盘中的"Ch04 > 效果 > 空调广告设计 > 空调广告背景图"文件，单击"导入"按钮，在页面中单击导入图片。按 P 键，图片在页面中居中对齐，效果如图 4-127 所示。

（2）选择"文本"工具 字，单击属性栏中的"将文本更改为垂直方向"按钮 ⫿，在页面的左上方输入需要的文字。选择"选择"工具 ，在属性栏中选取适当的字体并设置文字大小，填充文字为白色，效果如图 4-128 所示。选择"形状"工具 ，向上拖曳文字下方的 ⫿ 图标，调整文字的行距，效果如图 4-129 所示。

图 4-127　　　　　　　　图 4-128　　　　　　　　图 4-129

（3）选择"矩形"工具 □，在属性栏中将矩形上下左右 4 个角的"圆角半径"均设为 23，在适当的位置绘制一个圆角矩形，填充图形为白色并去除图形的轮廓线，效果如图 4-130 所示。

（4）选择"文本"工具 字，在页面适当的位置输入需要的文字。选择"选择"工具 ，在属性栏中选取适当的字体并设置文字大小。选择"形状"工具 ，向上拖曳文字下方的 ⫿ 图标，调整文字的行距，效果如图 4-131 所示。

（5）选择"选择"工具 ，使用圈选的方法将文字和圆角矩形同时选取，按 Ctrl+L 组合键将其合并，效果如图 4-132 所示。

图 4-130　　　　　　　图 4-131　　　　　　　图 4-132

（6）选择"文本"工具 字，在页面中分别输入需要的文字。选择"选择"工具 ，在属性栏中选取适当的字体并设置文字大小，填充文字为白色，效果如图 4-133 所示。

（7）选择"椭圆形"工具 ，按住 Ctrl 键的同时，在页面中分别绘制 3 个大小相等的圆形，填充图形为白色并去除图形的轮廓线。选择"选择"工具 ，分别将 3 个大小相等的圆拖曳到文字中适当的位置，如图 4-134 所示。

图 4-133　　　　图 4-134

（8）选择"星形"工具 ，在属性栏中的设置如图 4-135 所示。在页面中适当的位置拖曳光标绘制一个星形，如图 4-136 所示。在"CMYK 调色板"中的"红"色块上单击鼠标左键，填充图形并去除图形的轮廓线，效果如图 4-137 所示。

图 4-135　　　　　　　　图 4-136　　　　　　　图 4-137

（9）选择"椭圆形"工具 ，按住 Ctrl 键的同时，在星形对象中绘制一个圆形，如图 4-138 所示。选择"选择"工具 ，按住 Shift 键的同时，选取星形和圆形，按 Ctrl+L 组合键将其合并，效果如图 4-139 所示。

（10）选择"文本"工具 字，单击属性栏中的"将文本更改为水平方向"按钮 ，在星形对象中输入需要的文字。选择"选择"工具 ，在属性栏中选取适当的字体并设置文字大小。选择"形状"工具 ，向左拖曳文字下方的 图标，调整文字的间距，效果如图 4-140 所示。

图 4-138　　　　　　　图 4-139　　　　　　　图 4-140

3．添加其他文字

（1）选择"文本"工具 字，在页面适当的位置输入需要的文字。选择"选择"工具 ，在属性栏中选取适当的字体并设置文字大小，效果如图 4-141 所示。

（2）选择"文本"工具 字，在页面适当的位置输入需要的文字。选择"选择"工具 ，在属性栏中选取适当的字体并设置文字大小。选择"形状"工具 ，向左拖曳文字下方的 图标，调整文字的间距，效果如图 4-142 所示。在"CMYK 调色板"中的"蓝"色块上单击鼠标左键，填充文字，效果如图 4-143 所示。

（3）使用相同的方法，在文字右侧输入需要的文字。选择"选择"工具 ，在属性栏中选取适当的字体并设置文字大小。选择"形状"工具 ，调整文字的间距。在"CMYK 调色板"中的"红"色块上单击鼠标左键，填充文字，效果如图 4-144 所示。

图 4-141　　　　　图 4-142　　　　　图 4-143　　　　　图 4-144

（4）选择"文本"工具 字，输入需要的文字。选择"选择"工具 ，在属性栏中选取适当的字体并设置文字大小，如图 4-145 所示。选择"文本 > 段落格式化"命令，弹出"段落格式化"面板，选项的设置如图 4-146 所示。按 Enter 键确认操作，效果如图 4-147 所示。

（5）选择"矩形"工具 ，按住 Ctrl 键的同时，在页面适当的位置分别绘制 3 个大小相等的矩形，在"CMYK 调色板"中的"红"色块上单击鼠标左键，填充图形并去除图形的轮廓线。选择"挑选"工具 ，分别将 3 个矩形拖曳到文字中适当的位置，效果如图 4-148 所示。

图 4-145　　　　　图 4-146　　　　　图 4-147　　　　　图 4-148

（6）选择"文本"工具 字，输入需要的文字。选择"选择"工具 ，在属性栏中选取适当的字体并设置文字大小。选择"段落格式化"面板，选项的设置如图 4-149 所示。按 Enter 键确认操作，文字效果如图 4-150 所示。空调广告制作完成，效果如图 4-151 所示。

图 4-149　　　　　图 4-150　　　　　图 4-151

4.5 流行音乐会广告

4.5.1 案例分析

本例是为即将演出的流行音乐会设计制作的宣传广告。音乐会邀请了中外众多明星参与，主题是"激情之夜"。广告设计要求表现出流行音乐的感染力和号召力。

4.5.2 设计理念

在设计制作过程中先从背景入手，通过黄色和橘黄色放射状图形营造出欢快热闹的气氛。通过多个装饰图形表现出音乐的感染力。使用陶醉在音乐中的青年图片体现出广告的主题。在广告的下方通过灵活的文字设计和编排给出音乐会的相关信息。整个广告设计展现出活力四射、积极向上的主题，极具感染力和号召力。（最终效果参看光盘中的"Ch04 > 效果 > 流行音乐会广告"，如图 4-152 所示。）

图 4-152

4.5.3 操作步骤

1. 制作海报背景

（1）按 Ctrl+N 组合键，新建一个页面。在属性栏的"页面度量"选项中设置宽度为 216mm、高度为 303mm，按 Enter 键确认操作，页面尺寸显示为设置的大小。双击"矩形"工具 □，绘制一个与页面大小相等的矩形，如图 4-153 所示。设置图形填充颜色的 CMYK 值为 1、16、96、0，填充图形并去除图形的轮廓线，效果如图 4-154 所示。

（2）选择"矩形"工具 □，在页面适当的位置绘制一个矩形，如图 4-155 所示。选择"效果 > 添加透视"命令，调整图形最上方的两个节点，将其透视变形，效果如图 4-156 所示。

图 4-153 图 4-154 图 4-155 图 4-156

（3）选择"选择"工具 �W，在"CMYK 调色板"中的"白"色块上单击鼠标，填充图形并去除图形的轮廓线，效果如图 4-157 所示。

（4）选择"选择"工具 �W，再次单击图形，使其处于旋转状态，在数字键盘上按+键，复制

一个图形。将旋转中心拖曳到适当的位置，拖曳右下角的控制手柄，将图形旋转到需要的角度，如图 4-158 所示。按住 Ctrl 键的同时，再连续点按 D 键，按需要再制出多个图形，效果如图 4-159 所示。用圈选的方法将图形全部选取，按 Ctrl+L 组合键将其合并，调整其大小并将其拖曳到适当的位置，效果如图 4-160 所示。

图 4-157　　　　图 4-158　　　　图 4-159　　　　图 4-160

（5）选择"透明度"工具，在图形对象上由中心向右拖曳光标，为图形添加透明效果。在属性栏中进行设置，如图 4-161 所示。按 Enter 键确认操作，透明效果如图 4-162 所示。

图 4-161　　　　　　　　　图 4-162

（6）选择"选择"工具，选择"效果 > 图框精确剪裁 > 放置在容器中"命令，鼠标指针变为黑色箭头形状，在黄色矩形上单击，如图 4-163 所示。将透明图形置入到矩形中，效果如图 4-164 所示。

（7）选择"效果 > 图框精确剪裁 > 编辑内容"命令，选择"选择"工具，选取图形，将图形向上拖曳到适当的位置，如图 4-165 所示。选择"效果 > 图框精确剪裁 > 结束编辑"命令，效果如图 4-166 所示。

图 4-163　　　　图 4-164　　　　图 4-165　　　　图 4-166

2. 制作圆圈图形

（1）选择"椭圆形"工具 ○，按住 Ctrl 键的同时，绘制一个圆形，如图 4-167 所示。在属性栏中将"轮廓宽度" ○ .2mm ▼框中设置数值为 3，在"CMYK 调色板"中的"洋红"色块上单击鼠标右键，填充图形的轮廓线，效果如图 4-168 所示。

（2）选择"阴影"工具 □，在图形上从上至下拖曳光标，为图形添加阴影效果。在属性栏中将阴影颜色设为白色，其他选项的设置如图 4-169 所示。按 Enter 键确认操作，效果如图 4-170 所示。

图 4-167　　　　图 4-168　　　　　　　图 4-169　　　　　　　图 4-170

（3）选择"选择"工具 ▷，在数字键盘上按+键，复制一个图形。按住 Shift 键的同时，拖曳图形右上角的控制手柄，将图形等比例缩小，如图 4-171 所示。在"CMYK 调色板"中的"红"色块上单击鼠标右键，填充图形轮廓线的颜色，效果如图 4-172 所示。

（4）选择"椭圆形"工具 ○，按住 Ctrl 键的同时，绘制一个圆形。在"CMYK 调色板"中的"洋红"色块上单击鼠标，填充图形并去除图形的轮廓线，效果如图 4-173 所示。

（5）选择"选择"工具 ▷，用圈选的方式将 3 个图形同时选取，按 Ctrl+G 组合键将其群组。用上述所讲的方法，制作出多个图形，并将其群组，效果如图 4-174 所示。

图 4-171　　　　图 4-172　　　　图 4-173　　　　图 4-174

3. 制作文字效果

（1）选择"文件 > 导入"命令，弹出"导入"对话框。选择光盘中的"Ch04 > 素材 > 流行音乐会广告 > 01"文件，单击"导入"按钮，在页面中单击导入图片，并调整其大小和位置，效果如图 4-175 所示。

（2）选择"文本"工具 字，输入需要的文字。选择"选择"工具 ▷，在属性栏中选择合适的字体并设置文字大小，效果如图 4-176 所示。按 Ctrl+Q 组合键将文字转换为曲线。选择"形状"工具 ⤵，选取不需要的节点，如图 4-177 所示。按 Delete 键删除选取的节点，并在"CMYK 调色

板"中的"白"色块上单击鼠标，填充文字，效果如图 4-178 所示。

图 4-175　　　　　　　　图 4-176　　　　　　　　图 4-177　　　　　　　　图 4-178

（3）选择"选择"工具 ，按 F12 键，弹出"轮廓笔"对话框，在"颜色"选项中设置轮廓线的颜色为"洋红"，其他选项的设置如图 4-179 所示。单击"确定"按钮，效果如图 4-180 所示。

图 4-179　　　　　　　　　　　　　　　图 4-180

（4）选择"轮廓图"工具 ，在文字图形上拖曳光标，为文字图形添加轮廓化效果。在属性栏中的设置如图 4-181 所示。按 Enter 键确认操作，效果如图 4-182 所示。

图 4-181　　　　　　　　　　　　　　　图 4-182

（5）选择"星形"工具 ，在属性栏中进行设置，如图 4-183 所示。在文字上拖曳鼠标绘制图形。在"CMYK 调色板"中的"洋红"色块上单击鼠标左键，填充图形并去除图形的轮廓线，效果如图 4-184 所示。

图 4-183　　　　　　　　　　　　　　　图 4-184

（6）选择"选择"工具 ▶ ，按住 Shift 键的同时，将文字与星形同时选取，按 Ctrl+G 组合键将其群组。再次单击图形，使其处于旋转状态，拖曳右下方的控制手柄，将其旋转到适当的角度，效果如图 4-185 所示。用相同的方法制作其他文字，效果如图 4-186 所示。

图 4-185

图 4-186

（7）选择"文件 > 导入"命令，弹出"导入"对话框。选择光盘中的"Ch04 > 素材 > 流行音乐会广告 > 02"文件，单击"导入"按钮，在页面中单击导入图片，并调整其大小和位置，效果如图 4-187 所示。选择"椭圆形"工具 ○ ，按住 Ctrl 键的同时，在页面适当的位置绘制一个圆形，在"CMYK 调色板"中的"洋红"色块上单击鼠标，填充图形并去除图形的轮廓线，效果如图 4-188 所示。

图 4-187

图 4-188

（8）选择"选择"工具 ▶ ，按数字键盘上的+键复制图形，按住 Ctrl 键的同时，按住鼠标左键水平向右拖曳图形，并在适当的位置上单击鼠标右键，复制一个图形，效果如图 4-189 所示。按住 Ctrl 键，再连续点按两次 D 键，按需要再绘制出两个图形，效果如图 4-190 所示。

图 4-189

图 4-190

（9）选择"文本"工具 字 ，输入需要的文字。选择"选择"工具 ▶ ，在属性栏中选择合适的字体并设置文字大小，效果如图 4-191 所示。按 Ctrl+Q 组合键，将文字转换为曲线。

（10）选择"渐变填充"工具 ■ ，弹出"渐变填充"对话框。点选"自定义"单选框，在"位置"选项中分别添加并输入 0、47、100 三个位置点，分别设置三个位置点的颜色为：黄、白、黄，

其他选项的设置如图 4-192 所示。单击"确定"按钮，填充图形并去除文字图形的轮廓线，效果如图 4-193 所示。

图 4-191 图 4-192 图 4-193

4. 添加内容文字

（1）选择"文件 ＞ 导入"命令，弹出"导入"对话框。选择光盘中的"Ch04 ＞ 素材 ＞ 流行音乐会广告 ＞ 03、04"文件，单击"导入"按钮，在页面中分别单击导入图片，分别并调整其大小与位置，效果如图 4-194 所示。

图 4-194

（2）选择"选择"工具 ，选取需要的图形，如图 4-195 所示。按数字键盘上的+键复制图形，并将其拖曳到适当的位置，按 Shift+PageUp 组合键，将图形移至图层前面，如图 4-196 所示。用上述所讲的方法，多次复制需要的图形，并分别调整其位置与大小，效果如图 4-197 所示。

图 4-195 图 4-196 图 4-197

（3）选择"文本"工具 ，输入需要的文字。选择"选择"工具 ，在属性栏中选择合适的字体并设置文字大小，效果如图 4-198 所示。

（4）选择"文本"工具 ，输入需要的文字。选择"选择"工具 ，在属性栏中选择合适的字体并设置文字大小，效果如图 4-199 所示。在"CMYK 调色板"中的"洋红"色块上单击鼠标，填充文字，如图 4-200 所示。

图 4-198　　　　　　　　　　　图 4-199　　　　　　　　　　　图 4-200

（5）选择"文本"工具 字，选取需要的文字，如图 4-201 所示。在"CMYK 调色板"中的"红"色块上单击鼠标，填充文字，并在属性栏中调整文字大小，效果如图 4-202 所示。

图 4-201　　　　　　　　　　　　　　　图 4-202

（6）用上述相同的方法添加其他文字，效果如图 4-203 所示。选择"文本"工具 字，在页面的左上方输入需要的文字。选择"选择"工具 ，在属性栏中选择合适的字体并设置文字大小，如图 4-204 所示。流行音乐会广告制作完成，效果如图 4-205 所示。

图 4-203　　　　　　　　　　　图 4-204　　　　　　　　　图 4-205

4.6　汉堡广告

4.6.1　案例分析

本例是为某快餐厅的新品上市而设计制作的宣传广告。这次活动以汉堡的美味为主题，以各种优惠活动为辅。在广告设计上要求通过独特的设计展示出新食品的特色。

4.6.2 设计理念

在设计制作过程中先从背景入手，通过橙色的背景和礼花似的图形营造出热闹喜庆的气氛。通过汉堡图片和对广告语的艺术设计，使主题鲜明突出。通过其他文字的编排体现各种优惠活动。整个设计简洁明快、主题突出，能引起人们的注意，从而产生购买的欲望。（最终效果参看光盘中的"Ch04 > 效果 > 汉堡广告设计 > 汉堡广告"，如图 4-206 所示。）

4.6.3 操作步骤

图 4-206

Photoshop 应用

1. 制作背景图形

（1）按 Ctrl + N 组合键，新建一个文件：宽度为 21 厘米，高度为 29.7 厘米，分辨率为 100 像素/英寸，颜色模式为 RGB，背景内容为白色，单击"确定"按钮。

（2）选择"渐变"工具，单击属性栏中的"点按可编辑渐变"按钮，弹出"渐变编辑器"对话框，在"位置"选项中分别输入 0、50、100 三个位置点，分别设置三个位置点颜色的 RGB 值为 0（255、255、255），50（252、204、0），100（255、30、0），如图 4-207 所示，单击"确定"按钮。在属性栏中选中"径向渐变"按钮，在图像窗口中由左下方至右上方拖曳渐变，效果如图 4-208 所示。

（3）新建图层并将其命名为"羽化 1"。将前景色设为黄色（其 R、G、B 的值分别为 255、174、0）。选择"椭圆选框"工具，在图像窗口中绘制椭圆形选区，如图 4-209 所示。

图 4-207

图 4-208

图 4-209

（4）在选区中单击鼠标右键，在弹出的菜单中选择"变换选区"命令，选区周围出现控制手柄，将鼠标指针放在变换框的控制手柄外边，指针变为旋转图标，拖曳鼠标将选区旋转到适当的角度，按 Enter 键确认操作，效果如图 4-210 所示。

（5）选择"选择 > 修改 > 羽化"命令，在弹出的对话框中进行设置，如图 4-211 所示，单击"确定"按钮。按 Alt+Delete 组合键，用前景色填充选区，按 Ctrl+D 组合键取消选区，效果如图 4-212 所示。

| 图 4-210 | 图 4-211 | 图 4-212 |

（6）新建图层并将其命名为"羽化 2"。将前景色设为红色（其 R、G、B 的值分别为 255、30、0）。选择"椭圆选框"工具 ，在图像窗口中绘制椭圆形选区，如图 4-213 所示。

（7）按 Shift+F6 组合键，在弹出对话框中进行设置，如图 4-214 所示，单击"确定"按钮。按 Alt+Delete 组合键，用前景色填充选区，按 Ctrl+D 组合键取消选区，如图 4-215 所示。

| 图 4-213 | 图 4-214 | 图 4-215 |

2. 制作底图

（1）在"通道"控制面板中，单击"通道"控制面板下方的"创建新通道"按钮 ，生成新通道"Alpha1"。选择"钢笔"工具 ，选中属性栏中的"路径"按钮 ，在图像窗口绘制路径，如图 4-216 所示。按 Ctrl+Enter 组合键将路径转换为选区，填充选区为白色，并取消选区，效果如图 4-217 所示。

（2）选择"滤镜 > 像素化 > 彩色半调"命令，在弹出的对话框中进行设置，如图 4-218 所示，单击"确定"按钮，效果如图 4-219 所示。

| 图 4-216 | 图 4-217 | 图 4-218 | 图 4-219 |

（3）按住 Ctrl 键的同时，单击"Alpha1"通道的缩览图，图形周围生成选区。单击"RGB"

通道，返回到"图层"控制面板，图像窗口中的效果如图 4-220 所示。新建图层并将其命名为"白色形状"。填充选区为白色，并取消选区，效果如图 4-221 所示。

图 4-220　　　　　　　　　图 4-221

（4）在"路径"控制面板中，选中"路径 1"，如图 4-222 所示。选择"直接选择"工具，分别选取各个节点并拖曳到适当的位置，效果如图 4-223 所示。返回到"图层"控制面板中，新建图层并将其命名为"橙色形状"。按 Ctrl+Enter 组合键将路径转换为选区。

（5）选择"渐变"工具，在属性栏中选择"径向渐变"按钮，在图像窗口中由中心至左下方拖曳渐变，按 Ctrl+D 组合键取消选区，效果如图 4-224 所示。

图 4-222　　　　　　　　图 4-223　　　　　　　　图 4-224

3.　制作装饰图形

（1）新建图层并将其命名为"色彩 1"。将前景色设为黄色（其 R、G、B 的值分别为 255、204、0）。选择"椭圆选框"工具，在图像窗口中绘制椭圆形选区，如图 4-225 所示。

（2）选择"选择 > 修改 > 羽化"命令，在弹出的对话框中进行设置，如图 4-226 所示，单击"确定"按钮。按 Alt+Delete 组合键，用前景色填充选区，按 Ctrl+D 组合键，取消选区，效果如图 4-227 所示。

图 4-225　　　　　　　　图 4-226　　　　　　　　图 4-227

（3）新建图层并将其命名为"色彩 2"。将前景色设为白色。选择"椭圆选框"工具，在图

像窗口中适当的位置绘制椭圆形选区，填充选区为白色，并取消选区，效果如图 4-228 所示。

（4）选择"滤镜 > 模糊 > 高斯模糊"命令，在弹出的对话框中进行设置，如图 4-229 所示，单击"确定"按钮，效果如图 4-230 所示。

| 图 4-228 | 图 4-229 | 图 4-230 |

（5）在"图层"控制面板中，按住 Alt 键的同时，将鼠标放在"橙色形状"图层和"色彩 1"图层的中间，鼠标指针变为 图标，单击鼠标，为"色彩 1"图层创建剪贴蒙版。再次按住 Alt 键，将鼠标放在"色彩 1"图层和"色彩 2"图层的中间，鼠标指针变为 图标，单击鼠标，为"色彩 2"图层创建剪贴蒙版，如图 4-231 所示，图像窗口中的效果如图 4-232 所示。

| 图 4-231 | 图 4-232 |

（6）在"图层"控制面板中，按住 Shift 键的同时，选择"色彩 1"、"色彩 2"图层，将其拖曳到控制面板下方的"创建新图层"按钮 上进行复制，生成新的副本图层，如图 4-233 所示。

（7）选择"色彩 1 副本"图层，按 Ctrl+T 组合键，图形周围出现变换框，在变换框中单击鼠标右键，在弹出的快捷菜单中选择"水平翻转"命令，水平翻转图形并调整大小，按 Enter 键确认操作，效果如图 4-234 所示。选择"色彩 2 副本"图层，用相同的方法制作出如图 4-235 所示的效果。

| 图 4-233 | 图 4-234 | 图 4-235 |

（8）单击"图层"控制面板下方的"创建新的填充或调整图层"按钮 ，在弹出的菜单中选择"色彩平衡"命令，在"图层"控制面板中生成"色彩平衡 1"图层，同时在弹出的"色彩平衡"面板中进行设置，如图 4-236 所示，按 Enter 键确认操作，图像效果如图 4-237 所示。

图 4-236　　　　　　　　　　　　图 4-237

4．为图片添加发光效果

（1）按 Ctrl + O 组合键，打开光盘中的"Ch04 > 素材 > 汉堡广告设计 > 01"文件，选择"移动"工具，拖曳汉堡图片到图像窗口的左下方，效果如图 4-238 所示，在"图层"控制面板中生成新图层并将其命名为"汉堡"。

（2）单击"图层"控制面板下方的"添加图层样式"按钮 ，在弹出的菜单中选择"外发光"命令，弹出"图层样式"对话框，将发光颜色设为白色，其他选项的设置如图 4-239 所示，单击"确定"按钮，效果如图 4-240 所示。

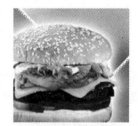

图 4-238　　　　　　　　　　图 4-239　　　　　　　　　　图 4-240

（3）按住 Ctrl 键的同时，单击"汉堡"图层的缩览图，图片周围生成选区。单击"图层"控制面板下方的"创建新的填充或调整图层"按钮 ，在弹出的菜单中选择"色彩平衡"命令，在"图层"控制面板中生成"色彩平衡 2"图层，同时在弹出的"色彩平衡"对话框中进行设置，如图 4-241 所示，按 Enter 键确认操作，效果如图 4-242 所示。

（4）新建图层并将其命名为"画笔"。将前景色设为白色。选择"画笔"工具，单击属性栏中的"切换画笔面板"按钮，弹出"画笔"控制面板，选择"画笔笔尖形状"选项，切换到相应的面板中进行设置，如图 4-243 所示。选择"形状动态"选项，切换到相应的控制面板中进

行设置，如图 4-244 所示。选择"散布"选项，切换到相应的面板中进行设置，如图 4-245 所示。在图像窗口绘制图形，效果如图 4-246 所示。

图 4-241 图 4-242 图 4-243

图 4-244 图 4-245 图 4-246

5. 添加文字

（1）选择"横排文字"工具 T，分别输入需要的文字并选取文字，在属性栏中分别选择合适的字体并设置文字大小，效果如图 4-247 所示，在"图层"控制面板中生成新的文字图层。

（2）按 Ctrl + O 组合键，打开光盘中的"Ch04 > 素材 > 汉堡广告设计 > 02"文件。选择"移动"工具，拖曳图片到图像窗口中适当的位置，效果如图 4-248 所示。在"图层"控制面板中生成新的图层并将其命名为"图形"。按住 Shift 键的同时，在"图层"控制面板中选中"图形"和白色"文字"图层，按 Ctrl+E 组合键合并图层，并将其命名为"美味至尊汉堡"。

图 4-247 图 4-248

（3）单击"图层"控制面板下方的"添加图层样式"按钮 fx，在弹出的菜单中选择"投影"

命令，在弹出的对话框中进行设置，如图 4-249 所示。选择"外发光"选项，切换到相应的对话框，将发光颜色设为白色，其他选项的设置如图 4-250 所示。选择"斜面和浮雕"选项，切换到相应的对话框中进行设置如图 4-251 所示，单击"确定"按钮，效果如图 4-252 所示。

图 4-249

图 4-250

图 4-251

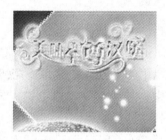

图 4-252

（4）单击"图层"控制面板下方的"添加图层样式"按钮 fx，在弹出的菜单中选择"渐变叠加"命令，弹出"图层样式"对话框，单击"渐变"选项右侧的"点按可编辑渐变"按钮，弹出"渐变编辑器"对话框，在"位置"选项中分别输入 12、54、94 三个位置点，分别设置三个位置点颜色的 RGB 值为 12（189、2、2），54（255、150、0），94（189、2、2），如图 4-253 所示。单击"确定"按钮，返回到"渐变叠加"对话框中进行设置，如图 4-254 所示。

图 4-253

图 4-254

（5）选择"描边"选项，切换到相应的对话框，将描边颜色设为白色，其他选项的设置如图4-255所示，单击"确定"按钮，效果如图4-256所示。按Shift+Ctrl+S组合键，弹出"储存为"对话框，将其命名为"汉堡广告背景图"，保存图像为"TIFF"格式，并取消勾选"存储选项"下的"Alpha通道"和"图层"选项，单击"保存"按钮，将图像保存。

图 4-255　　　　　　　　　　　　　　图 4-256

CorelDRAW 应用

6. 制作标志和文字效果

（1）按 Ctrl+N 组合键，新建一个 A4 页面。选择"文件 > 导入"命令，弹出"导入"对话框，选择光盘中的"Ch04 > 效果 > 汉堡广告设计 > 汉堡广告背景图"文件，单击"导入"按钮，在页面中单击导入图片，按 P 键，图片居中对齐页面，效果如图 4-257 所示。

（2）选择"贝塞尔"工具，在绘图页面中左上角绘制一个不规则图形，如图 4-258 所示。在"CMYK 调色板"中的"白"色块上单击鼠标左键，填充图形并去除图形的轮廓线，效果如图 4-259 所示。

图 4-257　　　　　　　图 4-258　　　　　　　图 4-259

（3）选择"手绘"工具，在页面适当的位置绘制一条曲线，如图 4-260 所示。按 F12 键，弹出"轮廓笔"对话框，在"颜色"选项中设置轮廓线的颜色为白色，其他选项的设置如图 4-261 所示。单击"确定"按钮，效果如图 4-262 所示。使用相同方法制作其他曲线，效果如图 4-263 所示。

图 4-260　　　　　　　图 4-261　　　　　　　图 4-262　　　　图 4-263

（4）选择"文本"工具 字，在绘制的图形上输入需要的文字。选择"选择"工具，在属性栏中选择合适的字体并设置文字大小。在"CMYK 调色板"中的"红"色块上单击鼠标左键，填充文字，如图4-264 所示。选择"矩形"工具 口，绘制一个矩形，填充图形为白色，并去除图形的轮廓线，效果如图 4-265 所示。

（5）用相同方法制作多个矩形图形，效果如图 4-266 所示。选择"贝塞尔"工具，再绘制一个三角形，填充图形为白色，并去除图形的轮廓线，效果如图 4-267 所示。用相同的方法绘制另一个三角形，效果如图 4-268 所示。

图 4-264

图 4-265　　　　　图 4-266　　　　　图 4-267　　　　　图 4-268

（6）选择"文本"工具 字，在适当的位置输入需要的文字。选择"选择"工具，在属性栏中选择合适的字体并设置文字大小。设置文字填充色的 CMYK 值为 0、80、100、0，填充文字，效果如图 4-269 所示。按 Ctrl+F9 组合键，在弹出的"轮廓图"对话框中进行设置，如图 4-270 所示，单击"应用"按钮，效果如图 4-271 所示。

图 4-269　　　　　　　图 4-270　　　　　　　图 4-271

（7）选择"文本"工具，输入需要的文字。选择"选择"工具，在属性栏中选择合适的字体并设置文字大小，填充文字为白色，效果如图 4-272 所示。选择"文本"工具，选取需要的文字，如图 4-273 所示。在属性栏中设置文字大小，在"CMYK 调色板"中的"红"色块上单击鼠标，填充文字，效果如图 4-274 所示。

图 4-272 图 4-273 图 4-274

（8）选择"星形"工具，在属性栏中设置如图 4-275 所示，在页面适当的位置绘制星形。在"CMYK 调色板"中的"红"色块上单击鼠标左键，填充图形并去除图形的轮廓线，效果如图 4-276 所示。用相同方法绘制多个星形，效果如图 4-277 所示。

图 4-275 图 4-276 图 4-277

（9）按 Ctrl+I 组合键，弹出"导入"对话框，选择光盘中的"Ch04 > 素材 > 汉堡广告设计 > 03 文件"，单击"导入"按钮，在页面中适当的位置单击导入图片。选择"选择"工具，拖曳图片到适当的位置并调整其大小，效果如图 4-278 所示。

（10）选择"文本"工具，在适当的位置输入需要的文字。选择"选择"工具，在属性栏中选择合适的字体并设置文字大小，设置文字填充色的 CMYK 值为 0、80、100、0，填充文字，效果如图 4-279 所示。

图 4-278 图 4-279

（11）按 Ctrl+F9 组合键，在弹出的"轮廓图"对话框中进行设置，如图 4-280 所示，单击"应用"按钮，效果如图 4-281 所示。选择"选择"工具，选取需要的文字，在属性栏中的"旋转角度"框中设置数值为 8.8，按 Enter 键确认操作，效果如图 4-282 所示。

图 4-280　　　　　　　　图 4-281　　　　　　　　图 4-282

（12）选择"阴影"工具 ，在文字对象中从上至下拖曳鼠标，为文字添加阴影效果。在属性栏中设置如图 4-283 所示，按 Enter 键确认操作，效果如图 4-284 所示。

图 4-283　　　　　　　　　　　　　　图 4-284

（13）选择"贝塞尔"工具 ，在适当的位置绘制一条曲线，如图 4-285 所示。选择"文本"工具 ，将光标置于曲线上并单击鼠标，光标在路径上显示，输入需要的文字。选择"选择"工具 ，在属性栏中选择合适的字体并设置文字大小。在"CMYK 调色板"中的"红"色块上单击鼠标，填充文字，效果如图 4-286 所示。选择"选择"工具 ，选取曲线，在"调色板"中的"无填充"按钮 上单击鼠标右键，去除曲线路径的颜色，效果如图 4-287 所示。

图 4-285　　　　　　　　图 4-286　　　　　　　　图 4-287

（14）选择"选择"工具 ，选取路径文字，按 Ctrl+F9 组合键，在弹出的"轮廓图"对话框中进行设置，如图 4-288 所示，单击"应用"按钮，效果如图 4-289 所示。汉堡广告制作完成，效果如图 4-290 所示。

图 4-288　　　　　　　　图 4-289　　　　　　　　图 4-290

4.7　小家电广告

4.7.1　案例分析

本例是为某家电制造商设计制作的小家电销售宣传广告。广告设计要求在展示出家电产品的同时，体现相关的优惠信息。

4.7.2　设计理念

在设计制作过程中先从背景入手，通过橙色的背景和电闪雷鸣的图片营造出具有冲击力的画面，给人强烈的视觉冲击力。通过对广告语的艺术设计，使宣传的主题鲜明突出。通过小家电的排列展示出宣传的产品。通过右下角的文字体现出各种优惠活动。整个设计简洁明快、主题突出，易使人产生参与的欲望。（最终效果参看光盘中的"Ch04 > 效果 > 小家电广告设计 > 小家电广告"，如图 4-291 所示。）

图 4-291

4.7.3　操作步骤

Photoshop 应用

1．制作背景图像

（1）按 Ctrl + O 组合键，打开光盘中的"Ch04 > 素材 > 小家电广告设计 > 01"文件，如图 4-292 所示。新建图层并将其命名为"图形"，将前景色设为橘红色（其 R、G、B 的值分别为 250、107、51）。选择"多边形套索"工具，在图像窗口中绘制选区，按 Alt+Delete 组合键，用前景色填充选区，按 Ctrl+D 组合键，取消选区，效果如图 4-293 所示。

图 4-292

图 4-293

（2）单击"图层"控制面板下方的"添加图层蒙版"按钮，为"图形"图层添加蒙版。将前景色设为黑色。选择"画笔"工具，在属性栏中单击"画笔"选项右侧的按钮，弹出画笔选择面板，选择需要的画笔形状，如图 4-294 所示，在属性栏中将"不透明度"选项设为 50%，

在图像窗口拖曳鼠标擦除不需要的图像，效果如图 4-295 所示。

图 4-294 图 4-295

（3）按 Ctrl+O 组合键，打开光盘中的"Ch04 > 素材 > 小家电广告设计 > 02"文件。选择"移动"工具 ，将图片拖曳到图像窗口中适当的位置并调整其大小，效果如图 4-296 所示，在"图层"控制面板中生成新的图层并将其命名为"风暴"。单击控制面板下方的"添加图层蒙版"按钮 ，为"风暴"图层添加蒙版，如图 4-297 所示。

图 4-296 图 4-297

（4）选择"画笔"工具 ，在属性栏中单击"画笔"选项右侧的按钮 ，弹出画笔选择面板，选择需要的画笔形状，如图 4-298 所示，在属性栏中将"不透明度"选项设为 80%，在图像窗口拖曳鼠标擦除不需要的图像，效果如图 4-299 所示。

图 4-298 图 4-299

（5）在"图层"控制面板上方，将"风暴"图层的混合模式选项设为"明度"，如图 4-300 所示，图像效果如图 4-301 所示。

（6）按 Ctrl+O 组合键，打开光盘中的"Ch04 > 素材 > 小家电广告设计 > 03、04、05、06"文件。选择"移动"工具 ，分别将图片拖曳到图像窗口中适当的位置并调整其大小，效果如图

4-302 所示，在"图层"控制面板中分别生成新的图层并将其命名为"电饭煲""煮蛋器""加湿器""微波炉"，如图 4-303 所示。

图 4-300

图 4-301

图 4-302

图 4-303

（7）新建图层并将其命名为"阴影"。选择"钢笔"工具 ，选中属性栏中的"路径"按钮 ，在图像窗口中绘制路径，如图 4-304 所示。按 Ctrl+Enter 组合键，将路径转换为选区，填充选区为黑色，按 Ctrl+D 组合键，取消选区，效果如图 4-305 所示。

图 4-304

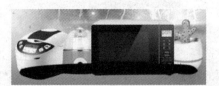

图 4-305

（8）选择"滤镜 > 模糊 > 高斯模糊"命令，在弹出的对话框中进行设置，如图 4-306 所示，单击"确定"按钮，效果如图 4-307 所示。

图 4-306

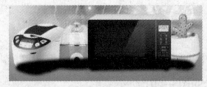

图 4-307

（9）在"图层"控制面板中，将"阴影"图层拖曳到"电饭煲"图层的下方，如图 4-308 所

示，图像效果如图 4-309 所示。

图 4-308

图 4-309

（10）选中"微波炉"图层。按 Ctrl+O 组合键，打开光盘中的"Ch04 ＞ 素材 ＞ 小家电广告设计 ＞ 07"文件。选择"移动"工具，分别将图片拖曳到图像窗口中适当的位置并调整其大小，效果如图 4-310 所示，在"图层"控制面板中分别生成新的图层并将其命名为"花瓣 1"。

（11）选择"滤镜 ＞ 模糊 ＞ 动感模糊"命令，在弹出的对话框中进行设置，如图 4-311 所示，单击"确定"按钮，效果如图 4-312 所示。

图 4-310

图 4-311

图 4-312

（12）连续两次将"花瓣 1"图层拖曳到"图层"控制面板下方的"创建新图层"按钮　上进行复制，生成新的副本图层。选择"移动"工具，在图像窗口中分别拖曳复制的图片到适当的位置并调整其大小，效果如图 4-313 所示。

（13）按 Ctrl+O 组合键，打开光盘中的"Ch04 ＞ 素材 ＞ 小家电广告设计 ＞ 08"文件。选择"移动"工具，将图片拖曳到图像窗口中适当的位置并调整其大小，效果如图 4-314 所示，在"图层"控制面板中分别生成新的图层并将其命名为"花瓣 2"。按 Ctrl+F 组合键，重复上一次滤镜"动感模糊"命令，图像效果如图 4-315 所示。

图 4-313

图 4-314

图 4-315

（14）按 Ctrl + Shift+S 组合键，弹出"存储为"对话框，将其命名为"小家电广告背景图"，保存图像为"TIFF"格式，单击"确定"按钮，将图像保存。

CorelDRAW 应用

2. 添加并标题文字

（1）按 Ctrl+N 组合键，新建一个页面。在属性栏的"页面度量"选项中分别设置宽度为 300mm、高度为 200mm，按 Enter 键确认操作，页面尺寸显示为设置的大小。按 Ctrl+I 组合键，弹出"导入"对话框，选择光盘中的"Ch04 > 效果 > 小家电广告设计 > 小家电广告背景图"文件，单击"导入"按钮，在页面中单击导入图片。按 P 键，图片在页面中居中对齐，效果如图 4-316 所示。

（2）选择"文本"工具字，在页面外分别输入需要的文字。选择"选择"工具，在属性栏中分别选择合适的字体并设置文字大小，效果如图 4-317 所示。

图 4-316

图 4-317

（3）选择"选择"工具，选取文字"巨"，再次单击文字，使其处于旋转状态，向右拖曳上方中间的控制手柄到适当的位置，松开鼠标左键，文字的倾斜效果如图 4-318 所示。使用相同的方法制作其他文字倾斜效果，如图 4-319 所示。

图 4-318　　　　　　　　　　　　　　　　　图 4-319

（4）选择"选择"工具，选取文字"L"，按 Ctrl+Q 组合键，将文字转换为曲线，如图 4-320 所示。选择"形状"工具，圈选需要的节点，如图 4-321 所示，按 Shift+向右方向键，适当调整节点到适当的位置，效果如图 4-322 所示。

图 4-320　　　　　　　　　　图 4-321　　　　　　　　　　图 4-322

（5）选择"形状"工具 ，选取需要的节点，如图 4-323 所示，将其拖曳到适当的位置，效果如图 4-324 所示。选择"椭圆形"工具 ，按住 Ctrl 键的同时，在适当的位置绘制圆形，填充为黑色并去除图形轮廓线，效果如图 4-325 所示。

图 4-323　　　　　　　　　图 4-324　　　　　　　　　　　　　　图 4-325

（6）选择"选择"工具 ，按住 Shift 键的同时，依次单击选取文字"巨型风暴潮"，按 Ctrl+G 组合键，将文字群组。选择"渐变填充"工具 ，弹出"渐变填充"对话框。点选"双色"单选框，将"从"选项颜色的 CMYK 值设置为：0、0、60、0，"到"选项颜色的 CMYK 值设置为：0、20、100、0，其他选项的设置如图 4-326 所示，单击"确定"按钮，填充文字，效果如图 4-327 所示。

图 4-326　　　　　　　　　　　　　　　　　图 4-327

（7）选择"阴影"工具 ，在文字对象上由上至下拖曳光标，为文字添加阴影效果，在属性栏中的设置如图 4-328 所示，按 Enter 键，效果如图 4-329 所示。

图 4-328　　　　　　　　　　　　　　　　图 4-329

（8）选择"选择"工具 ，选取文字"2013"。选择"渐变填充"工具 ，弹出"渐变填充"对话框，点选"自定义"单选框，在"位置"选项中分别输入 0、45、90、100 四个位置点，单击右下角的"其他"按钮，分别设置四个位置点颜色的 CMYK 值为 0（0、0、100、0），45（0、80、100、0），90（0、80、91、18），100（0、60、100、0），其他选项的设置如图 4-330 所示。单击"确定"按钮，填充文字，效果如图 4-331 所示。

图 4-330

图 4-331

（9）选择"阴影"工具 ，在文字对象上由上至下拖曳光标，为文字添加阴影效果，在属性栏中的设置如图 4-332 所示，按 Enter 键，效果如图 4-333 所示。

图 4-332

图 4-333

（10）选择"选择"工具 ，按 Shift+PageDown 组合键，将文字放置最底层，效果如图 4-334 所示。使用相同的方法为其他文字添加如图 4-335 所示的效果。

图 4-334

图 4-335

（11）选择"贝塞尔"工具 ，沿文字轮廓边缘绘制一个不规则闭合图形。按 F12 键，弹出"轮廓笔"对话框，将"颜色"选项的 CMYK 值设为 0、60、100、0，其他选项的设置如图 4-336 所示，单击"确定"按钮，效果如图 4-337 所示。

图 4-336

图 4-337

（12）选择"渐变填充"工具 ■，弹出"渐变填充"对话框，点选"自定义"单选框，在"位置"选项中分别输入 0、37、51、67、100 五个位置点，单击右下角的"其他"按钮，分别设置五个位置点颜色的 CMYK 值为 0（46、87、100、17），37（23、79、100、9），51（0、70、100、0），67（26、80、100、10），100（47、89、100、19），其他选项的设置如图 4-338 所示，单击"确定"按钮，填充图形，并去除图形的轮廓线。按 Shift+PageDown 组合键，将图形放置到最底层，效果如图 4-339 所示。

图 4-338

图 4-339

（13）选择"轮廓图"工具 ■，在图形对象上拖曳光标，为图形添加轮廓化效果。在属性栏中将"填充色"选项颜色的 CMYK 值设置为 0、80、100、0，将"轮廓色"选项颜色的 CMYK 值设置为 0、20、20、0，将"将渐变结束色"选项颜色设置为"霓虹粉"，其他选项的设置如图 4-340 所示，按 Enter 键确认操作，效果如图 4-341 所示。

图 4-340

图 4-341

（14）选择"阴影"工具 ■，在图形对象上由上至下拖曳光标，为图形添加阴影效果。在属性栏中的设置如图 4-342 所示，按 Enter 键，效果如图 4-343 所示。

图 4-342

图 4-343

（15）选择"选择"工具 ，使用圈选的方法将文字和图形同时选取，将其拖曳到页面中适当的位置并调整其大小，效果如图 4-344 所示。

（16）按 Ctrl+I 组合键，弹出"导入"对话框，选择光盘中的"Ch04 > 素材 > 小家电广告设

计 > 09"文件，单击"导入"按钮，在页面中单击导入图片。选择"选择"工具 ，将图片拖曳到适当的位置并调整其大小，效果如图 4-335 所示。连续按 Ctrl+PageDown 组合键，将图片向后移动到适当的位置，效果如图 4-336 所示。

图 4-344

图 4-345

图 4-346

3. 添加其他内容文字

（1）选择"矩形"工具 ，在页面适当的位置绘制一个矩形，设置矩形颜色的 CMYK 值为 0、80、100、0，填充图形并去除图形的轮廓线，效果如图 4-347 所示。保持图形选取状态，再次单击图形，使其处于旋转状态，向右拖曳上方中间的控制手柄到适当的位置，松开鼠标左键，倾斜效果如图 4-348 所示。

图 4-347

图 4-348

（2）选择"矩形"工具 ，在适当的位置绘制一个矩形，设置矩形颜色的 CMYK 值为 0、90、100、60，填充图形并去除图形的轮廓线，效果如图 4-349 所示。按 Ctrl+Q 组合键，将图形转换为曲线。选择"形状"工具 ，向右拖曳下边右侧的节点到适当的位置，效果如图 4-350 所示。

图 4-349

图 4-350

（3）按 Ctrl+PageDown 组合键，将图形向后移动一层，效果如图 4-251 所示。按住 Shift 键的同时，单击选取橘红色图形，按 Ctrl+G 组合键将其群组，如图 4-252 所示。

图 4-351

图 4-352

（4）选择"阴影"工具，在图形对象上由上至下拖曳光标，为图形添加阴影效果，在属性栏中的设置如图 4-353 所示，按 Enter 键，效果如图 4-354 所示。

图 4-353

图 4-354

（5）使用相同的方法制作其他图形，效果如图 4-355 所示。选择"文本"工具，在适当的位置分别输入需要的文字。选择"选择"工具，在属性栏中选择合适的字体并设置文字大小，效果如图 4-356 所示。

图 4-355

图 4-356

（6）选择"选择"工具，按住 Shift 键的同时，将输入的文字同时选取，在"CMYK 调色板"中的"白黄"色块上单击鼠标左键，填充文字，效果如图 4-357 所示。小家电广告制作完成，效果如图 4-358 所示。

图 4-357

图 4-358

课堂练习——白酒广告

在 Photoshop 中，使用矩形选框工具、渐变工具和图层样式命令制作背景效果，使用钢笔工具、自定义形状工具和渐变工具绘制装饰图形，使用矩形工具和路径选择工具绘制扇子图形。在 CorelDRAW 中，使用文本工具和贝塞尔工具制作路径文字效果，使用文本工具添加其他文字效果。（最终效果参看光盘中的"Ch04 > 效果 > 白酒广告设计 > 白酒广告"，如图 4-359 所示。）

图 4-359

课后习题——咖啡店广告

在 Photoshop 中，使用选框工具绘制相交选区，使用图层样式命令为图形添加阴影效果，使用套索工具和图层蒙版命令制作图像效果，使用钢笔工具和图层混合模式命令制作图形效果。在 CorelDRAW 中，使用绘图工具绘制标志图形，使用文本工具添加文字效果，使用交互式阴影工具为文字添加阴影效果，使用图框精确剪裁命令将图片置入图形中。（最终效果参看光盘中的"Ch04 > 效果 > 咖啡店广告设计 > 咖啡店广告"，如图 4-360 所示。）

图 4-360

第5章
DM直邮广告

DM直邮广告是一种具备个人资讯功能，并通过DM的媒体形式进行邮寄投递，进而为产品扩大客群的广告。DM是英文 Direct Mail 的缩写，意为直接、快速，简而言之，DM 可以视为一种直接有效的广告宣传手法，并且认知广度更高、耗费成本更低。DM广告的出现，也为广告主宣传自身品牌形象和产品提供了一个非常实用的高效广告载体。

课堂学习目标

- 了解 DM 直邮广告的特点
- 了解 DM 直邮广告的传播方式
- 掌握 DM 直邮广告的设计要领
- 掌握 DM 直邮广告的绘制方法和技巧

5.1 DM 直邮广告的基础知识

5.1.1 DM 直邮广告的特点

1. 范围广

DM 直邮广告大多通过邮寄或派发的形式传播给受众，是一种主动的传播方式。和其他广告依靠特定的广告媒介不同，DM 直邮广告的传播范围不会受到传播媒介的限制，因此传播范围非常广阔。

2. 自由度高

DM 广告可以自由选择目标群体，广告传播的精准度较高，能够在短时间内迅速将大量的广告传播到特定的群体中，从经济的角度上讲，大大降低了广告的成本。此外，DM 广告可以根据需要自由调整广告的信息量。

3. 形式多样

DM 直邮广告的形式有许多种，既可以做成折页也可以做成宣传册。外观形状上除了常见的正方形、矩形外，还可以做成菱形、花形等多种形状，如图 5-1、图 5-2 所示，这样可以增加广告对读者的吸引力，从而促使读者多次阅读。

图 5-1

图 5-2

5.1.2 DM 直邮广告的传播方式

（1）店内派送：一般在新品或促销信息上档前两天，由客户服务部门组织专员在店内派送。

（2）街头派送：一般由广告主委托活动公司组织数量庞大的专职人员在商圈、车站、十字路口等人流较大的繁华地点进行发放。

（3）上门投递：组织专门人员或委托邮政投递机构将 DM 投放到与产品对位的目标客群的家中。

（4）夹报发放：将广告夹在当地媒体发行的报纸中进行发放传播。

（5）邮寄投放：通过特定渠道获取客户名单，并按照名单上的地址信息邮寄给相关的会员。

5.1.3　DM 直邮广告的设计要领

1. 易读易懂

DM 直邮广告的标题与说明文字要尽量用易读易懂的语句来表现。目的是让人一目了然地获悉 DM 广告的主要内容，如图 5-3、图 5-4 所示。

图 5-3

图 5-4

2. 新奇独特

DM 直邮广告的形状样式多种多样，如折叠方法有对折、三折等多种方式。设计师可以根据折叠的方式设计出许多新奇的样式，但一定要便于读者拆阅，如图 5-5、图 5-6 和图 5-7 所示。

图 5-5

图 5-6

图 5-7

3. 明确对象

DM 是一种将广告信息直接投递给读者的广告，它的目标对象是已经确定的，这就需要设计师根据目标对象的年龄、性别、职业等特点，有针对性地进行广告设计，以此来提升广告的诉求力度。

5.2　辞典广告

5.2.1　案例分析

辞典主要是用来解释词语的意义、概念和用法的工具书。本辞典以收录常用必备的现代书面词语为主，并收录一定数量的文言词、口语词、方言和港台地区常用的词组。在广告设计上要求

通过对版式和文字的编排，突出汉字辞典的特性。

5.2.2 设计理念

在设计制作过程中先从背景入手，通过使用云和竹子图片的背景展现出悠远、知性的气质。添加具有杂色和卷页的底图，表现出深入人心的力量，给人格调感。垂直排列的文字和书法字体的运用展示出浓郁的古典特色。（最终效果参看光盘中的"Ch05 > 效果 > 辞典广告"，如图 5-8 所示。）

图 5-8

5.2.3 操作步骤

1. 制作背景效果

（1）按 Ctrl+N 组合键，新建一个文件：宽度为 29.7 厘米，高度为 21 厘米，分辨率为 200 像素/英寸，颜色模式为 RGB，背景内容为白色，单击"确定"按钮。

（2）按 Ctrl+O 组合键，打开光盘中的"Ch05 > 素材 > 辞典广告 > 01"文件。选择"移动"工具，将风景图片拖曳到图像窗口中适当的位置，效果如图 5-9 所示，在"图层"控制面板中生成新的图层并将其命名为"山水灰色"。单击"图层"控制面板下方的"添加图层蒙版"按钮，为"山水灰色"图层添加蒙版。

（3）按住 Ctrl 键的同时，单击"山水灰色"图层的缩览图，图像周围生成选区。用黑色填充选区，如图 5-10 所示，按 Ctrl+D 组合键取消选区。

图 5-9

图 5-10

（4）将前景色设为白色。选择"画笔"工具，在属性栏中单击"画笔"选项右侧的按钮，弹出画笔选择面板，选择需要的画笔形状，如图 5-11 所示。在图像窗口拖曳鼠标擦出需要的图像，效果如图 5-12 所示。

（5）单击"图层"控制面板下方的"创建新的填充或调整图层"按钮，在弹出的菜单中选择"色彩平衡"命令，在"图层"控制面板中自动生成"色彩平衡 1"图层，同时在弹出的"色彩平衡"面板中进行设置，如图 5-13 所示，按 Enter 键确认操作，图像效果如图 5-14 所示。

图 5-11

图 5-12　　　　　　　　　　图 5-13　　　　　　　　　　图 5-14

（6）新建图层并将其命名为"形状"。将前景色设为浅灰色（其 R、G、B 的值分别为 220、222、217）。选择"套索"工具，在图像窗口中绘制一个不规则选区，如图 5-15 所示。按 Alt+Delete 组合键，用前景色填充选区，按 Ctrl+D 组合键取消选区。

（7）选择"滤镜 > 杂色 > 添加杂色"命令，在弹出的对话框中进行设置，如图 5-16 所示。单击"确定"按钮，效果如图 5-17 所示。

图 5-15　　　　　　　　　　图 5-16　　　　　　　　　　图 5-17

（8）单击"图层"控制面板下方的"添加图层样式"按钮 *fx*，在弹出的菜单中选择"投影"命令，在弹出的对话框中进行设置，如图 5-18 所示，单击"确定"按钮，效果如图 5-19 所示。

图 5-18　　　　　　　　　　　　　　图 5-19

（9）新建图层并将其命名为"卷角"。选择"套索"工具 ，在图像窗口中绘制一个不规则选区，如图 5-20 所示。

（10）选择"渐变"工具 ，单击属性栏中的"点按可编辑渐变"按钮 ，弹出"渐变编辑器"对话框。将渐变色设为从白色到黑色，在色带上方选取左侧的不透明色标，将"不透明度"选项设为 0，选取右侧的不透明色标，将"不透明度"选项设为 50，如图 5-21 所示，单击"确定"按钮。在选区中从右上方到左下方拖曳渐变色，按 Ctrl+D 组合键，取消选区，效果如图 5-22 所示。

| 图 5-20 | 图 5-21 | 图 5-22 |

（11）选择菜单"滤镜 > 杂色 > 添加杂色"命令，在弹出的对话框中进行设置，如图 5-23 所示，单击"确定"按钮，效果如图 5-24 所示。

（12）单击"图层"控制面板下方的"添加图层样式"按钮 ，在弹出的菜单中选择"投影"命令，在弹出的对话框中进行设置，如图 5-25 所示，单击"确定"按钮，效果如图 5-26 所示。

| 图 5-23 | 图 5-24 | 图 5-25 | 图 5-26 |

2. 制作辞典效果

（1）按 Ctrl+O 组合键，打开光盘中的"Ch05 > 素材 > 辞典广告 > 02"文件。选择"移动"工具 ，将图片拖曳到图像窗口中的左侧，效果如图 5-27 所示。在"图层"控制面板中生成新的图层并将其命名为"竹子"。

（2）新建图层并将其命名为"形状变换"。将前景色设为浅蓝色（其 R、G、B 的值分别为 202、219、219）。选择"钢笔"工具 ，选中属性栏中的"路径"按钮 ，在图像窗口中绘制路径。

按 Ctrl+Enter 组合键将路径转换为选区，按 Alt+Delete 组合键，用前景色填充选区，按 Ctrl+D 组合键取消选区，效果如图 5-28 所示。

图 5-27　　　　　　　　　　　　图 5-28

（3）单击"图层"控制面板下方的"添加图层样式"按钮 **fx.**，在弹出的菜单中选择"投影"命令，在弹出的对话框中进行设置，如图 5-29 所示。选择"斜面和浮雕"选项，切换到相应的对话框中进行设置，如图 5-30 所示，单击"确定"按钮，效果如图 5-31 所示。

图 5-29　　　　　　　　　　　　图 5-30　　　　　　　　　　图 5-31

（4）按 Ctrl+O 组合键，打开光盘中的"Ch05 > 素材 > 辞典广告 > 03"文件。选择"移动"工具 **+**，将图片拖曳到图像窗口中适当的位置，效果如图 5-32 所示。在"图层"控制面板中生成新图层并将其命名为"书面"。

（5）按 Ctrl+T 组合键，在图像周围出现控制手柄，按住 Ctrl+Shift 组合键的同时，拖曳右边中间的控制手柄，使图像斜切变形。按 Enter 键确认操作，效果如图 5-33 所示。

图 5-32　　　　　　　　　　　　图 5-33

（6）单击"图层"控制面板下方的"添加图层样式"按钮 **fx.**，在弹出的菜单中选择"投影"

命令，在弹出的对话框中进行设置，如图 5-34 所示。选择"斜面和浮雕"选项，切换到相应的对话框中，选项的设置如图 5-35 所示，单击"确定"按钮，图像效果如图 5-36 所示。

图 5-34

图 5-35

图 5-36

（7）按住 Ctrl 键的同时，单击"书面"图层的缩览图，图像周围生成选区。单击"图层"控制面板下方的"创建新的填充或调整图层"按钮 ⊘，在弹出的菜单中选择"渐变"命令，在"图层"控制面板中自动生成"渐变填充 1"图层，同时弹出"渐变填充"对话框。单击"点按可编辑渐变"按钮 ████████▼，弹出"渐变编辑器"对话框，将渐变色设为从灰绿色（其 R、G、B 的值分别为 152、170、170）到灰绿色，在渐变色带上方添加一个不透明色标，分别选中不透明色标，将"位置"选项设置为"1""3""4"，分别将"不透明度"选项设为"0""31""0"，如图 5-37 所示。单击"确定"按钮，返回到"渐变填充"对话框，其他选项的设置如图 5-38 所示，单击"确定"按钮，效果如图 5-39 所示。

图 5-37

图 5-38

图 5-39

（8）新建图层并将其命名为"长方形"。将前景色设为墨绿色（其 R、G、B 的值分别为 33、47、33）。选择"多边形套索"工具 ▽，在图像窗口中绘制与书面高度相同的矩形选区，按 Alt+Delete 组合键，用前景色填充选区，按 Ctrl+D 组合键取消选区。

（9）选择"滤镜 > 杂色 > 添加杂色"命令，在弹出对话框中进行设置，如图 5-40 所示，单击"确定"按钮。按 Ctrl+T 组合键，对图形进行斜切变形，按 Enter 键确认操作，效果如图 5-41 所示。

（10）单击"图层"控制面板下方的"添加图层样式"按钮 _fx_，在弹出的菜单中选择"投影"

命令，在弹出的对话框中进行设置，如图 5-42 所示，单击"确定"按钮，效果如图 5-43 所示。

图 5-40 　　　　　　　　　　　　　　　图 5-41

图 5-42 　　　　　　　　　　　　　　　图 5-43

（11）新建图层并将其命名为"页数"。将前景色设为浅绿色（其 R、G、B 的值分别为 202、226、224）。选择"矩形选框"工具 ⬚，在图像窗口中拖曳鼠标绘制选区，按 Alt+Delete 组合键，用前景色填充选区，按 Ctrl+D 组合键取消选区。

（12）选择菜单"滤镜 > 纹理 > 拼缀图"命令，在弹出的对话框中进行设置，如图 5-44 所示。单击"确定"按钮，效果如图 5-45 所示。

图 5-44 　　　　　　　　　　　　　　　图 5-45

（13）在"图层"控制面板中，将"页数"图层拖曳到"形状变换"图层的上方。按 Ctrl+T 组合键，在图像周围出现控制手柄，按住 Ctrl 键的同时，拖曳控制手柄对图形进行扭曲变形，按 Enter 键确认操作，效果如图 5-46 所示。

（14）在"图层"控制面板中，按住 Shift 键的同时，选中"形状变换"图层和"长方形"图层之间的所有图层，按 Ctrl+G 组合键将其编组并将其命名为"书"。将"书"图层组拖曳到控制面板下方的"创建新图层"按钮 ⬚ 上进行复制，生成"书 副本"图层组。按 Ctrl+E 组合键将"书 副本"图层组中的所有图层合并，在图像窗口中适当调整其位置和倾斜度，效果如图 5-47 所示。

图 5-46 图 5-47

（15）按 Ctrl+O 组合键，打开光盘中的"Ch05 > 素材 > 辞典广告 > 04"文件。选择"移动"工具，将文字拖曳到图像窗口中适当的位置，效果如图 5-48 所示。在"图层"控制面板中生成新的图层并将其命名为"文字"。

（16）选择"横排文字"工具 T，在图像窗口的下方输入需要的黑色文字，选取文字，在属性栏中选择合适的字体并设置大小，适当地调整文字间距，效果如图 5-49 所示。辞典广告效果制作完成。

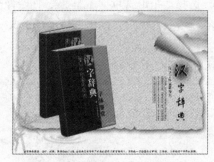

图 5-48 图 5-49

5.3 婴儿食品广告

5.3.1 案例分析

本例是为婴儿食品公司设计制作的食品推销广告。在广告设计上要求通过色彩的搭配体现出

174

健康的感觉。通过图形和文字的倾斜营造出强烈的视觉效果，突出产品主题。

5.3.2　设计理念

在设计制作过程中先从背景入手,通过使用叶子图形和艺术处理的文字体现出自然健康之感。通过产品图片的展示增加广告效果的真实感。通过文字的编排，更详细地介绍产品的特点和功效。整个设计简单大方，颜色清爽明快，易使人产生购买欲望。（最终效果参看光盘中的"Ch05 > 效果 > 婴儿食品广告设计 > 婴儿食品广告"，如图 5-50 所示。）

图 5-50

5.3.3　操作步骤

Photoshop 应用

1.　制作背景图

（1）按 Ctrl+N 组合键，新建一个文件：宽度为 29.7 厘米，高度为 21 厘米，分辨率为 200 像素/英寸，颜色模式为 RGB，背景内容为白色，单击"确定"按钮。

（2）选择"渐变"工具，单击属性栏中的"点按可编辑渐变"按钮，弹出"渐变编辑器"对话框，将渐变色设为从浅黄色（其 R、G、B 的值分别为 255、247、175）到黄色（其 R、G、B 的值分别为 255、204、20），如图 5-51 所示，单击"确定"按钮。选中属性栏中的"线性渐变"按钮，按住 Shift 键的同时，在图像窗口中从上至下拖曳渐变色，效果如图 5-52 所示。

图 5-51

图 5-52

（3）新建图层并将其命名为"圆形"。将前景色设为白色。选择"画笔"工具，在属性栏中单击"画笔"选项右侧的按钮，弹出画笔选择面板，选择需要的画笔形状，将"硬度"选项设为 100，如图 5-53 所示。在属性栏中适当调整画笔笔触的大小和不透明度，在图像窗口中单击鼠标绘制图像，效果如图 5-54 所示。

图 5-53　　　　　　　　　　　　　　　　图 5-54

2.　制作产品底图

（1）单击"图层"控制面板下方的"创建新组"按钮，生成新的图层组并将其命名为"产品"。新建图层并将其命名为"圆角矩形"。选择"圆角矩形"工具，选中属性栏中的"填充像素"按钮，将"半径"选项设为 96px，在图像窗口中拖曳鼠标绘制一个圆角矩形，效果如图5-55 所示。

（2）按 Ctrl+T 组合键，在图形周围出现控制手柄，单击鼠标右键，在弹出的快捷菜单中选择"扭曲"命令，拖曳左侧的两个控制手柄，使图形扭曲变形，按 Enter 键确认操作，效果如图 5-56所示。

图 5-55　　　　　　　　　　　　　　　　图 5-56

（3）按住 Ctrl 键的同时，单击"圆角矩形"图层的缩览图，图形周围生成选区。新建图层并将其命名为"圆角描边"。将前景色设为橙色（其 R、G、B 的值分别为 255、169、20）。选择"矩形选框"工具，在选区内单击鼠标右键，在弹出的快捷菜单中选择"描边"命令，在弹出的对话框中进行设置，如图 5-57 所示。单击"确定"按钮，按 Ctrl+D 组合键取消选区，效果如图 5-58所示。

图 5-57　　　　　　　　　　　　　　　　图 5-58

（4）单击"图层"控制面板下方的"添加图层样式"按钮 fx ，在弹出的菜单中选择"投影"命令，在弹出的对话框中进行设置，如图 5-59 所示，单击"确定"按钮，效果如图 5-60 所示。

图 5-59

图 5-60

3. 添加图片并绘制形状

（1）按 Ctrl+O 组合键，打开光盘中的"Ch05 > 素材 > 婴儿食品广告设计 > 01"文件。选择"移动"工具 ，将图片拖曳到图像窗口中适当的位置，效果如图 5-61 所示。在"图层"控制面板中生成新的图层并将其命名为"图片"。

（2）单击"图层"控制面板下方的"添加图层样式"按钮 fx ，在弹出的菜单中选择"投影"命令，在弹出的对话框中进行设置，如图 5-62 所示，单击"确定"按钮，效果如图 5-63 所示。单击"产品"图层组左侧的三角形图标 ，将"产品"图层组中的图层隐藏。

图 5-61

图 5-62

图 5-63

（3）新建图层并将其命名为"叶子形状"。将前景色设为白色。选择"钢笔"工具 ，在图像窗口中绘制路径，如图 5-64 所示。按 Ctrl+Enter 组合键将路径转换为选区，按 Alt+Delete 组合键，用前景色填充选区，按 Ctrl+D 组合键取消选区。

（4）单击"图层"控制面板下方的"添加图层样式"按钮 fx ，在弹出的菜单中选择"投影"命令，弹出对话框，将阴影颜色设为橘黄色（其 R、G、B 的值分别为 255、120、0），其他选项的设置如图 5-65 所示，单击"确定"按钮，效果如图 5-66 所示。

图 5-64 图 5-65 图 5-66

（5）将"叶子形状"图层拖曳到控制面板下方的"创建新图层"按钮 上进行复制，生成新的图层"叶子形状 副本"。选择"移动"工具 ，在图像窗口中将复制出的副本图形拖曳到适当的位置，双击"叶子形状 副本"图层的"投影"效果，在弹出的"图层样式"对话框中进行设置，如图 5-67 所示，单击"确定"按钮，图像效果如图 5-68 所示。

图 5-67 图 5-68

（6）按 Ctrl+Shift+E 组合键合并可见图层。按 Ctrl + Shift+S 组合键，弹出"存储为"对话框，将其命名为"婴儿食品广告背景图"，保存图像为"TIFF"格式，单击"保存"按钮，将图像保存。

CorelDRAW 应用

4. 制作标志

（1）按 Ctrl+N 组合键，新建一个 A4 页面。单击属性栏中的"横向"按钮 ，页面显示为横向页面。按 Ctrl+I 组合键，弹出"导入"对话框，选择光盘中的"Ch05 > 效果 > 婴儿食品广告设计 > 婴儿食品广告背景图"文件，单击"导入"按钮，在页面中单击导入图片。按 P 键，图片在页面中居中对齐，效果如图 5-69 所示。

（2）选择"文本"工具 ，在页面左上方输入需要的文字。选择"选择"工具 ，在属性栏中选取适当的字体并设

图 5-69

置文字大小。设置文字颜色的 CMYK 值为 100、0、100、50，填充文字，效果如图 5-70 所示。

（3）选择"贝塞尔"工具，在适当的位置绘制一个不规则闭合图形，如图 5-71 所示。设置图形颜色的 CMYK 值为 100、0、100、50，填充图形并去除图形的轮廓线，效果如图 5-72 所示。

（4）选择"文本"工具，输入需要的文字。选择"选择"工具，在属性栏中选取适当的字体并设置文字大小。设置文字颜色的 CMYK 值为 100、0、100、50，填充文字，效果如图 5-73 所示。

图 5-70　　　　　　图 5-71　　　　　　图 5-72　　　　　　图 5-73

5. 添加并编辑文字

（1）选择"贝塞尔"工具，在适当的位置绘制一条曲线，如图 5-74 所示。选择"文本"工具，输入需要的文字。选择"选择"工具，在属性栏中选取适当的字体并设置文字大小。设置文字颜色的 CMYK 值为 0、100、100、20，填充文字，效果如图 5-75 所示。选择"文本"工具，选取文字"我的"，在属性栏中设置文字的大小，如图 5-76 所示。

图 5-74　　　　　　图 5-75　　　　　　图 5-76

（2）选择"文本 > 使文本适合路径"命令，将文字拖曳到路径上，文本绕路径排列，如图 5-77 所示。单击鼠标，文字效果如图 5-78 所示。选择"形状"工具，单击选取文字"养"的节点，向左拖曳文字到适当的位置，效果如图 5-79 所示。

图 5-77　　　　　　图 5-78　　　　　　图 5-79

（3）单击选取文字"调"的节点，向左拖曳文字到适当的位置，如图 5-80 所示。使用相同的方法，分别拖曳文字"配师"的节点到适当的位置，效果如图 5-81 所示。选择"选择"工具，

选取曲线，在"无填充"按钮⊠上单击鼠标右键去除轮廓线，效果如图 5-82 所示。使用上述所讲的方法制作其他路径文字，效果如图 5-83 所示。

图 5-80 图 5-81

图 5-82 图 5-83

（4）选择"椭圆形"工具 ⊙，按住 Ctrl 键的同时，分别绘制两个同心圆，如图 5-84 所示。选择"选择"工具 ▶，使用圈选的方法将刚绘制的同心圆同时选取，按 Ctrl+L 组合键将其合并。在"CMYK 调色板"中的"深黄"色块上单击鼠标左键，填充图形并去除图形的轮廓线，效果如图 5-85 所示。

（5）选择"椭圆形"工具 ⊙，按住 Ctrl 键的同时，在适当的位置绘制一个圆形，如图 5-86 所示。在"CMYK 调色板"中的"深黄"色块上单击鼠标右键，填充图形轮廓线。在属性栏中的"轮廓宽度" ⊿ .2 mm ▼ 文本框中设置数值为 2mm，按 Enter 键确认操作，效果如图 5-87 所示。

图 5-84 图 5-85 图 5-86 图 5-87

（6）选择"贝塞尔"工具 ✎，在适当的位置绘制一个不规则闭合图形，如图 5-88 所示。在"CMYK 调色板"中的"橘红"色块上单击鼠标左键，填充图形并去除图形的轮廓线，效果如图 5-89 所示。

（7）选择"选择"工具 ▶，选取图形，按住 Shift 键的同时，向内拖曳图形右上角的控制手柄到适当的位置并单击鼠标右键，复制一个图形。在"CMYK 调色板"中的"深黄"色块上单击鼠标右键，填充图形轮廓线，并在"无填充"按钮⊠上单击鼠标左键，去除图形的填充色。在属性栏中的"轮廓宽度" ⊿ .2 mm ▼ 文本框中设置数值为 1mm，按 Enter 键确认操作，效果如图 5-90 所示。

图 5-88　　　　　　　　　图 5-89　　　　　　　　　图 5-90

（8）选择"文本"工具 字，输入需要的文字。选择"选择"工具 ，在属性栏中选取适当的字体并设置文字大小，如图 5-91 所示。选择"形状"工具 ，向左拖曳文字下方的 图标，调整文字的间距，如图 5-92 所示。在"CMYK 调色板"中的"蓝紫"色块上单击鼠标左键，填充文字，效果如图 5-93 所示。

图 5-91　　　　　　　　　图 5-92　　　　　　　　　图 5-93

（9）选择"选择"工具 ，选取文字，拖曳下边中间位置的控制手柄，将文字拉伸到适当的位置，如图 5-94 所示。选择"封套"工具 ，按住鼠标左键，向下拖曳右下角的控制节点，效果如图 5-95 所示。单击下边中间的控制节点，按 Delete 键将其删除，效果如图 5-96 所示。

图 5-94　　　　　　　　　图 5-95　　　　　　　　　图 5-96

（10）选择"轮廓图"工具 ，在文字上拖曳光标，为文字添加轮廓化效果。在属性栏中将"填充色"选项颜色设为白色，其他选项的设置如图 5-97 所示，按 Enter 键确认操作，效果如图 5-98 所示。

图 5-97　　　　　　　　　　　　　　图 5-98

181

（11）选择"文本"工具 字，在页面适当的位置输入需要的文字。选择"选择"工具 ，在属性栏中选取适当的字体并设置文字大小，如图 5-99 所示。选择"形状"工具 ，向左拖曳文字下方的 图标，调整文字的间距，效果如图 5-100 所示。

图 5-99　　　　　　　　　　　　图 5-100

（12）选择"选择"工具 ，选取文字，向左拖曳右边中间位置的控制手柄，将文字拖曳到适当的位置，如图 5-101 所示。在"CMYK 调色板"中的"蓝紫"色块上单击鼠标左键，填充文字，效果如图 5-102 所示。再次单击文字，使文字处于旋转状态，拖曳右上角的控制手柄，将文字旋转到适当的位置，效果如图 5-103 所示。

图 5-101　　　　　　图 5-102　　　　　　图 5-103

（13）选择"阴影"工具 ，在图形中由上至下拖曳光标，为图形添加阴影效果，在属性栏中的设置如图 5-104 所示，按 Enter 键确认操作，效果如图 5-105 所示。

图 5-104　　　　　　　　　　　　图 5-105

（14）选择"贝塞尔"工具 ，在适当的位置分别绘制两个不规则图形，如图 5-106 所示。在"CMYK 调色板"中的"橘红"色块上单击鼠标左键，填充图形并去除图形的轮廓线，效果如图 5-107 所示。

（15）选择"文本"工具 字，在页面适当的位置输入需要的文字。选择"选择"工具 ，在属性栏中选取适当的字体并设置文字大小。在"CMYK 调色板"中的"红"色块上单击鼠标左键，填充文字，效果如图 5-108 所示。

<div style="text-align:center">图 5-106　　　　　　　　　图 5-107　　　　　　　　　图 5-108</div>

（16）选择"文本"工具 字，在适当的位置输入需要的文字。选择"选择"工具 ，在属性栏中选取适当的字体并设置文字大小，如图 5-109 所示。选择"形状"工具 ，向下拖曳文字下方的 图标，调整文字的行距，如图 5-110 所示。婴儿食品广告制作完成，效果如图 5-111 所示。

<div style="text-align:center">图 5-109　　　　　　　　　图 5-110　　　　　　　　　图 5-111</div>

5.4 茶叶广告

5.4.1 案例分析

茶叶在我国具有悠久的历史，它具有良好的延年益寿、抗老强身的作用。在广告设计上要求表现出茶叶的香浓美味，更要体现出茶叶的天然成分。

5.4.2 设计理念

在设计制作过程中先从背景入手，通过茶园的背景图营造出轻松舒适的氛围，给人自然健康的印象。通过茶壶图片展示出茶义化悠久的历史，散发出的热气和茶香给人香浓可口的感觉。通过右下方图片的展示体现出产品含有天然的成分。（最终效果参看光盘中的"Ch05 > 效果 > 茶叶广告"，如图 5-112 所示。）

<div style="text-align:right">图 5-112</div>

5.4.3 操作步骤

1．制作背景效果

（1）按 Ctrl+N 组合键，新建一个文件：宽度为 21 厘米，高度为 29.7 厘米，分辨率为 200 像

素/英寸，颜色模式为 RGB，背景内容为白色，单击"确定"按钮。将背景色设为肉色（其 R、G、B 的值分别为 222、196、171），按 Ctrl+Delete 组合键，用背景色填充"背景"图层。

（2）新建图层并将其命名为"矩形"。将前景色设为红色（其 R、G、B 的值分别为 101、40、48），选择"矩形选框"工具，在图像窗口中绘制选区，如图 5-113 所示。按 Alt+Delete 组合键，用前景色填充选区，效果如图 5-114 所示。

（3）单击"通道"控制面板下方的"创建新通道"按钮，生成通道"Alpha1"，如图 5-115 所示。将前景色设为白色，按 Alt+Delete 组合键，用前景色填充选区，按 Ctrl+D 组合键，取消选区，效果如图 5-116 所示。

| 图 5-113 | 图 5-114 | 图 5-115 | 图 5-116 |

（4）选择"滤镜 > 画笔描边 > 喷溅"命令，在弹出的对话框中进行设置，如图 5-117 所示。单击"确定"按钮，效果如图 5-118 所示。

图 5-117 图 5-118

（5）按住 Ctrl 键的同时，单击"Alpha 1"通道的缩览图，载入该通道的选区，效果如图 5-119 所示。选中"图层"控制面板中的"矩形"图层，按 Shift+Ctlr+I 组合键将选区反选，图像效果如图 5-120 所示。按 Delete 键，删除选区中的图像，按 Ctrl+D 组合键，取消选区，效果如图 5-121 所示。

图 5-119　　　　　　　图 5-120　　　　　　　图 5-121

（6）选择"矩形选框"工具，在图像窗口中适当的位置绘制矩形选区，如图 5-122 所示。用前景色填充选区，按 Ctrl+D 组合键取消选区，效果如图 5-123 所示。

（7）新建图层并将其命名为"矩形渐变"。选择"矩形选框"工具，在图像窗口中绘制选区。选择"渐变"工具，将渐变色设为从白色到黄色（其 R、G、B 的值分别为 224、196、171）。单击属性栏中的"径向渐变"按钮，按住 Shift 键的同时，在选区中从中间向右上方拖曳渐变，如图 5-124 所示，松开鼠标左键，图像效果如图 5-125 所示。

图 5-122　　　　　　图 5-123　　　　　　图 5-124　　　　　　图 5-125

（8）用上面步骤中相同的方法新建通道。选择"滤镜 > 画笔描边 > 喷色描边"命令，在弹出的对话框中进行设置，如图 5-126 所示，单击"确定"按钮。用上面步骤中相同的方法制作图像，效果如图 5-127 所示。

图 5-126　　　　　　　　　　　　　　图 5-127

（9）单击"图层"控制面板下方的"添加图层样式"按钮 $fx.$，在弹出的菜单中选择"内发光"命令，在弹出的对话框中进行设置，如图 5-128 所示，单击"确定"按钮，效果如图 5-129所示。

图 5-128　　　　　　　　　　　　　　　图 5-129

2. 添加图像效果

（1）按 Ctrl+O 组合键，打开光盘中的"Ch05＞素材＞茶叶广告＞01"文件，选择"移动"工具 ，将茶园图片拖曳到图像窗口中适当的位置，效果如图 5-130 所示，在"图层"控制面板中生成新的图层并将其命名为"茶园"。

（2）按住 Alt 键的同时，将鼠标放在"茶园"图层和"矩形渐变"图层的中间，鼠标指针变为 图标，单击鼠标左键，创建"茶园"图层的剪贴蒙版。在"图层"控制面板上方，将该图层的"不透明度"选项设为 55，如图 5-131 所示，图像效果如图 5-132 所示。

图 5-130　　　　　　　　图 5-131　　　　　　　　图 5-132

（3）按 Ctrl+O 组合键，打开光盘中的"Ch05＞素材＞茶叶广告＞02"文件，选择"移动"工具 ，将茶壶图片拖曳到图像窗口中适当的位置，调整其大小并将其旋转适当的角度，效果如图 5-133 所示，在"图层"控制面板中生成新的图层并将其命名为"茶壶"。

（4）单击"图层"控制面板下方的"添加图层蒙版"按钮 ，为"茶壶"图层创建剪贴蒙版和图层蒙版。选择"画笔"工具 ，选择需要的画笔笔尖形状，在图像窗口中将茶壶周围的图形擦除，在"图层"控制面板中，如图 5-134 所示，图像效果如图 5-135 所示。

图 5-133　　　　　　　　　　图 5-134　　　　　　　　　　图 5-135

3. 制作装饰图形

（1）新建图层并将其命名为"烟"。选择"画笔"工具，在属性栏中单击"画笔"选项右侧的按钮，弹出画笔选择面板，选择需要的笔尖形状，将"大小"选项设为 13，"硬度"选项设为 15。在图像窗口中绘制图形，效果如图 5-136 所示。选择"滤镜 > 模糊 > 高斯模糊"命令，在弹出的对话框中进行设置，如图 5-137 所示。单击"确定"按钮，效果如图 5-138 所示。

图 5-136　　　　　　　　　　图 5-137　　　　　　　　　　图 5-138

（2）复制 2 次"烟"图层，在图像窗口中分别拖曳复制出的烟图形到适当的位置，调整其大小并将其旋转到适当的角度，效果如图 5-139 所示。

（3）按 Ctrl+O 组合键，打开光盘中的"Ch05 > 素材 > 茶叶广告 >05"文件，效果如图 5-140 所示。选择"编辑 > 定义画笔预设"命令，弹出"画笔名称"对话框，单击"确定"按钮，定义画笔完成。回到正在编辑的图像窗口，新建图层并将其命名为"茶叶"。将前景色设为绿色（其 R、G、B 的值分别为 128、231、4）。

图 5-139　　　　　　　　　　图 5-140

（4）选择"画笔"工具 ，在属性栏中将"模式"选项设置为变亮。单击属性栏中的"切换画笔面板"按钮 ，弹出"画笔"控制面板，选中"画笔笔尖形状"选项，切换到相应面板中进行设置，如图 5-141 所示。选择"形状动态"选项，切换到相应面板中进行设置，如图 5-142 所示。选择"散布"选项，在弹出的相应面板中进行设置，如图 5-143 所示。

图 5-141

图 5-142

图 5-143

（5）在图像窗口中绘制图形。按键盘上的[键 和] 键，调整画笔的大小，再次在图像窗口的右上方拖曳鼠标，效果如图 5-144 所示。单击"图层"控制面板下方的"添加图层样式"按钮 *fx*，在弹出的菜单中选择"外发光"命令，在弹出的对话框中进行设置，如图 5-145 所示，单击"确定"按钮，效果如图 5-146 所示。

图 5-144

图 5-145

图 5-146

4. 添加文字及图片

（1）按 Ctrl+O 组合键，打开光盘中的"Ch05 > 素材 > 茶叶广告 > 08"文件，将文字图形拖曳到图像窗口中适当的位置，效果如图 5-147 所示。在"图层"控制面板中生成新的图层并将其命名为"茶字"。

（2）单击"图层"控制面板下方的"添加图层样式"按钮 *fx*，在弹出的菜单中选择"外发光"命令，弹出"图层样式"对话框，将发光颜色设为白色，其他选项的设置如图 5-148 所示，单击"确定"按钮，效果如图 5-149 所示。

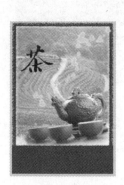

图 5-147　　　　　　　　　　　　图 5-148　　　　　　　　　　　　图 5-149

（3）新建图层并将其命名为"圆角矩形"。选择"圆角矩形"工具 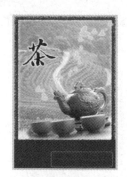，选中属性栏中的"路径"按钮 ，将"半径"选项设为 25。在图像窗口的下方绘制一个矩形路径，效果如图 5-150 所示。将前景色设为白色，单击"路径"控制面板下方的"用前景色填充路径"按钮 ，用前景色填充路径，将路径隐藏后，效果如图 5-151 所示。

（4）按 Ctrl+O 组合键，同时打开光盘中的"Ch05 > 素材 > 茶叶广告 > 03、04、06、07"文件，分别将图片拖曳到图像窗口中，在"图层"控制面板中分别生成新图层并命名为"图片 1""图片 2""图片 3"和"图片 4"，同时选中这 4 张图片和白色的圆角矩形，单击属性栏中的"垂直居中对齐"按钮 ，同时选中"图片 1"至"图片 4"，单击属性栏中的"水平居中分布"按钮 ，效果如图 5-152 所示。

图 5-150　　　　　　　　　　图 5-151　　　　　　　　　图 5-152

5.　制作文字效果

（1）选择"直排文字"工具 ，在适当的位置输入需要的文字并选取文字，在属性栏中选择合适的字体并设置文字大小，按 Alt+向左方向键，调整文字适当的间距，效果如图 5-153 所示。在"图层"控制面板中生成新的文字图层。

（2）新建图层并将其命名为"圆形底色"。将前景色设为深红色（其 R、G、B 的值分别为 43、0、6）。选择"椭圆"工具 ，选中属性栏中的"填充像素"按钮 ，按住 Shift 键的同时，在图像窗口中绘制多个圆形，效果如图 5-154 所示。

（3）选择"横排文字"工具 ，分别输入需要的文字，并分别选取文字，在属性栏中选择合适的字体并设置文字大小，分别调整文字适当的间距和行距，效果如图 5-155 所示。在"图层"控制面板中分别生成新的文字图层。

图 5-153 图 5-154 图 5-155

（4）新建图层组并将其命名为"文字"。将前景色设为白色。选择"横排文字"工具 T，分别输入需要的文字，并分别选取文字，在属性栏中选择合适的字体并设置文字大小，效果如图 5-156 所示。在"图层"控制面板中分别生成新的文字图层。

图 5-156

（5）新建图层并将其命名为"转角形状"。选择"钢笔"工具，选中属性栏中的"路径"按钮，在文字的左上方绘制路径，按 Ctrl+Enter 组合键将路径转换为选区，如图 5-157 所示。填充选区为白色，按 Ctrl+D 组合键取消选区。将"转角形状"图层进行复制，将复制出的图形拖曳到适当的位置并将其旋转到适当的角度，效果如图 5-158 所示。

（6）按 Ctrl+O 组合键，同时打开光盘中的"Ch05 > 素材> 茶叶广告 >09"文件，将图形拖曳到图像窗口中，效果如图 5-159 所示，在"图层"生成新的图层并命名为"祥云"。茶叶广告制作完成，效果如图 5-160 所示。

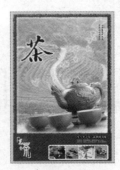

图 5-157 图 5-158 图 5-159 图 5-160

5.5 购物节广告

5.5.1 案例分析

本例是为购物节设计制作的宣传广告。广告的主要内容包括活动时间、打折品牌等。在广告设计上要求充分运用色彩、图片和文字展示出时尚、高贵的氛围，从而达到宣传的目的。

5.5.2　设计理念

在设计制作过程中先从背景入手，通过城市街景和巴黎的埃菲尔铁塔体现出此次购物节的品质和内涵。通过广告语的设计点明中心，突出主题。通过左下方的小文字详细介绍参与购物节活动的知名品牌。整个画面简单明了而又不失高雅。（最终效果参看光盘中的"Ch05 > 效果 > 购物节广告"，如图 5-161 所示。）

图 5-161

5.5.3　操作步骤

1.　导入并编辑图片

（1）按 Ctrl+N 组合键，新建一个 A4 页面。双击"矩形"工具 ，绘制一个与页面大小相等的矩形，设置矩形颜色的 CMYK 值为 21、81、100、0，填充图形并去除矩形的轮廓线，效果如图 5-162 所示。

（2）按 Ctrl+I 组合键，弹出"导入"对话框，选择光盘中的"Ch05 > 素材 > 购物节广告 > 01"文件，单击"导入"按钮，在页面中单击导入图片，拖曳图片到适当的位置并调整其大小。按 Shift+PageDown 组合键，将图片放置到最底部，如图 5-163 所示。

图 5-162　　　　　　　　图 5-163

（3）选择"效果 > 图框精确剪裁 > 放置在容器中"命令，鼠标指针变为黑色箭头形状，如图 5-164 所示，在橘红色的矩形上单击鼠标左键，将图片置入到橘红色的矩形中，效果如图 5-165 所示。

图 5-164　　　　　　　　图 5-165

2.　添加广告标题

（1）选择"文本"工具 字，在页面中的在上角输入需要的文字。选择"选择"工具 ，在属性栏中选择合适的字体并设置文字大小，如图 5-166 所示。选择"形状"工具 ，文字的编辑状态如图 5-167 所示，向左拖曳文字下的 图标，调整文字的间距，效果如图 5-168 所示。

图 5-166　　　　　　　图 5-167　　　　　　　　　图 5-168

（2）选择"选择"工具 ，在"CMYK 调色板"中的"蓝紫"色块上单击鼠标左键，填充文字，效果如图 5-169 所示。按 F12 键，弹出"轮廓笔"对话框，在"颜色"选项中设置轮廓线颜色的 CMYK 值为 0、60、100、0，其他选项的设置如图 5-170 所示。单击"确定"按钮，效果如图 5-171 所示。

图 5-169　　　　　　　　图 5-170　　　　　　　　图 5-171

（3）选择"选择"工具 ，选取文字，按数字键盘上的+键复制文字，并去除文字的轮廓线，效果如图 5-172 所示。选择"文本"工具 字，在适当的位置输入需要的文字。选择"选择"工具 ，在属性栏中选择合适的字体并设置文字大小，适当调整其字间距。在"CMYK 调色板"中的"蓝紫"色块上单击鼠标左键，填充文字，文字效果如图 5-173 所示。

（4）选择"贝塞尔"工具 ，在文字的右侧绘制一个不规则图形。在"CMYK 调色板"中的"蓝紫"色块上单击鼠标左键，填充图形，并去除图形的轮廓线，效果如图 5-174 所示。

图 5-172　　　　　　　　　图 5-173　　　　　　　　　　图 5-174

（5）选择"椭圆形"工具 ，按住 Ctrl 键的同时，在不规则图形的下方绘制一个圆形。在"CMYK 调色板"中的"蓝紫"色块上单击鼠标左键，填充图形，并去除图形的轮廓线，效果如图 5-175 所示。

（6）选择"文本"工具 ，在适当的位置分别输入需要的符号。选择"选择"工具 ，在属性栏中选择合适的字体并设置文字大小。在"CMYK 调色板"中的"蓝紫"色块上单击鼠标左键，填充文字符号，文字符号效果如图 5-176 所示。

图 5-175　　　　　　　　　　　　　　　　图 5-176

3.　添加装饰图形和文字

（1）选择"复杂星形"工具 ，在属性栏中的设置如图 5-177 所示。按住 Ctrl 键的同时，在页面中文字的下方绘制一个复杂星形。在"CMYK 调色板"中的"红"色块上单击鼠标左键，填充图形并去除图形的轮廓线，效果如图 5-178 所示。

图 5-177　　　　　　　　　　　　　　　　图 5-178

（2）选择"椭圆形"工具 ，按住 Ctrl 键的同时，在复杂星形内部绘制圆形，填充圆形为白色，并去除图形的轮廓线，效果如图 5-179 所示。选择"选择"工具 ，选取圆形，按住 Ctrl 键的同时，按住鼠标左键水平向右拖曳图形，并在适当的位置上单击鼠标右键，复制出一个新的图形，效果如图 5-180 所示。按住 Ctrl 键的同时，再点按 D 键，按需要再复制出多个图形，效果如图 5-181 所示。

图 5-179　　　　　　　图 5-180　　　　　　　图 5-181

（3）选择"选择"工具 ，选取最右边的圆形，按住鼠标左键向左下方拖曳图形，并在适当的位置上单击鼠标右键，复制出一个新的图形，效果如图 5-182 所示。多次按 Ctrl+D 组合键，按需要再复制出多个图形，效果如图 5-183 所示。

（4）选择"文本"工具 字，在复杂星形中输入需要的文字。选择"选择"工具 ↖，在属性栏中选择合适的字体并设置文字大小，填充文字为白色，效果如图5-184所示。

图5-182 图5-183 图5-184

（5）选择"文本"工具 字，分别输入需要的文字。选择"选择"工具 ↖，分别在属性栏中选择合适的字体并设置文字大小，填充文字为黑色，效果如图5-185所示。选择"文本"工具 字，分别选取需要的文字，单击"文本"属性栏中的"粗体"按钮 B，将文字设为粗体，效果如图5-186所示。

图5-185 图5-186

（6）选择"贝塞尔"工具 ↖，在适当的位置绘制一个不规则图形，设置不规则图形颜色的CMYK值为43、35、36、0，填充图形并去除图形的轮廓线，效果如图5-187所示。

图5-187

（7）选择"文本"工具 字，在适当的位置输入需要的文字。选择"选择"工具 ↖，在属性栏中选择合适的字体并设置文字大小，填充文字为白色，并适当文字调整间距，效果如图5-188所示。

（8）选择"选择"工具 ↖，用圈选的方法将文字与不规则图形同时选取，在属性栏中将"旋转角度" ⟲.0 文本框中的数值设置为355，按Enter键确认操作，效果如图5-189所示。

图5-188 图5-189

（9）选择"选择"工具 ，选取不规则图形，将其向上拖曳到适当的位置，单击鼠标右键，复制图形，并在属性栏中将"旋转角度" 文本框中的数值设置为 17.6，按 Enter 键确认操作，效果如图 5-190 所示。在"CMYK 调色板"中的"红"色块上单击鼠标左键，填充图形，效果如图 5-191 所示。

图 5-190　　　　　　　　　　　　图 5-191

（10）选择"阴影"工具 ，在红色图形中心向右的位置拖曳光标，为红色图形添加阴影效果，如图 5-192 所示。在属性栏中的设置如图 5-193 所示，按 Enter 键确认操作，效果如图 5-194 所示。

图 5-192　　　　　　　　图 5-193　　　　　　　　图 5-194

（11）选择"椭圆形"工具 ，按住 Ctrl 键的同时，在红色图形上绘制圆形，填充图形为黑色，并去除图形的轮廓线，效果如图 5-195 所示。选择"文本"工具 ，在红色图形上输入需要的文字。选择"选择"工具 ，分别在属性栏中选择合适的字体并设置文字大小，适当调整其字间距，填充文字为白色，如图 5-196 所示，选择"选择"工具 ，选取白色文字，在属性栏中将"旋转角度" 文本框中的数值设置为 17.6，按 Enter 键确认操作，效果如图 5-197 所示。

图 5-195　　　　　　　　图 5-196　　　　　　　　图 5-197

（12）选择"贝塞尔"工具 ，在适当的位置绘制一个不规则图形。在"CMYK 调色板"中的"蓝紫"色块上单击鼠标左键，填充图形并去除图形的轮廓线，效果如图 5-198 所示。

（13）选择"文本"工具 ，在不规则紫色图形上输入需要的文字。选择"选择"工具 ，在属性栏中选择合适的字体并设置文字大小，填充文字为白色。选择"形状"工具 ，向右拖曳文字下方的 图标，调整文字的间距，效果如图 5-199 所示。

图 5-198 图 5-199

（14）选择"文本"工具 ，分别选取需要的文字，单击"文本"属性栏中的"粗体"按钮 B 将文字设为粗体，效果如图 5-200 所示。选择"文本"工具 字，输入需要的文字。选择"选择"工具 ，在属性栏中选择合适的字体并设置文字大小，效果如图 5-201 所示。

图 5-200 图 5-201

4. 添加其他文字

（1）选择"矩形"工具 ，在属性栏中的设置如图 5-202 所示。在适当的位置拖曳光标绘制一个圆角矩形，在"CMYK 调色板"中的"白"色块上单击鼠标左键，填充矩形，在"无填充"按钮 上单击鼠标右键，去除矩形的轮廓线，效果如图 5-203 所示。

图 5-202 图 5-203

（2）选择"透明度"工具 ，在图形上拖曳鼠标添加透明效果，在属性栏中的设置如图 5-204 所示，按 Enter 键确认操作，效果如图 5-205 所示。

（3）选择"文本"工具 字，在透明圆角矩形上输入需要的英文。选择"选择"工具 ，在属性栏中选择合适的字体并设置文字大小，如图 5-206 所示。选择"形状"工具 ，向左拖曳文字下方的 图标，调整文字的间距，向下拖曳文字下方的 图标，调整文字的行距，文字效果如图 5-207 所法。购物宣传单制作完成，如图 5-208 所示。

图 5-204

图 5-205

图 5-206

图 5-207

图 5-208

5.6　宠物食品广告

5.6.1　案例分析

本例是为宠物食品公司生产的狗粮而设计制作的广告。在广告设计上要求能够运用图片和文字，通过新颖独特的设计，表现出食品丰富的成分和高品质的质量。

5.6.2　设计理念

在设计制作过程中，通过小狗图片和粮食图片的展示突出主题。通过标题文字的编排设计体现出狗粮的品牌。通过左下角介绍性文字的编排，体现出狗粮的选料精良、崇尚自然、内含丰富营养的特色。整个广告的设计，使人感觉沉稳、雅致、健康自然。（最终效果参看光盘中的"Ch05 > 效果 > 宠物食品广告"，如图 5-209 所示。）

5.6.3　操作步骤

图 5-209

1.　绘制背景图像

（1）按 Ctrl+N 组合键，新建一个文件：宽度为 21 厘米，高度为 29.7 厘米，分辨率为 200 像素/英寸，颜色模式为 RGB，背景内容为白色，单击"确定"按钮。将前景色设为淡黄色（其 R、G、B 的值分别为 218、208、155），按 Alt+Delete 组合键，用前景色填充"背景"图层。

（2）按 Ctrl+O 组合键，打开光盘中的"Ch05 > 素材 > 宠物食品广告 > 01"文件，选择"移动"工具，将粮食图片拖曳到图像窗口中适当的位置，效果如图 5-210 所示。在"图层"控制面板中生成新的图层并将其命名为"粮食"。

（3）新建图层并将其命名为"矩形"。选择"矩形选框"工具，绘制一个矩形选区。选择"渐变"工具，单击属性栏中的"点按可编辑渐变"按钮，弹出"渐变编辑器"对话框，在"位置"选项中分别输入 0、50、100 三个位置点，分别设置三个位置点颜色的 RGB 值为 0（150、0、129），50（218、0、197），100（166、0、145），如图 5-211 所示，单击"确定"

按钮。单击属性栏中的"线性渐变"按钮，按住 Shift 键的同时，在选区中从左向右拖曳渐变色，按 Ctrl+D 组合键取消选区，效果如图 5-212 所示。

图 5-210　　　　　　　　　图 5-211　　　　　　　　　图 5-212

（4）新建图层并将其命名为"形状"。选择"矩形选框"工具，绘制矩形选区，如图 5-213 所示。选择"渐变"工具，单击属性栏中的"点按可编辑渐变"按钮，弹出"渐变编辑器"对话框，在"位置"选项中分别输入 0、35、72 三个位置点，分别设置三个位置点颜色的 RGB 值为 0（255、204、0），35（255、255、0），72（209、138、0），单击"确定"按钮。按住 Shift 键的同时，在选区中从上向下拖曳渐变色，效果如图 5-214 所示。

（5）选择"滤镜 > 扭曲 > 切变"命令，弹出对话框，选项设置如图 5-215 所示，单击"确定"按钮，将图形扭曲变形。按 Ctrl+T 组合键，在图形周围出现变换框，在变换框中单击鼠标右键，在弹出的快捷菜单中选择"旋转 90 度（逆时针）"命令，按 Enter 键确认操作，调整图形的位置，效果如图 5-216 所示。

图 5-213　　　　　　　图 5-214　　　　　　　图 5-215　　　　　　　图 5-216

（6）将"形状"图层拖曳到控制面板下方的"创建新图层"按钮上进行复制，生成新的图层"形状 副本"。按住 Ctrl 键的同时，单击"形状 副本"图层的缩览图，在图形周围生成选区。选择"矩形选框"工具，在选区中单击鼠标右键，在弹出的快捷菜单中选择"变换选区"命令，在选区周围出现变换框，选中选区上方中间的控制手柄，按住 Alt 键的同时，向下拖曳变换框到适当的位置，按 Enter 键确认操作，效果如图 5-217 所示。

（7）选择"渐变"工具，将渐变色设为从淡红色（其 R、G、B 的值分别为 229、0、208）到紫色（其 R、G、B 的值分别为 130、0、108）。单击属性栏中的"径向渐变"按钮，在选区中从中心向右下方拖曳渐变，按 Ctrl+D 组合键取消选区，效果如图 5-218 所示。

图 5-217 图 5-218

2. 添加动物图片

（1）按 Ctrl+O 组合键，打开光盘中的"Ch05 > 素材 > 宠物食品广告 > 03"文件，如图 5-219 所示。选择"移动"工具 ，将图片拖曳到图像窗口中的适当位置，效果如图 5-220 所示。在"图层"控制面板中生成新的图层并将其命名为"小狗"。

图 5-219 图 5-220

（2）单击"图层"控制面板下方的"添加图层样式"按钮 ，在弹出的菜单中选择"外发光"命令，弹出对话框，选项的设置如图 5-221 所示，单击"确定"按钮，效果如图 5-222 所示。

图 5-221 图 5-222

3. 制作标志

（1）单击"图层"控制面板下方的"创建新组"按钮 ，生成新的图层组并将其命名为"标志"。新建图层并将其命名为"圆形"。选择"椭圆选框"工具 ，按住 Shift 键的同时，绘制圆形选区，如图 5-223 所示。

（2）将前景色设为红色（其 R、G、B 的值分别为 231、33、33）。按 Alt+Delete 组合键，用前景色填充选区。选择"选择 > 修改 > 收缩"命令，在弹出的对话框中进行设置，如图 5-224

所示。单击"确定"按钮，填充选区为白色并取消选区，效果如图 5-225 所示。

图 5-223 　　　　　　　　图 5-224 　　　　　　　　图 5-225

（3）选择"椭圆"工具 ，选中属性栏中的"路径"按钮 ，按住 Shift 键的同时，绘制圆形路径，如图 5-226 所示。将前景色设为蓝色（其 R、G、B 的值分别为 27、32、129），选择"横排文字"工具 ，在圆形路径上单击鼠标插入光标，输入需要的文字。选取输入的文字，在属性栏中选择合适的字体并设置文字大小，按 Alt+向左方向键，调整文字间距，效果如图 5-227 所示。

图 5-226 　　　　　　　　　　　图 5-227

（4）新建图层并将其命名为"骨头"。将前景色设为蓝色（其 R、G、B 的值分别为 27、32、129）。选择"自定形状"工具 ，单击属性栏中的"形状"选项，弹出"形状"面板。单击面板右上方的按钮 ，在弹出的菜单中选择"全部"选项，弹出提示对话框，单击"确定"按钮，在"形状"面板中选择需要的形状，如图 5-228 所示。选中属性栏中的"路径"按钮 ，绘制路径，并将路径旋转到适当的角度，效果如图 5-229 所示。

图 5-228 　　　　　　　　　　　图 5-229

（5）选择"画笔"工具 ，在属性栏中单击"画笔"选项右侧的按钮 ，弹出画笔选择面板，在面板中选择需要的画笔形状，如图 5-230 所示。选择"路径选择"工具 ，选取路径，并在路径上单击鼠标右键，在弹出的快捷菜单中选择"描边路径"命令，弹出对话框，单击"确定"按钮，按 Enter 键，将路径隐藏，效果如图 5-231 所示。

（6）按 Ctrl+O 组合键，打开光盘中的"Ch05 > 素材 > 宠物食品广告 > 04"文件，选择"移动"工具 ，将文字图形拖曳到图像窗口中适当的位置，效果如图 5-232 所示，在"图层"控制面板中生成新的图层并将其命名为"文字"。

| 图 5-230 | 图 5-231 | 图 5-232 |

（7）新建图层并将其命名为"形状"。选择"钢笔"工具 ，选中属性栏中的"路径"按钮 ，在图像窗口中绘制路径，如图 5-233 所示。按 Ctrl+Enter 组合键，将路径转换为选区。选择"渐变"工具 ，单击属性栏中的"点按可编辑渐变"按钮 ，弹出"渐变编辑器"对话框，在"位置"选项中分别输入 0、50、100 三个位置点，分别设置三个位置点颜色的 RGB 值为 0（218、224、6），50（31、171、15），100（218、224、6），单击"确定"按钮。单击属性栏中的"线性渐变"按钮 ，按住 Shift 键的同时，在选区中从左向右拖曳渐变色，按 Ctrl+D 组合键，取消选区，效果如图 5-234 所示。

| 图 5-233 | 图 5-234 |

（8）单击"图层"控制面板下方的"添加图层样式"按钮 ，在弹出的菜单中选择"描边"命令，弹出对话框，将描边颜色设为白色，其他选项的设置如图 5-235 所示，单击"确定"按钮，效果如图 5-236 所示。

| 图 5-235 | 图 5-236 |

（9）将前景色设为黄色（其 R、G、B 的值分别为 251、239、10）。选择"横排文字"工具 ，输入需要的文字，选取文字，在属性栏中选择合适的字体并设置文字大小，按 Alt+向右方向键，

调整文字适当间距，效果如图 5-237 所示，在"图层"控制面板中生成新的文字图层。单击属性栏中的"创建文字变形"按钮，在弹出的对话框中进行设置，如图 5-238 所示，单击"确定"按钮，效果如图 5-239 所示。

图 5-237 图 5-238 图 5-239

（10）单击"图层"控制面板下方的"添加图层样式"按钮 fx，在弹出的菜单中选择"投影"命令，在弹出的对话框中进行设置，如图 5-240 所示。选择"描边"选项，切换到相应的对话框，将描边颜色设为黑色，其他选项的设置如图 5-241 所示，单击"确定"按钮，效果如图 5-242 所示。

图 5-240 图 5-241 图 5-242

4. 添加文字

（1）将前景色设为白色。选择"横排文字"工具 T，输入需要的文字并选取文字，在属性栏中选择合适的字体并设置文字大小，按 Alt+向左方向键，调整文字适当的间距，如图 5-243 所示。在"图层"控制面板中生成新的文字图层。单击属性栏中的"创建文字变形"按钮，在弹出的对话框中进行设置，如图 5-244 所示，单击"确定"按钮，效果如图 5-245 所示。

图 5-243 图 5-244 图 5-245

（2）选择"横排文字"工具 T，在适当的位置分别输入需要的文字并选取文字，在属性栏中选择合适的字体并设置文字大小，分别调整文字适当的间距和行距，效果如图 5-246 所示。在"图层"控制面板中分别生成新的文字图层。

（3）新建图层并将其命名为"圆点"。将前景色设为白色。选择"椭圆"工具 ○，选中属性栏中的"填充像素"按钮 □，按住 Shift 键的同时，绘制圆形，如图 5-247 所示。

（4）连续两次复制"圆点"图层，生成新的"圆点 副本"图层和"圆点 副本 2"图层。选择"移动"工具，分别拖曳复制出的圆点图形到适当的位置，图像效果如图 5-248 所示。单击"标志"图层组左侧的三角形图标 ▽，将"标志"图层组中的图层隐藏。

图 5-246　　　　　　　　　　　　图 5-247　　　　　　　　　　　　图 5-248

（5）按 Ctrl+O 组合键，打开光盘中的"Ch05 > 素材 > 宠物食品广告 > 02"文件，选择"移动"工具，将图片拖曳到图像窗口中适当的位置，效果如图 5-249 所示，在"图层"控制面板中生成新的图层并将其命名为"商标"，如图 5-250 所示。

图 5-249　　　　　　　　　　　　　　　图 5-250

（6）选择"横排文字"工具 T，输入需要的白色文字，选取文字，在属性栏中选择合适的字体并设置文字大小，按 Alt+向左方向键，调整文字到适当的间距，效果如图 5-251 所示，在"图层"控制面板中生成新的文字图层。单击属性栏中的"创建文字变形"按钮，在弹出的对话框中进行设置，如图 5-252 所示，单击"确定"按钮，效果如图 5-253 所示。

图 5-251　　　　　　　　　　　　图 5-252　　　　　　　　　　　　图 5-253

（7）单击"图层"控制面板下方的"添加图层样式"按钮 ，在弹出的菜单中选择"描边"命令，弹出对话框，将描边颜色设为深红色（其R、G、B的值分别为155、77、127），其他选项的设置如图5-254所示，单击"确定"按钮，效果如图5-255所示。

图5-254 图5-255

（8）选择"横排文字"工具 T，在适当的位置分别输入需要的文字，分别选取文字，在属性栏中选择合适的字体并设置文字大小，效果如图5-256所示，在"图层"控制面板中生成新的文字图层。选择"移动"工具，按Ctrl+T组合键，在文字周围出现控制手柄，按住Alt键的同时，选中文字上方中间的控制手柄，向右拖曳鼠标到适当的位置将文字倾斜。按Enter键确认操作，效果如图5-257所示。宠物食品广告制作完成，效果如图5-258所示。

图5-256 图5-257 图5-258

5.7 旅游广告

5.7.1 案例分析

本例是为旅游公司设计制作的宣传广告。在广告设计上要求能够运用图片和文字的巧妙设计，营造出放松心情、亲近自然的休闲氛围。

5.7.2　设计理念

在设计制作过程中，使用浅色的背景营造出柔和舒缓的氛围，表现出安静和品质感。添加游轮图片展示出此次旅游的主要特色。城市、热气球和海鸥图片的添加增加了画面的活泼感，给人轻松舒适的印象。通过对文字的添加，点明宣传的主题，醒目直观。（最终效果参看光盘中的"Ch05 > 效果 > 旅游广告设计 > 旅游广告"，如图 5-259 所示。）

图 5-259

5.7.3　操作步骤

Photoshop 应用

1.　绘制背景图像

（1）按 Ctrl+N 组合键，新建一个文件：宽度为 30 厘米，高度为 20 厘米，分辨率为 150 像素/厘米，颜色模式为 RGB，背景内容为白色，单击"确定"按钮。

（2）选择"渐变"工具█，单击属性栏中的"点按可编辑渐变"按钮███████，弹出"渐变编辑器"对话框，在"位置"选项中分别输入 0、50、100 三个位置点，分别设置三个位置点颜色的 RGB 值为 0（147、190、199），40（254、248、241），86（0、0、0），如图 5-260 所示，单击"确定"按钮。单击属性栏中的"线性渐变"按钮█，按住 Shift 键的同时，在图像窗口中从左上角向右下角拖曳渐变色，按 Ctrl+D 组合键取消选区，效果如图 5-261 所示。

图 5-260

图 5-261

（3）按 Ctrl+O 组合键，打开光盘中的"Ch05 > 素材 > 旅游广告设计 > 01"文件。选择"移动"工具█，将图片拖曳到图像窗口中适当的位置并调整其大小，效果如图 5-262 所示，在"图层"控制面板中生成新的图层并将其命名为"海"。单击控制面板下方的"添加图层蒙版"按钮█，为"海"图层添加蒙版，如图 5-263 所示。

<div align="center">图 5-262　　　　　　　　　　　　图 5-263</div>

（4）将前景色设为黑色。选择"画笔"工具 ，在属性栏中单击"画笔"选项右侧的按钮 ，弹出画笔选择面板，选择需要的画笔形状，如图 5-264 所示，在属性栏中将"不透明度"选项设为 66%，在图像窗口拖曳鼠标擦除不需要的图像，效果如图 5-265 所示。

<div align="center">图 5-264　　　　　　　　　　　　图 5-265</div>

（5）按 Ctrl+O 组合键，打开光盘中的"Ch05 > 素材 > 旅游广告设计 > 02、03"文件。选择"移动"工具 ，分别将图片拖曳到图像窗口中适当的位置并调整其大小，效果如图 5-266 所示，在"图层"控制面板中分别生成新的图层并将其命名为"黄色底图""云"。单击控制面板下方的"添加图层蒙版"按钮 ，为"云"图层添加蒙版，如图 5-267 所示。

<div align="center">图 5-266　　　　　　　　　　　　图 5-267</div>

（6）选择"画笔"工具 ，在属性栏中将"不透明度"选项设为 70%，在图像窗口拖曳鼠标擦出不需要的图像，效果如图 5-268 所示。

（7）按 Ctrl+O 组合键，打开光盘中的"Ch05 > 素材 > 旅游广告设计 > 04"文件。选择"移动"工具 ，将图片拖曳到图像窗口中适当的位置并调整其大小，效果如图 5-269 所示，在"图层"控制面板中生成新的图层并将其命名为"游轮"。

图 5-268

图 5-269

（8）单击"图层"控制面板下方的"添加图层蒙版"按钮 ⬚，为"游轮"图层添加蒙版。
选择"画笔"工具 ✎，在属性栏中将"不透明度"选项设为 50%，在图像窗口拖曳鼠标擦除不需
要的图像，效果如图 5-270 所示。

（9）按 Ctrl+O 组合键，打开光盘中的"Ch05 > 素材 > 旅游广告设计 > 05"文件。选择"移
动"工具 ⛢，将图片拖曳到图像窗口中适当的位置，效果如图 5-271 所示，在"图层"控制面板
中生成新的图层并将其命名为"建筑"。

图 5-270

图 5-271

（10）新建图层并将其命名为"高光"。选择"矩形选框"工具 ⬚，在图像窗口中绘制选区，
填充选区为黑色，按 Ctrl+D 组合键，取消选区，效果如图 5-272 所示。

（11）选择"滤镜 > 渲染 > 镜头光晕"命令，在弹出的对话框中进行设置，如图 5-273 所示，
单击"确定"按钮，效果如图 5-274 所示。

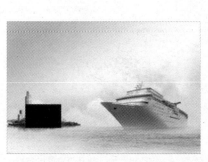

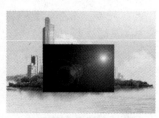

图 5-272

图 5-273

图 5-274

（12）在"图层"控制面板上方，将"高光"图层的混合模式选项设为"滤色"，如图 5-275

所示，图像效果如图 5-276 所示。

图 5-275 图 5-276

（13）选择"画笔"工具 ，在属性栏中单击"画笔"选项右侧的按钮 ▼，弹出画笔选择面板，选择需要的画笔形状，如图 5-277 所示，在属性栏中将"不透明度"选项设为 80%，在图像窗口拖曳鼠标擦除不需要的图像，效果如图 5-278 所示。

图 5-277 图 5-278

（14）按 Ctrl+O 组合键，打开光盘中的"Ch05 > 素材 > 旅游广告设计 > 06"文件。选择"移动"工具 ，将图片拖曳到图像窗口中适当的位置，效果如图 5-279 所示，在"图层"控制面板中生成新的图层并将其命名为"云 2"。

（15）将"云 2"图层拖曳到"图层"控制面板下方的"创建新图层"按钮 上进行复制，生成新的副本图层。选择"移动"工具 ，在图像窗口中分别拖曳复制的图片到适当的位置并调整其大小，效果如图 5-280 所示。

图 5-279 图 5-280

（16）单击"图层"控制面板下方的"添加图层蒙版"按钮 ，为"云 2 副本"图层添加蒙版，如图 5-281 所示。选择"画笔"工具 ，在属性栏中将"不透明度"选项设为 70%，在图像窗口拖曳鼠标擦除不需要的图像，效果如图 5-282 所示。

图 5-281

图 5-282

（17）按 Ctrl+O 组合键，打开光盘中的"Ch05 > 素材 > 旅游广告设计 > 07、08、09"文件。选择"移动"工具 ，分别将图片拖曳到图像窗口中适当的位置，效果如图 5-283 所示，在"图层"控制面板中分别生成新的图层并将其命名为"海鸥""热气球 1""热气球 2"。

（18）在"图层"控制面板上方，将"海鸥"图层的混合模式选项设为"明度"，如图 5-284 所示，图像效果如图 5-285 所示。

图 5-283

图 5-284

图 5-285

（19）按 Ctrl+Shift+E 组合键合并可见图层。按 Ctrl + Shift+S 组合键，弹出"存储为"对话框，将其命名为"旅游广告背景图"，保存图像为"TIFF"格式，单击"保存"按钮，将图像保存。

CorelDRAW 应用

2.　添加并标题文字

（1）按 Ctrl+N 组合键，新建一个页面。在属性栏的"页面度量"选项中设置宽度为 300mm、高度为 200mm，按 Enter 键确认操作，页面尺寸显示为设置的大小。按 Ctrl+I 组合键，弹出"导入"对话框，选择光盘中的"Ch05 > 效果 > 旅游广告设计 > 旅游广告背景图"文件，单击"导入"按钮，在页面中单击导入图片。按 P 键，图片在页面中居中对齐，效果如图 5-286 所示。

图 5-286

（2）选择"文本"工具 ，在页面适当的位置输入需要的文字。选择"选择"工具 ，在属性栏中分别选择合适的字体并设置文字大小，设置文字颜色的 CMYK 值为 100、20、0、50，填充文字，效果如图 5-287 所示。

（3）按 F12 键，弹出"轮廓笔"对话框，在"颜色"选项中设置轮廓线的颜色为白色，其他选项的设置如图 5-288 所示，单击"确定"按钮，效果如图 5-289 所示。

图 5-287 图 5-288 图 5-289

（4）选择"选择"工具 ，按数字键盘上的+键，复制文字，按向左方向键微移文字。设置文字颜色的 CMYK 值为 60、0、0、0，填充文字并去除文字的轮廓线，效果如图 5-290 所示。

（5）选择"文本"工具 ，在页面适当的位置输入需要的文字。选择"选择"工具 ，在属性栏中分别选择合适的字体并设置文字大小，设置文字颜色的 CMYK 值为 60、0、0、0，填充文字，效果如图 5-291 所示。

图 5-290 图 5-291

3.　添加其他相关信息

（1）按 Ctrl+I 组合键，弹出"导入"对话框，选择光盘中的"Ch05 > 素材 > 旅游广告设计 > 10"文件，单击"导入"按钮，在页面中单击导入图片。选择"选择"工具 ，将图片拖曳到适当的位置并调整其大小，效果如图 5-292 所示。

（2）选择"文本"工具 ，在页面适当的位置输入需要的文字。选择"选择"工具 ，在属性栏中分别选择合适的字体并设置文字大小，将输入的文字同时选取，在"CMYK 调色板"中的"青"色块上单击鼠标左键，填充文字，效果如图 5-293 所示。

图 5-292 图 5-293

（3）选择"选择"工具 ，选取文字"海洋时光之旅"，按 Ctrl+K 组合键，将文字进行拆分，拆分完成后选取文字"洋"和"之"，在"CMYK 调色板"中的"橘红"色块上单击鼠标左键，填充文字，取消文字选取状态，效果如图 5-294 所示。

（4）选择"选择"工具，选取文字"时"和"旅"，在"CMYK 调色板"中的"酒绿"色块上单击鼠标左键，填充文字，取消文字选取状态，效果如图 5-295 所示。

图 5-294

图 5-295

（5）选择"选择"工具，用圈选的方法将刚输入的文字同时选取，按 F12 键，弹出"轮廓笔"对话框，在"颜色"选项中设置轮廓线的颜色为白色，其他选项的设置如图 5-296 所示，单击"确定"按钮，效果如图 5-297 所示。

图 5-296

图 5-297

（6）选择"选择"工具，用圈选的方法选取需要的文字和图片，如图 5-298 所示。在属性栏中的"旋转角度"框中设置数值为 3，按 Enter 键确认操作，效果如图 5-299 所示。

图 5-298

图 5-299

（7）选择"文本"工具，在页面适当的位置输入需要的文字。选择"选择"工具，在属性栏中分别选择合适的字体并设置文字大小，效果如图 5-300 所示。选择"形状"工具，向下拖曳文字下方的图标，调整文字的行距，如图 5-301 所示。

（8）选择"文本"工具，选取文字"黄牛旅游网"，在属性栏中选择合适的字体，效果如图 5-302 所示。设置文字颜色的 CMYK 值为 60、0、100、20，填充文字，取消文字选取状态，效果如图 5-303 所示。

图 5-300 图 5-301

黄牛旅游网 24小时旅游预订电话（0400-5678-77777）
敬请关注腾讯微博：@牛牛旅游家
活动细则及报名方式请登录 http://www.niuniulvyou.com.cn

黄牛旅游网 24小时旅游预订电话（0400-5678-77777）
敬请关注腾讯微博：@牛牛旅游家
活动细则及报名方式请登录 http://www.niuniulvyou.com.cn

图 5-302 图 5-303

（9）使用相同的方法分别选取其他文字，并在属性栏中分别选择合适的字体并设置文字大小，依次设置文字填充颜色为草绿色、红色（其 CMYK 的值为 0、100、100、10）、橙黄色（其 CMYK 的值为 0、60、100、10），填充文字，取消选取状态，效果如图 5-304 所示。

（10）按 Ctrl+I 组合键，弹出"导入"对话框，选择光盘中的"Ch05 > 素材 > 旅游广告设计 > 11、12"文件，单击"导入"按钮，在页面中单击分别导入图片。选择"选择"工具 ，分别将图片拖曳到适当的位置并调整其大小，效果如图 5-305 所示。

黄牛旅游网 24小时旅游预订电话（**0400-5678-77777**）
敬请关注腾讯微博：@牛牛旅游家
活动细则及报名方式请登录 **http://www.niuniulvyou.com.cn**

图 5-304 图 5-305

（11）选择"选择"工具 ，选取需要的图片，连续按 Ctrl+PageDown 组合键，将图片向后移动到适当的位置，效果如图 5-306 所示。旅游广告制作完成，效果如图 5-307 所示。

图 5-306 图 5-307

课堂练习——楼盘销售广告

在 Photoshop 中，使用添加图层蒙版命令为素材图片添加蒙版，使用外发光命令为图片添加

发光效果，使用动感模糊命令制作动感模糊图像。在 CorelDRAW 中，使用导入命令将背景图导入，使用文本工具添加文字效果，使用绘图工具绘制标志图形。（最终效果参看光盘中的"Ch05 > 效果 > 楼盘销售广告设计 > 楼盘销售广告"，如图 5-308 所示。）

图 5-308

课后习题——防盗门广告

使用多边形套索工具、色彩平衡命令、渐变命令、羽化命令和画笔工具制作背景图效果，使用羽化命令、高斯模糊命令和变形文本命令制作高光图形照射效果，使用横排文字工具添加文字效果。（最终效果参看光盘中的"Ch05 > 效果 > 防盗门广告"，如图 5-309 所示。）

图 5-309

第6章

网络广告

网络广告是企业及个人通过互联网发布商品信息或其他信息的媒体形式，也称为互联网广告。随着科技的不断进步，网络广告已发展到与人们的生活不可分割的地步，这种媒体不仅无处不在，而且更容易让人接受，其设计制作的特点也与传统广告大为不同。

课堂学习目标

- 了解网络广告的表现形式
- 掌握网络广告的设计要领
- 了解网络广告设计中的注意事项
- 掌握网络广告的绘制方法和技巧

6.1　网络广告的基础知识

6.1.1　网络广告的表现形式

1. 旗帜广告

网络媒体在自己网站的页面中分割出一定大小的画面用以发布广告，因为这种广告分割的外形像一面旗帜，所以也称为旗帜广告。旗帜广告允许客户用极为简练的语言和图片介绍企业的商品或宣传企业形象。旗帜广告一般都采用网址链接技术，浏览者可以点选广告，直接进入到产品或企业网站，看到广告主想要传递的更详细信息。为了吸引更多的浏览者关注，旗帜广告在表现形式上经历了由静态向动态的演变历程，如图 6-1、图 6-2 和图 6-3 所示。

图 6-1

图 6-2

图 6-3

2. 按钮广告

按钮广告是网络广告最早、也是最常见的表现形式。它的显示内容只有公司、品牌、产品的标志，单击按钮可以直接跳转到广告主的主页或网站，如图 6-4、图 6-5 和图 6-6 所示。

图 6-4

图 6-5

图 6-6

3. 主页广告

主页广告是指将企业所要发布的信息内容按类别制作成主页，放置在网络服务商的站点或企

业自己建立的站点上。这种广告能够详细地介绍广告主所要发布的各种信息，如主要产品与技术特点、商品订单、企业营销发展规划、企业联盟、主要经营业绩、年度财务报告、联系办法、售后服务措施等，从而让用户全方位地了解、体验企业及其产品和服务，如图 6-7、图 6-8 和图 6-9所示。

图 6-7　　　　　　　　　　　　　图 6-8　　　　　　　　　　　　　图 6-9

4. 分类广告

网站中的分类广告与报纸杂志中的分类广告较为相似，是指通过一种专门提供广告信息的站点来发布广告，在网络站点中提供了按照企业名录或产品目录等方法可以分类检索的深度广告信息。这种形式的广告对于那些因目的性很强而查找广告信息的访问者来说，是一种既方便又快捷且有效的途径，如图 6-10 所示。

图 6-10

5. 文字广告

这种广告形式采用文字标识的方式，往往会选择放置在热门网站的 Web 页上，广告内容一般是企业的名称或 LOGO，单击后可链接到广告主的网站上。文字广告一般会出现在网站的分类栏目中，其标题显示相关的查询关键词，所以这种广告形式也可称为商业服务专栏目录广告，如图6-11、图 6-12 所示。

6. 电子邮件广告

电子邮件广告形式是利用网站电子刊物服务中的电子邮件列表，将广告加载在读者所订阅的电子刊物中，发送至相应的邮箱用户。这种广告有多种表现形式，如按钮、旗帜、文字等。文字格式的广告是指在一段叙述性文字下面链接产品网站或该广告网页。这种广告的特点是传输速度快，各种电子邮件软件都能接收并阅读，但其缺点是表现方式较为单调、乏味。

图 6-11 图 6-12

6.1.2　网络广告的设计要领

网络广告整体设计要满足以下几点。

（1）信息真实可信、传达准确。

（2）图形和文字的创意要新颖。

（3）广告的主题要十分突出，使人能够迅速理解广告的内涵。

（4）广告的布局合理，色彩、图形、动画相互协调。

6.1.3　网络广告设计中的注意事项

在网络广告的设计中，设计师需要注意到以下 4 个比较常见的问题。

（1）编排设计：编排设计能否反映出广告的目的，能否遵守自然的阅读顺序，品牌印象是否突出，是否更吸引人或更容易阅读等。

（2）标题：标题含义是否明确，标题是否承诺了一项利益点，标题与图片是否相辅相成，标题是否提到产品所能解决的问题，标题是否包含了具有新闻价值的消息。

（3）图片：图片的大小是否合适，是否可以示范产品，是否具有出人意料的视觉效果等。

（4）颜色：颜色是否与广告主题吻合，是否便于查看等。

6.2　数码相机广告

6.2.1　案例分析

数码相机产品主要针对的客户是抓住精彩瞬间的摄影爱好者。在广告设计上要求通过数码相机图片展示出相机强大的功能和便捷的操作特点。

6.2.2　设计理念

在设计制作过程中先从背景入手，通过背景图片和黑色的相框形成了视觉的中心。通过彩色

产品图片的编排营造出科技感和时尚感。通过广告语编排表现出产品的功能和特色。通过其他宣传性文字更详细地介绍产品的优势和特性。（最终效果参看光盘中的"Ch06 > 效果 > 数码相机广告"，如图 6-13 所示。）

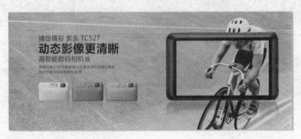

图 6-13

6.2.3　操作步骤

（1）按 Ctrl+N 组合键，新建一个页面。在属性栏的"页面度量"选项中设置宽度为 320mm、高度为 130mm，按 Enter 键确认操作，页面尺寸显示为设置的大小。

（2）按 Ctrl+I 组合键，弹出"导入"对话框，选择光盘中的"Ch06 > 素材 > 数码相机广告 > 01 文件"，单击"导入"按钮，在页面中单击导入图片，按 P 键，图片居中对齐页面。选择"选择"工具，按住 Shift 键的同时，将图形缩小，如图 6-14 所示。双击"矩形"工具，绘制一个与页面大小相等的矩形，如图 6-15 所示。

图 6-14　　　　　　　　　　　　　　图 6-15

（3）选择"选择"工具，选取刚刚导入的位图，按 Shift+PageDown 组合键将图片后移一层，如图 6-16 所示。选择"效果 > 图框精确剪裁 > 置放在容器中"命令，鼠标指针变成黑色箭头，在矩形上单击，如图 6-17 所示。去除图形的轮廓线，效果如图 6-18 所示。

图 6-16　　　　　　　　　　图 6-17　　　　　　　　　　图 6-18

（4）选择"效果 > 图框精确剪裁 > 编辑内容"命令，将置入的图片调整到适当的位置，如

图 6-19 所示。选择"效果 > 图框精确剪裁 > 结束编辑"命令，完成对置入图片的编辑，效果如图 6-20 所示。

图 6-19 图 6-20

（5）选择"文本"工具 字，在页面适当的位置分别输入需要的文字，在属性栏中分别选择合适的字体并分别设置文字大小，效果如图 6-21 所示。选择"选择"工具 ，选取需要的文字，如图 6-22 所示。单击"文本"属性栏中的"粗体"按钮 B，将文字设为粗体，效果如图 6-23 所示。

图 6-21 图 6-22 图 6-23

（6）选择"矩形"工具 ，绘制一个矩形图形，在"CMYK 调色板"中的"深褐"色块上单击鼠标，填充图形并去除图形的轮廓线，效果如图 6-24 示。选择"选择"工具 ，选取矩形图形，再次单击矩形图形，周围出现变换选框，将鼠标指针移动到倾斜控制点上，指针变为倾斜符号 ，如图 6-25 所示，向下拖曳鼠标，使图形倾斜，效果如图 6-26 所示。

（7）选择"选择"工具 ，选取刚刚绘制的图形，按数字键盘上的+键复制图形，并将其向右拖曳，如图 6-27 所示。在"CMYK 调色板"中的"红"色块上单击鼠标，填充图形，效果如图 6-28 所示。

图 6-24 图 6-25 图 6-26 图 6-27 图 6-28

（8）选择"调和"工具 ，在两个图形之间拖曳鼠标，在属性栏中的设置如图 6-29 所示，按 Enter 键确认操作，效果如图 6-30 所示。选择"选择"工具 ，将其拖曳到图形窗口中适当的位置，效果如图 6-31 所示。

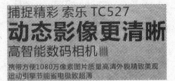

图 6-29　　　　　　　　　图 6-30　　　　　　图 6-31

（9）按 Ctrl+I 组合键，弹出"导入"对话框，选择光盘中的"Ch06 > 素材 > 数码相机广告 > 03、04、05 文件"，单击"导入"按钮，在页面中分别单击导入图片，分别拖曳图片到适当的位置并调整其大小，效果如图 6-32 所示。

（10）选择"选择"工具　，选取黄色相机图像，按数字键盘上的+键，复制图片，并将其向下拖曳到适当的位置。单击属性栏中的"垂直镜像"按钮　，垂直翻转图片，效果如图 6-33 所示。

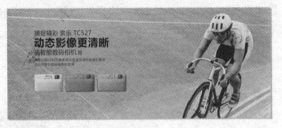

图 6-32　　　　　　　　　　　　　　图 6-33

（11）选择"透明度"工具　，鼠标的指针变为　图标，在图片对象中从上至下拖曳光标，为图片添加透明效果，在属性栏中的设置如图 6-34 所示。按 Enter 键确认操作，效果如图 6-35 所示。用相同方法制作其他相机的倒影效果，如图 6-36 所示。

图 6-34　　　　　　　　　图 6-35　　　　　　　　图 6-36

（12）按 Ctrl+I 组合键，弹出"导入"对话框，选择光盘中的"Ch06 > 素材 > 数码相机广告 > 02 文件"，单击"导入"按钮，在页面中适当的位置单击导入图片。选择"选择"工具　，按住 Shift 键的同时，将图形缩小，如图 6-37 所示。

图 6-37

（13）选择"矩形"工具　，绘制一个矩形图形，如图 6-38 所示。在"CMYK 调色板"中的

"白"色块上单击鼠标，填充图形。选择"选择"工具，单击背景图，按数字键盘上的+键复制图形。选择"效果 > 图框精确剪裁 > 置放在容器中"命令，鼠标指针变成黑色箭头，单击需要的图形，如图 6-39 所示，效果如图 6-40 所示。

图 6-38　　　　　　　　　　图 6-39　　　　　　　　　　图 6-40

（14）选择"效果 > 图框精确剪裁 > 编辑内容"命令，将置入的图片调整到适当的位置，如图 6-41 所示。选择"效果 > 图框精确剪裁 > 结束编辑"命令，完成对置入图片的编辑，效果如图 6-42 所示。

（15）选择"选择"工具，选取黑色相机图片，按数字键盘上的+键复制图形，并将其向下拖曳到适当的位置。单击属性栏中的"垂直镜像"按钮，垂直翻转图片，效果如图 6-43 所示。

图 6-41　　　　　　　　　　图 6-42　　　　　　　　　　图 6-43

（16）选择"透明度"工具，鼠标指针变为图标，在图片上从上至下拖曳光标，为图形添加透明效果。在属性栏中的设置如图 6-44 所示，按 Enter 键确认操作，效果如图 6-45 所示。数码相机广告制作完成，效果如图 6-46 所示。

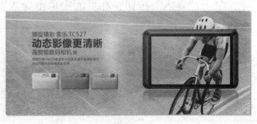

图 6-44　　　　　　　　　　图 6-45　　　　　　　　　　图 6-46

6.3　面包广告

6.3.1　案例分析

本例是为某面包房介绍特价商品设计制作的广告。在广告设计上要求合理运用图片和宣传文

字，通过新颖独特的设计手法展示出特价商品的特色。

6.3.2 设计理念

在设计制作过程中，通过白色的背景给人整洁干净的印象，使人们对产品产生依赖感。采用左右对称的产品图片使画面稳定协调，同时展示出宣传的主体。植物图片的添加展示出健康自然的经营特色。最后使用宣传文字点明主题。整体设计简洁鲜明、自然大方。（最终效果参看光盘中的"Ch06 > 效果 > 面包广告"，如图 6-47 所示。）

图 6-47

6.3.3 操作步骤

1. 添加并编辑图片和装饰图形

（1）按 Ctrl+N 组合键，新建一个页面。在属性栏的"页面度量"选项中设置宽度为 400mm，高度为 170mm，按 Enter 键确认操作，页面尺寸显示为设置的大小。双击"矩形"工具 ▢，绘制一个与页面大小相等的矩形，如图 6-48 所示。

（2）按 Ctrl+I 组合键，弹出"导入"对话框，选择光盘中的"Ch06 > 素材 > 面包广告 > 01"文件，单击"导入"按钮，在页面中单击导入图片，拖曳图片到适当的位置并调整其大小，如图 6-49 所示。

图 6-48 图 6-49

（3）选择"选择"工具 ▸，单击属性栏中的"水平镜像"按钮 ⬄，水平翻转导入的图片，如图 6-50 所示。按 Ctrl+I 组合键，弹出"导入"对话框，选择光盘中的"Ch06 > 素材 > 面包广告 > 03"文件，单击"导入"按钮，在页面中单击导入图片，拖曳图片到适当的位置并调整其大小，如图 6-51 所示。

图 6-50　　　　　　　　　　　图 6-51

（4）选择"透明度"工具 ，在图形对象中从下向上拖曳光标，为图形添加透明效果，在属性栏中的设置如图 6-52 所示，按 Enter 键确认操作，效果如图 6-53 所示。选择光盘中的"Ch06 ＞ 素材 ＞ 面包广告 ＞ 03"文件，单击"导入"按钮，在页面中单击导入图片，拖曳图片到适当的位置并调整其大小，如图 6-54 所示。选择"选择"工具 ，将需要的图形同时选取，按 Ctrl+G 组合键将其群组，如图 6-55 所示。

图 6-52　　　　　　　　　　　图 6-53

图 6-54　　　　　　　　　　　图 6-55

（5）选择"效果 ＞ 图框精确剪裁 ＞ 放置在容器中"命令，鼠标指针变为黑色箭头形状，如图 6-56 所示。在矩形框上单击，将图片置入到矩形框中，如图 6-57 所示。选择"效果 ＞ 图框精确剪裁 ＞ 编辑内容"命令，选取图形，将其移动到适当的位置，如图 6-58 所示。选择"效果 ＞ 图框精确剪裁 ＞ 结束编辑"命令，效果如图 6-59 所示。

图 6-56　　　　　　　　　　　图 6-57

图 6-58 图 6-59

（6）选择"矩形"工具 ⬚，在适当的位置绘制一个矩形，设置图形颜色的 CMYK 值为 0、80、100、0，填充图形并去除图形的轮廓线，效果如图 6-60 所示。选择"选择"工具 ▮，按数字键盘上的+键，复制图形，拖曳右侧中间的控制手柄调整其大小，设置图形颜色的 CMYK 值为 0、60、100、0，填充图形，效果如图 6-61 所示。

图 6-60 图 6-61

（7）用相同的方法复制两个矩形，并分别填充图形的 CMYK 值颜色为（0、40、100、0）、（0、20、100、0），效果如图 6-62 所示。选择"选择"工具 ▮，将 4 个矩形同时选取，按 Shift+PageDown 组合键将其置于底层，效果如图 6-63 所示。

图 6-62 图 6-63

（8）选择"椭圆形"工具 ◯ 和"矩形"工具 ⬚，在适当的位置绘制图形，如图 6-64 所示。选择"选择"工具 ▮，将 3 个图形同时选取，单击属性栏中的"移除前面对象"按钮 ⬚，将几个图形剪切为一个图形，效果如图 6-65 所示。设置图形颜色的 CMYK 值为 0、60、100、0，填充图形，设置轮廓线颜色的 CMYK 值为 0、80、100、0，填充轮廓线，在属性栏中的"轮廓宽度" ⬚ .2 mm ▾ 设置数值为 1.5mm，按 Enter 键，效果如图 6-66 所示。

图 6-64 图 6-65 图 6-66

（9）按 Ctrl+I 组合键，弹出"导入"对话框，选择光盘中的"Ch06 > 素材 > 面包广告 > 02"文件，单击"导入"按钮，在页面中单击导入图片，拖曳图片到适当的位置并调整其大小，如图 6-67 所示。单击属性栏中的"水平镜像"按钮 ，水平翻转导入的图片，如图 6-68 所示。

图 6-67 图 6-68

（10）按 Ctrl+PageDown 组合键将其后移一层，效果如图 6-69 所示。选择"效果 > 图框精确剪裁 > 放置在容器中"命令，鼠标指针变为黑色箭头，如图 6-70 所示，在剪切图形上单击，将图片置入剪切图形中，效果如图 6-71 所示。

图 6-69 图 6-70 图 6-71

（11）选择"贝塞尔"工具 ，在适当的位置绘制一条曲线，填充轮廓色为白色，并在属性栏中的"轮廓宽度" .2 mm 设置数值为 1mm，按 Enter 键确认操作，效果如图 6-72 所示。选择"位图 > 转换为位图"命令，在弹出的对话框中进行设置，如图 6-73 所示。单击"确定"按钮，效果如图 6-74 所示。

图 6-72 图 6-73 图 6-74

（12）选择"位图 > 模糊 > 高斯式模糊"命令，在弹出的对话框中进行设置，如图 6-75 所示，单击"确定"按钮，效果如图 6-76 所示。

图 6-75 图 6-76

（13）选择"透明度"工具 ，在图片中由上向下拖曳光标添加透明效果，在属性栏中的设置如图 6-77 所示。按 Enter 键确认操作，效果如图 6-78 所示。用相同的方法制作其他效果，如图 6-79 所示。

图 6-77 图 6-78 图 6-79

2. 制作宣传文字

（1）选择"文本"工具 ，在适当的位置分别输入需要的文字。选择"选择"工具 ，在属性栏中分别选取适当的字体并设置文字大小。选取下方的文字，选择"形状"工具 ，向下拖曳文字下方的 图标调整行距，松开鼠标并取消选取状态，效果如图 6-80 所示。

（2）选择"选择"工具 ，选取上方的两行文字，设置填充颜色的 CMYK 值为 0、100、100、0，填充文字，然后选取下方的两段文字，设置填充颜色的 CMYK 值为 0、60、100、0，填充文字，效果如图 6-81 所示。

图 6-80 图 6-81

（3）选择"选择"工具 ，选取需要的文字，按 F12 键，弹出"轮廓笔"对话框，将"颜色"选项的 CMYK 值设为 0、40、20、0，其他选项的设置如图 6-82 所示，单击"确定"按钮，效果如图 6-83 所示。

图 6-82

图 6-83

（4）选择"阴影"工具，在文字上由中心向左下方拖曳光标，为文字添加阴影效果，属性栏中的设置如图 6-84 所示。按 Enter 键确认操作，效果如图 6-85 所示。

（5）选择"文本"工具，在页面适当的位置输入需要的文字。选择"选择"工具，在属性栏中选取适当的字体并设置文字大小，如图 6-86 所示。选择"形状"工具，向左拖曳文字下方的图标，调整文字的间距，并填充文字为白色，效果如图 6-87 所示。

图 6-84

图 6-85

图 6-86

图 6-87

（6）选择"文本"工具，在页面适当的位置输入需要的文字。选择"选择"工具，在属性栏中选取适当的字体并设置文字大小。选择"形状"工具，向左拖曳文字下方的图标，调整文字的间距，并填充文字为白色，效果如图 6-88 所示。面包广告制作完成，效果如图 6-89 所示。

图 6-88

图 6-89

6.4 豆浆机广告

6.4.1 案例分析

本例是为豆浆机厂商设计制作的豆浆机销售广告，主要体现产品所用的材质、配件和功能。在广告设计上要求能够通过产品图片和文字说明表现出产品的主要特点和功能特色。

6.4.2 设计理念

在设计制作过程中，通过景色图片展现出自然健康的主题。右侧放大的产品图片形成了画面的视觉中心，突出宣传主体。通过对小图片的编辑展示出产品强大的功能。最后添加文字使整个设计醒目突出，识别性强。（最终效果参看光盘中的"Ch06 > 效果 > 豆浆机广告设计 > 豆浆机广告"，如图 6-90 所示。）

图 6-90

6.4.3 操作步骤

Photoshop 应用

1. 制作背景图效果

（1）按 Ctrl + N 组合键，新建一个文件：宽度为 40 厘米，高度为 17 厘米，分辨率为 100 像素/英寸，颜色模式为 RGB，背景内容为白色，单击"确定"按钮。

（2）按 Ctrl + O 组合键，打开光盘中的"Ch06 > 素材 > 豆浆机广告设计 > 01"文件，选择"移动"工具，将图片拖曳到图像窗口中适当的位置并调整其大小，效果如图 6-91 所示。在"图层"控制面板中生成新的图层并将其命名为"场地"。

图 6-91

（3）选择"滤镜 > 渲染 > 镜头光晕"命令，在弹出的对话框中进行设置，如图 6-92 所示。单击"确定"按钮，效果如图 6-93 所示。

图 6-92　　　　　　　　　　　　　　　　　　图 6-93

（4）单击"图层"控制面板下方的"创建新的填充或调整图层"按钮 ，在弹出的菜单中选择"色阶"命令，在"图层"控制面板中生成"色阶 1"图层，同时在弹出的"色阶"控制面板中进行设置，如图 6-94 所示，按 Enter 键确认操作，图像效果如图 6-95 所示。

图 6-94　　　　　　　　　　　　　　　　　　图 6-95

（5）按 Ctrl + O 组合键，打开光盘中的"Ch06 > 素材 > 豆浆机广告设计 > 03"文件，选择"移动"工具 ，将 03 图片拖曳到图像窗口中适当的位置，并调整其大小，在"图层"控制面板中生成新的图层并将其命名为"黄豆"。按 Ctrl+T 组合键，在控制框中单击鼠标右键，在弹出的快捷菜单中选择"水平翻转"命令，将图像水平翻转并向右移动。按 Enter 键确认操作，图像效果如图 6-96 所示。单击控制面板下方的"添加图层蒙版"按钮 ，为"黄豆"图层添加蒙版，如图 6-97 所示。

图 6-96　　　　　　　　　　　　　　　　　图 6-97

（6）选择"画笔"工具，在属性栏中单击"画笔"选项右侧的按钮，弹出画笔选择面板，在面板中选择需要的画笔形状，如图 6-98 所示。在图像窗口中进行涂抹，涂抹的区域被隐藏，效果如图 6-99 所示。

图 6-98 图 6-99

（7）按 Ctrl + O 组合键，打开光盘中的"Ch06 > 素材 > 豆浆机广告设计 > 02"文件，选择"移动"工具，将 02 图片拖曳到图像窗口中的适当位置，并调整其大小，效果如图 6-100 所示。在"图层"控制面板中生成新的图层并将其命名为"豆浆机"。

（8）单击"图层"控制面板下方的"添加图层样式"按钮 *fx*，在弹出的菜单中选择"投影"命令，弹出对话框，选项的设置如图 6-101 所示，单击"确定"按钮，效果如图 6-102 所示。按 Ctrl + Shift+E 组合键合并可见图层。按 Ctrl+Shift+S 组合键，弹出"存储为"对话框，将其命名为"豆浆机广告背景图"，保存图像为"TIFF"格式，单击"保存"按钮，将图像保存。

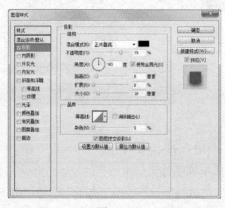

图 6-100 图 6-101 图 6-102

CorelDRAW 应用

2. 添加文字

（1）按 Ctrl+N 组合键，新建一个页面。在属性栏的"页面度量"选项中分别设置宽度为400mm，高度为170mm，按 Enter 键确认操作，页面尺寸显示为设置的大小。按 Ctrl+I 组合键，弹出"导入"对话框，选择光盘中的"Ch06 > 效果 > 豆浆机广告设计 > 豆浆机广告背景图"文件，单击"导入"按钮，在页面中单击导入图片，按 P 键，图片居中对齐页面，效果如图 6-103 所示。

图 6-103

（2）选择"文本"工具 **字**，在页面适当的位置分别输入需要的文字。选择"选择"工具 ，在属性栏中选取适当的字体并设置文字大小。选择"形状"工具 ，分别向左拖曳文字下方的 图标，调整文字的间距，效果如图 6-104 所示。设置文字填充颜色的 CMYK 值为 60、0、100、30，填充文字，效果如图 6-105 所示。

图 6-104　　　　　　　　　　　　　　　　图 6-105

（3）选择"文本"工具 **字**，输入需要的文字。选择"选择"工具 ，在属性栏中选取适当的字体并设置文字大小。设置文字填充颜色的 CMYK 值为 60、0、100、30，填充文字，效果如图 6-106 所示。

（4）选择"文本"工具 **字**，分别输入需要的文字。选择"选择"工具 ，在属性栏中选取适当的字体并设置文字大小。设置文字填充颜色的 CMYK 值为 60、0、100、30，填充文字，效果如图 6-107 所示。

图 6-106　　　　　　　　　　　　　　　　图 6-107

（5）选择"矩形"工具 ，在属性栏中将矩形上下左右 4 个角的"圆角半径"均设为 35，在页面适当的位置绘制一个圆角矩形，如图 6-108 所示。设置图形填充颜色的 CMYK 值为 60、0、100、30，填充图形并去除图形的轮廓线，效果如图 6-109 所示。

图 6-108　　　　　　　　　　　　　　　　图 6-109

（6）选择"贝塞尔"工具，在圆角矩形中绘制一个三角形，在"CMYK 调色板"中的"白"色块上单击鼠标左键，填充图形为白色并去除图形的轮廓线，效果如图 6-110 所示。

（7）选择"选择"工具，在数字键盘上按+键，复制一个图形。单击属性栏中的"垂直镜像"按钮，垂直翻转复制图形，并将其垂直向下拖曳到适当的位置，效果如图 6-111 所示。

（8）选择"文本"工具，输入需要的文字。选择"选择"工具，在属性栏中选取适当的字体并设置文字大小，填充文字为白色，效果如图 6-112 所示。

图 6-110　　　　　　　　图 6-111　　　　　　　　图 6-112

3. 绘制装饰图形

（1）选择"椭圆形"工具，按住 Ctrl 键的同时，在适当的位置绘制一个圆形，如图 6-113 所示，填充图形为白色并去除图形的轮廓线，效果如图 6-114 所示。选择"选择"工具，在数字键盘上按+键，复制一个圆形。按住 Shift 键的同时，向内拖曳图形右上方的控制手柄，将其缩小。在"CMYK 调色板"中的"30%黑"色块上单击鼠标左键，填充图形，效果如图 6-115 所示。

图 6-113　　　　　　　　图 6-114　　　　　　　　图 6-115

（2）按 Ctrl+I 组合键，弹出"导入"对话框，选择光盘中的"Ch06 > 素材 > 豆浆机广告设计 > 04 文件"，单击"导入"按钮，在页面中单击导入图片，拖曳图片到适当的位置并调整其大小，效果如图 6-116 所示。

（3）按 Ctrl+PageDown 组合键，将导入的图片后移一层，效果如图 6-117 所示。选择"效果 > 图框精确剪裁 > 放置在容器中"命令，鼠标指针变为黑色键头，如图 6-118 所示，在图形上单击，将图片置入图形中，效果如图 6-119 所示。

图 6-116　　　　　图 6-117　　　　　图 6-118　　　　　图 6-119

（4）按 Ctrl+I 组合键，弹出"导入"对话框，选择光盘中的"Ch06 > 素材 > 豆浆机广告设

计 > 05、06 文件"，分别在页面中单击鼠标导入图片，用上述相同的方法制作出如图 6-120 所示的效果。豆浆机广告制作完成，效果如图 6-121 所示。

图 6-120

图 6-121

6.5　平板电脑广告

6.5.1　案例分析

平板电脑是一种小型、方便携带的个人电脑，以触摸屏作为基本的输入设备。本例是为平板电脑制作的销售广告。广告设计要求在抓住产品特色的同时，也能充分展示产品的卖点。

6.5.2　设计理念

在设计制作过程中，通过蓝天白云、地图和高楼大厦融合而成的背景，给人以科技感和现代感。添加不同颜色的产品图片展现出产品丰富多样的款式和颜色，同时与背景形成空间变化，让人印象深刻。通过文字的编排给人条理清晰、主次分明的印象。（最终效果参看光盘中的"Ch06 > 效果 > 平板电脑广告设计 > 平板电脑广告"，如图 6-122 所示。）

图 6-122

6.5.3　操作步骤

Photoshop 效果

1.　制作背景图效果

（1）按 Ctrl+N 组合键，新建一个文件：宽度为 40 厘米，高度为 17 厘米，分辨率为 150 像素

/英寸，颜色模式为 RGB，背景内容为白色，单击"确定"按钮。

（2）按 Ctrl+O 组合键，打开光盘中的"Ch06 > 素材 > 平板电脑广告设计 > 01"文件。选择"移动"工具 ，将图片拖曳到图像窗口中适当的位置并调整其大小，效果如图 6-123 所示。在"图层"控制面板中生成新的图层并将其命名为"背景"。

（3）新建图层并将其命名为"黑色矩形"。将前景色设为黑色。选择"矩形选框"工具 ，在图像窗口中绘制矩形选区，如图 6-124 所示。

图 6-123 图 6-124

（4）按 Alt+Delete 组合键，用前景色填充选区，按 Ctrl+D 组合键取消选区，效果如图 6-125 所示。按 Ctrl+O 组合键，打开光盘中的"Ch06 > 素材 > 平板电脑广告设计 > 02"文件。选择"移动"工具 ，将城市图片拖曳到图像窗口中适当的位置并调整其大小，效果如图 6-126 所示。在"图层"控制面板中生成新的图层并将其命名为"城市"。

图 6-125 图 6-126

（5）在"图层"控制面板中，按住 Alt 键的同时，将鼠标放在"黑色矩形"图层和"城市"图层的中间，鼠标指针变为 图标，单击鼠标右键，创建剪贴蒙版，图像窗口中的显示效果如图 6-127 所示。

（6）按 Ctrl+O 组合键，打开光盘中的"Ch06 > 素材 > 平板电脑广告设计 > 03"文件。选择"移动"工具 ，将平板电脑图片拖曳到图像窗口中的适当位置，效果如图 6-128 所示。在"图层"控制面板中生成新的图层并将其命名为"平板电脑"。

图 6-127 图 6-128

（7）单击"图层"控制面板下方的"添加图层样式"按钮 $fx.$，在弹出的菜单中选择"投影"命令，在弹出的对话框中进行设置，如图 6-129 所示，单击"确定"按钮，效果如图 6-130 所示。

图 6-129

图 6-130

（8）选择"滤镜 > 渲染 > 镜头光晕"命令，在弹出的对话框中进行设置，如图 6-131 所示。单击"确定"按钮，效果如图 6-132 所示。

（9）按 Ctrl+Shift+E 组合键合并可见图层。按 Ctrl+Shift+S 组合键，弹出"存储为"对话框，将其命名为"平板电脑广告背景图"，保存图像为"TIFF"格式，单击"保存"按钮，将图像保存。

图 6-131

图 6-132

CorelDRAW 应用

2.　添加文字

（1）按 Ctrl+N 组合键，新建一个页面。在属性栏的"页面度量"选项中设置宽度为 400mm、高度为 170mm，按 Enter 键确认操作，页面尺寸显示为设置的大小。按 Ctrl+I 组合键，弹出"导入"对话框，选择光盘中的"Ch06 > 效果 > 平板电脑广告设计 > 平板电脑广告背景图"文件，单击"导入"按钮，在页面中单击导入图片，按 P 键，图片居中对齐页面，效果如图 6-133 所示。

（2）选择"文本"工具 Σ，在适当的位置输入需要的文字。选择"选择"工具 \mathbb{R}，在属性栏中选择合适的字体并设置文字大小。单击"文本"属性栏中的"粗体"按钮 B，将文字设为粗体，效果如图 6-134 所示。

图 6-133 图 6-134

（3）选择"文本"工具 字，分别输入需要的文字。选择"选择"工具 ，在属性栏中分别选择合适的字体并设置文字大小。选择输入的文字，分别单击"文本"属性栏中的"粗体"按钮 B 和"斜体"字 按钮，为文字添加加粗与倾斜效果，如图 6-135 所示。选择"文本"工具 字，输入需要的文字。选择"选择"工具 ，在属性栏中选择合适的字体并设置文字大小，如图 6-136 所示。

图 6-135

（4）选择"选择"工具 ，选择需要的文字，再次单击文字，周围出现变换选框，将鼠标指针移动到倾斜控制点上，指针变为倾斜符号 ⇄，如图 6-137 所示，向右拖曳鼠标，使文字倾斜，效果如图 6-138 所示。

图 6-136 图 6-137 图 6-138

（5）选择"文本"工具 字，在页面适当的位置分别输入需要的文字。选择"选择"工具 ，在属性栏中分别选择合适的字体并设置文字大小，如图 6-139 所示。选取需要的文字，单击"文本"属性栏中的"粗体"按钮 B，将文字设为粗体，如图 6-140 所示。平板电脑广告制作完成，效果如图 6-141 所示。

图 6-139 图 6-140 图 6-141

6.6 现代家居广告

6.6.1 案例分析

本例是为某家具厂商设计制作的拉门衣柜的销售广告。在广告设计上要求能够通过对产品图片和文字的设计展示出衣柜超强的容纳功能和时尚简洁的设计特点。

6.6.2 设计理念

在设计制作过程中，通过风景图片营造出轻松自然的氛围。彩虹线条图形的添加在吸引人们视线的同时，揭示出产品丰富多彩的颜色和美观大方的设计风格。再添加产品图片展示出宣传的主体，同时体现出衣柜超强的容纳功能。最后通过文字点明宣传的主题。（最终效果参看光盘中的"Ch06 > 效果 > 现代家居广告设计 > 现代家居广告"，如图 6-142 所示。）

6.6.3 操作步骤

Photoshop 效果

1. 制作背景图

（1）按 Ctrl+N 组合键，新建一个文件：宽度为 40 厘米，高度为 17 厘米，分辨率为 150 像素/英寸，颜色模式为 RGB，背景内容为白色，单击"确定"按钮。

（2）按 Ctrl+O 组合键，打开光盘中的"Ch06 > 素材 > 现代家居广告设计 > 01"文件。选择"移动"工具，将图片拖曳到图像窗口中适当的位置并调整其大小，效果如图 6-143 所示。在"图层"控制面板中生成新的图层并将其命名为"图片"。

图 6-142

图 6-143

（3）选择"滤镜 > 艺术效果 > 粗糙蜡笔"命令，在弹出的对话框中进行设置，如图 6-144 所示。单击"确定"按钮，效果如图 6-145 所示。

图 6-144

图 6-145

（4）选择"滤镜 > 渲染 > 镜头光晕"命令，在弹出的对话框中进行设置，如图 6-146 所示。单击"确定"按钮，效果如图 6-147 所示。

图 6-146

图 6-147

（5）按 Ctrl+O 组合键，打开光盘中的"Ch06 > 素材 > 现代家居广告设计 > 02"文件。选择"移动"工具 ，将图片拖曳到图像窗口中适当的位置并调整其大小，效果如图 6-148 所示。在"图层"控制面板中生成新的图层并将其命名为"家具"。

（6）单击"图层"控制面板下方的"添加图层样式"按钮 ，在弹出的菜单中选择"投影"命令，在弹出的对话框中进行设置，如图 6-149 所示，单击"确定"按钮，效果如图 6-150 所示。

图 6-148

图 6-149

图 6-150

（7）按 Ctrl+O 组合键，打开光盘中的"Ch06 > 素材 > 现代家居广告设计 > 03"文件。选择"移动"工具 ，将图片拖曳到图像窗口中适当的位置并调整其大小，效果如图 6-151 所示。在"图层"控制面板中生成新的图层并将其命名为"家具1"。

（8）在"家具"图层上单击鼠标右键，在弹出的菜单中选择"拷贝图层样式"命令。在"家具 1"图层上单击鼠标右键，在弹出的菜单中选择"粘贴图层样式"命令，效果如图 6-152 所示。

图 6-151　　　　　　　　　　　　　　图 6-152

（9）在"图层"控制面板中，将"家具 1"图层拖曳到"家具"图层的下方，如图 6-153 所示，图像效果如图 6-154 所示。

图 6-153　　　　　　　　　　　　　　图 6-154

（10）选中"家具"图层，新建图层并将其命名为"投影"。选择"钢笔"工具，选中属性栏中的"路径"按钮，在图像窗口中绘制路径，如图 6-155 所示。按 Ctrl+Enter 组合键，将路径转换为选区。填充选区为黑色，按 Ctrl+D 组合键，取消选区，效果如图 6-156 所示。

图 6-155　　　　　　　　　　　　　　图 6-156

（11）选择"滤镜 > 模糊 > 高斯模糊"命令，在弹出的对话框中进行设置，如图 6-157 所示，单击"确定"按钮，效果如图 6-158 所示。

（12）在"图层"控制面板中，将"投影"图层拖曳到"家具 1"图层的下方，如图 6-159 所示，图像效果如图 6-160 所示。

图 6-157

图 6-158

图 6-159

图 6-160

（13）按 Ctrl+Shift+S 组合键，弹出"存储为"对话框，将其命名为"现代家具广告背景图"，保存图像为"TIFF"格式，单击"保存"按钮，将图像保存。

CorelDRAW 应用

2. 添加文字

（1）按 Ctrl+N 组合键，新建一个页面。在属性栏的"页面度量"选项中设置宽度为 400mm、高度为 170mm，按 Enter 键确认操作，页面尺寸显示为设置的大小。按 Ctrl+I 组合键，弹出"导入"对话框，选择光盘中的"Ch06 > 效果 > 现代家具广告设计 > 现代家具广告背景图"文件，单击"导入"按钮，在页面中单击导入图片。按 P 键，图片在页面中居中对齐，效果如图 6-161 所示。

（2）选择"矩形"工具□，在页面适当的位置分别绘制两个矩形，并分别设置图形填充颜色为褐色（其 CMYK 的值为 0、100、100、80）、红色（其 CMYK 的值为 0、90、100、10），分别填充图形，并取消图形的轮廓线，效果如图 6-162 所示。

图 6-161

图 6-162

（3）选择"调和"工具，在褐色图形和红色图形之间拖曳鼠标，在属性栏中的设置如图 6-163 所示，按 Enter 键确认操作，效果如图 6-164 所示。

图 6-163

图 6-164

（4）选择"矩形"工具，在适当的位置绘制一个矩形，设置矩形颜色的 CMYK 值为 0、90、100、0，填充图形并去除图形的轮廓线，效果如图 6-165 所示。

（5）选择"文本"工具，在适当的位置分别输入需要的文字。选择"选择"工具，在属性栏中选择合适的字体并设置文字大小，填充文字为白色，效果如图 6-166 所示。

图 6-165

图 6-166

（6）选择"文本"工具，在适当的位置分别输入需要的文字。选择"选择"工具，在属性栏中选择合适的字体并设置文字大小，设置文字颜色的 CMYK 值为 0、90、100、0，填充文字，效果如图 6-167 所示。

（7）选择"椭圆形"工具，按住 Ctrl 键的同时，在适当的位置绘制圆形，设置图形颜色的 CMYK 值为 0、90、100、0，填充图形并去除图形的轮廓线，效果如图 6-168 所示。

图 6-167

图 6-168

（8）选择"选择"工具，按数字键盘上的+键，复制一个圆形。按住 Shift 键的同时，向内拖曳图形右上角的控制手柄到适当的位置，同心圆效果如图 6-169 所示。在"CMYK 调色板"中的"无填充"按钮上单击鼠标左键，取消图形填充。按 F12 键，弹出"轮廓笔"对话框，在"颜色"选项中设置轮廓线颜色为白色，其他选项的设置如图 6-170 所示，单击"确定"按钮，效果如图 6-171 所示。

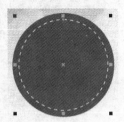

图 6-169 图 6-170 图 6-171

（9）选择"文本"工具 字，在适当的位置分别输入需要的文字。选择"选择"工具 ，在属性栏中选择合适的字体并设置文字大小，填充文字为白色，效果如图 6-172 所示。选择"文本 > 段落格式化"命令，弹出"段落格式化"面板，设置如图 6-173 所示，按 Enter 键确认操作，效果如图 6-174 所示。在属性栏中的"旋转角度"框中设置数值为 13，按 Enter 键确认操作，效果如图 6-175 所示。

图 6-172 图 6-173 图 6-174 图 6-175

（10）选择"文本"工具 字，在适当的位置输入需要的文字。选择"选择"工具 ，在属性栏中选择合适的字体并设置文字大小，设置文字颜色的 CMYK 值为 0、90、100、0，填充文字，效果如图 6-176 所示。

（11）选择"阴影"工具 ，在文字上由中心向左下方拖曳光标，为文字添加阴影效果，在属性栏中的设置如图 6-177 所示，按 Enter 键确认操作，效果如图 6-178 所示。按 Esc 键，取消文字选取状态，现代家居广告制作完成，效果如图 6-179 所示。

图 6-176 图 6-177

图 6-178

图 6-179

6.7　电子狗广告

6.7.1　案例分析

本例是为某汽车厂商设计制作的电子狗销售广告。在广告设计上要求能够体现出产品超强的提醒功能和尽享驾驶乐趣的经营理念。

6.7.2　设计理念

在设计制作过程中，通过卡通的云图片和彩虹图片展示出轻松欢快的驾驶氛围，给人舒适感。驾驶中的汽车和飘动的热气球使画面具有动势，展现出放松心情、享受驾驶的经营理念。宣传文字在画面的中心，醒目突出，让人印象深刻。（最终效果参看光盘中的"Ch06 > 效果 > 电子狗广告设计 > 电子狗广告"，如图 6-180 所示。）

图 6-180

6.7.3　操作步骤

Photoshop 效果

1．制作背景效果

（1）按 Ctrl+O 组合键，打开光盘中的"Ch06 > 素材 > 电子狗广告设计 > 01"文件，如图 6-181 所示。

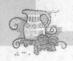

<div align="center">图 6-181</div>

（2）选择"滤镜 > 渲染 > 镜头光晕"命令，在弹出的对话框中进行设置，如图 6-182 所示。单击"确定"按钮，效果如图 6-183 所示。

<div align="center">图 6-182 图 6-183</div>

（3）单击"图层"控制面板下方的"创建新的填充或调整图层"按钮 ，在弹出的菜单中选择"色阶"命令，在"图层"控制面板中生成"色阶 1"图层，同时在弹出的"色阶"控制面板中进行设置，如图 6-184 所示，按 Enter 键确认操作，图像效果如图 6-185 所示。

<div align="center">图 6-184 图 6-185</div>

（4）按 Ctrl+O 组合键，打开光盘中的"Ch06 > 素材 > 电子狗广告设计 > 02"文件。选择"移动"工具 ，将图片拖曳到图像窗口中适当的位置并调整其大小，效果如图 6-186 所示。在"图层"控制面板中生成新的图层并将其命名为"蓝天"。单击控制面板下方的"添加图层蒙版"按钮 ，为"蓝天"图层添加蒙版，如图 6-187 所示。

<div style="text-align:center">图 6-186　　　　　　　　　　　　　图 6-187</div>

（5）选择"渐变"工具 ，单击属性栏中的"点按可编辑渐变"按钮 ，弹出"渐变编辑器"对话框，将渐变色设为黑色到白色，选中属性栏中的"线性渐变"按钮 ，按住 Shift 键的同时，在图像窗口中从上向下拖曳渐变色，如图 6-188 所示，松开鼠标左键，效果如图 6-189 所示。

<div style="text-align:center">图 6-188　　　　　　　　　　　　　图 6-189</div>

（6）在"图层"控制面板中，将"蓝天"图层的混合模式选项设为"明度"，如图 6-190 所示，图像效果如图 6-191 所示。

<div style="text-align:center">图 6-190　　　　　　　　　　　　　图 6-191</div>

（7）按 Ctrl+O 组合键，打开光盘中的"Ch06 > 素材 > 电子狗广告设计 > 03"文件。选择"移动"工具 ，将图片拖曳到图像窗口中适当的位置，效果如图 6-192 所示。在"图层"控制面板中生成新的图层并将其命名为"云"。将该图层的混合模式选项设为"点光"，图像效果如图 6-193 所示。

（8）将"云"图层拖曳到"图层"控制面板下方的"创建新图层"按钮 上进行复制，生成新的图层"云 副本"。选择"移动"工具 ，在图像窗口中拖曳复制的图片到适当的位置，效果如图 6-194 所示。

（9）按 Ctrl+O 组合键，打开光盘中的"Ch06 > 素材 > 电子狗广告设计 > 04"文件。选择"移动"工具 ，将图片拖曳到图像窗口中适当的位置，效果如图 6-195 所示，在"图层"控制面板中生成新的图层并将其命名为"彩虹"。

图 6-192

图 6-193

图 6-194

图 6-195

（10）在"图层"控制面板中，将"彩虹"图层的混合模式选项设为"点光"，图像效果如图 6-196 所示。按 Ctrl+O 组合键，打开光盘中的"Ch06 > 素材 > 电子狗广告设计 > 05"文件。选择"移动"工具，将图片拖曳到图像窗口中适当的位置，效果如图 6-197 所示，在"图层"控制面板中生成新的图层并将其命名为"汽车"。

图 6-196

图 6-197

（11）按住 Ctrl 键的同时，单击"汽车"图层的缩览图，图像周围生成选区，如图 6-198 所示。选择"选择 > 变换选区"命令，在选区周围出现控制手柄，向下拖曳上边中间的控制手柄到适当的位置，调整选区的大小，如图 6-199 所示，按 Enter 键确定操作。

图 6-198

图 6-199

（12）新建图层并将其命名为"阴影"。填充选区为黑色，按 Ctrl+D 组合键，取消选区，效果如图 6-200 所示。选择"滤镜 > 模糊 > 高斯模糊"命令，在弹出的对话框中进行设置，如图 6-201 所示，单击"确定"按钮，效果如图 6-202 所示。

图 6-200　　　　　　　　图 6-201　　　　　　　　图 6-202

（13）在"图层"控制面板中，将"阴影"图层拖曳到"汽车"图层的下方，如图 6-203 所示，图像效果如图 6-204 所示。

图 6-203　　　　　　　　　　　　图 6-204

（14）选中"汽车"图层。按 Ctrl+O 组合键，打开光盘中的"Ch06 > 素材 > 电子狗广告设计 > 06"文件。选择"移动"工具 ，将图片拖曳到图像窗口中适当的位置，效果如图 6-205 所示，在"图层"控制面板中生成新的图层并将其命名为"热气球"。

图 6-205

（15）按 Ctrl+Shift+S 组合键，弹出"存储为"对话框，将其命名为"电子狗广告背景图"，保存图像为"TIFF"格式，单击"保存"按钮，将图像保存。

CorelDRAW 应用

2．添加并编辑标题文字

（1）按 Ctrl+N 组合键，新建一个页面。在属性栏的"页面度量"选项中分别设置宽度为 400mm、高度为 170mm，按 Enter 键确认操作，页面尺寸显示为设置的大小。按 Ctrl+I 组合键，

弹出"导入"对话框，选择光盘中的"Ch06 > 效果 > 电子狗广告设计 > 电子狗广告背景图"文件，单击"导入"按钮，在页面中单击导入图片。按 P 键，图片在页面中居中对齐，效果如图 6-206 所示。

（2）选择"文本"工具 字，在适当的位置分别输入需要的文字。选择"选择"工具 ，在属性栏中选择合适的字体并设置文字大小，将输入的文字同时选取，设置文字颜色的 CMYK 值为 0、10、100、0，填充文字，效果如图 6-207 所示。

图 6-206 图 6-207

（3）选择"选择"工具 ，按住 Shift 键的同时，依次单击选取文字"开车不罚钱"，按 Ctrl+G 组合键，将文字群组。按 Ctrl+Q 组合键，将文字转换为曲线，效果如图 6-208 所示。选择"矩形"工具 ，在适当的位置绘制一个矩形，如图 6-209 所示。

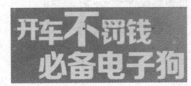

图 6-208 图 6-209

（4）选择"渐变填充"工具 ，弹出"渐变填充"对话框。点选"双色"单选框，将"从"选项颜色的 CMYK 值设置为：0、0、100、0，"到"选项颜色的 CMYK 值设置为：0、40、100、0，其他选项的设置如图 6-210 所示，单击"确定"按钮，填充图形，并去除图形的轮廓线，效果如图 6-211 所示。

图 6-210 图 6-211

（5）按 Ctrl+J 组合键，弹出"选项"对话框，选择"编辑"选项，在设置区中取消勾选"新的图

框精确剪裁内容自动居中"复选框，如图 6-212 所示，单击"确定"按钮。选择"选择"工具 ，选取渐变矩形，选择"效果 > 图框精确剪裁 > 放置在容器中"命令，鼠标的光标变为黑色箭头形状，在文字对象上单击鼠标左键，如图 6-213 所示，将图形置入到文字对象中，效果如图 6-214 所示。

（6）使用相同的方法制作其他文字，效果如图 6-215 所示。选择"选择"工具 ，使用圈选的方法将所有文字同时选取，按 Ctrl+G 组合键，将文字群组，如图 6-216 所示。

图 6-212

图 6-213

图 6-214　　　　　　　　图 6-215

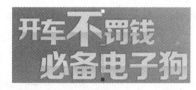

图 6-216

（7）选择"阴影"工具 ，在文字对象上由上至下拖曳光标，为文字添加阴影效果，在属性栏中的设置如图 6-217 所示，按 Enter 键确认操作，效果如图 6-218 所示。

图 6-217　　　　　　　　图 6-218

（8）选择"椭圆形"工具 ，在属性栏中的设置如图 6-219 所示，在页面外拖曳光标绘制图形，如图 6-220 所示。

图 6-219　　　　　　　　图 6-220

（9）选择"选择"工具 ，按数字键盘上的+键，复制一个图形并调整其大小，效果如图 6-221

所示。使用圈选的方法将两个图形同时选取，单击属性栏中的"移除前面对象"按钮 ，将两个图形剪切为一个图形，效果如图 6-222 所示。使用相同的方法制作其他需要的图形，效果如图 6-223 所示。

图 6-221　　　　图 6-222　　　　图 6-223

（10）选择"椭圆形"工具 ，按住 Ctrl 键的同时，在适当的位置绘制圆形，如图 6-224 所示。选择"选择"工具 ，使用圈选的方法将绘制的图形同时选取，单击属性栏中的"合并"按钮 ，效果如图 6-225 所示。

图 6-224　　　　　　图 6-225

（11）选择"渐变填充"工具 ，弹出"渐变填充"对话框。点选"双色"单选框，将"从"选项颜色的 CMYK 值设置为：0、80、100、0，"到"选项颜色的 CMYK 值设置为：0、20、100、0，其他选项的设置如图 6-226 所示，单击"确定"按钮，填充图形，并去除图形的轮廓线，效果如图 6-227 所示。

图 6-226　　　　　　　图 6-227

（12）选择"阴影"工具 ，在图形对象上由上至下拖曳光标，为图形添加阴影效果，在属性栏中的设置如图 6-228 所示，按 Enter 键确认操作，效果如图 6-229 所示。选择"选择"工具 ，

拖曳图形到页面中适当的位置并调整其大小，效果如图 6-230 所示。

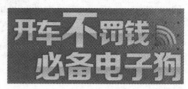

图 6-228　　　　　　　　　　　图 6-229　　　　　　　　　　　图 6-230

3．添加其他文字

（1）选择"文本"工具 字，在适当的位置输入需要的文字。选择"选择"工具 ，在属性栏中选择合适的字体并设置文字大小，设置文字颜色的 CMYK 值为 0、10、100、0，填充文字，效果如图 6-231 所示。选择"形状"工具 ，向左拖曳文字下方的 图标，调整文字的间距，效果如图 6-232 所示。

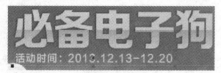

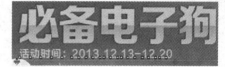

图 6-231　　　　　　　　　　　　　　　图 6-232

（2）选择"阴影"工具 ，在文字对象上由上至下拖曳光标，为文字添加阴影效果，在属性栏中的设置如图 6-233 所示，按 Enter 键确认操作，效果如图 6-234 所示。

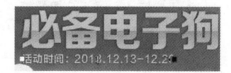

图 6-233　　　　　　　　　　　　　　　图 6-234

（3）按 Ctrl+I 组合键，弹出"导入"对话框，选择光盘中的"Ch06 > 素材 > 电子狗广告设计 > 07"文件，单击"导入"按钮，在页面中单击导入图片，选择"选择"工具 ，拖曳图片到页面适当的位置并调整其大小，效果如图 6-235 所示。选择"椭圆形"工具 ，在适当的位置绘制一个椭圆形，填充图形为黑色并去除图形的轮廓线，效果如图 6-236 所示。

图 6-235　　　　　　　　　　　　　　　图 6-236

（4）选择"阴影"工具 ，在属性栏中的设置如图 6-237 所示，按 Enter 键确认操作，效果

如图 6-238 所示。按 Ctrl+PageDown 组合键，将图形向后移动一层，效果如图 6-239 所示。

图 6-237

图 6-238

图 6-239

（5）选择"文本"工具 字，在适当的位置输入需要的文字。选择"选择"工具 ，在属性栏中选择合适的字体并设置文字大小，设置文字颜色的 CMYK 值为 100、20、0、50，填充文字，效果如图 6-240 所示。

（6）选择"折线"工具 ，在适当的绘制一条折线，按 F12 键，弹出"轮廓笔"对话框，在"颜色"选项中设置轮廓线颜色的 CMYK 值为 100、20、0、50，其他选项的设置如图 6-141 所示，单击"确定"按钮，效果如图 6-142 所示。按 Esc 键，取消选取状态，电子狗广告制作完成，效果如图 6-143 所示。

图 6-240

图 6-241

图 6-242

图 6-243

课堂练习——时尚女鞋广告

使用矩形工具、手绘工具和渐变填充对话框绘制底图，使用导入命令将素材图片导入，使用交互式透明工具为图片添加透明效果，使用文本工具添加文字效果。（最终效果参看光盘中的

"Ch06 > 效果 > 时尚女鞋广告"，如图 6-244 所示。)

图 6-244

课后习题——葡萄酒广告

使用矩形工具绘制底图，使用导入命令将素材图片导入，使用图框精确剪裁命令将素材图片放置在矩形中，使用文本工具添加文字效果。（最终效果参看光盘中的"Ch06 > 效果 > 葡萄酒广告"，如图 6-245 所示。)

图 6-245

第7章
户外广告

在当代的商业宣传中，户外广告媒体拥有着无可比拟的宣传优势，其在位置、大小等方面都有着得天独厚的优点。相比于其他广告媒体，户外广告能够吸引更多的人关注，在人流密集的繁华地区，户外广告更能够发挥媒体自身所长。

课堂学习目标

- 了解户外广告的特点
- 了解户外广告的媒体形式
- 了解户外广告的设计要领
- 掌握户外广告的绘制方法和技巧

7.1　户外广告的基础知识

7.1.1　户外广告的特点

1. 独特性

较为常见的户外广告通常为正方形或长方形，而有些户外广告的形状需要根据广告实际投放地点的具体环境来决定，使户外广告的外形与周围环境相互协调，产生统一的视觉美感。如图 7-1、图 7-2 和图 7-3 所示。

图 7-1

图 7-2

图 7-3

2. 提示性

对于行人来说，户外广告就如交通标识一样，能够起到引导视线的作用。简洁有力的画面能够充分引起行人的关注，从而提示行人注意户外广告的内容，如图 7-4、图 7-5 所示。

图 7-4

图 7-5

3. 简洁性

户外广告和其他广告相比，整个画面都十分简洁。对于街上的行人，尤其是正在驾驶车辆的人来说，视线停留在广告上的时间十分短暂，只有简洁易懂的画面才能够将广告信息迅速传递给观者，如图 7-6、图 7-7 和图 7-8 所示。

图 7-6 图 7-7 图 7-8

7.1.2　户外广告的媒体形式

1. 路牌广告

在户外广告中，路牌广告是最具代表性的一类。其特点是设立在市中心的繁华地段，地段越好、行人也就越多，广告所产生的效果也越强。因此，路牌广告的特定环境是马路，其对象是处于动态中的车辆和行人，所以路牌广告的画面多以图文结合的形式出现，且画面醒目、文字精简，在吸引人注意的同时也能够让人一看就懂，具有快速捕捉关注并造成深刻印象视觉特点，如图 7-9、图 7-10 所示。路牌广告主要以电动动态路牌广告、大型喷绘广告、民墙广告为主。

图 7-9 图 7-10

2. 霓虹灯广告

霓虹灯广告是户外广告中灯光类广告的主要表现形式之一，这种媒体采用一些新型材料和富于变换的灯光效果，来主动吸引路人的注意，从而实现信息的传递。霓虹灯广告通常都会设置在城市建筑的高点，如大厦屋顶、商店门面等醒目的位置上。霓虹灯广告在白天能起到路牌广告、招牌广告的作用，夜间则以其鲜艳夺目的色彩变幻效果，与城市的夜晚形成鲜明反差，更大程度地吸引人群关注，如图 7-11、图 7-12 所示。

图 7-11 图 7-12

3. 公共交通类广告

公共交通类广告（如车身广告）是户外广告中使用频率较高的一种媒体资源，其传递信息的效果更具优势。这类户外广告大多在最初采用传统的油漆绘画形式，但目前已经普遍使用电脑打印裱贴的方法，这种形式也称为"车贴"，如图 7-13、图 7-14 所示。

<div style="text-align:center">图 7-13　　　　　　　　　　　　　　　图 7-14</div>

4. 灯箱广告

灯箱广告、塔柱广告、灯柱、候车亭广告和街头钟广告的媒体特征都是利用灯光把招贴纸、柔性材料、图片照亮，形成单面、双面、三面甚至四面的灯光广告。这种广告外形美观，视觉效果非常突出，如图 7-15、图 7-16 所示。

<div style="text-align:center">图 7-15　　　　　　　　　　　图 7-16</div>

5. 其他户外广告

除了上面提到的几种形式，户外广告还有其他多种载体，如地面广告、旗帜广告、飞艇广告、充气实物广告等，如图 7-17、图 7-18 所示。

<div style="text-align:center">图 7-17　　　　　　　　　　　图 7-18</div>

7.1.3　户外广告的设计要领

户外广告的针对目标是移动中的行人或正在驾驶车辆的人，所以户外广告在设计时要全面考量视角、距离、环境等人体因素。作为一种室外展示媒体，户外广告的效果受周围因素影响较大，所以在设计中既要充分考虑行人的视觉习惯，还要注意到户外媒体所在的位置及其周边环境可能产生的影响因素，并在设计画面时尽力规避可能受到的不利影响，甚至将周边环境作为有利因素考虑进来。

在户外广告中，图形是最能吸引人们注意力的元素，所以图形设计在户外广告设计中占据着举足轻重的位置。因此，图形设计要尽力达到简洁醒目的效果。图形一般应放在画面视觉中心的位置，这样能更便利地抓住观者视线，引导人们进一步阅读广告文案内容，以此激发共鸣，如图7-19、图 7-20 所示。

图 7-19　　　　　　　　　　　　　　　　图 7-20

7.2　电视机广告

7.2.1　案例分析

本例是为电视机厂商设计制作的销售宣传广告。在广告设计上要求能展示出产品的特点和性能,体现出科技感和时代感。

7.2.2　设计理念

在设计制作过程中,通过绿色的背景体现出产品自然环保的特点。通过产品图片展示出产品的高质量和性能。通过广告

图 7-21

语的编排点明主题。使用下方的文字介绍使消费者更详细地了解产品。（最终效果参看光盘中的"Ch07 > 效果 > 电视机广告"，如图 7-21 所示。）

7.2.3　操作步骤

1.　制作背景效果

（1）按 Ctrl+N 组合键，新建一个页面。在属性栏"页面度量"选项中分别设置宽度为 350mm、

高度为 220mm，按 Enter 键确认操作，确认操作，页面尺寸显示为设置的大小。双击"矩形"工具 □，绘制一个与页面大小相等的矩形，如图 7-22 所示。

（2）选择"渐变填充"工具 ■，弹出"渐变填充"对话框，点选"双色"单选框，将"从"选项颜色的 CMYK 的值设置为 100、50、100、75，"到"选项颜色的 CMYK 的值设置为 80、50、100、20，其他选项的设置如图 7-23 所示。单击"确定"按钮，填充图形并去除图形的轮廓线，效果如图 7-24 所示。

图 7-22

图 7-23

图 7-24

（3）选择"交互式填充"工具 ◇，在图形上单击鼠标左键，并调整渐变色的位置，如图 7-25 所示，图形渐变效果如图 7-26 所示。

（4）选择"贝塞尔"工具 ↖，绘制一个不规则图形。设置图形填充颜色的 CMYK 值为 10、0、17、0，填充图形并去除图形的轮廓线，效果如图 7-27 所示。

图 7-25

图 7-26

图 7-27

（5）选择"选择"工具 ▷，选取图形，按数字键盘上的+键复制一个图形。选择"渐变填充"工具 ■，弹出"渐变填充"对话框，单击"自定义"单选钮，分别设置几个位置点颜色的 CMYK 的值为 0（100、0、100、0）、21（78、0、100、22）、66（60、0、100、0）、100（0、0、0、0），其他选项的设置如图 7-28 所示。单击"确定"按钮，填充图形并向上拖曳图形到适当的位置，效果如图 7-29 所示。

（6）选择"贝塞尔"工具 ↖，在页面的右上角绘制一个不规则图形，如图 7-30 所示。设置图形颜色的 CMYK 值为 100、0、100、50，填充不规则图形并去除图形的轮廓线，效果如图 7-31 所示。

图 7-28 图 7-29

图 7-30 图 7-31

（7）选择"透明度"工具 ，在图形上由右上角至左下角拖曳光标，为图形添加透明效果，在属性栏中的设置如图 7-32 所示。按 Enter 键确认操作，透明效果如图 7-33 所示。

图 7-32 图 7-33

（8）用相同的方法再绘制一个不规则图形，并制作透明效果，如图 7-34 所示。按 Ctrl+I 组合键，弹出"导入"对话框，选择光盘中的"Ch07＞素材 ＞ 电视机广告 ＞01"文件，单击"导入"按钮，在页面中单击导入图片，并将拖曳图片到适当的位置，如图 7-35 所示。选择"选择"工具 ，按住 Shift 键的同时，依次单击选择需要的图形，按 Ctrl+G 组合键，将其群组，效果如图 7-36 所示。

图 7-34 图 7-35 图 7-36

（9）选择"效果 > 图框精确剪裁 > 放置在容器中"命令，鼠标指针变为黑色箭头形状，在矩形背景上单击，如图 7-37 所示，将图片转入到矩形背景中，效果如图 7-38 所示。选择"效果 > 图框精确剪裁 > 编辑内容"命令，将置入的组合图形调整到适当的位置，如图 7-39 所示。选择"效果 > 图框精确剪裁 > 结束编辑"命令，完成对置入组合图形的编辑，效果如图 7-40 所示。

图 7-37 图 7-38

图 7-39 图 7-40

2. 制作阴影效果

（1）按 Ctrl+I 组合键，弹出"导入"对话框，选择光盘中的"Ch07 > 素材 > 电视机广告 > 02"文件，单击"导入"按钮，在页面中单击导入图片，拖曳图片到适当的位置并调整其大小，如图 7-41 所示。

（2）选择"贝塞尔"工具 ，在页面空白处绘制一个圆角梯形。在"CMYK 调色板"中的"红"色块上单击鼠标左键，填充图形并去除图形的轮廓线，效果如图 7-42 所示。

图 7-41 图 7-42

（3）选择"阴影"工具 ，在圆角梯形上由左向右拖曳光标，为图形添加阴影效果，在属性栏中的设置如图 7-43 所示。按 Enter 键确认操作，效果如图 7-44 所示。选择"选择"工具 ，用鼠标右键单击圆角梯形的阴影部分，在弹出的菜单中选择"拆分阴影群组"命令，将图形与阴影拆分。选择圆角梯形。按 Delete 键将其删除，效果如图 7-45 所示。

图 7-43 图 7-44 图 7-45

（4）选择"选择"工具，选取阴影图形，将其拖曳到图像上的适当位置，如图 7-46 所示。按 Ctrl+PageDown 组合键将其向后一层，阴影图形移至电视机图形的下方，取消图形选取状态，效果如图 7-47 所示。

图 7-46 图 7-47

3. 添加标题文字效果

（1）选择"文本"工具，在页面左上角分别输入需要的文字。选择"选择"工具，在属性栏中选择合适的字体并设置文字大小，填充文字为白色并分别调整文字适当的间距，效果如图 7-48 所示。选择"选择"工具，用圈选的方法将白色文字同时选取，按 Ctrl+G 组合键将其群组。选择"阴影"工具，在文字对象中由上至下拖曳光标，为文字添加阴影效果。在属性栏中将阴影颜色的 CMYK 值设置为 100、0、100、80，其他选项的设置如图 7-49 所示，按 Enter 键确认操作，阴影效果如图 7-50 所示。

图 7-48 图 7-49 图 7-50

（2）选择"文本"工具，分别输入需要的文字。选择"选择"工具，在属性栏中选择合适的字体并设置文字大小，填充文字为白色。分别在"字符格式化"面板中调整"字距调整范围"选项，调整文字的间距。并使用"选择"工具，将文字倾斜，文字效果如图 7-51 所示。选择"文本"工具，选取"数字"两个文字，将其填充色设为黄色，效果如图 7-52 所示。

（3）选择"阴影"工具，在"绿色节能"文字上由上至下拖曳光标，为文字添加阴影效果。在属性栏中将阴影颜色的 CMYK 值设置为 100、0、100、80，其他选项的设置如图 7-53 所示，

按 Enter 键确认操作，阴影效果如图 7-54 所示。

图 7-51

图 7-52

图 7-53

图 7-54

（4）使用相同的方法为其余文字添加阴影效果，如图 7-55 所示。选择"贝塞尔"工具，按住 Ctrl 键的同时，在适当的位置绘制一条直线，并使用上述相同的方法为直线添加阴影效果，如图 7-56 所示。选择"文本"工具，在适当的位置输入需要的文字。选择"选择"工具，在属性栏中选择合适的字体并设置文字大小，调整文字的字间距，如图 7-57 所示。

图 7-55

图 7-56

图 7-57

4. 添加其他文字

（1）选择"文本"工具，在页面的底部分别输入需要的文字。选择"选择"工具，在属性栏中选择合适的字体并设置文字大小，调整文字的字间距，效果如图 7-58 所示。选择"选择"工具，选择需要的文字，单击属性栏中的"粗体"按钮，将文字设为粗体，文字效果如图 7-59 所示。

图 7-58

图 7-59

（2）按 Ctrl+I 组合键，弹出"导入"对话框，选择光盘中的"Ch07 > 素材 > 电视机广告 >

03、04、05、06"文件，单击"导入"按钮，在页面中分别单击导入图片，分别拖曳图片到适当的位置并调整其大小，如图 7-60 所示。电视机广告制作完成，效果如图 7-61 所示。

图 7-60　　　　　　　　　　　　　　　　　　　　图 7-61

7.3　百货庆典广告

7.3.1　案例分析

购物是现在都市人时尚休闲必不可少的一部分。购物广告是商家扩大销售、提高营业额的重要宣传手段。本例是为百货公司设计制作的周年庆典购物广告。在广告设计上要求能体现时尚休闲的购物氛围和超值的购物优惠。

7.3.2　设计理念

在设计制作过程中，通过不同明度的粉红色和橘黄色展示出温馨素雅的购物氛围。通过使用人物图片和装饰图形展示出百货公司现代、时尚的购物理念和文化。通过对文字的艺术处理体现出广告宣传的主题和购物优惠信息。整个设计灵活且充满艺术感，宣传性强。（最终效果参看光盘中的"Ch07 > 效果 > 百货庆典广告"，如图 7-62 所示。）

图 7-62

7.3.3　操作步骤

1.　制作背景图

（1）按 Ctrl+N 组合键，新建一个页面。在属性栏的"页面度量"选项中设置宽度为 303mm、高度为 216mm，按 Enter 键确认操作，页面尺寸显示为设置的大小。

（2）双击"矩形"工具 ▢，绘制一个与页面大小相等的矩形，如图 7-63 所示。选择"渐变填充"工具 ▰，弹出"渐变填充"对话框，点选"双色"单选框，将"从"选项颜色的 CMYK 值设置为 0、100、0、0，"到"选项颜色的 CMYK 值设置为 4、3、92、0，其他选项的设置如图 7-64 所示，单击"确定"按钮，填充图形并去除图形轮廓线，效果如图 7-65 所示。

图 7-63 图 7-64 图 7-65

（3）选择"贝塞尔"工具 ，绘制一条斜线，如图 7-66 所示。选择"选择"工具 ，选取刚刚绘制的斜线，按数字键盘上的+键复制斜线，并将其向右拖曳到适当的位置，如图 7-67 所示。

图 7-66 图 7-67

（4）选择"调和"工具 ，在两个曲线之间拖曳鼠标，在属性栏中设置如图 7-68 所示，按 Enter 键确认操作，效果如图 7-69 所示。选择"选择"工具 ，将其拖曳到图形窗口中适当的位置，如图 7-70 所示，并将轮廓线填充为白色，效果如图 7-71 所示。

图 7-68 图 7-69

图 7-70 图 7-71

（5）选择"透明度"工具 ，鼠标指针变为 图标，选取需要的图形，在属性栏中进行设置

如图 7-72 所示，按 Enter 键确认操作，效果如图 7-73 所示。

图 7-72 图 7-73

（6）选择"椭圆形"工具 ○，按住 Ctrl 键的同时，绘制一个圆形。设置图形填充色的 CMYK 值为 0、70、100、0，填充图形并去除图形轮廓线，如图 7-74 所示。按数字键盘上的+键，复制图形，按住 Shift 键的同时，将其等比例缩小。在"CMYK 调色板"中的"深黄"色块上单击鼠标，填充图形，效果如图 7-75 所示。按 Ctrl+D 组合键，复制并缩小圆形，在"CMYK 调色板"中的"白"色块上单击鼠标，填充图形，效果如图 7-76 所示。

（7）选择"选择"工具 ▶，按住 Shift 键的同时，选取刚刚绘制的 3 个圆形，按 Ctrl+G 组合键将其群组。用相同的方法制作其他装饰圆形，并分别填充相应的颜色，效果如图 7-77 所示。按住 Shift 键的同时，将所绘制的图形同时选取，按 Ctrl+G 组合键将其群组。

图 7-74 图 7-75 图 7-76 图 7-77

2. 添加文字

（1）选择"矩形"工具 □，在页面左上角绘制一个矩形。在"CMYK 调色板"中的"白"色块上单击鼠标，填充圆形并去除图形轮廓线，如图 7-78 所示。选择"选择"工具 ▶，选取矩形，在属性栏中单击"同时编辑所有角"按钮 🔒，并将右边矩形的"圆角半径"选项设为 50。按 Enter 键确认操作，效果如图 7-79 所示。

图 7-78 图 7-79

（2）选择"椭圆形"工具 ○，按住 Ctrl 键的同时，绘制出一个圆形。在"CMYK 调色板"中的"洋红"色块上单击鼠标，填充圆形并去除图形轮廓线，效果如图 7-80 所示。选择"星形"工具 ✰，在圆形中绘制一个星形图形，在属性栏中的设置如图 7-81 所示。按 Enter 键确认操作，效果如图 7-82 所示。选择"选择"工具 ▶，按住 Shift 键的同时，选取需要的两个图形，单击属性

栏中的"移除前面对象"按钮，效果如图 7-83 所示。

图 7-80 图 7-81 图 7-82 图 7-83

（3）选择"文本"工具 字，分别输入需要的文字。选择"选择"工具 ，在属性栏中分别选择合适的字体并分别设置文字大小，效果如图 7-84 所示。选取需要的文字，填充文字为白色。按F12 键，弹出"轮廓笔"对话框，在"颜色"选项中设置轮廓线的颜色为洋红，其他选项的设置如图 7-85 所示，单击"确定"按钮，效果如图 7-86 所示。

图 7-84 图 7-85 图 7-86

（4）选择"选择"工具 ，选取需要的文字。在"CMYK 调色板"中的"白"色块上单击鼠标，填充文字。按 F12 键，弹出"轮廓笔"对话框，在"颜色"选项中设置轮廓线的颜色为洋红，其他选项的设置如图 7-87 所示。单击"确定"按钮，效果如图 7-88 所示。

图 7-87 图 7-88

（5）选择"矩形"工具 ，绘制一个矩形。在"CMYK 调色板"中的"白"色块上单击鼠标，填充图形。按 F12 键，弹出"轮廓笔"对话框，在"颜色"选项中设置轮廓线的颜色为洋红，其

他选项的设置如图 7-89 所示，单击"确定"按钮，效果如图 7-90 所示。

图 7-89　　　　　　　　　　　　　　　图 7-90

（6）按 Ctrl+I 组合键，弹出"导入"对话框，选择光盘中的"Ch07＞ 素材 ＞ 百货庆典广告 ＞ 01 文件"，单击"导入"按钮，在页面中适当的位置单击导入图片，拖曳图片到适当的位置并将其调整到适当的角度，如图 7-91 所示。

（7）选择"透明度"工具 ，选取需要的图片，在属性栏中的设置如图 7-92 所示，按 Enter 键确认操作，效果如图 7-93 所示。

图 7-91　　　　　　　　　　图 7-92　　　　　　　　　　图 7-93

（8）选择"选择"工具 ，选取刚刚编辑的图片，按数字键盘上的+键复制图片，并将其调整到适当的位置、大小与角度，如图 7-94 所示。按住 Shift 键的同时，选取需要的两个花纹，按 Ctrl+G 组合键将其群组。

（9）按 Ctrl+I 组合键，弹出"导入"对话框，选择光盘中的"Ch07＞ 素材 ＞ 百货庆典广告 ＞ 02"文件，单击"导入"按钮，在页面中适当的位置单击导入图片，拖曳图片到适当的位置，并将其调整到适当的大小，效果如图 7-95 所示。

图 7-94　　　　　　　　　　　　　　　图 7-95

（10）选择"文本"工具 ，在页面适当的位置输入需要的文字。选择"选择"工具 ，在

属性栏中选择合适的字体并设置文字大小。在"CMYK 调色板"中的"白"色块上单击鼠标，填充文字，效果如图 7-96 所示。按 F12 键，弹出"轮廓笔"对话框，在"颜色"选项中设置轮廓线颜色的 CMYK 值为 40、100、30、20，其他选项的设置如图 7-97 所示。单击"确定"按钮，效果如图 7-98 所示。

图 7-96　　　　　　　　　图 7-97　　　　　　　　　图 7-98

3. 添加宣传语及其他文字

（1）选择"文本"工具，在页面外输入需要的文字。选择"选择"工具，在属性栏中选择合适的字体并设置文字大小，效果如图 7-99 所示。选择"文本"工具，选取需要的文字，如图 7-100 所示，在属性栏中设置文字大小，效果如图 7-101 所示。

图 7-99　　　　　　　　　图 7-100　　　　　　　　　图 7-101

（2）选择"形状"工具，选取"5"数字的节点，拖曳节点到适当的位置并调整文字大小，效果如图 7-102 所示。用圈选的方法将"周年庆典"文字的节点同时选取，拖曳节点到适当的位置，效果如图 7-103 所示。

图 7-102　　　　　　　　　　　　　　图 7-103

（3）选择"选择"工具，选取文字。选择"渐变填充"工具，弹出"渐变填充"对话框，点选"自定义"单选框，在"位置"选项中分别添加并输入 0、38、57、100 几个位置点，单击右下角的"其他"按钮，分别设置几个位置点颜色的 CMYK 值为 0（40、100、30、20）、38（11、100、8、5）、57（0、100、0、0）、100（0、60、100、0），其他选项的设置如图 7-104 所示。单击"确定"按钮，填充图形，效果如图 7-105 所示。

（4）选择"形状"工具，选择"效果 > 添加透视"命令，在文字周围出现控制线和控制点，如图 7-106 所示。拖曳需要的控制点到适当的位置，效果如图 7-107 所示。

图 7-104

图 7-105

图 7-106

图 7-107

（5）选择"立体化"工具 ，鼠标指针变为 图标，在文字上从中心到右下方拖曳鼠标，为文字添加立体效果。单击属性栏中的"立体化颜色"按钮 ，在弹出的面板中单击"使用递减的颜色"按钮 ，将"从"选项的颜色设置为"白"，"到"选项的颜色设置为"30%黑"，其他选项的设置如图 7-108 所示，按 Enter 键确认操作，效果如图 7-109 所示。

图 7-108

图 7-109

（6）选择"选择"工具 ，选取文字，按数字键盘上的+键，复制文字。按 F12 键，弹出"轮廓笔"对话框，在"颜色"选项中设置轮廓线的颜色为白色，其他选项的设置如图 7-110 所示。单击"确定"按钮，为文字添加轮廓线。按住 Shift 键的同时，选取需要的文字，按 Ctrl+G 组合键将其群组，并将其拖曳到适当的位置，效果如图 7-111 所示。

图 7-110

图 7-111

（7）选择"文本"工具 字，在页面适当的位置输入需要的文字。选择"选择"工具 ，在属性栏中选择合适的字体并设置文字大小。在"CMYK 调色板"中的"橘红"色块上单击鼠标，填充文字，效果如图 7-112 所示。按 F12 键，弹出"轮廓笔"对话框，在"颜色"选项中设置轮廓线的颜色为白色，其他选项的设置如图 7-113 所示，单击"确定"按钮，效果如图 7-114 所示。

图 7-112　　　　　　　　　　　图 7-113　　　　　　　　　　　图 7-114

（8）选择"文本"工具 字，选取文字"满"，在属性栏中设置适当的文字大小，效果如图 7-115 所示。分别选取文字"1000""600""300""150"，在属性栏中分别设置适当的文字大小，并在"CMYK 调色板"中的"绿"色块上单击鼠标，分别填充文字，效果如图 7-116 所示。

图 7-115　　　　　　　　　　　　　图 7-116

（9）选择"形状"工具 ，选取需要的文字，用鼠标拖曳文字下方的 图标，适当调整字行距，效果如图 7-117 所示。选择"选择"工具 ，选择需要的文字。再次单击文字，周围出现变换选框，将鼠标指针移动到倾斜控制点上，指针变为倾斜符号 ，如图 7-118 所示，向右拖曳鼠标，使文字倾斜，效果如图 7-119 所示。

图 7-117　　　　　　　　　图 7-118　　　　　　　　　图 7-119

（10）选择"标题形状"工具 ，在属性栏中单击"完美形状"按钮 ，在弹出的面板中选择需要的图形，如图 7-120 所示，在绘图页面中绘制一个图形。在"CMYK 调色板"中的"黄"色块上单击鼠标，填充图形并去除图形的轮廓线，效果如图 7-121 所示。选择"选择"工具 ，选取需要的图形，按 Ctrl+PageDown 组合键将其后移一层，效果如图 7-122 所示。

图 7-120　　　　　　　　　图 7-121　　　　　　　　　图 7-122

（11）选择"文本"工具 🔤，在页面中适当的位置输入需要的文字。选择"选择"工具 ▸，在属性栏中选择合适的字体并设置文字大小，效果如图 7-123 所示。选择"文本"工具 🔤，选中需要的文字，如图 7-124 所示。在属性栏中设置文字大小，并在"CMYK 调色板"中的"黄"色块上单击鼠标，填充文字，效果如图 7-125 所示。

图 7-123　　　　　　　图 7-124　　　　　　　图 7-125

4. 置入图片并添加图形

（1）按 Ctrl+I 组合键，弹出"导入"对话框，选择光盘中的"Ch07 > 素材 > 百货庆典广告 > 02、03、04 文件"，单击"导入"按钮，在页面中分别单击导入图片，并分别拖曳图片到适当的位置并调整其大小，效果如图 7-126 所示。

（2）选择"椭圆形"工具 ◯，按住 Ctrl 键的同时，绘制出一个圆形，如图 7-127 所示。在"CMYK 调色板"中的"白"色块上单击鼠标，填充圆形并去除图形轮廓线，效果如图 7-128 所示。

图 7-126　　　　　　　图 7-127　　　　　　　图 7-128

（3）选择"透明度"工具 ◵，鼠标指针变为 ▸ 图标，在图形上从左至右拖曳光标，为图形添加透明效果，在属性栏中的设置如图 7-129 所示。按 Enter 键确认操作，效果如图 7-130 所示。选择"选择"工具 ▸，选取图形，按数字键盘上的+键，复制圆形，将其拖曳到适当的位置并调整其大小，效果如图 7-131 所示。

图 7-129　　　　　　　图 7-130　　　　　　　图 7-131

（4）双击"矩形"工具 ▢，绘制一个与页面大小相等的矩形，如图 7-132 所示。选择"选择"工具 ▸，按住 Shift 键的同时，选取需要的图形，如图 7-133 所示。选择"效果 > 图框精确剪裁 >放置在容器中"命令，鼠标指针变成黑色箭头，单击需要的图形，如图 7-134 所示，效果如图 7-135 所示。

图 7-132

图 7-133

图 7-134

图 7-135

（5）多次按 Ctrl+PageDown 组合键，将其后移到适当的顺序，如图 7-136 所示。选择"效果 >
图框精确剪裁 > 编辑内容"命令，将置入的图片分别调整到适当的位置，如图 7-137 所示。选择
"效果 > 图框精确剪裁 > 结束编辑"命令，完成对置入图片的编辑，并去除图形的轮廓线，效
果如图 7-138 所示。百货庆典广告制作完成。

图 7-136

图 7-137

图 7-138

7.4　MP4 音乐播放器广告

7.4.1　案例分析

本例是为 MP4 厂商销售新产品设计制作的宣传广告。在广告设计上要求通过对产品图片和文
字的编辑，展示出 MP4 强大的音乐功能和清晰的音效特点。

7.4.2　设计理念

在设计制作过程中，通过背景的蓝色使人产生开放和深远
感。通过放射状的图形突出前方的产品图片和宣传文字。添加
产品图片展示出宣传主体。通过对文字和图形的设计点明设计
主题，醒目突出，让人印象深刻。（最终效果参看光盘中的
"Ch07 > 效果 >MP4 音乐播放器广告设计 >MP4 音乐播放器
广告"，如图 7-139 所示。）

图 7-139

7.4.3　操作步骤

Photoshop 效果

1．制作背景效果

（1）按 Ctrl+N 键，新建一个文件：宽度为 29.7 厘米，高度为 21 厘米，分辨率为 300 像素/英寸，颜色模式为 RGB，背景内容为白色，单击"确定"按钮。

（2）选择"渐变"工具，单击属性栏中的"点按可编辑渐变"按钮，弹出"渐变编辑器"对话框，在"位置"选项中分别输入 0、60、100 三个位置点，分别设置三个位置点颜色的 R、G、B 值为 0（100、212、246），60（9、72、160），100（4、35、89），如图 7-140 所示，单击"确定"按钮。单击属性栏中的"径向渐变"按钮，按住 Shift 键的同时，从中心向外拖曳渐变色，效果如图 7-141 所示。

图 7-140　　　　　　　　　　　　　　　　图 7-141

（3）新建图层并将其命名为"羽化圆形"。将前景色设为白色。选择"椭圆选框"工具，在图像窗口中绘制选区，如图 7-142 所示。

（4）选择"选择 > 修改 > 羽化"命令，在弹出的对话框中进行设置，如图 7-143 所示，单击"确定"按钮。按 Alt+Delete 组合键，用前景色填充选区，按 Ctrl+D 组合键取消选区，效果如图 7-144 所示。

图 7-142　　　　　　　　　　图 7-143　　　　　　　　　　图 7-144

（5）按 Ctrl+O 组合键，打开光盘中的"Ch07 > 素材 > MP4 音乐播放器广告设计 > 01"文件。选择"移动"工具，将发光图片拖曳到图像窗口中适当的位置，效果如图 7-145 所示。在

"图层"控制面板中生成新的图层并将其命名为"发光图片",如图 7-146 所示。

图 7-145　　　　　　　　　　　　　　　　图 7-146

2.　添加并编辑图片

(1)按 Ctrl+O 组合键,打开光盘中的"Ch07 > 素材 > MP4 音乐播放器广告设计 > 02、03"文件,选择"移动"工具 ,分别将图片拖曳到图像窗口中适当的位置并调整其大小,效果如图 7-147 所示。在"图层"控制面板中分别生成新的图层并将其命名为"雪山""MP4"。单击控制面板下方的"添加图层蒙版"按钮 ◻,为"MP4"图层添加蒙版,如图 7-148 所示。

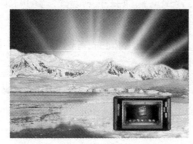

图 7-147　　　　　　　　　　　　　　　　图 7-148

(2)将前景色设为黑色。选择"画笔"工具 ◢,在属性栏中单击"画笔"选项右侧的按钮 ·,弹出画笔选择面板,选择需要的画笔形状,如图 7-149 所示。适当调整画笔的大小,在图像窗口中的图片上进行涂抹,效果如图 7-150 所示。

图 7-149　　　　　　　　　　　　　图 7-150

3.　添加并编辑文字

(1)将前景色设为白色。选择"横排文字"工具 T,分别输入需要的文字,分别选取文字,在属性栏中选择合适的字体并设置文字的大小,并分别将文字旋转到适当的角度,效果如图 7-151 所示。在"图层"控制面板中分别生成新的文字图层。

（2）选中"尽"的文字图层，单击"图层"控制面板下方的"添加图层样式"按钮 fx_\star，在弹出的菜单中选择"投影"命令，在弹出的对话框中进行设置，如图 7-152 所示，单击"确定"按钮，效果如图 7-153 所示。

图 7-151 图 7-152 图 7-153

（3）在"尽"文字图层上单击鼠标右键，在弹出的快捷菜单中选择"拷贝图层样式"命令。分别在其他的文字图层上单击鼠标右键，在弹出的快捷菜单中选择"粘贴图层样式"命令，图像效果如图 7-154 所示。在"图层"控制面板中，按住 Ctrl 键的同时，选择所有文字图层，按 Ctrl+E 组合键合并图层，并将其命名为"白色文字"，如图 7-155 所示。

（4）按住 Ctrl 键的同时，单击"白色文字"图层的图层缩览图，文字周围生成选区。选择"通道"控制面板，单击控制面板下方的"创建新通道"按钮 ，生成新的通道"Alpha1"，图像效果如图 7-156 所示。

图 7-154 图 7-155 图 7-156

（5）选择"选择 > 修改 > 扩展"命令，在弹出的对话框中进行设置，如图 7-157 所示，单击"确定"按钮。填充选区为白色，按 Ctrl+D 组合键取消选区，图像效果如图 7-158 所示。

图 7-157 图 7-158

（6）选择"滤镜 > 风格化 > 风"命令，在弹出的对话框中进行设置，如图 7-159 所示，单击"确定"按钮。按两次 Ctrl+F 组合键，重复执行上次滤镜命令，效果如图 7-160 所示。

（7）按住 Ctrl 键的同时，单击"Alpha1"通道的通道缩览图，文字周围生成选区。单击"RGB"通道，选择"图层"控制面板，新建图层并将其命名为"渐变文字"，将其拖曳到"白色文字"图层的下方，如图 7-161 所示。

图 7-159　　　　　　　　　　图 7-160　　　　　　　　　　图 7-161

（8）选择"渐变"工具，单击属性栏中的"点按可编辑渐变"按钮，弹出"渐变编辑器"对话框，将渐变色设为从黄色（其 R、G、B 的值分别为 255、238、0）到红色（其 R、G、B 的值分别为 255、38、0），如图 7-162 所示，单击"确定"按钮。单击属性栏中的"线性渐变"按钮，按住 Shift 键的同时，在选区中从上至下拖曳渐变色，按 Ctrl+D 键取消选区，效果如图 7-163 所示。

图 7-162　　　　　　　　　　图 7-163

（9）按住 Ctrl 键的同时，单击"渐变文字"图层的缩览图，文字周围生成选区。新建图层并将其命名为"黑色填充"，将其拖曳到"渐变文字"的下方，如图 7-164 所示。将选区填充为黑色，按 Ctrl+D 组合键取消选区。

（10）按 Ctrl+T 组合键，在黑色文字周围出现变换框，在变换框中单击鼠标右键，在弹出的快捷菜单中选择"扭曲"命令，选中变换框上方中间的控制手柄向右拖曳到适当的位置，使文字扭曲变形。按 Enter 键确认操作，效果如图 7-165 所示。

（11）按 Ctrl+O 组合键，打开光盘中的"Ch07 > 素材 > MP4 音乐播放器广告设计 > 04、05"

文件，选择"移动"工具 ，分别将旗子图片和音符图片拖曳到图像窗口中适当的位置，效果如图 7-166 所示。在"图层"控制面板中分别生成新的图层并将其命名为"旗子""音符"。

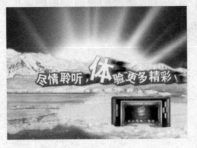

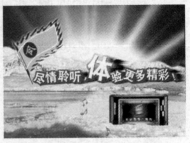

| 图 7-164 | 图 7-165 | 图 7-166 |

（12）按 Ctrl+Shift+E 组合键合并可见图层。按 Ctrl+Shift+S 组合键，弹出"存储为"对话框，将其命名为"MP4 音乐播放器广告背景图"，保存图像为"TIFF"格式，单击"保存"按钮，将图像保存。

CorelDRAW 应用

4. 添加广告标语

（1）按 Ctrl+N 组合键，新建一个 A4 页面。单击属性栏中的"横向"按钮 ，页面显示为横向页面。按 Ctrl+I 组合键，弹出"导入"对话框，选择光盘中的"Ch07 > 素材 > MP4 音乐播放器广告设计 > MP4 音乐播放器广告背景图"文件，单击"导入"按钮，在页面中单击导入图片，按 P 键，图片居中对齐页面，效果如图 7-167 所示。

（2）选择"文本"工具 ，在页面左上角输入需要的文字。选择"选择"工具 ，在属性栏中选择合适的字体并设置文字大小。在"CMYK 调色板"中的"白"色块上单击鼠标，填充文字，效果如图 7-168 所示。

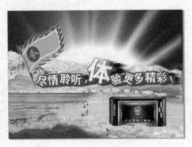

| 图 7-167 | 图 7-168 |

（3）按 Ctrl+Q 组合键，将文字转换为曲线。选择"形状"工具 ，圈选"M"右下角的两个节点，如图 7-169 所示，拖曳节点到适当的位置，如图 7-170 所示。

（4）选择"文本"工具 ，在适当的位置输入需要的文字。选择"选择"工具 ，在属性栏中选择合适的字体并设置文字大小。

图 7-169

在"CMYK 调色板"中的"白"色块上单击鼠标，填充文字，如图 7-171 所示。选择"形状"工具 ，选取需要的文字，向左拖曳文字下方的 图标，调整文字的间距，效果如图 7-172 所示。

图 7-170

图 7-171

图 7-172

（5）选择"选择"工具 ，按住 Shift 键的同时，选取需要的文字，如图 7-173 所示，按 Ctrl+G 组合键将其群组。选择"阴影"工具 ，在文字中从上至下拖曳鼠标，在属性栏中设置如图 7-174 所示，效果如图 7-175 所示。

图 7-173

图 7-174

图 7-175

（6）选择"文本"工具 ，在页面的右上方输入需要的文字。选择"选择"工具 ，在属性栏中选择合适的字体并设置文字大小。在"CMYK 调色板"中的"白"色块上单击鼠标，填充文字，如图 7-176 所示。选择"形状"工具 ，选取需要的文字，用鼠标拖曳文字下方的 图标，适当调整字间距，效果如图 7-177 所示。

图 7-176

图 7-177

（7）选择"椭圆形"工具 ，在适当的位置绘制一个圆形。在"CMYK 调色板"中的"白"色块上单击鼠标，填充图形并去除图形的轮廓线，如图 7-178 所示。用相同方法制作其他圆形，效果如图 7-179 所示。MP4 音乐播放器广告制作完成，效果如图 7-180 所示。

图 7-178

图 7-179

图 7-180

7.5　酒吧广告

7.5.1　案例分析

本例是为酒吧设计制作的宣传广告。在广告设计上要求通过图片和色调的搭配展现出时尚活力的氛围。

7.5.2　设计理念

在设计制作过程中，通过较强的背景色调对比增加酒吧的神秘感。通过人物图片的添加体现了酒吧时尚现代的经营理念和动感活力的环境氛围。最后通过文字展现出酒吧宣传的主题。（最终效果参看光盘中的"Ch07 > 效果 > 酒吧广告设计 > 酒吧广告"，如图 7-181 所示。）

图 7-181

7.5.3　操作步骤

Photoshop 应用

1.　制作背景效果

（1）按 Ctrl + N 组合键，新建一个文件：宽度为 29.7 厘米，高度为 21 厘米，分辨率为 100 像素/英寸，颜色模式为 RGB，背景内容为白色，单击"确定"按钮。将背景色设为黑色。按 Ctrl+Delete 组合键，用背景色填充"背景"图层，效果如图 7-182 所示。

（2）按 Ctrl + O 组合键，打开光盘中的"Ch07 > 素材 > 酒吧广告设计 > 01"文件。选择"移动"工具，将人物图片拖曳到图像窗口中适当的位置，效果如图 7-183 所示，在"图层"控制面板中生成新图层并将其命名为"人物剪影"。

（3）按住 Ctrl 键的同时，单击"人物剪影"图层的缩览图，图像周围生成选区。将前景色设为棕黄色（其 R、G、B 的值分别为 215、136、0）。按 Alt+Delete 组合键，用前景色填充选区，按 Ctrl+D 组合键取消选区，效果如图 7-184 所示。

图 7-182

图 7-183

图 7-184

（4）新建图层将其命名为"红色块"。将前景色设为橘红色（其 R、G、B 的值分别为 234、54、16）。选择"钢笔"工具 ，选中属性栏中的"路径"按钮 ，绘制闭合路径，如图 7-185 所示。将 Ctrl+Enter 组合键将路径转换为选区，按 Alt+Delete 组合键，用前景色填充选区。按 Ctrl+D 组合键取消选区，效果如图 7-186 所示。

图 7-185 图 7-186

（5）选择菜单"滤镜 > 杂色 > 添加杂色"命令，在弹出的对话框中进行设置，如图 7-187 所示。单击"确定"按钮，效果如图 7-188 所示。

图 7-187 图 7-188

（6）新建图层将其命名为"光线"。将前景色设为黄色（其 R、G、B 的值分别为 242、204、0）。选择"多边形套索"工具 ，绘制一个不规则图形，并生成选区，按 Alt+Delete 组合键，用前景色填充选区。按 Ctrl+D 组合键取消选区，效果如图 7-189 所示。

（7）在"图层"控制面板上方，将"光线"图层的混合模式选项设为"亮光"，"不透明度"选项设为 50%，如图 7-190 所示。按住 Alt 键的同时，将鼠标放在"红色块"图层和"光线"图层的中间，鼠标指针变为 图标，单击鼠标，创建剪贴蒙版，图像效果如图 7-191 所示。

图 7-189 图 7-190 图 7-191

（8）将"光线"图层拖曳到控制面板下方的"创建新图层"按钮 ▣ 上进行复制，生成新图层"光线 副本"。将图形拖曳到适当的位置，并旋转适当的角度。在控制面板上方，将该图层的混合模式选项设为"叠加"，效果如图 7-192 所示。

（9）用相同的方法再次复制两个图形，将"光线 副本 2"图层的混合模式选项设为"亮光"，效果如图 7-193 所示。"光线 副本 3"图层的混合模式选项设为"叠加"，分别旋转图形到适当的角度，效果如图 7-194 所示。

图 7-192　　　　　　　　　　图 7-193　　　　　　　　　　图 7-194

（10）按 Ctrl + O 组合键，打开光盘中的"Ch07 > 素材 > 酒吧广告设计 > 02"文件。选择"移动"工具 ，将人物图片拖曳到图像窗口中适当的位置，并调整其大小，效果如图 7-195 所示。在"图层"控制面板中生成新图层并将其命名为"剪影"。在控制面板上方，将"剪影"图层的混合模式选项设为"叠加"，效果如图 7-196 所示。

图 7-195　　　　　　　　　　　　图 7-196

（11）按 Ctrl + O 组合键，打开光盘中的"Ch07 > 素材 > 酒吧广告设计 > 01"文件。选择"移动"工具 ，将人物图片拖曳到图像窗口中，效果如图 7-197 所示。在"图层"控制面板中生成新图层并将其命名为"人物"。

（12）将"人物"图层拖曳到控制面板下方的"创建新图层"按钮 ▣ 上进行复制，生成新图层"人物 副本"，将其拖曳到"人物"图层的下方。按住 Ctrl 键的同时，单击"人物 副本"图层的缩

图 7-197　　　　　　图 7-198

览图，人物周围生成选区，填充选区为白色。按 Ctrl+D 组合键取消选区，并将其拖曳到适当的位置，效果如图 7-198 所示。

（13）选中"人物"图层，单击"图层"控制面板下方的"添加图层样式"按钮 ，在弹

出的菜单中选择"描边"命令，弹出对话框，将描边颜色设为白色，其他选项的设置如图 7-199 所示，单击"确定"按钮，效果如图 7-200 所示。

（14）按 Ctrl + O 组合键，打开光盘中的"Ch07 > 素材 > 酒吧广告设计 > 03"文件。选择"移动"工具，将 03 图片拖曳到图像窗口的右下方，效果如图 7-201 所示。在"图层"控制面板中生成新图层并将其命名为"唱片机"。

（15）按 Ctrl + Shift+E 组合键合并可见图层，按 Ctrl + Shift+S 组合键，弹出"存储为"对话框，将其命名为"酒吧广告背景图"，保存图像为"TIFF"格式，单击"保存"按钮，将图像保存。

图 7-199 图 7-200 图 7-201

CorelDRAW 应用

2. 绘制标志图形

（1）按 Ctrl+N 组合键，新建一个 A4 页面。单击属性栏中的"横向"按钮，页面显示为横向页面。按 Ctrl+I 组合键，弹出"导入"对话框，选择光盘中的"Ch07 > 效果 > 酒吧广告设计 > 酒吧广告背景图"文件，单击"导入"按钮，在页面中单击导入图片。按 P 键，图片居中对齐页面，效果如图 7-202 所示。

（2）选择"贝塞尔"工具，在页面左上角绘制一个不规则的闭合图形，设置图形填充颜色的 CMYK 值为 0、100、100、20，填充图形并去除图形的轮廓线，图形效果如图 7-203 所示。

图 7-202 图 7-203

（3）选择"轮廓图"工具，在图形对象上拖曳光标，为图形添加轮廓化效果。在属性栏中将"填充色"选项颜色设为白色，其他选项的设置如图 7-204 所示。按 Enter 键确认操作，效果如图 7-205 所示。

图 7-204 图 7-205

（4）选择"贝塞尔"工具，在适当的位置绘制一个不规则闭合图形。在"CMYK 调色板"中的"橘红"色块上单击鼠标，填充图形并去除图形的轮廓线，效果如图 7-206 所示。

（5）选择"多边形"工具，在属性栏中的"点数或边数" 框中设置数值为 3，在适当的位置绘制一个三角形，如图 7-207 所示。

（6）选择"矩形"工具 和"椭圆形"工具，在适当的位置分别绘制图形，效果如图 7-208、图 7-209 所示。

图 7-206 图 7-207 图 7-208 图 7-209

（7）选择"贝塞尔"工具，在适当的位置一条折线，如图 7-210 所示。按 Ctrl+Shift+Q 组合键，将轮廓转换为对象，如图 7-211 所示。选择"选择"工具，使用圈选的方法将绘制的图形同时选取，单击属性栏中的"合并"按钮，将绘制的图形合并为一个图形，效果如图 7-212 所示。

（8）选择"选择"工具，用圈选的方法将焊接图形和橘红色图形同时选取，按 Ctrl+L 组合键将其合并，效果如图 7-213 所示。

图 7-210 图 7-211 图 7-212 图 7-213

（9）选择"轮廓图"工具，在图形对象上拖曳光标，为图形添加轮廓化效果。在属性栏中将"填充色"选项颜色设为白色，其他选项的设置如图 7-214 所示。按 Enter 键确认操作，效果如图 7-215 所示。

<div style="text-align:center">图 7-214　　　　　　　　　　图 7-215</div>

（10）选择"文本"工具 字，在适当的位置输入需要的文字。选择"选择"工具 ，在属性栏中选取适当的字体并设置文字大小。设置文字填充色的 CMYK 值为 0、100、100、20，填充文字，效果如图 7-216 所示。选择"形状"工具 ，向左拖曳文字下方的▮▮图标，调整文字的间距，效果如图 7-217 所示。用上述相同的方法为文字添加轮廓化效果，如图 7-218 所示。

<div style="text-align:center">图 7-216　　　　　　　　图 7-217　　　　　　　　图 7-218</div>

3.　添加标题文字

（1）选择"文本"工具 字，在页面上方输入需要的文字。选择"选择"工具 ，在属性栏中选取适当的字体并设置文字大小，如图 7-219 所示。设置文字填充色的 CMYK 值为 50、100、100、20，填充文字，效果如图 7-220 所示。

<div style="text-align:center">图 7-219　　　　　　　　　　　　图 7-220</div>

（2）选择"轮廓图"工具 ，在文字上拖曳光标，为文字添加轮廓化效果。在属性栏中将"填充色"选项颜色设为白色，其他选项的设置如图 7-221 所示，按 Enter 键，效果如图 7-222 所示。

<div style="text-align:center">图 7-221　　　　　　　　　　　　图 7-222</div>

（3）选择"文本"工具 字，在适当的位置输入需要的文字。选择"选择"工具 ，在属性栏中选取适当的字体并设置文字大小。选择"形状"工具 ，向左拖曳文字下方的▮▮图标，调整文字的间距，效果如图 7-223 所示。

（4）选择"渐变填充"工具 ，弹出"渐变填充"对话框，点选"自定义"单选框，在"位置"选项中分别输入 0、15、37、60、85、100 六个位置点，单击右下角的"其他"按钮，分别设置六个位置点颜色的 CMYK 值为 0（0、100、100、0），15（0、100、0、0），37（100、0、0、0），60（0、0、100、0），84（40、0、100、0），100（0、100、0、0），其他选项的设置如图 7-224 所示。单击"确定"按钮，填充文字，效果如图 7-225 所示。

图 7-223　　　　　　　　　　图 7-224　　　　　　　　　　图 7-225

（5）选择"文本"工具 ，在适当的位置分别输入需要的文字。选择"选择"工具 ，在属性栏中分别选取适当的字体并设置文字大小，并填充相应的文字颜色，效果如图 7-226 所示。

（6）选择"文本"工具 ，在适当的位置输入需要的文字。选择"选择"工具 ，在属性栏中选取适当的字体并设置文字大小，并填充文字为白色，如图 7-227 所示。在属性栏中将"旋转角度" 文本框中的数值设置为 45，按 Enter 键确认操作，效果如图 7-228 所示。

图 7-226　　　　　　　　　　图 7-227　　　　　　　　　　图 7-228

4．添加其他文字

（1）选择"文本"工具 ，在页面中分别输入需要的文字。选择"选择"工具 ，在属性栏中选取适当的字体并设置文字大小，填充文字为白色，效果如图 7-229 所示。选择"矩形"工具 ，在适当的位置绘制一个矩形，效果如图 7-230 所示。

图 7-229　　　　　　　　　　　图 7-230

（2）选择"渐变填充"工具 ，弹出"渐变填充"对话框，点选"自定义"单选框，在"位置"选项中分别输入 0、15、37、60、85、100 六个位置点，单击右下角的"其他"按钮，分别

设置六个位置点颜色的CMYK值为0（0、100、100、0），15（0、100、0、0），37（100、0、0、0），60（0、0、100、0），84（40、0、100、0），100（0、100、0、0），其他选项的设置如图7-231所示。单击"确定"按钮，填充图形，效果如图7-232所示。

图 7-231

图 7-232

（3）使用相同的方法绘制其余矩形并填充相同的渐变色，效果如图7-233所示。按Ctrl+I组合键，弹出"导入"对话框，选择光盘中的"Ch07 > 素材 > 酒吧广告设计 > 04"文件，单击"导入"按钮，在页面中单击导入图片。选择"选择"工具 ，将图片拖曳到页面的右下方，效果如图7-234所示。

图 7-233

图 7-234

（4）选择"矩形"工具 ，在适当的位置绘制一个矩形，如图7-235所示。设置图形填充色的CMYK值为84、73、73、91，填充图形并去除图形的轮廓线，效果如图7-236所示。

图 7-235

图 7-236

（5）选择"透明度"工具 ，在属性栏中的设置如图7-237所示。按Enter键确认操作，效果如图7-238所示。

图 7-237

图 7-238

（6）选择"文本"工具，在页面中分别输入需要的文字。选择"选择"工具，在属性栏中选取适当的字体并设置文字大小。在"CMYK 调色板"中的"白"色块上单击鼠标，填充文字，如图 7-239 所示。选取需要的文字，单击"文本"属性栏中的"粗体"按钮，将文字设为粗体，效果如图 7-240 所示。酒吧广告制作完成，效果如图 7-241 所示。

图 7-239

图 7-240

图 7-241

7.6 汽车广告

7.6.1 案例分析

本例是为汽车公司设计制作的宣传广告。这是一辆新式汽车，具有强大的功能。在广告设计上要求通过全新的设计观念展示出汽车较高的性能，诠释出不断进取的理念。

7.6.2 设计理念

在设计制作过程中，通过山谷背景图引导人们的视线突出宣传的产品，同时展示出产品较高的性能。添加汽车图片展示出宣传主体。通过对广告语的编排点明主题。整个设计简洁大方、清晰明确。（最终效果参看光盘中的"Ch07 > 效果 > 汽车广告设计 > 汽车广告"，如图 7-242 所示。）

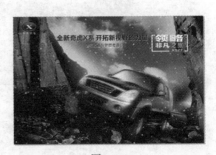

图 7-242

7.6.3 操作步骤

Photoshop 应用

1. 制作背景效果

（1）按 Ctrl+N 组合键，新建一个文件：宽度为 43 厘米，高度为 28 厘米，分辨率为 72 像素/英寸，颜色模式为 RGB，背景内容为白色，单击"确定"按钮。

（2）按 Ctrl+O 组合键，打开光盘中的"Ch07 > 素材 > 汽车广告设计 > 01"文件。选择"移动"工具，将图片拖曳到图像窗口中适当的位置并调整其大小，效果如图 7-243 所示。在"图

层"控制面板中生成新的图层并将其命名为"背景图"。

（3）单击"图层"控制面板下方的"创建新的填充或调整图层"按钮 ，在弹出的菜单中选择"色阶"命令，在"图层"控制面板中生成"色阶 1"图层，同时在弹出的"色阶"面板中进行设置，如图 7-244 所示，按 Enter 键确认操作，效果如图 7-245 所示。

图 7-243 图 7-244 图 7-245

（4）按 Ctrl+O 组合键，打开光盘中的"Ch07 > 素材 > 汽车广告设计 > 02"文件。选择"移动"工具，将汽车图片拖曳到图像窗口中适当的位置并调整其大小，效果如图 7-246 所示。在"图层"控制面板中生成新的图层并将其命名为"汽车"。

图 7-246

（5）将"汽车"图层拖曳到"图层"控制面板下方的"创建新图层"按钮 上进行复制，生成新的图层"汽车 副本"。选择"滤镜 > 模糊 > 动感模糊"命令，在弹出的对话框中进行设置，如图 7-247 所示。单击"确定"按钮，效果如图 7-248 所示。在"图层"控制面板中将"汽车 副本"图层的"不透明度"选项设为 60%，效果如图 7-249 所示。

图 7-247 图 7-248 图 7-249

（6）按 Ctrl+Shift+E 组合键合并可见图层。按 Ctrl+Shift+S 组合键，弹出"存储为"对话框，将其命名为"汽车广告背景图"，保存图像为"TIFF"格式，单击"保存"按钮，将图像保存。

CorelDRAW 应用

2. 绘制标志图形

（1）按 Ctrl+N 组合键，新建一个页面。在属性栏"页面度量"选项中分别设置宽度为 430mm，高度为 280mm，按 Enter 键确认操作，页面尺寸显示为设置的大小。按 Ctrl+I 组合键，弹出"导入"对话框，选择光盘中的"Ch07 > 效果 > 汽车广告设计 > 汽车广告背景图"文件，单击"导入"按钮，在页面中单击导入图片，按 P 键，图片居中对齐页面，效果如图 7-250 所示。

（2）选择"选择"工具 ，选取刚刚导入的图像。选择"位图 > 创造性 > 天气"命令，在弹出的对话框中进行设置，如图 7-251 所示，单击"确定"按钮，效果如图 7-252 所示。

图 7-250　　　　　　　　　　　图 7-251　　　　　　　　　　　图 7-252

（3）选择"椭圆形"工具 ，在适当的位置绘制一个椭圆形，如图 7-253 所示。选择"渐变填充"工具 ，弹出"渐变填充"对话框，点选"自定义"单选框，在"位置"选项中分别添加并输入 0、46、100 三个位置点，单击右下角的"其他"按钮，分别设置三个位置点颜色的 CMYK 值为 0（100、100、50、10），46（100、99、50、10），100（100、20、0、0），其他选项的设置如图 7-254 所示。单击"确定"按钮，填充图形并去除图形的轮廓线，效果如图 7-255 所示。

图 7-253　　　　　　　　　　　图 7-254　　　　　　　　　　　图 7-255

（4）选择"位图 > 转换为位图"命令，在弹出的对话框中进行设置，如图 7-256 所示。单击"确定"按钮，图形被转换为位图。选择"位图 > 三维效果 > 浮雕"命令，在弹出的对话框中进行设置，如图 7-257 所示，单击"确定"按钮，效果如图 7-258 所示。

图 7-256　　　　　　　　　　　　　图 7-257　　　　　　　　　　　　　图 7-258

（5）选择"椭圆形"工具 ，在适当的位置绘制一个椭圆形。选择"渐变填充"工具 ，弹出"渐变填充"对话框，单击"自定义"单选钮，在"位置"选项中分别添加并输入 0、46、100 三个位置点，单击右下角的"其他"按钮，分别设置三个位置点颜色的 CMYK 值为 0（100、100、50、10），46（100、99、50、10），100（100、20、0、0），其他选项的设置如图 7-259 所示。单击"确定"按钮，填充图形，效果如图 7-260 所示。

图 7-259　　　　　　　　　　　　　　　　　图 7-260

（6）按 F12 键，弹出"轮廓笔"对话框，在"颜色"选项中设置轮廓线的颜色为白色，其他选项的设置如图 7-261 所示。单击"确定"按钮，效果如图 7-262 所示。按数字键盘上的+键复制图形，按住 Shift 键的同时，将其按原比例缩小，如图 7-263 所示。

图 7-261　　　　　　　　　　　图 7-262　　　　　　　　　　　图 7-263

（7）选择"渐变填充"工具 ■，弹出"渐变填充"对话框，选项的设置如图 7-264 所示。单击"确定"按钮，填充图形并去除图形的轮廓线，使用相同的方法制作浮雕效果，如图 7-265 所示。

图 7-264

图 7-265

（8）选择"文本"工具 字，在适当的位置输入需要的文字。选择"选择"工具 ，在属性栏中选择合适的字体并设置文字大小，填充文字为白色，效果如图 7-266 所示。选取文字，文字周围出现变换选框，将鼠标指针移动到上方的控制点上，向下拖曳鼠标到适当的位置，缩放文字，效果如图 7-267 所示。

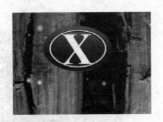

图 7-266

图 7-267

（9）选择"位图 > 转换为位图"命令，在弹出的对话框中进行设置，如图 7-268 所示。单击"确定"按钮，文字被转换为位图。选择"位图 > 三维效果 > 浮雕"命令，在弹出的对话框中进行设置，如图 7-269 所示。单击"确定"按钮，效果如图 7-270 所示。

图 7-268

图 7-269

图 7-270

（10）选择"文本"工具 字，在页面适当的位置输入需要的文字。选择"选择"工具 ，在属性栏中选择合适的字体并设置文字大小。在"CMYK 调色板"中的"白"色块上单击鼠标，填充文字，效果如图 7-271 所示。

（11）选择"形状"工具 ，选取需要的文字，向右拖曳文字下方的 图标，调整文字的间距，效果如图 7-272 所示。

图 7-271　　　　　　　　　　　　　　图 7-272

3.　添加广告宣传语

（1）选择"文本"工具 字，在页面适当的位置输入需要的文字。选择"选择"工具 ，在属性栏中选择合适的字体并设置文字大小。设置文字填充色的 CMYK 值为 100、100、50、10，填充文字，效果如图 7-273 所示。

（2）选择"形状"工具 ，选取需要的文字，用鼠标拖曳文字右方的 图标，调整文字的间距，效果如图 7-274 所示。

图 7-273　　　　　　　　　　　　　　图 7-274

（3）选择"文本"工具 字，在绘图页面中适当的位置输入需要的文字。选择"选择"工具 ，在属性栏中选择合适的字体并设置文字大小。设置文字填充色的 CMYK 值为 100、100、50、10，填充文字，效果如图 7-275 所示。

图 7-275

（4）选择"贝塞尔"工具 ，在适当的位置绘制出需要的图形。设置图形填充色的 CMYK 值为 100、100、50、10，填充图形并去除图形的轮廓线，效果如图 7-276 所示。选择"选择"工具 ，按住 Ctrl 键的同时，水平向右拖曳图形到适当位置单击鼠标右键，复制图形，效果如图 7-277 所示。

图 7-276　　　　　　　　　　　　　　图 7-277

（5）选择"选择"工具，用圈选的方法将输入的文字与图形同时选取，如图 7-278 所示，按 Ctrl+G 组合键将其群组。按数字键盘上的+键复制选取的文字与图形，在"CMYK 调色板"中的"白"色块上单击鼠标，填充文字与图形，效果如图 7-279 所示。

图 7-278　　　　　　　　　　　　　　　图 7-279

（6）选择"位图 > 转换为位图"命令，在弹出的对话框中进行设置，如图 7-280 所示。单击"确定"按钮，文字与图形被转换为位图。选择"位图 > 模糊 > 高斯式模糊"命令，在弹出的对话框中进行设置，如图 7-281 所示，单击"确定"按钮，效果如图 7-282 所示。

图 7-280　　　　　　　　　　　　　　　图 7-281

图 7-282

（7）按 Ctrl+PageDown 组合键，将图像后移一层，效果如图 7-283 所示。选择"选择"工具，选取刚转换的位图，按数字键盘上的+键复制图像，效果如图 7-284 所示。

图 7-283　　　　　　　　　　　　　　　图 7-284

（8）选择"文本"工具，在适当的位置输入需要的文字。选择"选择"工具，在属性栏中选择合适的字体并设置文字大小，效果如图 7-285 所示。选择需要的文字，文字周围出现变换选框，将鼠标指针移动到上方的控制点上，将鼠标向下拖曳，适当缩放文字，效果如图 7-286 所示。

图 7-285　　　　　　　　　　　　　　　图 7-286

（9）选择"文本"工具 字，在适当的位置分别输入需要的文字。选择"选择"工具 ，在属性栏中分别选择合适的字体并设置文字大小，效果如图 7-287 所示。按住 Shift 键的同时，选取需要的文字，如图 7-288 所示，按 Ctrl+G 组合键将其群组。按数字键盘上的+键复制选取的文字，在"CMYK 调色板"中的"白"色块上单击鼠标，填充文字，并将其拖曳到适当的位置，效果如图 7-289 所示。

图 7-287　　　　　　　　　　图 7-288　　　　　　　　　　图 7-289

（10）选择"贝塞尔"工具 ，在适当的位置绘制一个不规则图形。在"CMYK 调色板"中的"白"色块上单击鼠标，填充图形并去除图形的轮廓线，如图 7-290 所示。用相同方法绘制另一个图形，效果如图 7-291 所示。汽车广告制作完成，效果如图 7-292 所示。

图 7-290　　　　　　　　　图 7-291　　　　　　　　　图 7-292

7.7　航空广告

7.7.1　案例分析

本例是为航空公司设计制作的宣传广告。在广告设计上要求通过对图片的编排设计展示出公司丰富的旅游资源和安全放心的营运特点。

7.7.2　设计理念

在设计制作过程中，通过背景的天空图片给人包容和开阔感。不同城市图片的巧妙融合展示出公司丰富全面的旅游资源。正在平稳飞行的飞机揭示出公司安全放心的营运特色和不断发展的经营理念。整个设计简洁大方、清晰明确。（最终效果参看光盘中的"Ch07 > 效果 > 汽车广告设计 > 汽车广告"，如图 7-293 所示。）

图 7-293

7.7.3　操作步骤

Photoshop 应用

1．制作背景效果

（1）按 Ctrl+N 组合键，新建一个文件：宽度为 50 厘米，高度为 20 厘米，分辨率为 100 像素/英寸，颜色模式为 RGB，背景内容为白色，单击"确定"按钮。将前景色设为蓝色（其 R、G、B 的值分别为 0、54、133）。按 Alt+Delete 组合键，用前景色填充"背景"图层，效果如图 7-294 所示。

（2）按 Ctrl+O 组合键，打开光盘中的"Ch07 > 素材 > 航空广告设计 > 01、02"文件。选择"移动"工具 ，分别将图片拖曳到图像窗口中适当的位置，效果如图 7-295 所示，在"图层"控制面板中分别生成新的图层并将其命名为"云""建筑 1"。

图 7-294　　　　　　　　　　　　　　　图 7-295

（3）单击"图层"控制面板下方的"添加图层蒙版"按钮 ，为"建筑 1"图层添加蒙版。将前景色设为黑色。选择"画笔"工具 ，在属性栏中单击"画笔"选项右侧的按钮 ，弹出画笔选择面板，选择需要的画笔形状，如图 7-296 所示，在属性栏中将"不透明度"选项设为 50%，在图像窗口拖曳鼠标擦除不需要的图像，效果如图 7-297 所示。

图 7-296　　　　　　　　　　　　　　　图 7-297

（4）在"图层"控制面板上方，将"建筑 1"图层的混合模式选项设为"线性光"，如图 7-298 所示，图像效果如图 7-299 所示。

图 7-298　　　　　　　　　　　图 7-299

（5）按 Ctrl+O 组合键，打开光盘中的"Ch07 > 素材 > 航空广告设计 > 03、04、05、06、07、08"文件。用相同的方法制作图片渐隐叠加效果，如图 7-300 所示，"图层"控制面板如图 7-301 所示。

图 7-300　　　　　　　　　　　图 7-301

（6）单击"图层"控制面板下方的"创建新的填充或调整图层"按钮 ，在弹出的菜单中选择"色彩平衡"命令，在"图层"控制面板中生成"色彩平衡 1"图层，同时在弹出的"色彩平衡"面板中进行设置，如图 7-302 所示，按 Enter 键确认操作，效果如图 7-303 所示。

图 7-302　　　　　　　　　　　图 7-303

（7）按 Ctrl+O 组合键，打开光盘中的"Ch07 > 素材 > 航空广告设计 > 09"文件。选择"移动"工具 ，将图片拖曳到图像窗口中适当的位置并调整其大小，效果如图 7-304 所示，在"图

层"控制面板中生成新的图层并将其命名为"飞机"。

（8）将"飞机"图层拖曳到"图层"控制面板下方的"创建新图层"按钮 上进行复制，生成新的图层"飞机 副本"，如图 7-305 所示。单击"飞机 副本"图层左侧的眼睛图标 👁，隐藏该图层。

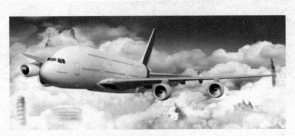

图 7-304 图 7-305

（9）选中"飞机"图层，单击"图层"控制面板下方的"添加图层样式"按钮 *fx.*，在弹出的菜单中选择"外发光"命令，弹出对话框，将发光颜色设为白色，其他选项的设置如图 7-306 所示，单击"确定"按钮，效果如图 7-307 所示。

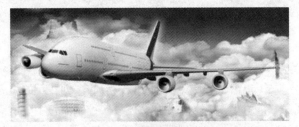

图 7-306 图 7-307

（10）显示并选中"飞机 副本"图层。选择"滤镜 > 模糊 > 动感模糊"命令，在弹出的对话框中进行设置，如图 7-308 所示，单击"确定"按钮，效果如图 7-309 所示。

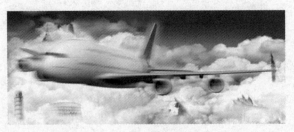

图 7-308 图 7-309

（11）在"图层"控制面板上方，将"飞机 副本"图层的混合模式选项设为"变亮"，如图7-310 所示，图像效果如图 7-311 所示。

图 7-310

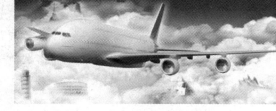
图 7-311

（12）新建图层并将其命名为"光晕"，填充图层为黑色。选择"滤镜 > 渲染 > 镜头光晕"命令，在弹出的对话框中进行设置，如图 7-312 所示，单击"确定"按钮，效果如图 7-313 所示。

图 7-312

图 7-313

（13）在"图层"控制面板上方，将"光晕"图层的混合模式选项设为"滤色"，如图 7-314 所示，图像效果如图 7-315 所示。

图 7-314

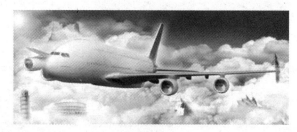
图 7-315

（14）按 Ctrl+Shift+E 组合键合并可见图层。按 Ctrl+Shift+S 组合键，弹出"存储为"对话框，将其命名为"航空广告背景图"，保存图像为"TIFF"格式，单击"保存"按钮，将图像保存。

CorelDRAW 应用

2．绘制标志图形

（1）按 Ctrl+N 组合键，新建一个页面。在属性栏"页面度量"选项中分别设置宽度为 500mm，高度为 200mm，按 Enter 键确认操作，页面尺寸显示为设置的大小。按 Ctrl+I 组合键，弹出"导

入"对话框，选择光盘中的"Ch07 > 效果 > 航空广告设计 > 航空广告背景图"文件，单击"导入"按钮，在页面中单击导入图片，按 P 键，图片居中对齐页面，效果如图 7-316 所示。

图 7-316

（2）选择"基本形状"工具 ，在属性栏中单击"完美形状"按钮 ，在弹出的下拉图形列表中选择需要的图标，如图 7-317 所示，在页面外拖曳鼠标绘制一个图形，如图 7-318 所示。选择"选择"工具 ，选取图形，再次单击图形，使其处于旋转状态，向右拖曳上方中间的控制手柄到适当的位置，松开鼠标左键，倾斜效果如图 7-319 所示。

图 7-317 图 7-318 图 7-319

（3）按 Ctrl+Q 组合键，将图形转换为曲线。选择"形状"工具 ，圈选需要的节点，如图 7-320 所示，按 Shift+向右方向键，适当调整节点到适当的位置，效果如图 7-321 所示。选择"选择"工具 ，在"CMYK 调色板"中的"蓝"色块上单击鼠标左键，填充图形，并去除图形的轮廓线，效果如图 7-222 所示。

图 7-320 图 7-321 图 7-322

（4）选择"贝塞尔"工具 ，在适当的位置绘制一个不规则图形，如图 7-223 所示。在"CMYK 调色板"中的"黄"色块上单击鼠标左键，填充图形，并去除图形的轮廓线，效果如图 7-224 所示。

（5）选择"文本"工具 ，在页面适当的位置分别输入需要的文字。选择"选择"工具 ，在属性栏中分别选择合适的字体并设置文字大小。将输入的文字同时选取，在"CMYK 调色板"中的"蓝"色块上单击鼠标左键，填充文字，取消文字选取状态，效果如图 7-325 所示。

（6）选择"选择"工具 ，选取文字"易领航空"，选择"形状"工具 ，向右拖曳文字下方的 图标，调整文字的间距，取消文字选取状态，效果如图 7-326 所示。

图 7-323

图 7-324

图 7-325

图 7-326

（7）选择"选择"工具 ，使用圈选的方法将文字和图形同时选取，将其拖曳到页面中适当的位置并调整其大小，效果如图 7-327 所示。

（8）选择"文本"工具 ，在页面适当的位置输入需要的文字。选择"选择"工具 ，在属性栏中选择合适的字体并设置文字大小，填充文字为白色，效果如图 7-328 所示。航空广告制作完成。

图 7-327

图 7-328

课堂练习——饮品店广告

在 Photoshop 中，使用自定义形状工具制作花朵图形，使用投影命令为花朵图形添加阴影效果。在 CorelDRAW 中，使用文本工具和交互式轮廓线工具制作标题文字效果，使用绘图工具绘制标志图形，使用文本工具添加其他文字，使用交互式阴影工具为文字添加阴影。（最终效果参看光盘中的"Ch07 > 效果 > 饮品店广告设计 > 饮品店广告"，如图 7-329 所示。）

图 7-329

课后习题——戒指广告

在 Photoshop 中，使用羽化命令制作图形的模糊效果，使用圆角矩形工具和高斯模糊命令制作戒指投影效果，使用自定义形状工具绘制装饰花形。在 CorelDRAW 中，使用文本和绘图工具制作文字效果，使用星形工具绘制标志图形，使用文本工具添加其他文字效果。（最终效果参看光盘中的"Ch07 > 效果 > 戒指广告设计 > 戒指广告"，如图 7-330 所示。）

图 7-330

第 **8** 章

广告的后期输出

在广告设计基本完成后，应先打印设计稿小样送达客户，由客户提出相应修改意见，然后再次对作品内容进行调整，并由客户确认稿件，最后进行输出制作和发布。

课堂学习目标

- 输出分辨率
- 存储格式
- 色彩设置
- 印前注意事项

8.1 输出分辨率

根据广告媒体的不同，广告在后期输出中的分辨率要求也有很大的区别。一般来说，报纸、喷绘对分辨率的要求比较低，72dpi 左右即可满足印刷要求。对于画面质量要求比较高的招贴、DM 直邮广告来说，图片的分辨率不能低于 300dpi。

8.2 存储格式

为了便于设计师修改，源文件都以软件默认的格式存储，如 PSD、CDR、AI、INDD 等。图片在输出时为了最大限度地保留图像的质量，大多采用 TIF 格式输出，如果使用 JPG 格式，则尽可能使用较高的压缩率，一般压缩等级不低于 10，如图 8-1 所示。对于矢量格式的文件来说，为了避免文件在其他计算机中打开时出现缺字体的情况，在印刷前还需要将字体转换。

图 8-1

8.3 色彩设置

输出制作文件一般分为两种颜色模式，即 CMYK 和 RGB 颜色模式，同一张图片在两种模式下的颜色差异会有很大差别，如图 8-2、图 8-3 所示。RGB 颜色模式相对亮度较高、颜色饱和度更加艳丽，适用于计算机屏幕显示。CMYK 颜色模式与实际印刷效果更为接近，所以一般用于印刷、喷绘的文件输出，这种颜色模式更接近实际印刷效果。

RGB 颜色模式 CMYK 颜色模式

图 8-2 图 8-3

8.4 印前注意事项

1. 印前效对

在设计稿正式确定之前，应先打印一份小样稿件，并对设计小样中的文字内容、信息及图案效果、版式等进行全面核对。设计师需要负责校对的部分，包括画面、色彩、版式等问题，文字信息等内容的正确性。广告创作团队中一般由专职的文案及企划人员进行校对。

2. 备份保存

在设计稿件基本完成后、准备进行后期调整之前，应先将源文件进行备份，再对设计稿进行修改。一般设计师会将调整后的多个设计版本与原有的备份稿件进行对比，最终选择效果最佳的设计作品作为终稿。

3. 调整颜色

因为显示器的色彩模式与印刷的色彩模式有所不同，所以设计师在最后输出制作文件时，需要对画面颜色进行多次对比、调整，尽可能减少显示器中图像与实际印刷后的颜色差异。

4. 确定打印尺寸

在计算机中进行最终存档时，根据印刷需要的尺寸对文件进行保存，既方便保存、管理图像，也可以节省磁盘空间，方便制作文件的传输。在广告的制作中，一般由客户决定或是广告代理公司根据广告费用预算及实际展示效果提供建议，选择适合的媒体资源实施发布。不同的媒体背景、环境条件，能够产生不同的视觉效果。